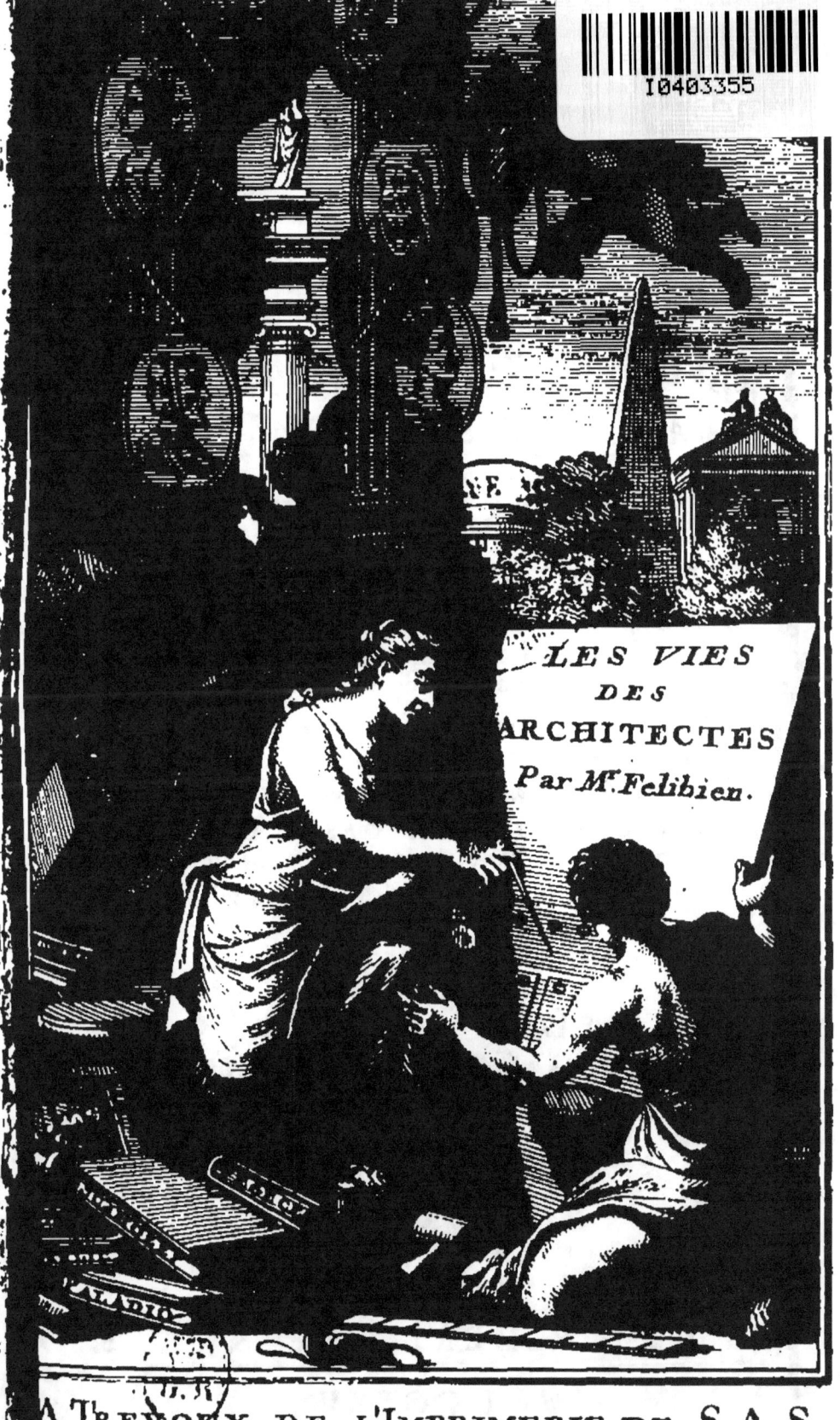

A TREVOUX, DE L'IMPRIMERIE DE S.A.S.

ENTRETIENS
SUR LES VIES
ET
SUR LES OUVRAGES
DES PLUS
EXCELLENS PEINTRES
ANCIENS ET MODERNES;
AVEC
LA VIE DES ARCHITECTES
PAR MONSIEUR FELIBIEN.

NOUVELLE EDITION, REVUE, CORRIGE'E
& augmentée des Conferences de l'Académie Royale
de Peinture & de Sculpture ;

De l'Idée du Peintre parfait, des Traitez de la Miniature,
des Desseins, des Estampes, de la connoissance
des Tableaux, & du Goût des Nations ;

DE LA DESCRIPTION DES MAISONS DE
Campagne de Pline, & de celle des Invalides.

TOME CINQUIÉME.

A TREVOUX,
DE L'IMPRIMERIE DE S. A. S.

M. DCCXXV.

# A MONSEIGNEUR LE MARQUIS DE LOUVOIS,

MINISTRE ET SECREtaire d'Etat, Commandeur & Chancelier des Ordres du Roi, Sur-Intendant & Ordonnateur Général des Bâtimens de Sa Majeſté, Arts & Manufactures de France.

MONSEIGNEUR,

Lorſqu'on voit dans l'Hiſtoire le nombre de Bâtimens que tant de Princes ont fait faire, & les travaux qu'ils ont entrepris pour perpetuer leur mémoire, l'on eſt

surpris

surpris par la quantité qu'on en trouve, & par les idées de grandeur qu'on s'en forme. Mais si les Egiptiens, les Grecs & les Romains ont fait des Ouvrages dignes d'admiration, combien y ont-ils employé d'années ? On peut dire, que c'étoient les ouvrages du tems, aussi bien que les ouvrages des hommes. Les Piramides d'Egipte ont été le travail de plusieurs siécles. Le Temple d'Ephese a été plus de deux cens ans à bâtir ; & depuis l'établissement de l'Empire Romain jusques à sa décadence, tous ceux qui l'ont gouverné, ont eû part à la grandeur de ses édifices, & à leurs embellissemens.

Si les peuples & les Souverains

rains ont acquis tant de réputation pour avoir contribué aux bâtimens qui ont été élevez durant tant de siécles, quelle doit être la gloire du Roi pour les grands ouvrages dont Sa Majesté a rempli la France depuis le commencement de son Regne? Combien de Ports & de Havres n'a-t'Elle point fait construire, pour établir & faciliter le commerce avec ses voisins? La communication des mers, les rivieres renduës navigables, les ponts & les chemins faits ou reparez, les Palais des Rois ses Prédecesseurs augmentez ou embellis, en sont d'illustres témoignages. Si l'on considere ce vaste & magnifique Palais de Versailles, sa grandeur, ses ornemens, & tou-

tes les choses qui s'y trouvent ; les travaux presque insurmontables qu'il a fallu faire pour couper des montagnes & combler des vallées ; pour forcer les eaux à quitter leur lit, les élever à des hauteurs immenses, & les conduire dans un lieu que la nature avoit rendu sec & aride ; si outre cela on jette les yeux sur la beauté de l'Architecture, sur ce nombre presque infini de Statuës, sur les merveilleux ouvrages de peinture, sur tant de meubles rares & précieux dont ce Palais est rempli, enfin sur toutes les merveilles qui rendent le sejour de Versailles si délicieux & si admirable : quelle idée ne pourra-t-on point avoir de la puissance d'un Monarque qui en

peu

EPITRE.

peu de tems a fait de si grandes choses?

Ces dépenses que Sa Majesté a faites pour la gloire de son Etat autant que pour sa propre satisfaction, ont été en même tems accompagnées de plusieurs autres pour le soulagement de ses Sujets ; les Hôpitaux bâtis en divers endroits du Royaume, pour secourir les pauvres ; cet Hôtel si grand & si magnifique, élevé aux portes de Paris, pour les soldats invalides. Et si l'on veut encore entrer dans un détail de ce que Sa Majesté a fait pour se rendre redoutable sur terre & sur mer, combien de villes a-t'Elle fortifiées? Combien de nouvelles Places & de Citadelles a-t'Elle fait construire?

Les deux mers couvertes aujourd'hui de ses Vaisseaux & de ses Galeres ; des Magazins enfin & des Arsenaux d'une grandeur prodigieuse, & munis de toutes choses, font la terreur & l'admiration de toute l'Europe.

C'est, MONSEIGNEUR, ce qui m'a donné la pensee de ramasser dans le livre que j'ai l'honneur de presenter à Votre Grandeur, les bâtimens les plus remarquables qui ont été faits depuis le commencement du monde jusques dans ces derniers tems ; afin qu'après avoir admiré les grandes choses qui ont été entreprises dans les siécles passez, la posterité ait lieu d'être encore dans un plus grand étonnement, quand elle apprendra

celles

EPITRE.

celles que Sa Majesté a faites durant son Regne.

Je sçai bien que quelque éclat que ce Regne glorieux puisse recevoir, par la quantité & par l'excellence des ouvrages qui marquent sa grandeur & sa magnificence, ce n'est pas néanmoins ce qui le rendra le plus memorable aux siécles à venir. Tant de victoires signalées, & tant d'actions héroïques, dont l'histoire du Roi sera remplie, étonneront bien plus la posterité. Quelle plus grande idée pourra-t'elle se former que celle d'un Prince doüé de toutes les graces du corps & de l'esprit, d'un courage que rien ne peut arrêter, d'une vigilance infatigable, & ce qui est de plus rare, d'une bonté qui char-

me tous ceux qui ont l'honneur de l'approcher? Il est encore plus aimé de ses Sujets qu'il n'est craint de ses ennemis. Ces grandes qualitez qui éclatent en lui, ont attiré du fonds de l'Orient les peuples les plus éloignez, pour voir les merveilles qu'ils ne pouvoient concevoir; & ils ont avoüé que la verité est bien au-dessus de la Renommée. On les a vûs s'éloigner avec regret de sa Cour, ne trouvant de consolation que dans l'esperance du plaisir qu'ils auront de raconter ce qu'ils ont vû.

Quand ils auront fait une fidéle image du Prince, dont le nom retentit jusques aux extrémitez du monde, qu'ils auront
confirmé

EPITRE.

confirmé ce qu'ils avoient entendu publier de ces grandes actions, ils parleront de ces riches édifices qu'ils ont regardez avec admiration, & qui seront dans les siécles à venir comme les témoins de ce qui aura été fait de grand pendant le Regne de Sa Majesté. Ce sera dans les tems éloignez de nous, que l'on y entendra encore retentir son nom auguste, & qu'en les considerant on aura de la veneration pour la demeure d'un Roi, que le Ciel n'a donné à la France que pour la combler de gloire & de bonheur ; mais qu'on sçaura n'avoir fait tant de grandes choses par sa magnificence & par sa valeur, que pour obliger ses voisins à recevoir une paix

que sa pieté vouloit employer à soûtenir la Religion, à détruire l'héresie, & à dompter dans son Royaume ce monstre qui s'y étoit nourri & élevé pendant près de deux siécles. Des desseins si grands, si justes & si saints, sont les effets d'une vertu veritablement chrétienne, & d'une ame où Dieu n'a répandu ses graces, que pour en faire l'unique modéle de tous les Rois.

Mais, MONSEIGNEUR, qui est-ce qui connoît mieux que Votre Grandeur, toutes les rares qualitez d'un Prince, auprès duquel vous êtes sans cesse attaché par les grands emplois dont il vous honore, & par le zele ardent que vous avez à le ser-
vir

vir ? C'est dans le secret des affaires les plus importantes de l'Etat, que vous voyez la sublimité de ses pensées & la justice de ses intentions.

Ce n'est pas à moi, MONSEIGNEUR, à parler, ni de la reconnoissance que vous avez de toutes ses bontez, ni des services qui vous les font meriter : je prendrai seulement la liberté, en vous presentant ce premier essai de mon travail, de vous demander l'honneur de votre protection, afin que si j'acheve un jour l'ouvrage que j'ai entrepris, je puisse avoir l'avantage de parler de tant de grands travaux où vous aurez le plus de part, & vous donner des mar-
ques

ques du profond respect avec lequel je suis,

MONSEIGNEUR,

Votre très-humble & très-obéïssant serviteur

J. F. FELIBIEN DES AVAUX.

PREFACE

PREFACE.

Lorsque j'ai commencé ce Recuëil de la Vie & des Ouvrages des Architectes, je croyois ne faire qu'un petit volume : mais en travaillant, j'ai trouvé tant de faits dignes d'être remarquez, que je me suis étendu beaucoup plus que je ne m'étois proposé.

Je n'ai point observé d'autre ordre que celui de la Chronologie, que je ne garde pas même avec toute l'exactitude qui seroit à souhaiter, parce qu'il est souvent malaisé de sçavoir au vrai quand les choses se sont passées, & qu'en parlant de certains lieux en particulier, on se trouve engagé à rapporter ce qui s'est fait en différens tems.

Comme j'ai crû devoir diviser cet Ouvrage en plusieurs Livres, j'ai tâché de les commencer tous par des époques connuës, & de les terminer à la fin de quelque siécle. Ainsi, de quatre Livres que je donne à présent, le premier commence dès les premiers siécles du monde : le second, vers la premiére année de l'Aire Chrétienne : le troisiéme, avec le cinquiéme siécle, dans le tems de la décadence de l'Empire Romain sous Honorius : & le quatriéme, avec l'onziéme siécle, c'est-à-dire, peu d'années après la mort du Roi Hugues Capet, de qui la troisiéme race des Rois de France est issuë.

Cette division a même quel-

que rapport aux changemens arrivez dans l'Art de bâtir, sçavoir à sa plus ancienne origine, à l'état florissant où la bonne Architecture à commencé d'être à Rome sous l'Empereur Auguste; à l'établissement de l'Architecture Gotique sous l'Empire d'Honorius ; & à l'état où cette même maniere de bâtir s'est trouvée en France, du tems du Roi Robert fils de Hugues Capet.

Je marque d'abord l'antiquité de l'Art dont je parle, par des passages tirez des meilleurs Historiens, sans entrer dans une discussion trop particuliere de son origine , ni m'engager à nommer ceux que tant de peuples qui ont prétendu à la gloire de

cette invention, eſtiment en avoir été les Auteurs. Car ce que chacun a rapporté ſur ce ſujet, eſt obſcurci par un ſi grand nombre de fables, que ce qu'on peut penſer de certain, eſt qu'on a commencé à conſtruire des édifices long-tems avant le deluge, & que les Princes & les Rois par cette grandeur d'ame & cette élévation d'eſprit qui les rend capables de commander aux autres hommes, ont été les principaux Auteurs des premiers deſſeins des grands bâtimens : c'eſt ce que j'ai tâché de marquer, mais en peu de mots, pour m'attacher uniquement à parler des perſonnes à qui l'on a donné le nom d'Architectes. Parmi ces Architectes, l'on

en trouvera qui n'ont poſſedé que la théorie de l'Architecture, & qui ſe ſont contentez d'écrire pluſieurs choſes qui regardent cet art; d'autres qui ne ſe ſont appliquez qu'à la pratique; & d'autres enfin qui ont joint la théorie à la pratique, comme il paroît par les écrits qu'ils ont laiſſez, & par quantité de bâtimens qu'ils ont faits. Je ne m'étends pas beaucoup ſur la vie des plus anciens de ces Architectes, ni ſur leurs Ouvrages, par ce que je n'ay pas trouvé tout ce qu'on en dit, aſſez certain pour en parler ſans entrer dans de longues diſcuſſions que j'ai cru devoir éviter; & auſſi parce que la plûpart de ces choſes ont été dites tant de fois, qu'on ne pourroit

que devenir ennuyeux en les répetant.

Après avoir fait connoître ce qui regarde les Architectes Grecs, je passe à ceux qui ont paru les premiers parmi les Romains, entre lesquels on en trouvera dont la mémoire n'a été conservée que par des Inscriptions & autres monumens antiques. Je rapporte aussi dans le deuxiéme Livre quelque chose des édifices faits en Judée, en Gréce, & en divers autres lieux tributaires de l'Empire Romain ; & à la fin de ce même Livre, il est parlé de la décadence de l'Architecture antique, qui a comme suivi la décadence de l'Empire Romain.

L'on trouvera moins d'Ar-

PREFACE. 19

chitectes dans le troisiéme Livre que dans le précédent, & on ne doit pas en être surpris, puisqu'il ne contient que des siécles si pleins d'ignorance & de barbarie, qu'ils sembloient destinez à la destruction générale des sciences & des beaux Arts.

Enfin, le quatriéme Livre est presque tout employé à décrire ce qu'on a pu apprendre de particulier touchant les Architectes qui ont paru en Italie & en France, depuis le commencement de l'onziéme siécle jusqu'à la fin du quatorziéme, & qui ont bâti la plûpart des anciennes Eglises, & d'autres édifices qu'on nomme Gotiques ou Modernes.

J'ai cru devoir dire quelque chose des différentes manieres de bâtir, selon l'occasion qui s'est présentée, sçavoir, de la maniére antique qui étoit en usage parmi les anciens Grecs & Romains, & de la maniére Gotique, qu'on prétend avoir été introduite par les Gots. Les Sarazins ont aussi eû un goût particulier qu'on peut apeller Arabesque, parce qu'en effet les Arabes semblent en avoir été les principaux Auteurs.

L'Architecture antique n'est autre que celle dont Vitruve & ses Interprétes ont parlé. A l'égard des bâtimens Gotiques, il n'y a point d'Auteurs qui en ayent donné des regles: mais on remarque deux sortes de

PREFACE.

bâtimens Gotiques, sçavoir d'anciens & de modernes. Les plus anciens n'ont rien de recommendable que leur solidité & leur grandeur. Pour les modernes, ils sont d'un goût si opposé à celui des anciens Gotiques, qu'on peut dire que ceux qui les ont faits, ont passé dans un aussi grand excès de délicatesse, que les autres avoient fait dans une extrême pesanteur & grossiereté, particuliérement en ce qui regarde les ornemens. Il n'est pas difficile de trouver en France & en divers autres païs, des exemples de ces deux sortes d'Architecture.

La maniére de bâtir des Sarazins ou Arabes, non seule-

ment ne se trouve enseignée par aucun Auteur qui en ait prescrit des regles, mais on ne voit pas même en France, des édifices qui pussent servir d'exemple, & donner moyen en les examinant, de juger avec certitude en quoi ils pouvoient être différens des autres. On peut en apprendre quelque chose, des personnes qui ont vû les bâtimens que les Mores ou Arabes ont laissez en Affrique & en Espagne, où sont les restes de plusieurs Mosquées, Châteaux & Palais, tels que de l'Alhambre, de l'Alchazar, & de divers autres édifices qu'on voit à Grenade, à Séville, à Tolede & ailleurs.

Outre les quatre différentes

manieres de bâtir dont l'on vient de parler, on pourroit encore en obferver une autre, fçavoir celle des derniers Grecs, qui n'étoit proprement qu'un mélange du goût antique & du gout arabefque, comme il eft aifé de juger par l'Eglife de Saint Marc de Venife, & d'autres édifices d'Italie, où les colonnes & les autres membres d'Architecture approchent davantage des proportions antiques.

Au refte, fi j'ai parlé de quelques bâtimens qui ne font pas des plus célebres ni des plus excellens, c'eft qu'il m'a femblé que plufieurs perfonnes feroient bien-aifes de fçavoir en quels tems & par qu'elles occa-

sions ces Ouvrages ont été faits; & que les Livres tels que celui que je prétends mettre au jour, sont souvent lûs avec des vûës différentes. Cependant, comme je ne donne à présent qu'une partie de ce que je me suis proposé d'écrire sur cette matiere, je pourrai dans ce qui me reste, y augmenter ou retrencher, selon que je sçaurai le jugement qu'on aura fait de ces quatre premiers Livres.

RECUËIL HISTORIQUE DE LA VIE ET DES OUVRAGES DES PLUS CELEBRES ARCHITECTES.

LIVRE PREMIER.

L'Art de bâtir est un des premiers Arts que les hommes ayent mis en pratique. L'Ecriture Sainte nous apprend (1) que Caïn bâtit une ville (2), qu'il appella Henoch du nom de son fils. Noé fit l'Arche, où il se retira pendant le Deluge (3). Ensuite Nembroth, que les Historiens Ecclesiastiques estiment être 'e même que Belus, éleva la Tour de Babel (4). Ninus, fils de ce Belus, fit construire

(1) Gen. c. 4 v. 17. (2) Vers l'an 500. de la création du Monde. Gen. c. 6. 7. (3) L'an du Monde 1656. 2329. ans avant Jesus-Christ. (4) Vers l'an du Monde 1800. Joseph. hist. Jud. l. 1. c. 4. Gen. c. 11.

truire la ville de Ninive (1); & bientôt après, Semiramis celle de Babilone (2). Ce fut environ ce tems-là que l'on vit paroître en Egypte les fameuses villes de Thebes & de Memphis, & que les plus anciennes villes de la Grece & de divers autres païs, commencerent à être fondées.

On ne sçait point qui furent les Architectes de tant d'édifices qu'on fit alors, si ce n'est qu'on voulût dire, que les Princes & les Rois étoient eux-mêmes les conducteurs de ces grands desseins, comme ils semblent en avoir été les inventeurs. Et cette pensée ne s'éloigne peut-être pas trop de la verité; du moins à l'égard d'une partie de ceux que j'ai nommez : puisqu'il est déjà constant, selon le sens de l'Ecriture, que Caïn & Noé prirent soin eux-mêmes des ouvrages qu'ils firent faire.

(3.) Quelques Historiens assûrent que Semiramis non seulement dressa le plan de Babilone, mais qu'elle se reserva la conduite generale des travaux qu'elle fit executer, chargeant les principaux Seigneurs de sa Cour d'en avoir soin, & de veiller sur les ouvriers.

L'on pourroit nommer plusieurs autres grands Princes qui n'ont pas eû moins de
passion

(1) Vers l'an du monde 1950. (2) Vers l'an du Monde 2000. (3) Diodor. Sicul. l. 2. c. 4.

passion que cette Princesse, pour l'Architecture: mais n'ayant dessein de parler que des personnes qui ont fait une entiere profession de cet Art, il n'est pas à propos de s'éloigner de notre principal sujet.

(1) Je dirai donc que les plus anciens qui ont fait une profession particuliere de bâtir, & dont les noms nous sont connus, ont été Beseleel, fils d'Uri & de Marie, sœur de Moïse, & petit-fils de Hur de la Tribu de Juda (2), & Ooliab, autrement Eliab, fils d'Achisamech, ou Isamach, de la Tribu de Dan. Il est vrai qu'on ne sçait rien de leurs ouvrages, sinon que ce furent eux qui dresserent le Tabernacle que Moïse fit faire dans le desert (3): mais l'Ecriture marque si expressément les grandes connoissances qu'ils avoient reçûës de Dieu, qu'ils doivent être considerez comme les deux plus excellens ouvriers qui eussent encore paru: car ils firent tous les ornemens de bronze (4) d'argent, d'or & de pierres precieuses, dont le Tabernacle étoit enrichi.

Trophonius & Agamedes ont vécu depuis (5) & sont les premiers des Architectes

(1) Exod. c. 31. 35. 36. &c. Joseph. hist. Jud. l. 3. c. 5. 6. 7. 8. & 9. (2) Phil. Jud. l. 2. Sacr. leg. Allegor. Et lib. de Plantat. Noë. (3) L'an du monde 2455. deux années après la sortie d'Egypte. (4) En sept mois de tems selon Joseph. (5) Vers l'an du Monde 2600.

tectes Grecs dont il est fait mention. Quelques-uns ont feint que Trophonius étoit fils d'Apollon : mais ceux qui ont recherché avec plus de soin la verité de son histoire, disent qu'Agamedes & lui étoient fils d'Erginus, Roi de Thebes. Il est certain du moins qu'ils passerent toute leur vie dans une amitié très-étroite, & qu'ils acquirent beaucoup de réputation par leurs ouvrages.

Entre ceux qu'ils firent ensemble en divers lieux, on estimoit un temple consacré à Neptune proche de Mantinée, mais particulierement le fameux temple d'Apollon qui étoit à Delphes (1). Ciceron rapporte, qu'après qu'ils l'eûrent achevé, ils prierent Apollon de leur accorder pour recompense de leur travail, ce qu'il jugeoit de plus utile à l'homme, & que trois jours après on les trouva morts. Ce qui ne s'accorde pas à ce que Pausanias en écrit (2). Il dit, qu'après avoir fini le temple de Delphes, ils travaillerent encore à divers bâtimens, & qu'entr'autres ils en firent un à Lebadia (3), où Hyrieus mit son trésor, qui fut, à ce qu'il prétend, la veritable cause de la mort de ces Architectes. Car sçachant à quoi ce lieu étoit destiné,

(1) Tusc. Quæst. l. 1. (2) In Arcad. Bœot. & Phoc. seu l. 8. 9. & 10. (3) Ville de Beotie, appellée maintenant Levadia.

tiné, ils ajusterent certaines pierres du mur de telle sorte qu'ils pouvoient les lever avec beaucoup de facilité, & par ce moyen entroient dedans & sortoient sans qu'on pût s'en appercevoir. Hyrieus voyant tous les jours diminuer son argent, s'avisa d'y tendre des pieges. Throphonius & Agamedes ne se doutant de rien, allerent au trésor à leur ordinaire; & comme Agamedes voulut mettre la main dans un des vases où étoit l'argent, il se sentit retenu. Trophonius fit ce qu'il put pour le dégager : mais enfin desesperant d'en venir à bout, il se vit reduit dans la necessité de lui couper la tête, pour lui sauver la honte du supplice, & pour se tirer lui-même du danger où il étoit d'être découvert. Il n'eut pas plûtôt commis cette action que la terre s'ouvrit sous ses pieds, & l'engloutit tout vivant. Il se forma à l'endroit où il perit de la sorte, une Caverne fort profonde, dans laquelle depuis on alloit consulter un Oracle qui s'y fit entendre, & qu'on croyoit être rendu par Trophonius (1) : ce qui fut cause que non seulement on donna son nom à cet Oracle & à cette Caverne, mais aussi qu'on lui éleva des statuës, des autels & des temples, qu'on lui fit des sacrifices, & qu'on alla même

(1) Lucian. Dialog. de Negromant. & de Trophon.

même jufqu'à célébrer en fon nom des jeux qu'on appelloit Jeux Trophoniens (1). Ceux qui ont voyagé en Grece, ont vû des infcriptions antiques où il eft fait mention de ces Jeux Trophoniens. Le même Paufanias dit, que de fon tems il y avoit encore proche de Thebes, dans les ruïnes d'une maifon d'Amphitrion, un lit fort bien travaillé, où étoit une infcription, dont voici le fens (2): *Amphitrion & Alcmene étant mariez, coucherent enfemble dans ce lit, qu'Anchafius, Trophonius, & Agamedes avoient fait avec beaucoup de foin.*

Il n'eft point parlé ailleurs de cet ANCHASIUS : mais on peut juger de fon merite par cette infcription, où fon nom fe trouve joint avec ceux de deux perfonnages fi célébres.

DEDALE vivoit un peu avant le dernier fiege de Troye (3). Son nom eft fi fameux dans l'Hiftoire (4) qu'il paroît avoir toûjours été confideré non feulement comme un des plus excellens Ouvriers, mais comme un des plus grands perfonnages qui foient fortis de la Grece. Les Hiftoriens conviennent qu'il étoit d'Athénes, & la plûpart ajoûtent qu'il étoit iffu du

(1) M. Spon, Voyages de Grece, vol. 2. p. 88. & 289. (2) In Bœot. feu l. 9. (3) Vers l'an du Monde 2750. (4) Pauf. in Ach. feu L 7. Tzetzes Chil. 1. hift. 19.

du sang des Rois : mais leurs sentimens sont fort differens touchant le nom de son pere & de sa mere (1). Plutarque dit, qu'il étoit cousin germain de Thesée.

Quant à ses ouvrages, ceux qu'il fit à Memphis, étoient des plus considerables (2). Les habitans en furent si satisfaits, qu'ils lui permirent de s'ériger une statuë dans le Temple de leur Dieu Vulcain, & même qu'ensuite ils éleverent des Autels à sa mémoire, & lui rendirent des honneurs divins.

Le Labyrinte qu'il bâtit dans l'Isle de Crete, & où les Poëtes ont feint qu'étoit enfermé le Minotaure, fut estimé comme l'un des plus beaux édifices & des plus ingenieux qu'il eût faits. Il en avoit pris le dessein sur un semblable qu'il avoit vû en Egypte (3) dont il est à propos de dire ici quelque chose pour donner une idée de cette sorte de bâtiment, & aussi pour marquer la connoissance que les Egyptiens ont euë autrefois de l'Architecture.

On ne sçait point au vrai dans quel tems ni à quel sujet cet édifice fut bâti. Quelques-uns croyent que ce fut le Roi Petesucus, ou Tithoës qui le fit construire, plus de deux mille ans avant la prise de Troye.

(1) Vit. Thes. (2) Diod. Sicul. l. 2. c. 12.
(3) Dans le lac de Mœris. Diod. Sicul. l. 1. c. 12. Plin. l. 36. c. 13.

Troye. Herodote estime (1) que tous les Rois d'Egypte eurent part à ce grand ouvrage, & qu'il ne fut achevé que depuis le regne de Psammetichus. Quelques-uns disent encore (2) qu'un autre Roi, nommé Motherus, le fit faire pour lui servir de Palais. D'autres, que Mœris ou Miris, surnommé Maro, le fit construire pour sa sepulture. Cependant Pline croit que cet édifice fut construit à l'honneur du Soleil. Quoiqu'il en soit, il est certain qu'on doit le considerer comme l'un des plus grands ouvrages que les Rois d'Egypte ayent faits, puisqu'il surpassoit même ce que l'on dit de la sepulture de Simandius: car au rapport de divers Ecrivains, il ne s'est jamais rien fait parmi les autres nations qui ait approché de la grandeur de ces bâtimens.

Voici ce que Pline rapporte du Labyrinte (3). Je ne puis, dit-il, m'empêcher d'admirer la grosseur prodigieuse des colonnes du Labyrinte d'Egypte, que ni la rigueur des tems, ni la malice de ceux d'Heracleopolis qui l'ont gâté en divers endroits, n'ont encore pû ruïner. On ne sçait aussi de quelle maniere exprimer la disposition de ce merveilleux ouvrage, ni la distribution des parties qui le composent.

(1) L. 2. Euterp. (2) Strab. l. 17.
(3) L. 36. c. 13.

des plus célèbres Architectes. Liv. I. 33

fent. Il est divisé en seize principales régions, ou quartiers, qui ont chacun leurs noms particuliers, & qui contiennent diverses demeures très-spacieuses. Outre cela, il y a autant de Temples que les Egyptiens ont de Dieux, avec plusieurs autres édifices sacrez, & quantité de pyramides fort élevées.

Enfin, après avoir passé des lieux si vastes qu'on ne les peut parcourir sans se fatiguer, l'on arrive à l'endroit dont Dédale a imité les differens détours dans le labyrinte de l'Isle de Crete. On y entre par des vestibules & des manieres de salons, qui conduisent aussi à des portiques où l'on monte par quatre-vingt-dix marches ; les dedans sont ornez de colonnes de porphire, & de statuës d'une grandeur demesurée, representant les Dieux & les Rois d'Egypte.

Or cet endroit que Dédale a voulu imiter, & qui étoit la seule chose que l'on vît dans son labyrinte, n'occupoit que la centiéme partie de ce célébre monument des Egyptiens dont on parle. Le Roi Nectabis y fit faire quelque reparation considerable par un nommé CAMMON, qui avoit une grande connoissance de l'Architecture.

Il ne faut pas s'imaginer, ajoûte Pline, que ce labyrinte fût semblable à ceux

B v qu'on

qu'on fait pour divertir les enfans à la campagne, ou que l'on voit sur des planchers figurez par des compartimens qui marquent une route dont la longueur se prolonge de telle sorte par ses tours & retours, que dans un espace assez étroit l'on fait en la suivant, autant de pas qu'un mille d'Italie en peut contenir.

Le labyrinte dont on parle, étoit un lieu fort spacieux, environné de murailles, & distribué en quantité de piéces séparées qui avoient de tous côtez, des ouvertures & des portes, dont le nombre & la confusion empêchoient d'en connoître la veritable issuë : ainsi ceux qui s'y engageoient, s'égaroient aisément, & ne pouvoient jamais en sortir sans le secours d'un fil, ou d'une corde, dont on attachoit un bout à la premiere porte par où l'on entroit.

C'étoit aussi de cette maniere que Dédale avoit construit son labyrinte. Outre ce bâtiment & ceux qu'on a déjà rapportez de lui, il en fit plusieurs autres, tant en Egypte & aux environs d'Athénes, qu'en l'Isle de Crete, & en quelques endroits de l'Italie, sur tout en Sicile, où il demeura une partie de sa vie auprès des filles du Roi Cocalus.

Cet Architecte passoit aussi pour un excellent Sculpteur, & on lui attribuë l'invention de diverses choses concernant
l'Art

l'Art de Charpenterie, & celui de faire des vaisseaux.

Il eut un fils nommé ICARE, assez connu par sa fin malheureuse (1), que la Fable a renduë si celebre. Quelques Historiens ont crû, aussi-bien que les Poëtes, que cet Icare a été submergé dans la mer qu'on nommoit Icarie de son nom : mais ils ajoûtent que ce fut sur un vaisseau qu'il laissa perir, faute de le sçavoir bien gouverner, & que les aîles, dont les Poëtes ont feint que son pere & lui se servirent pour s'enfuïr de l'Isle de Crete, marquent seulement, que dans cette occasion perilleuse où il étoit question d'échaper à la colere du Roi Minos, qui les poursuivoit, Dédale inventa l'usage des voiles, & par ce nouveau secours devança de beaucoup les vaisseaux de Minos qui n'alloient qu'à force de rames.

Entre les Eleves de Dédale, il ne s'en trouve point qui ayent inventé des choses aussi utiles pour les Arts & les Sciences que le fils de sa sœur, que Pausanias nomme CALUS, quelques autres ACCALUS, TALUS, ou ATTALUS. Car on dit que ce jeune Eleve inventa la scie & le compas, dont Dédale conçût une telle jalousie, qu'il le tua ; & ce fut pour ce sujet qu'il sortit d'Athénes, où il avoit commis cette action,

(1) Paus. l. 9. Bœot.

action, & qu'il s'enfuit dans l'Isle de Crete, d'où il fut encore obligé de se retirer de la maniere que j'ai dit pour passer en Sicile.

Comme ce fut presque incontinent après la mort de Dédale qu'arriva la prise de la ville de Troye (1), je puis nommer en cet endroit les Architectes Tenichus & Epeus. TENICHUS fit un navire de pierre, qu'Agamemnon consacra à Diane, dans le tems qu'il se disposoit à lui sacrifier sa fille Iphigenie (2). Procope dit, que ce vaisseau se voyoit encore de son tems à Gereste dans l'Eubée, & qu'on y lisoit quelques lignes d'une Inscription qui confirmoit ce qu'on en apprenoit dans le païs, & qui marquoit que c'étoit Tenichus qui l'avoit fait. Pour EPEUS, que les Grecs menerent au siege de Troye, plusieurs Poëtes & Historiens en ont parlé (3). L'on prétend qu'il fut fils de Panopeus, & que ce fut lui qui fit une espece de belier (4) dont les Grecs se servirent pour abattre les murs de la ville de Troye, & qui a donné lieu à la fable du cheval de bois que les Poëtes ont imaginée. Epeus avoit fait plusieurs autres machines pendant les dix années que dura le siege (5), & bâti des aqueducs

(1) L'an du Monde 2799. 1184. ans avant J. C.
(2) De bello Goth. l. 4. c. 22. (3) Pauf. l. 2. Corinth. (4) Plin. l. 7. c. 56. (5) Athen. l. 10. c. 22.

ducs pour conduire de l'eau dans le camp des Grecs. Cependant l'on ne peut rien dire de certain de cet Ingenieur, non plus que de tout ce qui est arrivé dans la guerre de Troye, dont l'histoire est obscurcie par tant de fables, qu'on a peine à y découvir la verité.

Je ne sçai si je dois rapporter ici ce qu'Herodote a écrit (1) d'un Architecte Egyptien, & de ses deux fils, qui parurent peu de tems après la prise de Troye. Il ne nous apprend ni le nom de cet ouvrier, ni celui de ses enfans : mais voici ce qu'il assûre avoir oüi dire d'une avanture assez extraordinaire qui leur arriva, & qui semble avoir quelque conformité avec celle que Pausanias rapporte au sujet de Trophonius.

Rhampsinitus, Roi d'Egypte, fit bâtir (2), joignant son Palais, un édifice pour mettre son trésor. L'Architecte sçachant à quoi ce lieu étoit destiné, ajusta une des pierres du mur de telle sorte, qu'on pût l'ôter & la replacer aisément, afin d'y entrer quand il voudroit, & d'y prendre autant d'argent qu'il en auroit besoin. Il révela son secret en mourant à ses deux fils, qui sans beaucoup differer, allerent ensemble au trésor, où ils prirent tout ce qu'ils purent emporter. Y étant

retour-

(1) L. 2. Euterp. (2) Vers l'an du Monde 2849.

retournez une seconde fois, il leur arriva la même chose qu'à Trophonius & Agamedes, dont il est parlé ci-devant. Car celui qui mit le premier la main dans un des vases où étoit l'argent, se sentit retenu par un piege que le Roi y avoit fait tendre; de sorte que desesperant de pouvoir se dégager, il obligea son frere de lui couper la tête, & de l'emporter avec lui, de peur qu'on ne les reconnût.

Rhampsinitus, irrité de se voir trompé de la sorte, fit exposer ce corps à la vûë de tout le monde, & commanda à ses gens d'amener devant lui ceux qui paroîtroient les plus touchez de ce spectacle. D'un autre côté la mere des deux freres fut si outrée de douleur, en apprenant la mort de son fils, & l'ignominie qu'on lui faisoit d'exposer son corps de cette maniere, qu'elle menaça son autre fils de l'accuser, s'il ne trouvoit moyen d'enlever au plûtôt le corps de son frere.

Pour venir à bout d'une entreprise si difficile, il chargea sur des ânes quantité d'outres remplies de vin; & s'étant déguisé, les conduisit vers le lieu où étoit le corps. Quand il fut près des Gardes, plusieurs de ses outres se délierent, & comme le vin sortoit de tous côtez, les soldats coururent avec des vases, & bûrent ce qui se repandoit. Alors il feignit de se mettre

tre en colere: mais après qu'il eût accommodé ses outres, il s'appaisa, & raillant ensuite avec les gardes de ce qui lui venoit d'arriver, il leur donna quelques-unes de ces peaux pleines de vin, bût avec eux jusques à la nuit, & les enyvra de telle sorte, qu'il lui fut aisé d'emporter le corps de son frere sans qu'aucun s'en apperçût.

Lorsque Rampsinitus apprit qu'on avoit enlevé ce corps, il employa toutes sortes de moyens, afin de découvrir celui qui osoit l'insulter avec tant de hardiesse; & même pour cela il commanda à la Princesse sa fille, de recevoir jour & nuit tous les hommes qui l'iroient visiter, & de condescendre à leurs desirs, pourvû qu'ils lui déclarassent d'abord les actions les plus mauvaises, ou les plus ingenieuses qu'ils pouvoient avoir faites pendant leur vie: que si quelqu'un lui parloit du trésor, & du corps enlevé, elle ne manquât pas de le retenir jusqu'à ce qu'il l'eût vû.

Celui que ce Prince recherchoit avec tant de soin, se presenta des premiers à la Princesse, pour passer la nuit auprès d'elle. Il lui apprit, comment il avoit coupé la tête à son frere dans le trésor du Roi, & le stratagême dont il s'étoit ensuite servi pour avoir son corps. Et quoique par cet aveu il s'exposât à un danger évident, il ne laissa pas de s'en délivrer encore: car
lorsque

lorsque la Princesse voulut l'arrêter, il lui presenta une main qu'il avoit coupée du corps de son frere, & se retira aussi-tôt sans qu'elle s'en apperçût.

Une action si hardie & si surprenante porta Rampsinitus à avoir de l'estime pour celui qui en étoit l'Auteur. Non seulement il déclara qu'il pouvoit se découvrir & paroître en toute sûreté; qu'il lui pardonnoit le larcin & le parricide qu'il avoit commis; mais le choisit pour son gendre, afin de profiter des conseils d'un homme si extraordinaire, qui en effet fit depuis tant de choses considerables qu'il n'a jamais eu son pareil en Egypte.

L'on ne connoît point d'Architecte qui ait suivi de plus près ceux dont je viens de parler, que HIRAM ou CHIRAM (1). Il étoit de Tyr, fils d'un Israëlite d'origine, nommé Ur, & d'une veuve de la Tribu de Nephtali. La réputation qu'il s'étoit acquise, même dans les païs étrangers, par ses excellens ouvrages d'Architecture, mais beaucoup plus encore par ceux de sculpture & de fonte, fit que Salomon (2) pria le Roi de Tyr, que (3) l'Ecriture nomme aussi Hiram, de lui envoyer cet Architecte pour bâtir le Temple de Jerusalem, & faire ce nombre presque infini
d'ou-

(1) Joseph. l. 8. c. 2. (2) L'an du Monde 2972. & 1012. ans avant Jesus-Christ. (3) 3. Reg. c. 8.

d'ouvrages d'orfévrerie & de fonte qui devoient servir à l'ornement du Temple, & au culte qu'on y devoit rendre à Dieu. Cette grande entreprise fut achevée dans l'espace de sept ans.

Ensuite Salomon fit bâtir son Palais, un autre pour la fille de Pharaon, la premiere des femmes qu'il épousa, & quantité de grands édifices, tant au dedans & aux environs de Jerusalem, qu'en plusieurs autres lieux de son Royaume. On ne sçait point si ce fut Hiram qui eut aussi la conduite de ces differens bâtimens: mais il paroît par la description que Josephe (1) en a faite, que l'Architecture n'en étoit pas moins excellente que celle du Temple, soit par la grandeur & la noblesse de l'ordonnance, soit par la richesse & la somptuosité des ornemens. On y voyoit, à ce que cet Auteur rapporte, quantité de colonnes dont les chapiteaux avoient de la ressemblance à celui de l'ordre Corinthien : ce qui ne s'accorderoit pas avec le sentiment de Vitruve, s'il étoit vrai que Callimachus de Corinthe, qui n'a paru que plusieurs siécles après la construction du Temple, ait été le premier qui se soit avisé de faire des chapiteaux, ornez de feüilles & de tiges.

On ne sçait point dans quel tems vivoit

(1) L. 8. c. 2.

voit Hermogenes d'Alabanda (1), qui, au rapport de Vitruve (2), inventa l'ordonnance Pseudodiptere, c'est-à-dire, des Temples qui avoient huit colonnes à chacune de leurs faces, & quinze à chacun de leurs côtez, ainsi que le Diptere, mais qui étoient environnez d'ailes simples, qui avoient seules autant de largeur que les doubles ailes de Diptere. Ce fut de cette maniere qu'il bâtit un Temple de Diane dans la ville de Magnesie (3). Il fit à Teos (4) un autre Temple Monoptere, ou environné d'ailes simples, consacré à Bacchus, & fut inventeur de plusieurs autres choses, concernant l'Architecture, dont il composa un volume qu'on voyoit encore du tems d'Auguste. Le même Vitruve témoigne, que cet Architecte étoit consideré comme le premier & le plus célébre de tous ceux de l'Antiquité.

Mnestes (5) fit aussi dans la ville de Magnesie un Temple, dédié à Apollon.

Rhicus de Samos, fils de Piteus, vivoit vers la vingtiéme Olympiade (6). Il rebâtit dans le lieu de sa naissance le célébre Temple de Junon, qui avoit été bâti

(1) Ville de Carie dans l'Asie mineure. (2) L. 3. c. 1. 2. Préf. l. 7. (3) Ville de Carie dans l'Asie mineure. (4) Ville de l'Ionie dans l'Asie mineure.
(5) Vitr. l. 3. c. 1. & de l'édition de Jocundus.
(6) Vers l'an du Monde 3297. & 637. ans avant Jesus-Christ. Herodot. l. 3. Thal.

ti pour la premiere fois du tems des Argonautes. Rhicus eut deux fils, Theodorus & Theledeus, qui furent excellens Sculpteurs. Theodorus (1) fut aussi Architecte. Il aida à son pere à bâtir le Temple de Samos, & apparemment il l'acheva lui seul. Vitruve ne marque point, qu'aucun autre que Theodorus ait eu part à la réédification de ce Temple, qui étoit d'ordre Dorique : il dit, que cet Architecte donna une description fort exacte de la maniere dont il l'avoit construit, & que cette description se voyoit du tems d'Auguste. Le même Theodorus se rendit célébre par le labyrinthe qu'il fit aussi à Samos (2), sur le modéle de celui que Dédale avoit bâti dans l'Isle de Crete. Zoilus & Rholus (3) travaillerent avec lui à cet ouvrage.

L'on voyoit à Lacédémone, du tems de Pausanias (4), un bâtiment appellé Σκιὰς, c'est-à-dire, *un lieu à l'ombre*, qu'on disoit aussi être un ouvrage de Theodore de Samos.

(5) Les Samiens avoient vers le même tems un Architecte célébre, nommé Eupalinus de Megare (6), dont le pere s'appelloit Nauſtrophus. Ils lui donnerent la
conduite

(1) Pauſ. l. 3. Lacon. (2) Iſle de la mer Ægée.
(3) Vitr. Pref. l. 8. Plin. hiſtor. nat. l. 36. cap. 13.
(4) Pauſ. l. 3. Lacon. (5) Herodot. l. 3. Thal.
(6) Ville de l'Attique dans l'Achaïe.

conduite d'un aqueduc qu'ils firent faire, & qu'on regardoit comme un des plus grands travaux que les Grecs eussent entrepris jusques alors; tant à cause qu'il s'étendoit fort loin, que parce qu'il falut percer une montagne très-haute pour le faire passer au travers.

(1) Le Temple d'Apollon de Delphes, que j'ai dit avoir été fait par Trophonius & Agamedes, fut brûlé la premiere année de la 58. Olympiade (2), & rebâti par un Architecte de Corinthe, nommé Spintharus, qui l'acheva entierement, hormis le Thole ou petit dome, que Theodore Phocéen acheva depuis.

(3) CTESIPHON ou Cherſiphron, natif de l'Isle de Crete, travailloit avant la 60. Olympiade. Cet Architecte s'eſt rendu célébre par la conſtruction du Temple de Diane à Epheſe, dont il donna les deſſeins qui furent exécutez, la plus grande partie, ſous ſa conduite & ſous celle de ſon fils Metagenes, & le reſte par d'autres Architectes qui y travaillerent après eux dans l'eſpace de deux cent vingt ans qu'on fut à bâtir ce ſuperbe édifice. Metagenes fit la deſcription des ouvrages que ſon pere & lui avoient achevez dans ce Temple,

(1) Pauſ. l. 10. Phoc. (2) L'an du Monde 3433. & 550. ans avant J. C. (3) Strab. l. 14. Plin. l. 8. c. 38. & l. 36. c. 14. Vitr. Préf. l. 7. & l. 10, cap. 6.

ple, & donna aussi diverses machines de leur invention, propres pour voiturer des fardeaux d'un poids extraordinaire, comme des colonnes de marbre d'une seule piéce, telles qu'étoient celles qu'ils employerent au Temple de Diane, lesquelles avoient jusques à soixante pieds de hauteur.

Dans la 60. Olympiade (1) Bupalus, excellent Sculpteur, fit plusieurs bâtimens magnifiques, au rapport de Pausanias (2), qui pourtant n'en remarque aucun en particulier : mais il a fait la description (3) d'un petit temple que Bathycles, Magnesien, bâtit à Amycles (4), & qu'il orna de plusieurs ouvrages de sculpture. Il étoit consacré aux Graces.

Chyrosophus, de l'Isle de Crete (5), fit aussi plusieurs temples dans la ville de Tégée (6) : il yen avoit un dedié à Cérès & à Proserpine, un autre à Venus Paphienne, deux à Bacchus, & un à Apollon. Dans ce dernier il y avoit une statuë, representant cet Architecte. L'on ne sçait point en quel tems il vivoit.

(7) On n'est pas mieux instruit du tems auquel travailloient Andronicus de Cyrrestes

(1) Vers l'an du Monde 3443. & 541. ans avant Jesus-Christ. (2) L. 4. Mess. (3) Paus. l. 3. Lacon.
(4) Ville du païs de Laconie dans le Peloponese.
(5) Pauf. l. 8. Arcad. (6) En Arcadie, dans le Peloponese. (7) Vitr. l. 1. c. 6.

restes (1) qui fit une tour de marbre, dont on voit encore une partie dans les ruïnes d'Athénes, & où l'expofition des vents étoit marquée, ni Metichus (2) qui fit dans la même ville une grande place qui portoit fon nom, ni Eupolemus d'Argos, qui bâtit dans l'Eubée un Temple fort célébre, confacré à Junon (3).

Paufanias (4) parle d'un autre Architecte qui pouvoit être du même tems que ceux-ci. Il le nomme Agapitus, & dit avoir vû parmi les Eliens, un portique qu'on nommoit encore du nom de cet Architecte.

Callimachus, furnommé *Cacizotechnos*, c'eft-à-dire, qui n'étoit jamais content de fes ouvrages (5), étoit de Corinthe, & travailloit peu de tems après la 60. Olympiade. Ce fut lui, qui, felon Vitruve, inventa le chapiteau de l'ordre Corinthien. Cette invention lui a donné rang parmi les Architectes les plus célébres, quoiqu'on ne fçache rien de fes ouvrages (6), finon qu'il réüffit fort bien dans la peinture & dans la fculpture, dont il faifoit fa principale occupation (7). Il fit pour le Temple de Minerve à Athénes, une lampe d'or, dont la méche étant de cette efpece

(1) Ancien païs fitué dans la Macedoine. (2) Jul. Pollux. l. 8. c. 10. (3) Pauf. l. 2. Corinth. (4) L. 5. Eliac. (5) Vitr. l. 4. c. 1. (6) Plin. hift. nat. l. 34. cap. 8. (7) Pauf. l. 1. Att.

espece de lin qu'on tire de la pierre appellée *Amiante*, éclairoit nuit & jour pendant un an entier, sans qu'on eût besoin de renouveller l'huile de la lampe.

Depuis que le chapiteau de l'ordre Corinthien eût été inventé, Tarchesius & Argelius écrivirent (1) touchant ses proportions, dans les traitez qu'ils firent des ordres d'Architecture.

Le premier n'approuvoit pas qu'on se servît de l'ordre Dorique pour les Temples, & conseilloit d'employer à ces sortes d'édifices l'ordre Ionique & l'ordre Corinthien. Argelius donna encore dans son livre la description d'un Temple d'ordre Ionique qu'il avoit bâti, & que les Tralliens, peuples de l'Asie mineure, avoient consacré à Esculape.

ANTISTATES, ANTIMACHIDES, CALLESCHROS & PERINOS, commencerent à bâtir à Athénes, par l'ordre de Pisistrate (2), le fameux temple de Jupiter Olympien, que le Roi Antiochus fit continuer trois cens ans après.

Ce fut vers ce tems-là (3) que Cyrus, après avoir conquis l'Empire des Medes, délivra le peuple Juif de la captivité de Babylone, & qu'il permit à Zorobabel,
Prince

(1) Vitr. l. 4. c. 3. & Pref. l. 7. (2) Ce Prince mourut la premiere année de la 62e Olympiade. Vitr. Pref. l. 7. (3) Vers l'an du monde 3443. 541. ans avant Jesus-Christ, dans la 60e Olympiade.

Prince issu du sang de David, & à Josué ou Jesus fils de Josedec, grand Sacrificateur, de rebâtir le Temple & la Ville de Jerusalem, que Nabuchodonosor avoit ruïnez. Il n'est pas necessaire de remarquer ici comment Dieu toucha le cœur de Cyrus, ni tout ce que ce Prince & quelques autres des Rois de Perse, ses successeurs, firent pour avancer l'ouvrage du Temple, ou pour le retarder. On en peut apprendre les particularitez dans l'Ecriture Sainte (1), & dans l'histoire de Josephe (2).

L'on observera seulement que Zorobabel & Josué prirent la principale conduite de cet édifice; qu'en ayant posé les fondemens sous le regne de Cyrus, Cambyses son fils & son successeur défendit aux Juifs de le continuer; mais que Darius, fils d'Hystaspes, qui eut les mêmes sentimens que Cyrus, accorda ensuite à Zorobabel la permission de l'achever; qu'il fournit même toutes les choses necessaires pour un ouvrage si saint; & que ce fut enfin dans la sixiéme année (3) de son regne que le Temple fut fini.

Ce bâtiment n'avoit guéres que la moitié (4) de la hauteur & de la largeur de celui

(1) 1. Esdr. (2) L. 11. c. 1. 2. 3. (3) Vers l'an du monde 3481. 503 ans avant J. C. (4) 60. coud. de large & autant de haut.

celui de Salomon, & paroiſſoit néanmoins ſi ſolide & ſi grand, que les peuples voiſins des Juifs le comparoient à une forterreſſe. Eſdras (1) nous apprend, que les Lévites furent preſque les ſeuls qui y mirent la main, & que pour cela on choiſit ceux qui avoient atteint l'âge de vingt ans. Joſué, comme un grand Sacrificateur, eut la principale inſpection ſur tous les travaux. Les Ouvriers furent conduits par pluſieurs autres Sacrificateurs, entre leſquels étoient les freres & les fils de Joſué, Cedmiel, ſes fils & les fils de Juda & d'Henodad, que Zorobabel & le Grand Sacrificateur établirent pour avoir un ſoin particulier ſur les choſes les plus importantes.

Voilà ce qu'on fit alors de conſiderable parmi les Juifs. Darius, qui contribua plus qu'aucun Prince à l'achevement du Temple, laiſſa en divers autres lieux, des marques de ſa magnificence par les édifices qu'il fit faire : mais on ne ſçait point qui en étoient les Architectes. Hérodote (2) parle ſeulement de Mandrocles de Samos, lequel s'acquit beaucoup de réputation par le pont que Darius lui ordonna (3) de

────────
(1) L. 1. c. 3. (2) L. 4. Melpom. (3) Vers l'an du Monde 3476. 508. ans avant Jeſus-Chriſt au commencement de la 68e Olympiade.

de dresser sur la mer, dans le lieu le plus étroit du Bosphore de Thrace.

(1) Ce pont, composé de quantité de batteaux joints ensemble, couvroit la largeur que la mer peut avoir dans cet endroit; & étoit si solidement construit, que l'armée de ce Prince, qui étoit très-nombreuse, passa dessus pour aller d'Asie en Europe.

Mandrocles, afin de conserver la mémoire d'un ouvrage si singulier, & qui ne devoit durer que peu de tems, fit un tableau, où ayant figuré le Bosphore, il representa le Roi de Perse assis sur un trône au milieu du pont, & l'armée de ce Prince qui traversoit la mer sur ce même pont.

Cette peinture fut mise dans le Temple de Junon à Samos, où Hérodote dit l'avoir vûë avec une Inscription, dont voici le sens : *Mandrocles, après avoir dressé un pont de batteaux sur le Bosphore par l'ordre du Roi Darius, consacra à Junon ce monument, qui fait honneur aux Samiens; & sert à la gloire de l'Ouvrier.*

On ne peut rien dire des Architectes qui ont travaillé pour tous les autres Rois de Perse, sinon, qu'il y en eut parmi eux de très-habiles, qui firent des ouvrages, dont les restes donnent encore de l'étonnement

(1) Tzetzes Chil. 11. Hist. 31. 32.

nement à ceux qui voyagent en Asie. L'on ignore aussi les noms des Ouvriers que les Puissances qui étoient sous la domination, ou sous la protection de ces Princes, employerent à conduire les édifices qu'ils firent faire ; & il semble, qu'entre tant de differentes nations, il n'y eut que les Juifs qui prissent soin de conserver la mémoire des personnes qui s'appliquoient parmi eux à ces sortes de travaux. Aussi est-il vrai, que ce peuple faisoit une estime particuliere de l'Architecture, sans doute, à cause que cet Art a quelque chose de divin ; & que Dieu non seulement est appellé dans l'Ecriture l'Architecte souverain de l'Univers, mais qu'il a bien voulu enseigner lui-même à Noé, de quelle maniere il falloit qu'il bâtît l'Arche. Il prescrivit aussi à Moïse, comment il vouloit qu'on fît son Tabernacle, repandant sur les Ouvriers, dont ce Legislateur se servit, un don tout particulier de science & de sagesse, pour bien exécuter ses ordres (1). Enfin, David & Salomon ne firent rien dans la construction de la Ville & du Temple de Jerusalem, que sur l'idée que Dieu leur en donna lui-même.

S'il ne s'agissoit que de faire connoître l'estime que les Juifs ont euë de l'art de bâtir,

(1) L. 1. Paralip. c. 28. v. 19.

bâtir, il ne seroit pas necessaire de rien ajoûter à ce qui a été dit, en parlant de la nouvelle construction du Temple sous le gouvernement de Zorobabel : car l'on a fait voir que les Sacrificateurs & les Lévites, qui tenoient le premier rang entre les Juifs, travaillerent eux-mêmes à cet édifice ; que Josué fils de Josedec en fut l'Ordonnateur, ou, pour ainsi dire, l'Architecte ; & que bien loin que cet emploi dérogeât à la dignité sacerdotale, il étoit important que les Prêtres sçûssent tout ce qui pouvoit les en rendre capables, puisqu'il n'y avoit qu'eux & les Lévites qui pussent mettre la main à la principale & la plus sainte partie de ce Temple si magnifique (1).

Mais comme notre sujet ne permet pas d'omettre aucun de ceux, qu'on sçait avoir conduit des bâtimens considerables, il faut, avant que de passer outre, dire quelque chose de Nééemie, fils d'Helchias, & premier Echanson de Xerxès, fils & successeur de Darius.

Ce Prince Juif obtint (2) du Roi de Perse la permission de rebâtir les murs de Jerusalem, & anima de telle sorte par son zele tous ceux de sa nation, qu'ils entreprirent cet Ouvrage, & le finirent en très-peu

(1) Jos. Hist. Jud. l. 15. c. 14. (2) Vers l'an du Monde 3500. & 484. ans avant Jesus-Christ.

peu de tems, nonobstant la haine & la jalousie de leurs ennemis, qui s'opposerent d'abord si fortement à ce dessein, que les Juifs, pour leur resister, furent obligez de travailler les armes à la main, jusques à ce qu'ils eussent achevé leur entreprise.

Esdras, qui fait un dénombrement très-particulier de ceux qui eurent la conduite de ce grand travail, dit, que Néémie s'en étant reservé l'intendance générale, le Grand Sacrificateur Eliasib fit bâtir par les Lévites la porte appellée *la Porte du Troupeau*, & une partie des murailles. Il seroit ennuyeux de rapporter les noms des autres Ordonnateurs. Je dirai en général, qu'ils étoient tous ou chefs des lignées, ou Princes de Tribus, & qu'en cette rencontre aucun des plus qualifiez d'entre les Juifs ne fut exemt de mettre la main à l'œuvre, excepté le Prince de Thécuens, & un autre Prince qui demeuroit au-delà du Jourdain. Ce dernier envoya à sa place Meltias de Gabaon, & Jadon de Maspha, pour conduire les Ouvriers qu'il avoit fournis.

Diodore de Sicile (1) nous apprend, que vers la soixante-quinziéme Olympiade (2), après que Gelon, chefs des Siciliens, eût défait les Carthaginois sous leur Capi-

(1) Lib. 11. c. 6. (2) Vers l'an du monde 3503. 479. ans avant J. C.

Capitaine Amilcar, les Agrigentins, afin d'occuper le grand nombre des captifs qu'ils eurent pour leur part de cette victoire, firent construire differens édifices pour la commodité & l'embellissement de leur ville (1), & en donnerent la conduite à Pheax, excellent Architecte de ce tems-là, qui fit quantité d'aqueducs & de conduits soûterrains que l'on appella *Pheaces*, du nom de leur Auteur.

Dans ce même tems (2) vivoit un Architecte Elien, nommé Libon, qui bâtit près de Pise en Grece le fameux Temple de Jupiter, où l'on célébroit les jeux Olympiques. Pausanias (3) en fait une description très ample & très-belle. Cet édifice étoit d'ordre Dorique, environné de quantité de colonnes. Il étoit couvert de petites piéces de marbre taillées en forme de tuiles, dont l'usage fut inventé par Bysas de Naxos (4), Sculpteur, qui vivoit avant la cinquante-cinquiéme Olympiade.

Lorsque Periclès gouvernoit Athénes, il y eut plusieurs Architectes célébres qui firent par son ordre des bâtimens très-somptueux. Ictinus & Callicratès furent de ce nombre. Ils (5) bâtirent dans le château

(1) Appellée anciennement *Agragas* ou *Agrigentinum*. (2) 80ᵉ Olymp. Vers l'an du monde 3526. 458. ans avant J. C. (3) L. 5. Eliac. (4) Isle de la mer Ægée. (5) Plut. V. Pericl. 84ᵉ Olymp.

château d'Athénes le Temple de Minerve, appellé *Parthenone*, c'est-à-dire, le Temple de la *Vierge* (1). Vitruve (2) remarque, qu'il étoit d'ordre Ionique, & qu'Ictinus eut pour Associé dans la conduite de cet ouvrage, un nommé Carpion. Ce même Auteur, aussi-bien que Strabon (3), attribuë à Ictinus la construction entiere du Temple consacré à Cérès & à Proserpine dans la ville d'Eleusis : mais Plutarque (4) dit, que le premier ordre de ce Temple fut bâti par Corœbus, après la mort duquel Metagenes, natif de Xipere (5), éleva le second, & Xenoclès fit la lanterne ou coupe qui couvroit le Sanctuaire. Ce Temple étoit d'ordre Dorique.

Ictinus bâtit (6) plusieurs autres Temples en divers lieux. Le plus considerable fut celui d'Apollon, surnommé ΕΠΙΚΟΤΡΟΣ, c'est-à-dire, *Secourable*, proche le mont Cotiliüs (7). Il étoit voûté de pierre, & passoit pour l'un des plus beaux de l'Antiquité.

Mnesicles fit le portail du château d'Athénes (8). Entre ceux qui travaillerent à cet ouvrage, il y eut un esclave appellé Splanch-

(1) Vers l'an du monde 3545. 439. ans avant Jesus-Christ. (2) Préf. l. 7. (3) L. 9. (4) V. Pericl. (5) Bourg du Païs Attique. (6) Pauf. l. 8. Arcad. (7) En Arcadie dans le Peloponese. (8) Plut. V. Pericl.

Splanchnoptes. Son nom devint célébre par le credit qu'il s'étoit acquis auprès de Périclès qui le cheriſſoit beaucoup, & par la faveur ſinguliere que les Athéniens reçûrent de la Déeſſe Minerve par ſon moyen. Car cet Ouvrier étant tombé d'un endroit fort élevé, & s'étant bleſſé très-dangereuſement, Minerve pour le guerir, révela à Periclès une eſpece d'herbe, appellée *Parietaire*, que Pline (1) nomme *Helxine*, & que les Grecs connurent alors être ſouveraine pour toutes ſortes de bleſſures. En reconnoiſſance de ce bienfait, les Athéniens firent faire par Phidias une ſtatuë d'or de leur Déeſſe, qu'on appelle la Santé, & on éleva auſſi une ſtatuë de bronze à Splanchnoptes.

Dans le tems que ces Architectes vivoient, il y eut à Athénes pluſieurs perſonnes ſçavantes, qui écrivirent ſur les proportions des ordres d'Architecture & ſur les machines. Les Philoſophes Anaxagoras & Democrite traiterent des décorations de théatre. Ils avoient étudié cette matiere ſous Agatarchus, diſciple d'Æſchyle, qui en fut le premier inventeur. Silenus donna les proportions de l'ordre Dorique, & un autre Architecte, nommé dans Vitruve (2) Phideos & Pythius, écrivit au ſujet d'un Temple, d'ordre Ionique, conſacré

(1) L. 22. c. 17 (2) L. 1. c. 1. & Préf. l. 7.

consacré à Minerve, qu'il avoit bâti à Prienne (1).

Le Belier (2) ayant été inventé par un nommé Pephasmenos, Charpentier de la ville de Tyr, dès le tems que les Carthaginois s'en servirent pour assiéger la ville de Gades, Cerras Calcedonien ajoûta quelque chose à cette nouvelle invention, & fit la machine de guerre qu'on nommoit *Tortuë*, tant à cause qu'on ne pouvoit l'approcher que fort lentement de la muraille, que parce que ceux qui la faisoient agir, s'y trouvoient à couvert des coups des ennemis. Polydus de Thessalie acheva de perfectionner le belier, lorsque Philippe, Roi de Macedoine, mit le siege devant Bysance; & Agetor Bysantin inventa aussi une nouvelle sorte de belier, que Vitruve (3) décrivit fort au long.

Nymphodorus & Diphilus, sur qui on fit ce proverbe, *Plus tardif que Diphilus*, à cause qu'il étoit long-tems à finir les Ouvrages qu'il entreprenoit, Charidas, Phyros & Agasistrates (4) ont encore beaucoup écrit sur ce qui regarde l'Architecture : mais leurs Ecrits ne sont point venus jusques à nous, non plus que ceux de Mexaris, Teocidès, Demophilos, Poclis, Leonidès, Silanion, Melampus, Sarnacus,

(1) Ville d'Ionie dans l'Asie mineure. (2) Vitr. l. 10. cap. 19. (3) L. 10. c. 22. (4) Vitr. Préf. L 7.

cus & Euphranor, qui ont donné en divers tems les proportions des ordres Dorique & Ionique.

Pour revenir à ceux qui se sont fait connoître par les grands édifices qu'ils ont construits, & pour reprendre l'ordre des tems, Polyclete d'Argos, Sculpteur célèbre, travailloit vers la 90ᵉ Olympiade (1) & ne s'acquit pas moins de réputation par ses ouvrages d'Architecture que par ses statuës. Il bâtit pour les Epidauriens un théatre & un Temple, qui, selon Pausanias (2), surpassoient tout ce qu'il y a eu de plus magnifique chez les Romains.

Demetrius (3) & Peonius vivoient entre la 80. & 100ᵉ Olympiade, puisque ce furent eux qui acheverent de bâtir le Temple de Diane à Ephese, que nous avons dit avoir été commencé par Ctesiphon vers la 60ᵉ Olympiade (4).

Ce même Peonius & Daphnis Milesien bâtirent (5) dans la ville de Milet un autre Temple consacré à Apollon, lequel n'étoit pas moins grand & magnifique que celui d'Ephese ; l'un & l'autre étoient de marbre, & d'ordre Ionique.

Vers la 102ᵉ Olympiade (6) Pyrrhus &

(1) Vers l'an du monde 3563. & 421. ans avant Jesus-Christ. (2) L. 2. Corint. 5. (3) Nommé par Vitruve *Servus Dianæ*. (4) Vitr. Pref. l. 7. (5) Ibid.
(6) Vers l'an du monde 3614. & 370. ans avant Jesus-Christ.

& ses deux fils, Leocratès & Hermon, firent à Olympie pour les Epidamniens un édifice (1) qu'on nommoit Trésor, où Theoclès, fils d'Etylus, fit deux statuës de Cédre, dont l'une representoit Atlas, soûtenant le Ciel, & l'autre un Hercule, proche l'arbre des Hesperides,

Pothoeus, Antiphilus & Megaclès éleverent à Olympie pour les Carthaginois, un autre Trésor, où l'on voyoit une statuë de Jupiter d'une grande hauteur, & d'une beauté extraordinaire, & quelques dépoüilles remportées sur les Syracusains.

Satyrus & Phytheus firent les desseins, & eurent la conduite du superbe tombeau de Mausole, Roi de Carie (2), que la Reine Artemise fit construire à Halicarnasse (3), & que les Anciens consideroient comme l'une des sept Merveilles du monde, tant pour sa grandeur & la noblesse de son Architecture, que pour la quantité & excellence des ouvrages de sculpture, dont l'enrichirent Timothée, Briaxis, Leocarès, Praxiteles & Scopas, les plus renommez Ouvriers qui fussent alors.

Ce Scopas, Sculpteur, fut aussi un très-sçavant Architecte : il étoit de Paros (4).

C vj Ce

(1) Pauf. l. 6. Eliac. Poster. (2) Plin. l. 36. c. 5. 6. (3) Vitr. Pref. l. 7. Vers l'an du monde 3621. & 363. ans avant Jesus-Christ. (4) Isle de la mer Égée.

Ce fut lui qui rebâtit à Tegée le Temple de Diane *Alea*, qu'Aleus, Roi d'Arcadie, avoit autrefois fait construire, & qui passoit pour le plus somptueux qui fût dans le Peloponese (1). Il étoit composé de trois ordres d'architecture, sçavoir du Dorique, de l'Ionique & du Corinthien. Scopas travailla aussi au Temple d'Ephese, & fit entr'autres choses (2) une des 36. colonnes, ornées de sculptures, que l'on regardoit comme l'une des principales richesses de ce superbe Temple.

L'Arcenal & le port de Pirée, dont il est fait mention par plusieurs Auteurs, peuvent être mis au nombre des plus grands Ouvrages qui ayent été faits (3). Demetrius de Phalere, qui gouvernoit à Athénes, en donna la conduite à Philon. Cet Architecte, qui étoit un des plus célébres de son tems (4), fit aussi plusieurs Temples, & mit des colonnes au devant de celui de Cérès & de Proserpine qu'Ictinus avoit bâti à Eleusis. Il donna des descriptions de tous ces differens Ouvrages, & par ce moyen merita un rang aussi considerable parmi les Auteurs Grecs qui avoient écrit touchant les arts, que parmi

(1) Pauf. l. 8. Arcad. (2) Plin. l. 7. c. 37.
(3) Vers l'an du monde 3666. 318. ans avant Jesus-Christ. (4) Vitr. l. 3. c. 1. & Pref. l. 7. Cic. de Orat. l. 1. Plin. l. 7. c. 38. Pauf. l. 9. in Att. Val. Max. l. 8. c. 12.

mi les plus fameux Ouvriers de l'antiquité. Ces descriptions ne sont point venuës jusques à nous (1). Quelques-uns prétendent que c'est ce même Philon qui étoit de Bysance, & qui a composé un Traité de machines de guerre, qu'on imprime maintenant au Louvre sur un manuscrit de la Bibliotheque du Roi.

On peut dire, que l'architecture ne fut jamais plus florissante par toute la Grece qu'elle étoit alors, particulierement après qu'Alexandre le Grand eût enrichi les Grecs de la dépoüille de tant de nations qu'il assujettit sous son Empire. Si Athénes, comme j'ai dit, fut embellie de quantité d'édifices, il y a apparence qu'on ne bâtissoit pas avec moins de magnificence dans les villes de Macédoine, & dans les autres lieux qui étoient ou sous la puissance de ce Prince, ou sous sa protection. Cependant de tous les Architectes qui vivoient alors, il y en a très-peu dont les noms soient venus jusques à nous.

L'on peut mettre au nombre des plus célébres un Ingenieur nommé Possidonius. Biton (2) qui vivoit de son tems, lui attribuë la construction d'une Hélépole ou espece de tour roulante, qu'Alexandre

―――――――――――――――――――

(1) Vossius lib. Univer. Mathescos. &c. c. 49. 5. 9.
(2) Auteur d'un livre de machines de guerre qu'on imprime à présent.

dre fit faire ; & l'on ne sçait (1) si ce n'est point ce même Possidonius qui étoit de Rhodes, & qui a écrit un Traité de l'art militaire que l'on voit encore à present.

Vitruve (2) parle aussi avec estime de Diadès, de Chereas, d'Epimachus d'Athénes, & de Diognetus Rhodien. Les deux premiers, qui étoient des Eleves de Polydus Thessalien, furent employez (3) dans les armées d'Alexandre, & écrivirent sur les machines de guerre, particulierement Diadès, qui se disoit inventeur de la Terriere & des Tours roulantes dont on se servoit dans les sieges de ville. On ne sçait rien autre chose des ouvrages d'Epimachus & de Diognetus, sinon que quand Démétrius Poliorcetes assiégea la ville de Rhodes, Epimachus fit (4), par l'ordre de ce Prince, une hélépole d'une grandeur prodigieuse. Diognetus, qui étoit du nombre des assiégez, trouva moyen d'empêcher que les ennemis n'approchassent cette machine de la muraille. Pour cet effet il fit inonder le terrein, par où l'Hélépole devoit passer, ce qui la rendit tout-à-fait inutile ; & Démétrius, qui avoit mis son esperance dans le succès qu'il attendoit de cette machine, fut obligé à lever

(1) Vossius lib. de Univer. Mathescos, &c. c. 48. §. 22. & 25. (2) L. 10. c. 19. & 22. (3) Vers l'an du monde 3653. 331 ans avant J. C. (4) Vers l'an du Monde 3677. 307. ans avant Jesus-Christ.

ver honteufement le fiége, lui, qui jufques alors, n'avoit point attaqué de places fans s'en rendre le maître.

Après la levée du fiege, l'hélépole dont je viens de parler, fut conduite dans Rhodes, & placée par Diognetus au milieu de la ville, où elle demeura pendant plufieurs fiécles avec une Infcription, dont voici le fens : *Diognetus a fait ce prefent au peuple, de la dépoüille des ennemis.*

Athénée (1) parlant de l'Architecte qui fit lever le fiege de Rhodes, le nomme Dioclidès, & dit, qu'il étoit d'Abdera, ville de Thrace. Quoiqu'il en foit, Vitruve ajoûte, que les Rhodiens, pour reconnoître ce fignalé fervice, qui les avoit comme tirez de la captivité, combla d'honneurs Diognetus, & augmenta de beaucoup une penfion que la ville lui avoit affignée, mais que quelque tems avant le fiége on avoit ceffé de lui payer, pour en gratifier un Architecte d'Arados (2), nommé Callias.

Ce Callias (3) s'étoit acquis l'eftime du peuple de Rhodes par l'experience qu'il fit d'une machine, avec laquelle il enlevoit une hélépole pardeffus une muraille. Mais il perdit bien-tôt fon credit, quand on lui propofa d'élever celle d'Epimachus :

(1) L. 5. (2) Ifle de Phœnicie. (3) Vitr. l. 10. c. 22.

machus : car pour lors il fut obligé d'avoüer, que les forces de sa machine étoient bornées, & qu'elle ne pouvoit pas enlever également toutes sortes de fardeaux.

Vers le tems que Diognetus délivra Rhodes, un Architecte, natif d'Alexandrie, nommé Triphon, rendit un pareil office à la ville d'Apollonie, par le moyen de plusieurs contremines qu'il fit au dedans de la Place. Vitruve ne dit rien davantage de cet Architecte, non plus que des deux précedens, dont il n'est presque fait aucune mention ailleurs que dans cet Auteur.

Il n'en est pas de même de l'Architecte dont Alexandre se servit pour bâtir la ville d'Alexandrie (1). Divers Ecrivains (2) anciens & modernes en ont parlé. Il étoit de Macedoine : son nom est différent dans la plûpart des Auteurs. Les uns l'appellent Stasicratès ; d'autres Chinocratès, Cheiromocratès & Chersicratès ; quelques-uns Cleomenès ; quelques autres Dinocharès ; & enfin Vitruve le nomme Dinocratès (3), qui est celui de tous ces noms qui paroît le moins corrompu, & sous lequel on connoît mieux l'Architecte dont je parle. Cependant les Antiquaires
remar-

(1) En Egypte. (2) Plut. V. Alexandr. & 2. Tract. Vitr. & Fort. Alex. Strab. l. 14. Just. Plin. hist. nat. l. 7. c. 38. (3) Vitr. Pref. L. 2. Solin. c. 35.

remarquent que ce nom est encore alteré, & qu'au lieu de Dinocratès, il faut dire Democratès, fondez sur une inscription antique qu'ils disent avoir été trouvée en Egypte dans la ville d'Alexandrie, & qui est conçûë en ces termes.

(1) ΔΗΜΟΚΡΑΤΗΣ ΠΕΡΙΚΛΥΤΟΥ ΑΡΧΙΤΕΚΤΟC. ΜΕ. ΕΘΕΖΕΝ. ΔΙΑ. ΑΛΕΞΑΝΔΡΟΥ ΜΑCΕΔΩΝΟΣ.

C'est-à-dire, *Democrates, fils de Periclytus, Architecte, a construit ces édifices pour Alexandre de Macedoine.*

Personne n'ignore de quelle maniere cet Architecte se fit connoître à Alexandre, ni les propositions qu'il fit à ce Prince: du moins a-t-on pû apprendre toutes ces choses dans quantité d'Auteurs, particulierement dans Vitruve (2), qui s'est fort étendu sur son sujet. Ainsi il n'est pas necessaire de repeter ce qui a été déjà dit tant de fois : il faut plûtôt rapporter ce que l'on sçait de plus remarquable des Ouvrages qu'il a finis.

Celui qui lui a le plus acquis de réputation, est la ville d'Alexandrie (3), dont il eut la conduite pendant tout le tems qu'Alexan-

(1) Grut. ex Ap. pag. 186. Insc. 2. (2) Pref. l. 2. (3) Fondée selon Solin c. 35. dans la 12ᵉ Olymp. Vers l'an du Monde 3653. 311. ans avant Jesus-Christ.

qu'Alexandre, qui en a été le Fondateur, y fit travailler. Il y a peu d'Architectes entre tous ceux que j'ai nommez, qui ayent exécuté une entreprise de cette importance. Cette ville (1) étoit environnée d'une grande étenduë de murailles, & fortifiée de Tours. Il y avoit un Port, des Aqueducs, des Fontaines & des Canaux; un nombre presque infini de Maisons pour les habitans, des Places & des bâtimens magnifiques, des lieux publics pour les jeux & pour les spectacles, & enfin des Temples & des Palais si spacieux & en si grand nombre, qu'ils occupoient presque le tiers de toute la ville.

Quelques-uns (2) ont crû que ce fut ce même Architecte qui rebâtit le Temple de Diane à Ephese. Strabon (3) toutefois refute ce sentiment, quoiqu'il convienne de la plûpart des choses que les autres Auteurs ont écrites, touchant la ruïne & la réédification du Temple d'Ephese; sçavoir, que cet édifice fut brûlé la nuit même qu'Alexandre nâquit (4); que ce fut un nommé Herostrate qui y mit le feu, dans l'esperance que son nom deviendroit célèbre, en se rendant Auteur d'une perte, qu'il sçavoit devoir faire du bruit par tout
le

(1) Strab. l. 24. (2) Solin. c. 43. (3) Lib. 14.
(4) L'an du Monde 3628. 356. ans avant Jesus-Christ dans la 106ᵉ Olymp.

le monde; & pour ce qui regarde la réédification de ce bâtiment, qu'il fut commencé & achevé de rebâtir pendant le regne d'Alexandrie, avec une somptuosité qui lui conserva toûjours le premier rang parmi les Temples les plus superbes de la Grece.

On n'est donc pas assûré, que ce soit Democrates qui ait eu la conduite de ce grand Ouvrage. Ce que l'on peut dire de plus certain, est qu'outre la ville d'Alexandrie, il fit plusieurs autres édifices en divers lieux, non seulement sous le regne d'Alexandre, mais encore sous les Rois qui partagerent l'Empire de ce Prince après sa mort. Il travailla pour Ptolemée Philadelphe : & c'est ce qui fait juger qu'il est mort fort âgé.

Ce fut dans l'année (1) même que Ptolemée mourut, si l'on en veut croire Pline; ce qui n'est pas vrai-semblable : car selon le calcul de nos meilleurs Chronologistes (2), la mort de Ptolemée arriva 77. ans après celle d'Alexandre. Je laisse aux Sçavans à juger de cette difficulté. Cependant voici ce que Pline (3) dit : ,, Dinocrates eut ordre de bâtir un Tem- ,, ple à l'honneur d'Arsinoé, sœur & Epou- ,,
se ,,

(1) L'an du Monde 3725. 259. ans avant J. C. dans la 130. Olymp. (2) Le P. Petau. (3) L. 34. c. 14.

,, se de Ptolemée Philadelphe. La voûte
,, de cet édifice devoit être de pierre d'ai-
,, mant pour soûtenir en l'air la Statuë de
,, la Princesse, laquelle pour cet effet au-
,, roit été toute de fer; mais la mort du
,, Roi & de l'Architecte étant survenuë,
,, ce dessein ne s'exécuta point.,,

Ptolemée Philadelphe avoit encore pour Architectes auprès de lui Sostratus, Satyrus & Phoenix. Les deux derniers sont peu connus (1), parce qu'on ne sçait rien de fort considérable ni de certain de leurs Ouvrages. Néanmoins on dit que l'un fit le Canal par où l'on transporta dans Alexandrie une Aiguille que Nectabis ancien Roi des Egyptiens avoit autrefois fait tailler, & que par l'ordre du même Ptolemée, il éleva cette Aiguille au milieu de la ville.

Pour Sostratus, chacun sçait qu'il fut l'Architecte le plus renommé de son tems, & pour qui Ptolemée Philadelphe eut plus d'estime. Strabon (2) marque assez son credit auprès de ce Roi, en le nommant, φίλος τῶν Βασιλέων, c'est à-dire, *L'Ami ou favori des Rois*. On ne peut dire de quelle maniere il se mit dans les bonnes graces de ce Prince. Il me souvient d'une particularité qui pouvoit fort l'en éloigner, s'il est vrai que ce soit
de

(1) Plin. l. 34. c. 8. & l. 36. c. 9. (2) Lib. 17.

des plus célèbres Architectes. Liv. I. 69
de ce même Sostratus dont Lucien (1) ait voulu parler. Il remarque qu'un Ingénieur de ce nom défit lui seul l'Armée de Ptolemée, & qu'il obligea ceux de Memphis à se rendre sans attaque, ayant trouvé moyen de détourner le cours du Nil.

(2) Entre les Edifices que cet Architecte bâtit, les Promenades, ou Terrasses soûtenuës sur des Arcades qu'il fit à Cnide sa patrie, passoient pour des Ouvrages très-considérables. Mais il ne fit rien de si grand ni de si somptueux en aucun endroit, que le Phanal de l'Isle de Pharos proche d'Alexandrie. (3) Ptolemée lui donna la conduite générale de ce superbe Edifice qu'on regardoit comme une des merveilles du monde. Strabon (4) rapporte cette Inscription qui s'y voyoit gravée de son tems,

ΣΩΣΤΡΑΤΟΣ. ΚΝΙΔΙΟΣ. ΔΕΞΙΦΑΝΟΥΣ.
ΘΕΟΙΣ. ΣΩΤΗΡΣΙΝ. ΥΠΕΡ. ΤΩΝ.
ΠΛΩΙΖΟΜΕΝΩΝ.

C'est-à-dire, *Sostratus de Cnide, fils de Déxiphanes, aux Dieux conservateurs, pour ceux qui navigent sur Mer.*

Quelques Auteurs ont crû que Sostratus avoit mis cette Inscription sans le consen-

(1) Dial. Hippi. (2) Plin. 36. c. 12. (3) Vers l'an du Monde 3715. & 269. ans avant J. C. (4) L. 17.

sentement de Ptolemée ; mais que pour empêcher que ce Prince ne s'en apperçût, il la couvrit de maçonnerie, sur laquelle il en grava un autre qui tomba en poussiere quelques années après, & laissa voir celle qui étoit cachée dessous.

Ce qui peut avoir donné lieu à cette opinion qui est néanmoins tirée d'un Auteur (1) assez ancien, est que le nom de Ptolemée ne se trouve point dans cette Inscription, & que Sostratus n'y est pas désigné comme Architecte, mais comme celui qui auroit consacré l'Ouvrage. On répond à cela, que Ptolemée ayant par une grace extraordinaire, comme d'autres Ecrivains (2) l'assûrent, permis à Sostratus de graver son nom sur le Phare, sans lui prescrire ni de quelle maniére, ni en quels termes il vouloit qu'il le fît, Sostratus crut peut-être ne pouvoir mieux reconnoître cette faveur signalée, qu'en traitant de Divinité le Prince de qui il l'avoit reçûë, & en dédiant son Ouvrage non seulement à ce Roi, mais aussi à la Reine sa femme, & aux Princes qui devoient regner après lui, qu'il comprenoit tous sous ces mots de *Dieux conservateurs* : épithete si cherie des Rois Grecs, que plusieurs en ont pris le surnom de *Soter*. Quoiqu'il en soit, il est certain que Strabon ne paroît faire aucun

(1) Lucian. Dial. hist. (2) Plin. l. 36. c. 12.

cun doute que ce ne fût du confentement de Ptolemée que Softratus eût mis l'Infcription qu'il a rapportée : au contraire, à confidérer la maniére dont il parle de cet Architecte, on eft perfuadé qu'il le croyoit très-digne de cette grace. Il l'appelle, comme on a déjà dit, *l'Ami* ou *le Favori des Rois :* ce qui marque qu'il paffoit dans l'efprit de Ptolemée pour plus qu'un excellent Ouvrier.

Il femble qu'il n'eft pas mal à propos de parler auffi de quelques célébres Mathematiciens de ces tems-là, qui ont inventé, ou écrit des chofes qui regardent l'Architecture.

MENON & EUCTEMON peuvent être mis au nombre des plus fçavans de l'Antiquité : cependant on fçait fi peu de chofe de ce qui les regarde, qu'on ignoreroit même leurs noms, fi Ammian Marcellin (1) n'en avoit parlé. Architas de Tarente & Eudoxus de Cnide ont acquis une réputation plus connuë. Ils vivoient un peu avant le Regne d'Alexandre. ARCHITAS étoit Philofophe Pythagoricien, & fils d'Heftiæus, felon quelques-uns (2), ou de Mnefagoras, felon d'autres. Ce n'eft pas ici le lieu de parler de fa fageffe, de fa valeur, ni du rang que fa naiffance &

fon

(1) Lib. 26. (2) Diog. Laert. l. 8. Hefychius Strab. lib. 6. Plut. V. Marcell. Vitr. l. 9. c. 3.

son mérite lui acquirent parmi les Tarentins, qui l'élûrent jusques à sept fois de suite pour gouverner leur Etat & conduire leurs Armées. Je remarquerai seulement que ce grand personnage fut le premier qui réduisit la Méchanique en pratique, sur certains principes dont il établit des regles. Il démontra encore plusieurs autres choses utiles aux Sciences & aux Arts; & ce qui peut faire connoître à quel degré il possedoit la Méchanique, est une petite Machine (1) de bois, qu'il fit en maniére de Colombe (2), qui étoit composée de telle sorte qu'on la voyoit batre des ailes, se soûtenir, & s'élever en l'air. Il faut observer en passant, qu'il y a eu un autre ARCHITAS Architecte, dont les Auteurs qui en ont parlé, ne nous apprennent rien, sinon qu'il composa un livre, qui ne se trouve plus.

Quant à EUDOXUS, il fut disciple d'Architas le Philosophe & apprit de lui la Géometrie & la Méchanique (3), dont il fit divers Traitez, qui se voyoient parmi ses autres Ouvrages. Il eut une grande connoissance de la Médecine, écrivit sur l'Astrologie, & fit des Loix, que ceux de Cnide

(1) Aul. Gell. lib. 10. c. 12. (2) Diog. Laert. l. 8. Vit. Archit. Tarent. (3) *Vers la* 103. *Olymp.* Strab. l. 14. & 17. Diog. Laert. lib. 8. Aul. Gell. lib. 17. c. 21. Plut. V. Marcell. Cic. l. 2. de Divinat. Vitr. mult. loc.

Cnide reçûrent de lui. Il mourut (1) en Egypte, où quelques-uns veulent qu'il ait demeuré long-tems avec Platon auprès des Prêtres d'Heliopolis, pour apprendre & observer le mouvement des Astres.

EUCLIDES (2), si connu par les Elemens de Géometrie, & ses autres Ouvrages de Mathematiques qui nous sont restez, vivoit du tems de Ptolomée, fils de Lagus. Il passa une grande partie de sa vie (3) à Alexandrie, & y établit une Ecole d'où sont sortis quantité de sçavans Mathematiciens qui ont paru dans cette grande ville, même depuis que les Sarasins s'en sont rendus les maîtres.

CTESIBIUS d'Alexandrie, étoit en reputation sous le Regne (4) de Ptolomée Evergetes. Quoiqu'il fût d'une naissance médiocre, il ne laissa pas de posseder des qualitez, qui le firent considerer comme l'un des plus illustres hommes de son païs. Divers Auteurs ont parlé de son merite: mais il n'y en a point qui ayent autant contribué qu'Archimede & Vitruve, à conserver l'estime qu'on en doit faire. Ce sont eux qui nous ont donné les descriptions exactes de differentes machines qu'il

(1) Agé de 53. ans. (2) *Vossius de Universâ Matheseos, &c. c. 15.* (3) Vers l'an du Monde 3666. & 318. ans avant Jesus-Christ. (4) Vers l'an du Monde 3760. & 224. ans avant J. C.

qu'il avoit inventées, comme de son Horloge d'eau, qui marquoit les heures & le cours du Soleil ; de ses Orgues, qu'on faisoit joüer en comprimant l'air par le moyen de l'eau, ainsi qu'on le pratique encore quelquefois aujourd'hui ; & enfin de sa Machine pour élever l'eau à une grande hauteur (1) ; & de plusieurs autres, propres à divers usages, dont Ctesibius avoit lui-même composé un livre qui ne se voit plus. Athenée (2) dit, que la femme du même Ctesibius, nommée Thaïs, avoit aussi une connoissance fort particuliere des hydrauliques.

On pourroit devenir ennuyeux, si l'on vouloit parler de tous ceux qui ont aidé à perfectionner les parties des Mathématiques, dont la connoissance est necessaire dans l'Architecture, puisqu'il n'y auroit guéres de Philosophes, d'Astrologues fameux, & d'autres sçavans hommes qu'il ne fallût nommer, comme (3) Platon, Aristote, Aristarchus, Eratosthénes de Cyrene, Bibliothequaire d'Alexandrie, Hipparchus de Nicée, Apollonius de Pergée, Philolaus de Tarente, Scopinas de Syracuse, & une infinité d'autres qui ont inventé des moyens, & même des instrumens

(1) Vitr. l. 10. c. 12. (2) Lib. 4. (3) Diog. Laert. Vitr. l. 1. c. 1. l. 9. o. 1, 2, 3, 4. 7. 9. Plin. l. 2. c. 24. Strab.

mens propres aux Arts & aux Sciences.

Pour finir donc ce que j'avois à dire des Mathematiciens Grecs, & me dispenser en même tems d'une digression qu'il faudroit faire dans la suite au sujet du célébre Archimede, qui n'a paru que plusieurs années après le Regne de Ptolomée Philadelphe; je dirai qu'il étoit parent de Hieron, Roi des Syracusains, & que ce fut lui seul qui défendit pendant trois ans la ville de Syracuse (1) contre toutes les forces des Romains, lorsque Marcellus l'eût assiegée. Il est vrai, qu'après ce tems-là (2) Syracuse ayant été surprise & emportée de force dans un tems où l'on ne se doutoit de rien, Archimede y fut tué. Marcellus qui avoit ordonné qu'on le sauvât, regretta sa perte d'autant plus qu'il avoit par sa propre experience connu son rare merite, & lui fit élever un tombeau, que Ciceron (3) découvrit pendant qu'il étoit Questeur en Sicile. Il y avoit plusieurs Inscriptions, & au-dessus une petite colonne avec la figure d'une Sphere & d'un Cylindre, pour marquer qu'Archimede avoit été l'inventeur de ces deux instrumens: car en effet ce fut lui qui represen-

D ij

ta

(1) Plut. V. Marcell. Tit. Liv. l. 24. c. 34. (2) L'an du Monde 3772. 212. ans avant Jesus-Christ. 544. ans après la fondation de Rome. Tit. Liv. l. 25. c. 31.
(3) Tusc. l. 5.

ta le premier sur un Globe de cryſtal tous les cercles qui diviſent la Sphere.

Ce qui nous reſte d'Archimede, ſont quelques Ecrits qui font connoître combien il étoit ſçavant dans la Géometrie & dans les Machines. On lui attribuë l'invention de la vis ſans fin, ſi propre à lever des fardeaux d'une peſanteur extraordinaire ; & l'on prétend que c'eſt de cet inſtrument dont il ſe ſervit pour executer une partie des choſes merveilleuſes qu'on rapporte de lui, ſur tout pour mettre en mer le ſuperbe vaiſſeau appellé *Navis Syracuſana*, & depuis *Navis Alexandrina*, que Hieron avoit fait conſtruire par un Architecte de Corinthe, nommé Archias, ainſi qu'Athenée (1) le remarque. Le même Auteur ajoûte, que tous les bois qu'on employa à ce bâtiment, avoient été coupez dans les Gaules & dans la Grande-Bretagne, d'où un Machiniſte de Tauromene, appellé Phileas, tranſporta à Syracuſe l'arbre qui ſervit à faire le grand mât.

Archimede fut auſſi l'inventeur d'une autre eſpece de vis (2), avec laquelle on peut élever les eaux à telle hauteur que l'on veut. Vitruve (3) rapporte, que le même Hieron fit faire une couronne d'or ;

&

(1) Lib. 5. (2) Diod. Sic. l. 1. c. 3. (3) Lib. 9. c. 3.

& que soupçonnant l'Orfévre d'y avoir mêlé de l'argent, Archimede, pour en connoître la verité, fit deux masses, l'une d'or & l'autre d'argent, chacune de même poids que la couronne. Les ayant mises l'une après l'autre dans un vase plein d'eau, il connut que la masse d'argent occupoit plus de place, & faisoit sortir davantage d'eau du vase que celle d'or. Il mit ensuite la couronne d'or dans le même vase, & jugea par la quantité d'eau que cette couronne fit sortir, & la place qu'elle occupoit, la quantité d'argent que l'Orfévre y avoit fait entrer, & de l'or qu'il en avoit ôté.

Athenée, Auteur d'un livre de machines de guerres, qu'on imprime présentement au Louvre sur un Manuscrit de la Bibliotheque du Roi, parut en même tems qu'Archimede. Du moins Vossius (1) & plusieurs autres personnes sçavantes sont de ce sentiment, & croyent que le livre fut d'abord presenté au Consul M. Marcellus vers l'année qu'il se rendit maître de Siracuse.

Ptolomée Philopator, Roi d'Egypte, avoit alors (2) auprès de lui un sçavant Ingenieur, appellé Phœnix, qui étoit peut-

(1) *Lib. de Universâ Mathesos*, &c. cap. 48. §. 9.
(2) Vers l'an du Monde 3780. & 204. ans avant Jesus-Christ.

peut-être le même que j'ai dit avoir travaillé pour Ptolomée Philadelphe. Ce qui donne lieu à cette conjecture, est, que comme Pline attribuë à un nommé Phœnix, l'entreprise du canal qu'on fit, pour transporter l'aiguille que Philadelphe avoit ordonné d'élever dans Alexandrie, Athenée (1) dit (2) aussi qu'un certain Phœnix, qui est celui dont je parle maintenant, exécuta un pareil dessein pour mettre en mer une galere à quarante rames par banc, que Philopator avoit fait construire. Je ne prétends rien décider sur cela, non plus que sur la difficulté, sçavoir si le mot de Phœnix doit être pris ici pour le nom propre de l'Ingenieur dont Athenée a parlé, ou s'il marque seulement que cet Ingenieur étoit de Phœnicie, comme quelques-uns semblent l'interpreter. Je me contenterai donc de dire que le canal, mentionné par Athenée, étoit revêtu de pierre, & d'une largeur convenable à celle de la galere qui avoit 38. coudées sur 280. coudées de longueur, & qui passoit pour la plus magnifique qu'on eût vûë jusques alors.

Il est difficile de rien dire de particulier des autres Architectes Grecs, qui vivoient du

(1) Le Deipnosoph. qui a toûjours été cité jusques à present, & qui est autre que l'Athenée des machines dont on a parlé ci-dessus. (2) Lib. 5.

du tems de Ptolomée Philadelphe, & de ceux qui parurent depuis jusques au tems des Empereurs Romains, quoiqu'on ne puisse pas douter qu'il n'y en ait eu quantité d'employez pendant un intervalle si considerable. Il est vrai que l'Architecture a beaucoup perdu de sa beauté & de son éclat, lorsqu'il est survenu de ces guerres funestes qui ont renversé les Etats où elle étoit cultivée avec le plus de soin. Et comme la beauté est une des parties qui donnent le plus de reputation aux Ouvrages & aux Ouvriers, il ne faut pas s'étonner si les bâtimens qu'on éleva en Grece, depuis les premiers Ptolomées jusques au tems des Césars, étant moins considerables que les premiers, sont demeurez la plûpart dans l'obscurité avec les Architectes qui les ont faits.

De sorte que si parmi les Grecs on ne trouve desormais que peu d'Architectes qui puissent tenir ici quelque rang, il faut voir ceux que l'on pourra découvrir parmi les autres nations. Quelques Historiens disent des choses extraordinaires des bâtimens que les Ethiopiens, les Perses, & divers autres peuples d'Asie & d'Afrique ont faits en differens tems : mais l'on ignore les noms des Architectes que ces peuples ont eus parmi eux.

L'Italie est le lieu qui pourra nous en fournir.

fournir. L'art de bâtir y a presque aussitôt été connu que dans la Grece, s'il est vrai que les Toscans n'eussent pas encore eu de commerce avec les Grecs, lorsqu'ils inventerent la composition d'un ordre particulier, qui s'appelle encore aujourd'hui de leur nom. Le tombeau que Porsenna, Roi d'Etrurie, se fit élever proche de Clusium, pendant qu'il vivoit, marquoit la grande connoissance qu'on y avoit alors de cet art. Ce édifice étoit de pierre, & construit à peu près de la même maniere que le Labyrinthe bâti par Dédale dans l'Isle de Crere, s'il étoit tel que Varron l'a décrit dans un passage que Pline (1) rapporte.

Le premier Tarquin avoit un peu auparavant fait faire à Rome, des travaux fort considerables : car ce fut lui (2) qui le premier environna cette ville d'une muraille de pierre, & qui ordonna qu'on fît ces décharges & conduits soûterrains dont les restes donnent encore aujourd'hui de l'admiration, & qui de tout tems ont été mis au nombre des plus grands ouvrages que les Romains ayent faits. Il jetta (3) aussi les fondemens du Temple de Jupiter Capitolin, que son fils Tarquin

(1) L. 36. c. 13. (2) Tit. Liv. l. 1. Dionys. Halicar. l. 3. (3) Tit. Liv. l. 1. Plut. V. Publ. Dionys. Halicar. l. 4.

quin le Superbe acheva avec beaucoup de dépense, ayant pour cela fait venir les meilleurs Ouvriers d'Etrurie.

Après que les Tarquins eurent été chassez de Rome, le peuple ayant aboli le gouvernement Monarchique, & repris la souveraine autorité, fit non seulement achever les édifices qui avoient été commencez, mais encore à mesure que ce même peuple étendoit les bornes de son État, & qu'il eut plus de commerce avec les Grecs, il commença à élever des bâtimens plus superbes & plus beaux. Car ce fut des Grecs que les Romains apprirent l'excellence de l'Architecture: avant cela leurs édifices n'avoient rien de recommendable que leur solidité & leur grandeur. De tous les ordres ils ne connoissoient que l'ordre Toscan Ils ignoroient quasi tout-à-fait la sculpture, & n'avoient pas même l'usage du marbre: du moins ne sçavoient-ils (1) ni le polir, ni en faire des colomnes, ou d'autres ouvrages, qui par leur éclat & l'excellence du travail fissent paroître de la richesse dans les lieux où ils pouvoient être employez. Mais aussi-tôt qu'ils eurent vû les édifices de la Grece, qu'ils eurent remarqué la beauté & la diversité des ordres dont ils étoient composez, les ouvrages de sculpture qui les embellis-

D v soient,

(1) Plin. l. 34. c. 7.

soient, & l'art dont on s'étoit servi pour faire paroître les couleurs naturelles des marbres ; ils imiterent cette façon de bâtir si riche & si parfaite, ne se servant dans la suite de l'ordre Toscan que pour les édifices qui demandoient plus de solidité que de beauté.

Cossutius, Citoyen Romain, fut un des premiers qui bâtit à la maniere des Grecs. Il s'acquit, selon Vitruve, une si haute reputation, qu'Antiochus le Grand le choisit (1) pour travailler au Temple de Jupiter Olympien à Athénes, qui avoit été commencé du tems de Pisistrate. Cet édifice étoit d'ordre Corinthien (2), tout de marbre, & d'une grandeur qui le rendit aussi célébre que les plus fameux temples dont on a parlé. Cossutius (3) ne finit pas néanmoins ce temple. On continua d'y travailler du tems d'Auguste, & il reste encore quelques ouvrages qui furent achevez par l'ordre de l'Empereur Adrien.

Gruter rapporte (4) des Inscriptions antiques, où il est fait mention de quelques Cossutius qui semblent avoir aussi fait profession de l'Architecture, principalement un Cn. Cossutius Caldus qui mourut

(1) Vers l'an du monde 3788. & 196. ans avant J. C. (2) Vitr. Pref. l. 7. (3) Plut. V. Solon. (4) Pag. 144. Inscript. 1.

mourut âgé de trente-cinq ans, & son frere CN. Cossutius Agathangelus: car on a figuré sur leur tombeau divers instrumens propres pour bâtir, sçavoir des ciseaux à tailler la pierre, des maillets, des niveaux, des équierres, des compas, & des regles sur l'une desquelles est marqué l'ancien pied Romain avec ses divisions.

Vers le même tems que l'Architecte Cossutius, dont parle Vitruve, travailloit, Heraclides, natif de Tarente, qui étoit employé par Philippe, pere de Persée dernier Roi de Macedoine, s'acquit les bonnes graces de ce Prince. Ce fut lui qui feignant d'être mal satisfait de Philippe, se retira comme un fugitif dans la ville de Rhodes, ennemie des Macedoniens, où il trouva moyen (1) de mettre le feu à une flotte considerable, qui étoit dans le port de cette place.

Hermodorus de Salamine, ou Hermodus, selon les Commentateurs de Vitruve (2), étoit à Rome du tems (3) de Metellus Numidicus, qui lui ordonna d'environner de portiques le Temple de Jupiter Stator. Turnebe croit que ce fut cet Architecte qui bâtit le Temple de Mars dans le Cirque de Flaminius. C'est

peut-

(1). Polyæn. Stratag. l. 5. (2). Vitr. l. 3. c. 1.
(3) Vers l'an du Monde 3880. 104. ans avant Jesus-Christ.

peut-être aussi de ce même Hermodorus dont Ciceron parle dans son Orateur (1), comme d'un homme qui avoit une connoissance particuliere pour ce qui dépend de la construction d'un port de mer.

Pline (2) rapporte que deux Architectes Lacedémoniens, Saurus & Batrachus, bâtirent quelques temples à leurs dépens dans un endroit de la ville de Rome qu'Octavia fit depuis environner de galeries. Ne leur ayant pas été permis d'y graver leurs noms, ils s'aviserent de les y marquer sous les figures d'un lézard & d'une grenoüille, qu'ils taillerent sur les piedestaux de leurs colonnes, d'autant qu'en Latin aussi-bien qu'en Grec, les noms de ces deux insectes sont les mêmes que ceux de ces Ouvriers.

C. Mutius fit par l'ordre de Marius quelques nouveaux ouvrages d'Architecture (3) au Temple de l'Honneur & de la Vertu, que Marcellus avoit fait bâtir. Cet édifice n'étoit que de pierre; mais d'un goût si excellent, que si la richesse de la matiere eût égalé la beauté du travail, on auroit pû le mettre au nombre des Temples les plus somptueux de l'antiquité, comme il étoit l'un des plus grands.

Il

(1) Lib. 1. (2) Lib. 34. c. 5. (3) Vers l'an du Monde 3880. & 104. ans avant Jesus-Christ. Vitr. l. 3. c. 1. & Pref. l. 7.

Il se trouve des (1) médailles antiques d'argent, qu'on croit avoir été frapées à la mémoire de cet Architecte. Elles ont d'un côté deux têtes de profil, representant l'Honneur & la Vertu, comme il est marqué par ces mots abregez HO. VIRT. qui sont auprès. De l'autre côté l'on voit un caducée & deux femmes debout, dont l'une tient une corne d'abondance pour representer l'Italie, & l'autre a le pied droit sur un globe, & un *parazonium* (2) dans sa main gauche, pour figurer la ville de Rome. L'Inscription ne contient que ces deux mots abregez, ITA. RO. mais on voit dans l'exergue cet autre mot, CORDI. qui a donné lieu de conjecturer que cette médaille avoit été faite à la gloire de cet Architecte Mutius, parceque le surnom de Cordus étoit particulier à une des branches de la famille Mutia dont il étoit issu, & d'où descendit aussi le Triumvir Monetaire Cordus, qui s'estima heureux d'avoir pour ancêtre l'Architecte d'un Temple aussi célébre que celui de l'Honneur & de la Vertu.

Valerius d'Ostie, qui passoit pour un des premiers Architectes (3) & Ingenieurs de son tems, fit plusieurs ouvrages considerables,

(1) Fulvius Ursinus famil. Rom. (2) Espece de poignard sans pointe, semblable à celui que les Empereurs portoient à leur côté. (3) Plin. l. 36. c. 15.

derables, dont on ne sçait aucune particularité. Ce fut lui qui le premier trouva moyen de couvrir l'amphithéatre, lorsque Libo Edile donna des jeux au peuple Romain.

Voilà ce que les Anciens nous apprennent des Architectes Romains qui ont travaillé pendant le tems de la Republique. Il y a lieu de s'étonner qu'il y en ait si peu dont nous ayons connoissance, & que les Ecrivains Latins, comme Vitruve, Pline & quelques autres qui ont rapporté tout ce qu'il y a eu d'illustres Ouvriers parmi les Grecs, n'ayent pas pris le même soin de marquer les noms de ceux qui se sont rendus recommendables à Rome, & dans tous les autres lieux d'Italie : car il ne faut pas douter qu'il n'y en ait eu un grand nombre de très-excellens, soit dans les derniers tems de la Republique, soit sous les premiers Empereurs. Il faut croire qu'il y a beaucoup de livres perdus qui auroient pû donner de grandes lumieres sur ce sujet. Il est même parlé dans Vitruve (1) de divers Auteurs, dont à peine les noms nous seroient connus sans lui. Entr'autres d'un Fussitius, qui fut le premier des Romains qui écrivit sur les proportions des ordres. Il dit aussi, que des

sept

(1) Pref. l. 7.

sept livres que M. Terentius Varro (1) avoit composez touchant les sciences, & dont il ne nous reste que quelques fragmens repandus dans divers Auteurs, il y en avoit un entier de l'Architecture; & qu'enfin un nommé Publius Septimus écrivit deux livres sur la même matiere. Quintilien (2) ajoûte que Cornelius Celsus, quoique d'un genie fort médiocre, écrivit aussi fort bien sur diverses parties de cet art, particulierement pour ce qui regarde l'art militaire, dont il composa un très-excellent livre.

Pour suppléer au defaut de tant d'Auteurs, on a crû devoir recourir aux Inscriptions & autres monumens antiques, où l'on a trouvé les noms de divers Architectes, qu'on peut bien dire n'être redevables du rang qu'ils tiennent ici, qu'à leur fortune : car pour leur merite, quelque grand ou mediocre qu'il ait pû être, il ne nous est pas plus connu que leurs ouvrages, dont on sçait fort peu de chose, ou que l'on ignore même entierement.

On ne sçait dans quel tems vivoient ni ce qu'ont fait L. Antius Romain, fils d'un autre Lucius de la tribu Palatine, & M. Valerius Artema, Affranchi, tous deux Architectes (3).

Mais

―――――――――
(1) Quintil. Inst. Orator. l. 12. c. 11. (2) Instit. Orator. l. 12. c. 11. (3) Reinesius p. 616. Inscript.

Mais avant que de s'engager à parler de quelques Architectes dont nous avons appris les noms dans des Inscriptions, il est à propos de dire quelque chose de certains Grecs qui se sont rendus célébres vers le tems de Jule César.

Nicomedes est le plus ancien ; il étoit de Thessalie. Mithridates Roi de Pont, se servit (1) long tem de lui dans ses armées en qualité d'Ingenieur. On ne sçait rien de fort particulier de ses Ouvrages, sinon que ce fut lui qui fut l'inventeur des machines que Mithridates fit dresser, lorsqu'il assiegea la ville des Cyziceniens. Plutarque (2) loüe l'invention & le travail de ces machines: mais il dit, ,, qu'elles ne ,, produisirent aucun effet, parce que la ,, Déesse Minerve, protectrice des Cyzice- ,, niens, fit lever un orage & des vents ,, impetueux qui les mirent en piéces.

Dexiphanes (3), natif de l'isle de Chypre, a paru depuis (4), & travailla en Egypte pour la Reine Cleopatre. Il retablit le Phare d'Alexandrie, & le joignit au Continent, qui auparavant en étoit éloigné de quatre stades (5). Pour recompense de ce travail, Cleopatre lui donna

(1) Vers l'an du Monde 3890. & 94. ans avant Jesus-Christ. (2) V. Luculli. (3) Tzetzes Chil. 2. hist. 33. (4) Vers l'an du monde 3936. & 28. ans avant Jesus-Christ. (5) C'est-à-dire, un quart de lieuë.

na une charge confiderable auprès de fa perfonne, & la conduite de tous les bâtimens qu'elle fit conftruire enfuite.

Quelques Antiquaires ont cru, qu'il pouvoit y avoir eu dans ce tems-là, deux autres Architectes Grecs, appellez l'un Menandre & l'autre Demophon, parce que ces noms fe trouvent fur le revers de diverfes médailles faites du tems d'Augufte, qui ont chacune un temple pour type. Goltzius donne les delleins de deux de ces revers, fur l'un defquels fe voit un Temple d'ordre Dorique à quatre colonnes, ayant une ftatuë de Jule Céfar dans l'entre-colonne du milieu, un *lituus*, ou bâton augural, & un *fimpulum*, ou efpece de vafe dans les deux entre-colonnes des côtez. Cette Infcription eft autour : ΙΟΥΔΙΟΝ ΘΕΩΝ ΜΕΝΑΝΔΡΟΣ ΠΑΡΡΑΣΙΟΥ. Elle marque que ce Temple a été confacré à Jule Céfar, & fait conjecturer à Goltzius, qu'un nommé Menandre, fils d'un Parrhafius, en avoit été l'Architecte. Dans l'autre médaille, on voit d'un côté la tête d'Augufte fous la figure de celle d'Apollon avec ces mots: ΟΥΗΙΔΙΟΥ ΠΩΛΛΙΩΝ ΚΑΙΣΑΡΕΩΝ ; c'eft-à-dire, *Vedius Pollio*, (l'un des Duumvirs) *de Céfarée* ; & fur le revers eft un Temple à huit colonnes d'ordre Corinthien. Sous ce Temple eft le figne du Capricorne avec

ces mots : ΜΕΝΑΝΔΡΟΣ ΠΑΡΡΑΣΙΟΥ. Par toutes ces marques on peut juger, que ceux de Céfarée firent bâtir ce Temple par Ménandre, fils de Parrhafius, en l'honneur d'Augufte.

Quant à la médaille, où fe voit le nom de Démophon, on la trouve parmi celles de moyen & petit bronze que Mr Patin a données au public. D'un côté il y a deux figures, dont l'une couronne l'autre; & autour eft cette Infcription : ΠΕΡΓΑΜΗΝΩΝ ΚΑΙ ΣΑΡΔΙΑΝΩΝ, c'eft-à-dire, *de ceux de Pergame & de Sardes* (1). De l'autre côté eft un Temple d'ordre Corinthien à quatre colonnes, à l'entrée duquel eft une figure debout. Le mot de ΣΕΒΑΣΤΟΝ eft en haut, & en bas eft celui de ΔΕΜΟΦΩΝ, dont l'un fait connoître, que ce Temple a été confacré à Augufte, & l'autre a donné lieu à Mr Patin de conjecturer que l'Architecte de ce Temple fe nommoit Démophon.

Si les conjectures de Goltzius & de Mr Patin font bien fondées, on doit juger favorablement de ce Ménandre & de ce Démophon; & croire qu'ils eurent beaucoup de part aux édifices qu'on bâtit de leurs tems, du moins dans les lieux où ont été conftruits ces trois Temples.

(1) Villes de Lydie.

RECUËIL HISTORIQUE DE LA VIE ET DES OUVRAGES DES PLUS CELEBRES ARCHITECTES.

LIVRE DEUXIE'ME.

IL est maintenant à propos de parler du plus célébre de tous les Architectes ; je veux dire de Vitruve, qui est cité par Frontin (1) & par quantité d'Ecrivains modernes. Les Auteurs qui vivoient dans le même tems que lui, n'en ont point parlé : & l'on ignoreroit peut-être jusques à son nom, si tous ses Ecrits eussent eu la même fortune que tant d'autres livres qui ont été composez, & qui ne sont point venus jusques à nous.

Comme ce n'a été que par ce qui est resté de ses ouvrages, qu'il est devenu recommendable, ce ne seroit aussi que de ce qu'il

(1) Lib. 1. de Aquæduct.

qu'il auroit pû dire de lui qu'on eût fçû les particularitez de sa naissance & des occupations qu'il a eües pendant sa vie : mais comme il n'en parle point, il est difficile d'en pouvoir rien marquer ici de certain.

De ceux qui ont écrit sur Vitruve, les uns croyent qu'il pouvoit être né à Formia, petite ville de la Campanie, & les autres à Fondi, autre ville, située sur le chemin d'Appius, parce qu'il se trouve plusieurs Inscriptions de la famille Vitruvia aux environs de ces deux villes.

On ne parle avec guéres plus de certitude du tems auquel il vivoit, ni du nombre d'années qu'il a vécu : néanmoins il y a toute apparence qu'il dédia (1) son livre à l'Empereur Auguste, & qu'il étoit pour lors fort âgé, tant parce qu'il dit (2), avoir connu C. Julius, fils de Massinissa, & s'être trouvé en conversation avec lui, que parce qu'il se (3) plaint des incommoditez de la vieillesse dont il étoit affligé, lorsqu'il travailloit à son livre.

Ç'a été par ses seuls Ecrits, comme on a déjà dit, qu'il s'est fait connoître. Car on n'eût pas sçû qu'il eût fait des bâtimens, s'il n'eût lui-même donné la description d'une Basilique ou Palais de Justice, qu'il dit avoir construite à Fano, & qui, à dire
le

(1) Vers l'an du monde 3984. & la 1. annnée de Jesus-Christ. (2) L. 8. c. 4. (3) Pref. l. 2.

le vrai, ne paroît pas avoir été un édifice assez considerable, pour prouver que ce fut lui qui bâtit le théatre de Marcellus, comme ont prétendu quelques Ecrivains Modernes, qui n'ont pas fait reflexion, que l'Architecte de ce théatre a mis des denticules dans la corniche de l'ordre Dorique ; ce qui est immédiatement opposé à la Doctrine de Vitruve, qui condamne cet usage, & qui enseigne de se servir seulement de modillons dans cet ordre.

Aussi y a-t'il apparence, que Vitruve (1) n'a guéres eu le tems de conduire de grands édifices, ayant presque toûjours été dans les armées de l'Empereur, où il servoit en qualité d'Ingenieur, avec un Marcus Aurelius, un Publ. Minidius, ou Numidicus, & un Cn. Cornelius, de la famille duquel étoit peut-être un Architecte nommé P. Cornelius Thallus, & pere d'un autre P. Cornelius, aussi Architecte, dont il est parlé dans une Inscription, rapportée par Gruter (2).

Quant aux mœurs de Vitruve, & aux qualitez de son esprit, on peut dire, que c'est par où on le connoît le mieux. Les hommes se peignent eux-mêmes dans leurs Ouvrages : ainsi il ne faut que lire le sien pour juger de ses bons sentimens, & des grandes connoissances qu'il avoit acquises, &

pour

(1) Præf. l. 1. (2) Pag. 99. Inscr. 9.

pour être persuadé qu'il fut lui-même cet Architecte dont il fait le portrait, quand il dit en plusieurs endroits de son livre : (1) *Architectus, magno animo, non arrogans, sed facilis, æquus, fidelis, & sine avaritia, non cupidus, neque in muneribus capiendis habens animum occupatum ; sed cum gravitate tueatur dignitatem, bonam famam habendo ; rogatus, non rogans suscipiat curam.* C'est-à-dire, qu'un Architecte doit, pour ce qui regarde le reglement de ses mœurs, avoir l'ame grande, le cœur genereux, & sans arrogance : qu'il doit être doux, équitable, fidéle, sans avarice, sans cupidité, & sans interêt ; soûtenir son rang avec gravité & avec honneur, & ne point solliciter pour se faire donner de l'emploi, mais travailler à s'acquerir un merite qui le distingue, & attendre qu'on le prie pour prendre le soin & la conduite d'un ouvrage.

Voilà ce que Vitruve dit des mœurs d'un Architecte tel qu'il le souhaite ; & voici ce qu'il remarque touchant les bonnes qualitez qu'il desire en lui (2). *Architectum ingeniosum esse oportet, & ad disciplinam docilem : litteratus sit, peritus Graphidos, eruditus Geometriâ, & Optices non ignarus, instructus Arithmeticâ, historias complures noverit, Philosophos diligenter audi-*

(1) Vitr. l. 1. c. 1. Pref. l. 6. (2) Vitr. l. 1. c. 1.

des plus célébres Architectes. L. II.

audiverit, Musicam sciverit, Medicinæ non sit ignarus, responsa Jurisconsultorum noverit, Astrologiam cælique rationes cognitas habeat. C'est-à-dire, que celui qui veut faire profession de l'Architecture, doit avoir beaucoup de genie pour cet art, & une grande docilité à recevoir les enseignemens qui lui sont necessaires; qu'il doit être versé dans les belles lettres; posseder l'intelligence & la pratique du dessein; sçavoir la Geometrie, l'Optique & l'Arithmetique; être instruit de diverses particularitez d'histoire; & enfin sçavoir la Philosophie, la Musique, & plusieurs choses qui regardent la Medecine, la Jurisprudence & l'Astrologie.

Quoique Vitruve eût acquis une notion assez étenduë de toutes ces sciences, & qu'il recommende aux Architectes de s'en instruire, ce n'est pas à dire, qu'elles leur soient toutes également necessaires, ni qu'ils soient obligez de les approfondir entierement : au contraire, le même Vitruve, en parlant de l'usage que les Architectes peuvent faire de chacune de ces Sciences en particulier, marque expressément qu'il y en a dont il suffit d'avoir une legere teinture.

Mais pour finir ce que j'avois à dire de ce sçavant homme, j'ajoûterai, que l'ouvrage que l'on voit de lui, est le seul Trai-

té d'Architecture qui soit resté des Auteurs anciens. Quelques uns (1.) ont écrit qu'on a vû un autre livre, composé par le même Vitruve, où il étoit parlé des figures hexagones, heptagones, & divers autres polygones, & que ce livre qui est presentement inconnu, fut trouvé l'an 1494. dans un Monastere, situé sur les montagnes des Alpes.

Il y a eu un autre Vitruve, dont le nom se trouve gravé (2) dans un ancien Arc de Triomphe qu'il bâtit à Verone. Voici l'Inscription, L. VITRUVIUS L. L. CERDO ARCHITECTUS. C'est-à-dire, *Lucius Vitruvius Cerdo, Architecte, affranchi d'un autre Lucius.* Quelques Auteurs, entr'autres Alciat, prétendent que ce Vitruve affranchi, est le même que celui dont nous avons les Ecrits, lequel se nomme à la tête de ses Ouvrages *M. Vitruvius Pollio.* Mais tout ce qu'ils disent pour appuyer leur sentiment, est entierement détruit par la maniere dont est bâti l'Arc de Triomphe, dont Cerdo a été l'Architecte; puisque dans la corniche de cet Arc, qui est d'ordre Corinthien, il se trouve des modillons avec des denticules; ce que Vitruve desaprouve trop, pour qu'il en eût usé de la sorte.

Sous Auguste vivoit aussi un nommé Paconius,

(1) Raph. Volaterran. l. 4. Geograp. (2) Grut. pag. 186. Inscript. 4. Antiq. Veron. pag. 21. l. 2.

Paconius, qui réussit fort mal dans quelque entreprise qu'il fit, qui est la seule chose qu'on sçache de lui.

Un sçavant Mathematicien, appellé Manlius, fit alors à Rome dans le Champ de Mars, un cadran pour marquer le mouvement journalier & annuel du soleil. Pour cet effet il scella dans le pavé de la place, des lames de cuivre, & en forma des lignes sur lesquelles, selon les regles de la Gnomonique, devoit tomber pendant le jour l'ombre d'un grand obelisque qu'Auguste avoit fait dresser, & dont Manlius se servit comme d'un stile. Ce travail eut d'abord tout le succès qu'on en pouvoit esperer (1). ,, Mais, soit que le soleil eût souffert quelque mutation ,, dans son mouvement, ou que la terre ,, eût changé de place, ou que les trem- ,, blemens & les inondations eussent causé ,, de l'alteration dans le terrain de Rome, ,, du moins à l'endroit où étoit l'ouvra- ,, ge de Manlius qui occupoit toute l'é- ,, tenduë du champ de Mars : il est certain ,, que trente ans après que ce cadran fut ,, achevé, on trouva une difference fort ,, notable dans la maniere dont le soleil y ,, avoit d'abord marqué sa course, & que ,, l'ombre de l'obelisque ne parut plus ,, tomber

(1) Plin. l. 36. c. 10.

„ tomber directement sur les lignes de
„ cuivre, comme elle avoit fait au com-
„ mencement.

Au reste, je ne sçai point qui fut l'Ingenieur qui dressa l'obelisque dont je viens de parler; peut-être que Manlius eut quelque part dans l'execution de ce dessein, quoique Pline ne dise rien autre chose, sinon, que ce fut ce Mathematicien qui attacha au sommet de cet obelisque une aiguille ou pointe dorée, afin de marquer les heures avec plus de précision & de justesse.

Il est parlé dans diverses Inscriptions (1) antiques d'un Architecte & affranchi appellé C. Posthumius, qui avoit un affranchi auprès de lui, nommé L. Cocceïus Auctus, aussi Architecte. Cocceïus fut plus habile, ou plus heureux que son maître, s'il est vrai que ce soit de lui dont parle Strabon (2), qui dit, qu'un Architecte de ce nom eut la conduite de divers Ouvrages qu'Agrippa fit faire aux environs de Naples; entr'autres, de ces passages ou chemins soûterrains, taillez la plûpart dans les rochers, qui s'étendent depuis cette ville jusques à Puteole ou Pouzzole, & depuis le lac de Pouzzole, que les
Anciens

(1) Reinesius pag. 616. Inscript. 22. Grut. pag. 227. Insc. 2. pag. 382. Insc. 3. pag. 623. Inscript. 11
(2) Lib. 5.

Anciens appelloient l'Averne, jusques à Cumes. Ce qui fait croire, que c'est de cet Architecte dont Strabon a voulu parler, est que l'une de ces Inscriptions se trouve gravée dans Pouzzole même sur le mur d'un ancien Temple qui subsiste encore, & qui se t maintenant d'Eglise dans le lieu où il est sous le titre de S. Procule. Cet édifice est de marbre blanc & d'ordre Corinthien. Scipion Mazzella (1) dit, qu'il étoit consacré à Auguste, & pour preuve de cela rapporte cette Inscription : CALPURNIUS L. F. TEMPLUM AUGUSTO CUM ORNAMENTIS. D. D. *Calpurnius, fils de Lucius, a dédié à Auguste ce Temple & tous ses ornemens.*

Je crois avoir assez fait connoître le sçavoir & le merite de l'Architecte Cocceïus, en marquant les magnifiques travaux qu'il a finis, & les noms des personnes illustres qui l'ont employé. Je souhaiterois cependant pouvoir donner une instruction encore plus particuliere de ce qui le regarde. Mais n'ayant rien à ajoûter à ce que j'en ai dit, j'observerai seulement que la qualité d'affranchi qu'il portoit, & qui est aussi attribuée à son maître & à quelques autres Architectes, qu'on a nommez avant lui, ou dont on parlera ci-après,

E ij

(1) Antiqu. di Pozz.

ne diminuë point l'eſtime que chacun d'eux a meritée, ni la conſideration qu'on doit avoir pour le bel art qu'ils ont cultivé. Car on ſçait fort bien qu'il eſt ſorti de très-habiles hommes d'entre les eſclaves, auſſi-bien que d'entre les perſonnes libres ; & à l'égard de l'Architecture, on n'ignore pas que l'une des plus grandes marques que les Grecs & les Romains ayent donnée de l'eſtime qu'ils en faiſoient, eſt, qu'ils affranchiſſoient tous ceux qui la cultivoient avec ſoin, & que même on honoroit du tître de (1) Citoyens Romains ceux qui contribuoient davantage à ſa perfection.

Le nombre des Architectes, qui ont travaillé du tems d'Auguſte, a dû être preſque infini, auſſi-bien que la quantité d'édifices qu'on bâtit alors dans tous les lieux de ſon Empire. Car la magnificence de ce Prince ne ſe borna pas à changer la ville de Rome de face, & à la mettre dans un ſi haut éclat de ſplendeur par ſes ſomptueux bâtimens, qu'il ait pû dire avec juſtice de lui-même, (2) *Qu'il ne l'avoit trouvée que de brique, & qu'il la laiſſoit toute de marbre.* L'amour qu'il eut pour les grandes choſes; l'heureuſe paix dont toute la terre joüit ſous ſes auſpices pendant quarante ans ou environ ; les richeſ-
ſes

(1) Sueton. V. Julius Céſar. (2) Sueton. V. Aug.

ses extraordinaires dont il se vit le maître ; l'empressement & l'ardeur que chacun eut de lui plaire, non seulement les personnes distinguées dans Rome par leur qualité, & par les biens qu'ils possedoient, mais aussi tous les Princes & les Rois tributaires ou alliez des Romains : des conjonctures si favorables à l'exercice des Arts & des Sciences, donnerent moyen à l'Architecture de faire voir dans tous les lieux où le nom d'Auguste étoit connu, ce qu'elle eut jamais de plus excellent. Cet Empereur fit plus de bâtimens en Italie qu'aucun de ceux qui avoient gouverné la Republique avant lui. Outre un nombre presque infini de Temples, de Cirques, de Théatres, & d'autres semblables édifices, il fit construire ou rétablir des villes entieres ; entr'autres la ville de *Nicopolis* (1), qu'il bâtit proche d'*Actium* (2), en memoire de la défaite de Marc Antoine. On refit par son ordre tous les (3) aqueducs, les ponts & les grands chemins ; & il voulut bien prendre lui-même le soin du chemin de (4) *Flaminius* depuis Rome jusques à Rimini. Plusieurs personnes Patriciennes, Consulaires, ou qui avoient reçû les honneurs du Triomphe, furent chargées de

E iij la

───────────────
(1) En Epire. (2) Sueton. V. Aug. (3) Sueton. V. Aug. Dion. l 53.

la conduite des autres chemins, & les rétablirent à leurs dépens; les uns de leur bon gré, pour contribuer quelque chose à la gloire de l'Etat; mais d'autres veritament malgré eux, considerant peut-être, comme un effet de la politique d'Auguste, les depenses extraordinaires où il les engageoit.

(1) L'Imperatrice & les Princesses, sœurs & filles de cet Empereur, prirent plaisir à élever divers édifices, dont les restes portent encore leurs noms. Mais de toutes les personnes que ce Prince cherissoit le plus, il n'y en a point qui ait fait d'aussi grandes choses que son gendre M. Vipsanius Agrippa (2). On a parlé de ce qu'il fit aux environs de Naples. Le Pantheon qu'il bâtit dans Rome, & qui subsiste encore aujourd'hui, a toûjours passé pour un Ouvrage admirable, de même que ses Thermes ou bains publics, ses aqueducs, & les chemins militaires qu'il dressa au nom d'Auguste en differens endroits de l'Italie & des Gaules.

Agrippa fit faire encore quantité d'édifices dans plusieurs autres Provinces, où les Gouverneurs prenoient soin non seulement de retablir ce qui avoit été ruïné dans

(1) Strab. l. 5. Plin. l. 36. c. 3. (2) Plin. l. 34. c. 3. 7. Lib. 35. c. 4. Lib. 36. c. 5. 15. 25. Sueton. V. Aug. Strab. l. 5.

dans les dernieres guerres, mais aussi d'embellir par de nouveaux ouvrages tous les lieux de leur Gouvernement, sçachant bien que c'étoit le moyen de plaire à Auguste, & à ceux que ce Prince honoroit plus particulierement de sa faveur. Ainsi dans plusieurs villes de Grece on vit renaître la splendeur qu'elles avoient euë autrefois par la somptuosité de leurs bâtimens.

Des nations même qui jusques alors avoient presque ignoré les beaux Arts, acquirent une notion suffisante de l'Architecture par le moyen des Colonies Romaines que l'Empereur envoya, pour repeupler & fortifier leurs villes, ou pour en bâtir de nouvelles, comme en Espagne *Augusta Emerita* (1), & plusieurs autres en Afrique, en Asie & dans la Germanie.

Quoiqu'on ne puisse pas dire qu'il y eût personne dans ces tems-là qui fît une aussi grande dépense en bâtimens qu'Auguste & Agrippa : il faut néanmoins demeurer d'accord qu'Herode le Grand, Roi de Judée, ne témoigna pas moins de passion pour l'Architecture. Ce Prince, dont la valeur, la generosité & la magnificence le firent autant aimer des Romains & des Etrangers, que l'injustice avec laquelle il avoit usurpé la souveraine

(1) Aujourd'hui Merida.

autorité, sa cruauté envers ses sujets & sa propre famille, & ses impietez lui attirerent l'aversion des Juifs, fit faire des ouvrages d'une grandeur & d'une somptuosité surprenante. On ne peut lire sans admiration ce que Josephe (1) en a écrit, puis qu'il paroît que ce Roi a plus fait lui seul que tous les autres Rois de son tems. Il bâtit quantité de Palais & de Châteaux également considerables par leur grandeur & par leur richesse, étant la plûpart tous de marbre par dehors, & revêtus de matieres encore plus précieuses par dedans; entr'autres, ce superbe Palais qu'il fit bâtir à l'endroit le plus élevé de Jerusalem, dans lequel il y avoit des appartemens pour Auguste & Agrippa, où l'or & les pierreries brilloient de tous côtez. Il fit construire plusieurs grandes villes, comme celle (2) d'Antipatride, à l'honneur de son pere Antipater, & celle de Phazaële, en mémoire de son frere qui se nommoit Phazaël, & qui s'étoit tué, lors qu'il fut pris par les Parthes.

Sebaste & Césarée, qu'il consacra à la gloire d'Auguste, passerent pour deux des plus considerables villes qu'on connût alors. Sebaste n'étoit autre que Samarie, que ce Roi rebâtit dès les fondemens, &
à

(1) Hist. Jud. l. 15. c. 11. 12. 13. 14. l. 16. c. 9.
(2) Dans la Judée.

à qui il fit changer de nom, pour lui donner celui de l'Empereur; car *Sebaste*, ou ΣΕΒΑΣΤΟΣ en Grec, signifie Auguste. Pour Céfarée (1), ce fut une ville toute nouvelle qu'on éleva en Phenicie dans un lieu maritime nommé *la Tour de Straton*.

Herode n'épargna rien pour rendre ces deux villes célébres. Il les fortifia de murs & de tours; y bâtit une infinité de belles maisons toutes de pierre; y fit faire plusieurs Palais de marbre, des Theatres, des Amphithéatres, & des places richement ornées, & si spacieuses, qu'il y en avoit une dans Sebaste qui contenoit un stade & demi. Outre cela il y avoit dans ces deux villes quantité de conduits soûterrains, voûtez de pierre; les uns, pour distribuer l'eau des fontaines; & les autres, pour tenir les ruës nettes: sur tout à Céfarée, où plusieurs de ces conduits servoient non seulement à jetter les immondices hors la ville, mais aussi pour recevoir les flots de la mer, qui de tems en tems entroient dans la place, & la tenoient toûjours dans une grande netteté. Il y avoit dans cette même ville un port semblable à celui de Pirée. Il étoit fait en forme de croissant, & de même que ce fameux port des Athéniens, environné d'un

Arsenal

(2) Appellée à present Caïsar, dans la Palestine.

Arsenal magnifique pour mettre les marchandises à couvert, & y construire les vaisseaux.

Cependant, ces deux grands ouvrages qu'Herode fit pour immortaliser son nom, ne furent pas ce qu'il entreprit de plus considerable. Il surpassa dans la réédification du Temple de Jerusalem, tout ce qu'il avoit fait jusques alors de plus magnifique & de plus grand.

Les équipages & les materiaux qu'on prepara d'abord par son ordre, donnerent de l'étonnement aux Juifs, qui ne s'attendoient à rien moins qu'à cette entreprise dont ils croyoient l'exécution presque impossible. L'on démolit l'ancien Temple que Zorobabel avoit fait bâtir du tems de Darius, sur les fondemens de celui de Salomon; & aussi-tôt après l'on vit le nouveau Temple s'élever avec une diligence & une somptuosité qui surprit tout le monde. Le corps principal de cet édifice, où personne ne pouvoit entrer que les Sacrificateurs, fut, (1) par le soin & le travail de ces mêmes Sacrificateurs, bâti dans l'espace de dix-huit mois. Cet endroit avoit cent coudées de longueur, & six-vingts coudées de hauteur, ainsi que du tems de Salomon, au lieu que Zorobabel ne l'avoit fait que de soixante coudées de large, & autant de haut.

(1) Joseph. l. 15. c. 14.

Les portiques du Temple, les galeries qui l'environnoient, la terrasse que l'on fit pour élargir le haut de la montagne, & pour contenir ces divers édifices, la muraille qui soûtenoit cette terrasse, & dont la montagne escarpée de tous côtez étoit revétuë dans toute sa hauteur; enfin tous ces differens travaux furent achevez en huit ans avec une magnificence merveilleuse.

Pour juger, quelle pouvoit être leur grandeur & leur beauté, il suffit de sçavoir, de quelle maniere Herode fit construire les galeries qui étoient détachées du Temple. Un mur de pierre & quatre rangs de colonnes d'ordre Corinthien de neuf pieds de diametre chacune, soutenoient cet édifice, & formoient trois differens corridors. Ceux des côtez avoient chacun trente pieds de largeur sur cinquante pieds de hauteur, & celui du milieu étoit la moitié plus large & deux fois aussi haut que chacun des deux autres. Le lambris de ces galeries étoit orné de plusieurs figures, & travaillé avec beaucoup d'art, ainsi que les colonnes, les entablemens & les autres parties de cet ouvrage, où toutes les regles de l'Architecture étoient sçavamment observées.

Herode, pour finir une si grande entreprise, employa pendant le tems que

j'ai marqué, dix mille Ouvriers, outre mille Sacrificateurs qu'il établit pour les conduire. On peut par cette particularité juger de la connoissance que les Juifs avoient de l'Architecture, & que c'étoient les Prêtres de la Loi qui excelloient parmi eux dans cet Art, puisque Josephe dit expressément, ,, que les mille Sacrificateurs ,, qu'Herode choisit, étoient les plus in- ,, telligens dans les arts de Maçonnerie ,, & de Charpenterie.

La passion extraordinaire qu'Herode eut pour les bâtimens, s'étendit jusques dans les païs étrangers. Car ce fut lui qui fit repaver Antioche, & environner de galeries la principale place de cette ville. Il contribua par ses largesses à augmenter la somptuosité de Nicopolis qu'Auguste fit bâtir près d'Actium. Et peut-être fut-il aussi du nombre des Rois tributaires à l'Empire Romain qui entreprirent d'achever alors à Athénes le Temple de Jupiter Olympien (1), pour le consacrer au genie d'Auguste. Du moins lui vit-on élever plusieurs Temples (2), tous de marbre, à l'honneur de ce Prince. Il prétendit excuser cette impieté & ces sacrileges par la necessité où il étoit de plaire à l'Empereur: mais il parut bien que ce qui

(1) Suet. V. Aug. (2) A Sebaste, à Césarée autres lieux.

qui le portoit davantage à faire ces ouvrages, si contraires à la Loi de Dieu & aux mœurs des Juifs, n'étoit autre que le desir déreglé qu'il eut, de s'ériger par là autant de divers monumens pour perpetuer sa mémoire. Car il ne se contenta pas de faire tous ces grands bâtimens à l'honneur d'Auguste; il éleva même des Temples aux Dieux des Gentils. Ce fut lui qui donna dequoi rebâtir à Rhodes le Temple d'Appollon Pythien. Il fit un fonds considerable pour les Sacrifices & pour les Jeux qu'on célébroit à Olympie, instirua de semblables Jeux dans Césarée, & même dans Jerusalem, où il fit construire un Théatre, un Amphithéatre, & des lieux propres pour la musique, le saut, la course, la lute, les combats d'hommes & de bêtes, & autres semblables exercices ou spectacles recommendables chez les Gentils, mais la plûpart en exécration parmi les Juifs.

Ses fils Archelaüs, Herode & Philippe, Tetrarques de Judée, firent faire aussi quelques édifices considerables. Philippe, qui n'eut ni la cruauté ni l'impieté de ses freres, embellit Panéade, & la nomma Césarée. Il augmenta Bethsaïde, qu'il appella Juliade, en l'honneur de Julie, fille d'Auguste. Herode ferma Sephoris (1)

de

(1) Dans la Palestine.

de murailles, & en fit la capitale de Galilée, fortifia Beratamphtha, qu'il nomma aussi Juliade ; & sous l'Empire de Tibere bâtit une nouvelle ville, qu'il appella Tiberiade du nom de cet Empereur. Pour Archelaus (1) il n'eut que le tems d'achever le Palais de Jericho, qu'il rendit très-superbe. Car Auguste l'envoya en exil (2), & le dépoüilla de son Etat, à cause des injustices qu'il exerçoit sur ses sujets. Ainsi tout ce que firent ces trois Princes, n'approcha pas des Ouvrages de leur pere, qui s'acquit pendant sa vie l'estime d'Auguste, l'amitié d'Agrippa, la bienveillance des Romains & des Grecs, & même l'admiration des Juifs, ausquels il donna plusieurs marques de sa liberalité dans le tems qu'il faisoit toutes ces dépenses.

Ce fut pour faire sa cour à Auguste (3) que le jeune Juba, Roi de Mauritanie, fortifia & refit le port d'Iol (4), qu'il nomma Césarée. Il choisit (5) cette ville pour sa demeure ordinaire, parce que la ville de Zara & le Palais que Juba son pere avoit bâtis, furent entierement ruinez par les Romains.

L'on pourroit nommer encore plusieurs Rois

(1) Joseph. l. 18. c. 15. hist. Jud. (2) A Vienne en Dauphiné. (3) Strab. l. 17. Plin. l. 5. c. 11. (4) On l'appelle aujourd'hui Alger. (5) Vitr. L. 8. c. 4.

Rois qui tâcherent d'imiter la magnificence qu'Auguste fit paroître dans les bâtimens : mais il suffit qu'on sçache en general la dépendance où étoient les Rois tributaires, & qu'on connoisse qu'il n'y en eut pas un seul qui pour s'acquerir les bonnes graces de l'Empereur, ne fît au moins élever quelque édifice considerable à l'honneur de ce Prince, ou de ceux de sa famille. Cependant on ne sçait point les noms de tous les Architectes qui ont travaillé pour tant de Rois, ni même de ceux qui ont été employez par Auguste (1), puis qu'outre ceux dont on a parlé, il est difficile d'en nommer d'autres qu'un C. Julius Posphorus (2), fils de Lucifer, & un C. Licinius Alexander (3). Il y eut aussi alors un Lucinius, Mathematicien, qui, selon Vitruve (4), blâma fort à propos la licence qu'un Peintre d'Alabanda, nommé Apaturius, avoit prise dans une scéne ou décoration de Théatre, où il feignit des figures d'hommes, de femmes & de centaures, soûtenant des entablemens & des combles, d'une maniere contraire à la raison & à la bonne architecture.

Sextus Pompeïus Agasius, Architecte,
dont

(1) Décédé la 14ᵉ année après la Naissance de J. C. (2) Grut. pag. 594. Insc. 4. (3) Grut. pag. 623. Insc. 3. (4) Lib. 7. c. 5.

dont il est fait mention (1) dans quelques Inscriptions antiques, ainsi que des deux qu'el'on vient de nommer, bâtit (2) à Rome un petit édifice pendant le Consulat de Germanicus César & de Fonteïus.

Il y eut sous (3) Tibere un autre Architecte qui fit des choses qui donnerent de l'étonnement aux Romains. Il redressa un Arc de triomphe qui penchoit d'un côté, & le retablit dans son premier état. On dit, qu'il trouva encore le secret de rendre le verre malleable, & que Tibere, jaloux de la gloire que cet Ouvrier alloit acquerir par une invention si utile & si excellente, le fit mourir (4), & empêcha même que son nom & son secret ne passassent à la posterité.

Cette particularité fait assez connoître le peu de soin que cet Empereur eut de cultiver les Arts. Aussi pendant tout son Empire, il ne bâtit (5) que le Temple d'Auguste, & même son avarice l'empêcha de l'achever entierement : du moins (6) il n'en fit pas la dédicace : car ce fut son successeur Caïus Caligula (7) qui aimoit avec autant de passion les bâtimens,
que

───────

(1) Grut. p. 623. Insc. 3. (2) L'an 764. de la fondation de Rome, dix ans après la Naissance de J. C.
(3) Xiphil. V. Tiber. (4) Vers l'an 37. de Jesus-Christ. (5) Xiphil. V. Tiber. (6) Sueton. V. Tiber. c. 47. (7) Corn. Tacit. Annal. l. 6. Ann. V, C, 791.

que Tibere avoit eû d'aversion à y faire la dépense.

Mais d'un autre côté Caligula employa fort mal à propos les sommes extraordinaires qu'il consomma à bâtir. De tous les ouvrages qu'il entreprit, il n'y en eut point de plus considerables par leur grandeur, que le dessein (1) qu'il executa vainement pour couper l'Isthme de Corinthe, & que le pont qu'il fit faire (2) sur la mer, & dont on voit encore quelques restes en Italie près de Pouzzole. Ce pont (3) avoit une lieuë & demie de longueur, traversant une maniere de Golphe qui est entre Pouzzole & Baules, & n'étoit presque d'aucun usage. " Aussi Caligula (4) ne l'avoit fait faire qu'afin de " pouvoir aller à cheval sur mer, & triom- " pher, disoit-il, de cet element avec plus " de gloire que Darius ni Xerxès ".

Cet Empereur fit encore élever plusieurs Temples (5) où il se fit rendre des honneurs divins, & accrut son Palais dans Rome de telle sorte que la ville en fut incommodée.

On doit estimer autrement les édifices que l'Empereur Claude fit construire. Car bien que Suetone (6) ait écrit, " qu'ils étoient

(1) Plin. l. 4. c. 4 (2) L'an 39. de J. C. (3) Sext. Aurel. Victor V. Calig. (4) Xiphil. V. Calig. c. 9. 10. (5) Plin. l. 36. c. 15. (6) V. Claud. c. 20.

» étoient plus recommendables par la dif-
» ficulté & la grandeur du travail que par
» leur utilité , " il faut néanmoins convenir de l'avantage qu'on reçût dans Rome, des aqueducs qu'il rétablit, & de ceux qu'il fit faire, & de l'utilité dont joüirent les habitans des environs du lac que les Anciens nommoient (1) *Lacus Fufcinus*, qu'il fit deffecher par le moyen d'un canal qu'on perça au travers des montagnes; ce qu'Augufte n'avoit ofé entreprendre. Et l'on doit avoüer que le deffein de la conftruction du port d'Oftie, que Jule Céfar avoit entrepris inutilement, & qui fut encore exécuté fous l'Empire de Claude avec un heureux fuccès, & une magnificence digne de la grandeur Romaine, acquit moins de loüange à cet Empereur par fa fomptuofité que par la commodité qu'il apporta aux Romains, puifque jufques alors il n'y avoit eû vers l'embouchûre du Tibre aucun lieu (2) où les vaiffeaux qui venoient d'Afie & d'Afrique, chargez de bleds, pûffent aborder, & demeurer en fûreté : ce qui caufoit fouvent à Rome & dans toute l'Italie une famine extrême.

Si Suetone a trouvé à redire aux Ouvrages de Claude, à caufe feulement de
la

(1) Appellé maintenant Lac de Celano. (2) Xiphil. V. Claud. c. 4.

la difficulté qu'on eut à en venir à bout, & des sommes immenses qu'on employa pour rompre les obstacles que la nature y avoit formez : que doit-on penser de ceux de Neron ? La prodigalité de ce Prince dans ses bâtimens surpassa de beaucoup celle de Caligula ; & l'on peut dire cependant que ces édifices furent encore moins utiles, & plus à charge au public que ceux de Caïus. Chacun sçait le mauvais succès qu'il eut, ainsi que Caligula, pour achever de couper l'Isthme de Corinthe (1).

Le nouveau Palais, appellé la Maison dorée, qu'il fit élever dans Rome, & qu'il joignit à l'ancien Palais, fut un travail odieux. Cet édifice surpassoit tout ce qui se voyoit alors de plus grand & de plus superbe dans l'Italie. Pour en connoître l'étenduë & la disposition, dit Suetone (2), il faut seulement sçavoir, que la cour, où se voyoit la statuë colossale de Neron, étoit ornée de portiques à trois rangs d'un mille de longueur chacun.

Les jardins étoient aussi d'une grandeur prodigieuse. Il y avoit un étang qui sembloit une mer ; & autour de cet étang quantité d'édifices, qu'on auroit pris pour des villes. On y voyoit outre cela des terres

(1) Lucian. Dial. Neron. Plin. l. 4. c. 4. Suet. V. Ner. c. 19. 31. 37. (2) V. Neron. c. 31.

res labourables, des lieux plantez de vignes, des prairies, & plusieurs bois, remplis de diverses sortes de bêtes domestiques & sauvages.

Mais le principal corps du Palais étoit construit & embelli avec une somptuosité surprenante. L'or, les perles, les pierreries & d'autres matieres precieuses y brilloient de toutes parts, & faisoient connoître la profusion du Prince qui l'habitoit, autant que les essences & les parfums répandus en quantité d'endroits, témoignoient son extrême molesse.

Ce Palais, où le luxe & la dissolution eurent plus de part qu'une veritable magnificence, n'avoit rien que de desagreable aux Romains. Car pour l'étendre de la maniere qu'on a remarqué, Neron fit abattre, avec des violences & des injustices extraordinaires, tout le plus beau quartier de Rome, & acheva presque de ruïner par ce moyen le peu qui étoit resté de cette ville après l'incendie dont il avoit été l'Auteur peu de tems (1) auparavant, lorsque par une fureur inoüie il tâcha de faire perir son Etat avec lui, pour se rendre, disoit-il (2), comparable au Roi Priam, qu'il estimoit heureux d'avoir fini ses jours au milieu des flâmes qui embraserent la ville de Troye (3). Ne-

(1) L'an 64. de Jesus-Christ. (2) Suet. V. Neron. c. 38. (3) Xiphil. in Dion. V. Neron. c. 23.

Neron fit élever plusieurs autres édifices, qui la plûpart ne causerent pas moins de perte à ses sujets que sa Maison dorée. Car ayant dissipé tout le fonds du trésor que son prédecesseur avoit laissé, & ne lui restant (1) pas même de quoi payer ses troupes, il commit une infinité de vexations & de cruautez, pour subvenir à ces depenses, & continuer ses profusions.

Aussi tous les Ouvrages de cet Empereur perirent presque aussi-tôt que lui, sur tout sa Maison dorée, dont il ne reste maintenant aucun vestige considerable. Une partie de ce Palais fut ruïnée pendant les guerres qui suivirent la mort de Neron, sous les Empereurs Galba, Othon & Vitellius. Vespasien rendit au peuple le quartier qu'on lui avoit ôté, & fit élever dans le lieu où étoit l'étang (2) l'Amphithéatre, qu'on connoît encore aujourd'hui à Rome sous le nom de Colisée. Titus ordonna ensuite, que dans un autre endroit du même Palais (3) on bâtît des Thermes ou Bains sous son nom, & d'autres édifices pour le public.

La magnificence de ces deux derniers Empereurs est comparable à celle d'Auguste, dont ils ont imité les grandes actions. Comme ils eurent toûjours le bien

&

(1) Suet. V. Neron. c. 32. (2) Martial de Spect. Epigr. 2. (3) Martial. ibid.

& la gloire de leur Etat pour objet dans tous leurs desseins, & qu'ils n'employerent que très-sagement les revenus de l'Empire, ils firent des Ouvrages d'une somptuosité merveilleuse, sans cesser toutefois de donner des secours à leurs peuples au delà même de leurs besoins (1). Ils rebâtirent presque entierement par deux fois la ville de Rome. La premiere fois Vespasien fit refaire ce qui avoit été détruit sous ses Prédecesseurs, & ordonna qu'on élevât quantité d'édifices nouveaux; entr'autres, le magnifique (2) Temple de la Paix, dont on voit encore quelques restes dans Rome.

Après qu'il eût quasi retabli cette grande ville, & que Titus eût achevé ce que son pere avoit laissé à faire après sa mort, il arriva sous l'Empire de ce Prince (3) un incendie qui dura trois jours & trois nuits, & dont on n'a jamais connu d'autre cause, sinon qu'on crut voir sortir de terre des feux, & cela dans le tems de l'embrasement qui s'excita aussi au mont Vesuve. Cet incendie consuma presque tous les plus beaux édifices de Rome. Mais cette perte fut bien-tôt reparée par les soins & les liberalitez de Titus, qui en cette occasion

───────────
(1) Sext. Aurel. Vict. V. Vespasian. (2) Joseph. Hist. Bell. Jud. l. 7. c. 19. vers l'an 71. de J. C.
(3) L'an 80. de J. C.

sion & en plusieurs autres donna tant de marques de sa bonté & de sa tendresse (1) envers ses peuples, qu'on le surnomma les Delices & l'amour du genre humain.

Voilà de quelle maniere les Historiens parlent des bâtimens de tous les Empereurs que l'on vient de nommer, dont ils estiment les ouvrages selon l'utilité, ou le dommage que le public en recevoit; & faisant une difference très-judicieuse de l'intention sage ou indiscrete de ces Princes d'avec ce qui regarde la science des Architectes, ils admirent la beauté, la richesse & la grandeur de tous ces édifices, & en font des descriptions très-amples & très-belles. Cependant ils ne nous apprennent aucune chose des Ouvriers qui les ont bâtis : de sorte qu'on ne sçait pas même les noms de ceux qui avoient alors plus de reputation.

Gruter rapporte plusieurs Inscriptions, faites pour des Architectes, que l'on ne connoît que par ces monumens antiques, mais qui pourroient avoir vécu sous les regnes des Empereurs dont on vient de parler, ou peu de tems après eux.

Dans l'une de ces (2) Inscriptions il est fait mention d'un nommé Tl. (3) Claudius Vitalis, Architecte & affranchi, qui
mourut

(1) Suet. V. Tit. c. 8. Sext. Aurel. Vict. V. Tit.
(2) Pag. 623. Inscript. 2. (3) Tiberius.

mourut âgé de quarante ans. Dans un autre (1) qu'il dit avoir été trouvée à Nîmes, on n'y voit que ces mots, PHILIPPUS ARCHITECTUS MAXIMUS, HIC SITUS EST. C'est-à-dire, *Philippe, très-excellent Architecte, repose en ce lieu.*

Vers l'embouchure de la riviere de Corumne en Portugal, il y a un rocher qui s'éleve fort haut au-dessus de l'eau, sur lequel est construit un Phare ou Phanal. Contre ce rocher est gravé le nom d'un ancien Architecte, appellé C. Sevius Lupus, fils d'un Annius ou Aurelius. Voici l'Inscription entiere. MARTI. AUG. SACR. C. (2) SEVIUS LUPUS ARCHITECTUS A. F. DANIENSIS, LUSITANUS. EX. V. P. Elle marque que ce lieu étoit consacré à Mars Auguste, soit que Lupus y eût bâti un Temple à l'honneur d'Auguste, ou de quelque autre Empereur Romain sous le nom du Dieu Mars, soit que ce fût quelqu'autre maniere d'édifice qu'il consacra de la sorte.

L'Inscription qui se voit à Tarragone en Espagne, & qui est conçûë en ces termes (3): TEMPLUM DIANÆ MATRI. D. D. APULEIUS, ARCHITECTUS, SUBSTRUXIT : fait connoître qu'il

(1) Pag. 623. Inscript. 5. (2) Grut. pag. 57. Inscript. 7. (3) Grut. pag. 41. Inscript. 5.

qu'il y eût en ce païs un Architecte nommé Apuleïus, lequel éleva un Temple consacré à Diane, Mere, ou peut-être, à quelque Imperatrice sous ce nom.

Il seroit ennuyeux de rapporter ici un plus grand nombre d'Inscriptions, qui la plûpart n'apprennent rien de considerable ni de certain, que le nom de ceux dont elles font mention. Parlons plûtôt de quelques Architectes célébres, que les Auteurs disent avoir été en vogue après la mort de Titus.

Rabirius passe pour le plus sçavant de tous ceux qui ont été employez par Domitien. Martial (1) en a parlé avec une estime si particuliere, qu'on ne doute pas que cet Architecte n'ait eu part à tous les Ouvrages considerables que l'on fit de son tems, & dit, que ce fut lui qui bâtit le Palais de Domitien.

Cet édifice, dont on voit encore des restes, étoit d'une composition d'Architecture très-excellente; & si l'on y trouva quelque chose à redire, ce ne fut point dans ce qui regardoit la science de l'Ouvrier, mais en ce qui dependoit de la volonté du Prince. La vanité de Domitien qu'on remarquoit jusques dans les édifices (2) qu'il fit élever à l'honneur des Divinitez

(1) L. 7. Ep. 55. & l. 10. Ep. 71. (2) Plut. V. Public.

vinitez qu'il revéroit le plus; sa passion déreglée pour les richesses, qui a donné lieu de le comparer au Roi Midas, qui vouloit que tout ce qu'il touchoit, fût converti en or; ses profusions, qui ruïnerent une partie de ses sujets, & causerent la mort à tant d'honnêtes gens qu'il fit tuer pour avoir leurs biens; enfin les autres vices de cet Empereur, qui égalerent ou surpasserent même ceux de Caligula & de Neron, sont cause qu'on ne peut entendre parler de ses Ouvrages, sans avoir de lui une juste horreur.

Cependant, si sans faire reflexion aux violences & aux cruautez que Domitien commit pour subvenir à ses dépenses, l'on consideroit ses bâtimens seulement en eux-mêmes, on seroit surpris, qu'un Prince corrompu par toutes sortes d'excès, eût conçû des desseins aussi nobles, aussi utiles, & aussi beaux, qu'étoient la plûpart de ceux qu'il fit executer. Car outre les Palais, les Arcs de Triomphe & les Temples, qu'on pouvoit nommer les monumens de son orgueil, il fit construire plusieurs autres édifices que les Ecrivains n'ont pû s'empêcher de loüer.

Suetone (1) & quelques autres (2) Historiens parlent avec estime des Ouvrages publics qu'il fit achever, ou qu'il bâtit
au

(1) V. Domit. c. 5. 13. (2) Dion. l. 67.

au Capitole & dans les autres quartiers de Rome, après la mort de son frere Titus. Stace (1) fait une description excellente des travaux que ce même Empereur entreprit pour renfermer le fleuve Vulturnus dans son canal, & empêcher ses debordemens, dont les ravages continuels ruïnoient tous les lieux voisins. Ce Poëte (2) décrit aussi le Pont qu'il bâtit sur ce fleuve, & le chemin appellé *Via Domitiana*, qu'il fit faire depuis Pouzzole jusques à Sinuesse, où ce chemin se joignoit à celui d'Appius.

L'on ne sçait point qui eut la conduite de tous ces differens Ouvrages: mais il est constant qu'il ne s'est jamais rien fait de plus magnifique. Le chemin avoit treize lieuës de longueur. Comme le terrain en étoit fort mauvais, il fallut faire des dépenses prodigieuses pour l'affermir : & cependant on n'épargna rien dans la construction du corps principal de l'ouvrage; car il étoit composé de plusieurs assises de pierres, qui faisoient un massif d'une largeur & d'une profondeur si extraordinaire, qu'aucune autre nation que les Romains n'en avoit point encore fait de semblable.

Sur ce massif il y avoit, au lieu de pavé ordinaire, de grands carreaux de pier-

re

(1) Silvar. l. 1. Eleg. 1. (2) Sylvar. l. 4. Eleg. 3.

re taillez regulierement, & placez avec beaucoup de foin & de propreté fur toute la furface du chemin, dans la longueur duquel fe rencontroit le pont du fleuve Vulturnus, & un Arc de triomphe que Domitien fe fit élever à l'endroit, où ce même chemin fe joignoit à celui d'Appius. Le Pont & l'Arc de triomphe étoient de marbre blanc, & richement ornez, ainfi qu'on peut apprendre plus particulierement par les defcriptions que Stace & quelques autres Auteurs en ont faites.

Incontinent après la mort de cet Empereur, le peuple Romain renverfa tous les Arcs de triomphe & d'autres femblables monumens qu'il s'étoit fait ériger dans Rome ou aux environs. Ses autres édifices, qui pouvoient être de quelque utilité au public, furent confervez : mais on ruina une partie de leurs ornemens, afin qu'il ne reftât aucune chofe qui pût fervir à la mémoire d'un Prince dont les vices étoient en horreur à tout le monde.

Quoique de tous les anciens Ecrivains, dont les Ouvrages font venus jufques à nous, il n'y ait que Vitruve qui fe foit appliqué, comme j'ai déjà dit, à donner les regles & les principes de l'Architecture, on peut néanmoins parmi ces Auteurs en remarquer plufieurs qui ont contribué à

la

des plus célébres Architectes. L.II. 125

la gloire de cet Art. Pline (1), qui vivoit du tems de Vespasien, en a écrit avec beaucoup de lumiere.

Frontin & Pline le jeune ont aussi fait paroître une intelligence très-particuliere pour ce qui regarde les bâtimens. Frontin (2) a composé entr'autres Ouvrages, un Livre des Aqueducs de Rome, dans lequel, outre les noms & la dignité des personnes qui en prirent le principal soin depuis Agrippa, qui s'en chargea le premier sous Auguste jusques à Frontin, qui eut aussi l'Intendance generale de ces travaux sous (3) Nerva, l'on trouve encore des observations fort utiles pour la construction de toutes sortes d'édifices publics.

Quant à Pline (4) le jeune, neveu maternel & fils adoptif de Pline l'Historien, on peut dire, qu'aucun Ecrivain de son tems n'a sçû mieux parler que lui de l'Architecture. Il ne faut que lire ses Lettres pour être persuadé de la connoissance qu'il avoit acquise dans cet Art. Elles font mention de quantité d'édifices qu'il fit construire ou retablir, entr'autres la maison qu'il avoit dans Rome, ses maisons de campagne dont il a donné de fort bel-

F iij

(1) C. Plinius Secundus. (2) Sextus Julius
(3) L'an 96. de Jesus-Christ. (4) C. Plinius Secundus Cæcilius.

les descriptions ; une Bibliothéque où il assigna des revenus considerables pour un Professeur public & pour des Ecoliers ; un Temple consacré à Cerès qu'il fit aussi refaire (1) à ses dépens, qu'il orna de colonnes, de statuës, & d'autres ouvrages de marbre, & dont il donna la conduite à un Architecte, nommé Mustius ; plusieurs théatres, amphithéatres, thermes, aqueducs, conduits soûterrains, canaux & autres travaux necessaires pour l'embellissement des villes, & pour la commodité & utilité du public. Il prit un soin très particulier de ces dernieres sortes de bâtimens tant en Bithynie où l'Empereur Trajan l'envoya exercer la charge de Propréteur, qu'à Rome & aux environs, lorsque le même Prince l'eût élevé à la dignité de Consul, & lui eût donné l'intendance generale des aqueducs, & les autres emplois que Frontin avoit exercez auparavant.

Je pourrois encore nommer plusieurs Ecrivains de ces tems-là, qui ont paru fort intelligens dans l'art de bâtir : mais il est plus à propos de parler du célébre Appollodore. Procope (2) nous apprend que cet Architecte étoit de Damas. L'on ignore les autres particularitez de sa naissance,

(1) Plin. Cæcil. l. 9. Epist. 39. (2) De Ædific. Justinian. l. 4. c. 6.

sance ; & l'on ne sçait pas même de quelle maniere il se fit d'abord connoître en Italie. Ce que l'on peut dire de certain, est, qu'il sçût meriter la faveur de l'Empereur Trajan, & que ses ouvrages ont été jugez si excellens par la posterité, qu'on ne croit pas qu'il y ait rien eu de plus parfait que tout ce que l'on voit de lui.

Quelques Auteurs remarquent qu'il bâtit dans Rome les édifices qui environnoient une grande place ou marché, appellé *Forum Trajanum*, du nom de l'Empereur. Il y avoit parmi ces bâtimens un Arc de triomphe, que le peuple Romain fit bâtir en mémoire des actions héroïques de Trajan, ainsi que la Colonne qui subsiste encore aujourd'hui, & qui étoit immédiatement au milieu de la place dont on parle.

Dion (1) dit, qu'Apollodore bâtit un College & un Théatre propre pour la Musique. L'on ignoreroit quasi tous les autres édifices dont le même Architecte eut la conduite, & l'on auroit peine à s'imaginer l'amour extraordinaire que Trajan eut pour les beaux Arts, sans les médailles & les autres monumens de ces tems-là, dont il est heureusement resté un très-grand nombre qu'on conserve en divers lieux : car ce ne sont presque que les Médailles

(1) Xiph. V. Trajan.

dailles & les Inscriptions antiques, qui ayent éternisé la mémoire des travaux les plus considerables que cet Empereur entreprit.

Par leur moyen l'on connoît que ce Prince fit bâtir dans Rome, outre ce qui a été dit, la Basilique Ulpienne, ainsi appellée du nom de la famille *Ulpia*, dont il étoit issu; une nouvelle Bibliotheque, qui devint aussi célébre que celle du Mont Palatin, que Domitien avoit rendu la plus riche & la plus nombreuse de son tems; les Thermes ou Bains publics, appellez *Thermæ Trajanæ* de son nom; le grand Cirque, qu'il augmenta & fit refaire tout de marbre; un chemin, des aqueducs, des temples, & divers autres ouvrages ausquels il ne faut pas douter, qu'Apollodore n'ait eu la meilleure part, ainsi qu'à tout ce qui se fit de considerable dans plusieurs autres lieux d'Italie, & dans toutes les Provinces de l'Empire. L'on tient même que ce fut cet Architecte qui bâtit le fameux pont que Trajan fit faire (1) sur le Danube. Procope (2) est de ce sentiment. Un (3) Auteur moderne a crû au contraire, que ce fut un nommé C. Julius Lacer qui eut la conduite
de

(1) A VVarhel en Hongrie. Grut. pag. 162. Inscript. 9. (2) Procop. de Ædif. Justin. l. 4. c. 6. (3) Trist. de S. Amand. Comment. sur la vie de Trajan.

de cette grande entreprise : mais il est aisé de connoître qu'il a pris le pont du Danube pour un autre qui fut bâti sur le Tage vers le même tems. En effet, c'est de celui-ci dont il est fait mention dans les vers Latins que Tristan a lui-même rapportez, & qu'il a crû avoir été faits au sujet du pont de Danube, ne songeant pas qu'ils étoient tirez d'une Inscription antique qui se voit à Alcantara (1), où subsiste encore aujourd'hui l'ancien pont du Tage dont on a parlé.

Je ne rapporterai point ici cette Inscription composée en vers : on peut la lire toute entiere dans (2) Gruter. Je dirai seulement, qu'elle se trouve gravée au-dessus de la porte de l'Eglise de Saint Julien à Alcantara ; qu'elle fait connoître que cet édifice étoit anciennement un petit Temple, que C. Julius Lacer ayant bâti avec beaucoup d'art & de magnificence, consacra à la gloire de l'Empereur Trajan; & que le même Lacer qui construisit ce bâtiment, avoit aussi fait le pont du Tage qui est tout proche, & qui a toûjours passé pour le plus beau & le plus grand qui soit dans le païs (3). Car je puis encore observer ici que ce pont est tout de pierre,

I v qui

(1) Autrefois Norba Cæsarea. (2) Pag. 162. Inscript. 1. (3) Bergier, histoire des grands chemins de l'Empire, l. 4. c. 38.

qui eſt élevé de 200. pieds au-deſſus de l'eau, & qu'il a 670. pieds de longueur. Il n'eſt compoſé que de ſix arches qui ont 84. pieds d'ouverture chacune; & quant aux piles, elles ont chacune 27. à 28. pieds en quarré. Au-deſſus du même pont ſe voit un Arc de triomphe, qui apparemment fut encore conſtruit par C. Julius Lacer; il eſt conſtant du moins qu'il fut élevé en même tems que le pont; & les Inſcriptions (1) antiques qui y reſtent, marquent expreſſément que la Province, qui avoit fait faire l'un & l'autre, les conſacra auſſi tous deux à l'honneur de Trajan.

Mais quelque choſe que l'on puiſſe dire de ce pont ſur le Tage, il eſt certain néanmoins que celui du Danube étoit encore beaucoup plus conſiderable, puiſqu'il ne s'en eſt jamais fait de ſi grand ni de ſi ſomptueux en aucun lieu. Il avoit plus de 300. pieds de hauteur, & étoit compoſé de vingt piles & de vingt-une arches. Les piles avoient deux fois autant d'épaiſſeur que celles du pont du Tage, & les arches deux fois autant d'ouverture; de ſorte que toute la longeur du pont du Danube étoit d'environ 800. toiſes (2), ſans comprendre les culées : ce qui ne peut paſſer

(1) Grut. pag. 162. Inſcript. 2. & 3. (2) Environ une demi-lieuë commune de France.

passer que pour merveilleux, sur tout si l'on considere que le Danube étoit si profond & si rapide dans toute cette étenduë du pont, qu'il fut impossible d'y faire des bâtardeaux pour fonder les piles ; & qu'au lieu de cela il fallut jetter dans le lit de la riviere une quantité prodigieuse de divers materiaux, & (1) par ce moyen former des manieres d'empatemens, qui s'élevassent jusques à la hauteur de l'eau, pour pouvoir ensuite y construire les piles & tout le reste du bâtiment.

Voilà ce que j'avois à observer touchant les Ouvrages d'Apollodore. Au reste, il faut avoüer que cet Architecte finit sa vie fort malheureusement, & qu'il y eut beaucoup de sa faute dans le fâcheux accident qui lui arriva. Car si l'on doit blâmer l'imprudence avec laquelle il témoigna un jour en presence de Trajan, le mépris qu'il faisoit d'Adrien, qui fut peu de tems (2) après élû Empereur, il est difficile qu'on ne trouve pas encore davantage à redire à la liberté peu discrete dont il usa dès le commencement de l'Empire du même Adrien, en publiant avec quelque sorte de raillerie les defauts qu'il trouvoit dans la construction d'un Temple consacré à Venus, que ce Prince avoit fait bâtir à Rome sur ses propres desseins ; au sujet de

(1) Dion V. Trajan. (2) L'an 117. de J. C.

dequoi (1) cet Empereur se laissa aller à un emportement si violent, qu'il en coûta la vie à l'Architecte dont je parle.

Ce que l'on vient de remarquer de l'imprudence d'Apollodore, ne justifie pas la conduite de l'Empereur Adrien. Aussi les Historiens parlent de cette action comme de la plus injuste & de la plus cruelle que ce Prince ait commise; & l'on peut dire, qu'elle a laissé à sa mémoire une tâche si considerable, que l'éclat de ses plus grandes actions en a été obscurci. Car il y a eu des Auteurs, qui pour ce sujet n'ont fait aucune difficulté de mettre Adrien au nombre des plus mechans Empereurs Romains : au lieu que sans cet emportement il n'y en eût eu aucun qui ne lui eût donné rang parmi les Princes les plus débonnaires, de même que parmi ceux qui ont contribué le plus à la grandeur de l'Empire Romain.

Detrianus, qui vivoit dans le même tems qu'Apollodore, sçût mieux se maintenir dans les bonnes graces d'Adrien (2). Cet Empereur lui confia la conduite des plus grands Ouvrages qu'il fit faire dans Rome : il voulut qu'il rétablît le Pantheon, la Basilique de Neptune, la place ou le marché appellé *Forum Augusti*, le
Lavoir

(1) Ælius Spartian. Vit. Hadriani. (2) Ælius Spart. Vit. Hadriani.

Lavoir ou les Bains d'Agrippine, & plusieurs autres édifices qui avoient été brûlez ou ruïnez. Le même Architecte bâtit un Temple magnifique, consacré à Trajan, le pont Ælius (1), & la sepulture d'Adrien (2) proche le Tibre. Il transporta aussi le Temple de la bonne Déesse dans un autre lieu que celui où il étoit, & y fit traîner par un atelage de vingt-quatre élephans, la Statuë colossale de Neron, qu'Adrien consacra au Soleil.

Je ne m'arrêterai point à faire les descriptions de ces differens Ouvrages, non plus que de tous les autres édifices qu'Adrien fit élever en tant de lieux. Je me contenterai de dire en general, que comme il n'y eut point de ville considerable dans toute l'étenduë de l'Empire Romain que ce Prince n'honorât quelquefois de sa presence, il n'y en eut point aussi où il ne laissât des marques de l'amour extraordinaire qu'il eut pour les beaux Arts, particulierement pour l'Architecture. Ainsi ce ne fut pas seulement à Rome qu'il fit construire de grands bâtimens; divers autres lieux de l'Italie sont encore remplis des restes de ceux qu'on y fit alors. Il s'en est vû aussi de très-somptueux dans les Gaules; entr'autres à Nîmes, la Basilique

(1) Aujourd'hui le Pont Saint Ange. (2) Moles Hadriani.

que de Plotine, qui paſſoit pour l'une des plus ſuperbes qui fuſſent alors dans le païs.

Mais qui pourroit faire le dénombrement des ouvrages que le même Empereur entreprit, pour donner à la Grece le haut éclat de ſplendeur où il la fit paroître pendant ſon Empire? Il y rétablit quaſi tous les Temples & autres bâtimens fameux qui avoient été ruïnez; acheva ceux qui étoient demeurez imparfaits; & en fit faire de nouveaux, qui ne furent pas moins grands ni moins ſomptueux que les anciens.

Il y a néanmoins quelque diſtinction à faire entre tant de differens travaux, dont Adrien vint glorieuſement à bout; & je crois, qu'on doit préferer ceux qu'il fit dans la ville d'Athénes, ou aux environs, à tout ce qu'il entreprit de plus conſiderable dans les autres lieux de ſon Empire. Car il eſt vrai que comme il cherit cette ville plus qu'aucune autre, il n'y en eut point auſſi où il fît paroître de plus grandes marques de ſa magnificence. Il acheva le Temple de Jupiter Olympien, qui étoit demeuré imparfait pendant plus de ſix ſiécles. Cet édifice & les portiques qui l'environnoient par dehors, étoient tous de marbre, & occupoient un eſpace de plus de quatre ſtades (1) de tour. L'on peut voir

(1) 500. pas.

voir dans Pausanias (1), non seulement la description de ce Temple, mais encore celle de la Bibliotheque du College & d'une partie des autres bâtimens qu'Adrien fit élever à Athénes.

Le même Auteur décrit aussi tout ce que cet Empereur fit construire de plus remarquable dans les autres villes de Grece, particulierement à Corinthe, où ce Prince fit faire des bains & des aqueducs très-magnifiques.

Divers autres Ecrivains ont parlé des bâtimens de l'Empereur Adrien; & il se trouve quantité de médailles & d'Inscriptions antiques qui autorisent ce que chacun d'eux en a dit. Mais les Livres, les Médailles & les Inscriptions ne nous apprennent rien des Architectes qui ont eu la conduite de tant de differens travaux: de sorte que la gloire de ces excellens Ouvrages retomberoit en toute maniere sur Adrien, si les differends qu'il eut avec Apollodore, n'eussent fait connoître, qu'il avoit le goût fort mechant pour l'Architecture, comme pour tous les autres arts, dans lesquels néanmoins il tâchoit de s'instruire autant qu'il pouvoit, croyant immortaliser son nom par ce moyen.

Pausanias (2) dit, qu'un Senateur appellé

(1) L. 1. Attic. (2) L. 2. Corinth.

pellé Antoninus, témoignoit aussi alors beaucoup d'amour pour l'Architecture, & qu'il prit lui-même la conduite de divers édifices qu'il bâtit à Epidaure (1). On ne sçait rien de particulier de la vie de ce Senateur, qui cependant peut tenir un rang considerable parmi les Architectes. Les plus excellens de ses Ouvrages étoient un Temple de tous les Dieux, d'autres Temples consacrez à Apollon, à Esculape & à la Santé, & des bains d'Esculape. Il retablit aussi dans Epidaure un ancien Portique appellé *Cotyos*, qui avoit autrefois été bâti de briques non cuites.

Ce pouvoit encore être vers ce tems-là que vivoit l'Architecte Hippias. Lucien (2) en parle avec une estime très-particuliere, & fait connoître, qu'il s'entendoit parfaitement à construire des bains & d'autres édifices propres pour la santé, ou pour le plaisir. Il dit, que non seulement il sçavoit les placer dans des situations avantageuses; mais qu'il avoit un art admirable pour bien distribuer les pieces qui les composoient; pour leur donner des expositions conformes à leur usage, & enfin pour les décorer dedans & dehors, d'une maniere qui ne contribuoit pas moins au plaisir de ceux qui les voyoient, que la
bonté

(1) Ancienne ville du Peloponese. (2) Dialog. Hipp.

bonté de l'air qu'on y respiroit, servoit à augmenter leur santé.

Nicon, Architecte & Géometre de Pergame (1), dont le Medecin Galien (2), qui étoit son fils, nous a conservé la mémoire, travailloit sous l'Empire d'Antonin Pie, successeur d'Adrien. Comme il ne s'éloigna guéres du lieu de sa naissance, & qu'il passa une partie de sa vie à (3) enseigner la Langue Grecque, l'on doute, qu'il ait eu assez de tems, ni toute la pratique, & les occasions necessaires pour conduire de grands édifices. Aussi on ne voit pas, que Galien fasse mention d'aucun de ses ouvrages d'Architecture. Il marque néanmoins qu'il avoit une très-grande connoissance de cet Art; & l'on peut bien ajoûter foi à tout ce que cet illustre Medecin a dit d'avantageux de son pere, puis qu'on sçait, qu'il a parlé avec si peu de déguisement de ses parens, qu'il n'est pas possible qu'il voulût donner de fausses loüanges aux uns, dans le tems qu'il décrivoit avec sincerité les defauts des autres.

Car c'est une chose remarquable, que ce qu'il rapporte de la diversité d'humeur de son pere & de sa mere. Nicon étoit
estimé

(1) Ville de l'Asie mineure. (2) Galen. Class. 2. l. de Succor. bonit. & vit. c. 1. 11. & lib. de animi morbis c. 8. (3) Suidas de Galeno.

estimé un des plus agréables hommes de son païs, à cause de son temperament doux & moderé, de ses rares vertus & du merite singulier qu'il avoit acquis par l'étude des belles lettres. Sa femme au contraire étoit d'une humeur insupportable à tout le monde, particulierement à ceux de sa famille. Elle s'emportoit pour la moindre chose, & quelquefois avec tant de violence, qu'elle mordoit les filles qui la servoient. De sorte que Galien ne fait pas de difficulté de la comparer à Xantippe, femme du Philosophe Socrate, loüant néanmoins sa pudicité & l'attachement qu'elle avoit à son menage.

Puisque le témoignage que Galien a rendu de ses parens, passe pour veritable, je puis encore dire ici, que l'ayeul & le pere de Nicon, qu'il ne nomme point, étoient aussi très-sçavans dans l'Architecture. Il marque, que Nicon ne fit que les imiter, & que ce fut d'eux qu'il reçut toutes les connoissances qu'il possedoit.

Nicon mourut dans un âge fort avancé, vers le commencement (1) de l'Empire de Marc Aurele. Son fils Galien étoit alors âgé de vingt-cinq ans ou environ, & avoit si bien profité des instructions de son pere, qu'étant allé à Rome, il s'acquit bien-tôt un rang considerable parmi les

(1) Vers l'an 161. de Jesus-Christ.

les plus illuſtres hommes de ſon tems. Ses écrits nous font connoître, qu'outre la Medecine, où il ſurpaſſa tous ceux qui l'avoient précédé, il ſçavoit encore beaucoup de choſes, concernant les Arts & les Sciences, particulierement l'Architecture, dont il donne de fort bons preceptes.

Mais Galien n'eſt pas le ſeul Auteur du ſiécle dont on parle, qui ait écrit ſçavamment ſur des choſes qui regardent l'Architecture. Ælien, Lucien, Pauſanias, Athénée le Deipnoſophiſte, Julius Pollux, & pluſieurs autres qui vivoient vers le même tems que lui, ont laiſſé des deſcriptions de quantité d'édifices, par leſquels ils n'apprennent pas moins l'art de bien bâtir, que celui d'écrire avec élegance ſur les ſujets qu'ils traitent.

Quoique de tous les Architectes qui travaillerent ſous Antonin Pie & ſous Marc-Aurele, il n'y ait eu que le pere de Galien, dont le nom ſoit venu juſques à nous, l'on ne peut pas douter néanmoins, que l'Architecture ne fût encore alors très-floriſſante, particulierement en Italie.

L'on voit à Rome pluſieurs beaux reſtes des bâtimens magnifiques, que ces deux Princes y firent conſtruire ; entr'autres, une partie du Temple d'Antonin & de Fauſtine, & la Colonne d'Antonin que

Marc-Aurele fit élever dans le neuviéme quartier de cette ville. La colonne subsiste en son entier ; elle est de marbre, & presque semblable à celle de Trajan. Il y a au-dedans un escalier en forme de vis, & au dehors des bas-reliefs qui l'ornent de toutes parts. Il est vrai que le travail en est moins estimé que celui de la Colonne de Trajan : mais elle ne laisse pas d'être considerée comme un ouvrage excellent, tant pour ses ornemens de sculpture, que pour sa hauteur extraordinaire, qui est de 175. pieds, c'est-à dire, 35. pieds plus que celle de Trajan qui n'en a que 140.

Les travaux que ces mêmes Princes entreprirent pour les chemins, les ponts, les aqueducs, & les autres édifices publics qu'ils rétablirent, ou qu'ils construisirent en differens endroits, ont été aussi fort estimez. On ne peut assez loüer la magnificence avec laquelle Marc Aurele (1) rebâtit la ville de Smyrne, celle de Laodicée (2), & plusieurs places de l'Asie mineure qu'un tremblement de terre avoit presque entierement ruïnées. Dans tous ces lieux il y avoit quantité de Temples, de théatres, d'amphithéatres, de Palais, & d'autres bâtimens très-somptueux,

particu-

(1) Vers l'an 75. de Jesus-Christ. (2) Dion. Vit. M. Aurel.

particulierement à Smyrne, qui étoit la plus confiderable des villes affligées, & celle où le tremblement de terre avoit fait plus de defordre (1).

Si les Ouvriers, qu'on employa à tant d'ouvrages célébres, font à prefent inconnus, il ne faut pas s'étonner qu'on ignore auſſi ceux qui travaillerent fous l'Empire de Commode. Il ne s'eſt rien fait du tems de ce Prince qui merite d'être comparé à ce qu'on a rapporté de fes prédeceſſeurs. Dion (2) remarque, qu'il n'éleva aucun édifice nouveau, & qu'il n'acheva pas même ceux que fon pere avoit commencez.

Quant aux Empereurs qui lui ont fuccedé, il n'y en a guéres qui ayent cultivé l'Architecture avec plus de foin que l'Empereur Severe. L'on voit encore divers beaux reſtes des fuperbes bâtimens qu'il fit conſtruire. Caracalle, Heliogabale & Alexandre Severe entreprirent auſſi de grands édifices: mais avant que de rien dire, touchant les travaux de ces Princes, il eſt à propos de rapporter les noms de quelques Architectes & Machiniſtes ou Ingenieurs, dont il eſt parlé dans des Inſcriptions antiques, que je n'ai point encore remarquées.

Celui qu'on doit eſtimer davantage, eſt un

(1) Ariſtides Oration. T. 1. (2) V. Comm.

un nommé (1) Q. Ciſſonius, fils d'un autre Quintus. Son Epitaphe, qu'on voit à Naples, fait connoître qu'il paſſa une grande partie de ſa vie dans les armées, & qu'en qualité d'Architecte il ſervit pluſieurs Empereurs qui regnoient enſemble de ſon tems: mais elle n'apprend ni le nom de ces Princes, ni le tems auquel cet Architecte a vécu : de ſorte, qu'on ne peut rien dire de certain ſur ce ſujet. On conjecture néanmoins, que ce furent les Empereurs Severe, Caracalle, & Geta qui l'employerent, tant à cauſe de la qualité d'*Architectus Auguſtorum*, qu'on lui donne, & qui fait connoître, comme on a déjà dit, qu'il y avoit alors pluſieurs Princes qui gouvernoient l'Empire, que parce que ſon Epitaphe eſt d'une forme de caractere & d'un ſtile qui étoient en uſage ſous les Empereurs que j'ai nommez.

On a peine auſſi à bien juger, en quel tems travailloient (2) C. Boëbius Muſæus, Affranchi, & L. Ancarius Philoſtorgus, tous deux Machiniſtes ou Ingenieurs. Le dernier eut un fils, appellé Q. Ancharius Nicoſtratus, qui fut auſſi Machiniſte, & eut la conduite des Ouvriers qui travailloient aux machines de guerre
pour

(1) Grut. pag. 537. Inſcript. 4. (2) Rein. pag. 539. Inſcript. 65.

pour la vingtiéme legion. Les deux Inscriptions où ces noms sont marquez, se voyent à Rome.

Je ne doute point, que les Antiquaires n'ayent découvert quantité d'autres Inscriptions, par lesquelles on pourroit apprendre les noms de ceux que les Latins appelloient *Structores parietarii*; & encore de divers autres Ouvriers qui ont relation avec les Architectes : comme ceux qu'on nommoit *Fabri tignarii*, ou *Fabri tignuarii*, *Fabri navales*, & *Fabri navicularii*; c'est-à-dire, des Ouvriers en bois, tels que les Charpentiers & les Menuisiers, ceux qu'on employoit à faire de grands vaisseaux, & d'autres qui ne faisoient que de petites barques. Je sçai même, que Gruter, Reinesius, Mr Spon & quelques autres n'ont pas negligé de recueillir un grand nombre d'Inscriptions, érigées par ordre de divers Colleges que formoient ces sortes d'Ouvriers, que je viens de nommer; & que les noms de ceux, qui avoient la direction de ces Colleges, y sont marquez.

Mais il ne s'agit pas ici de faire connoître tous ceux qui ont été employez dans les bâtimens : je n'ai entrepris de parler que des personnes qui ont le plus travaillé à perfectionner l'Architecture, & qui ont formé les desseins des édifices, qui
faisoient

faisoient l'ornement des siécles passez. C'est pourquoi, je ne veux point nommer quantité d'Ouvriers qui n'ont rien fait d'assez considerable, ou du moins d'assez célébre, pour tenir quelque rang parmi tant d'excellens Maîtres dont j'ai parlé.

Revenons aux bâtimens (1) que Severe & quelques-uns de ses Successeurs ont construits. Le Seprizone, dont on voit encore les restes dans Rome, étoit un des plus grands édifices que cet Empereur eût faits (2) pour éterniser sa mémoire. L'Arc de triomphe, qu'on connoît aujourd'hui sous son nom, est aussi fort estimé ; il est tout de marbre ; les colonnes & les autres ornemens sont d'ordre composé, mais d'un goût d'Architecture qui égale quasi ce qui s'est fait de plus excellent en Italie. Il reste quantité d'autres édifices qui ne sont pas moins recommendables, & qui font tous juger, que l'Empereur Severe eut autant de soin de faire fleurir l'Architecture, que Commode, qui regnoit un peu avant lui, l'avoit negligée.

Les bâtimens (3) que Caracalle fit faire, seroient encore fort estimez, si les Architectes, qui en ont eu la conduite, les avoient rendus aussi considérables par la beauté

(1) Dion Spartian. & Herodian. V. Sev. (2) Vers l'an 205. de Jesus-Christ. (3) Dion Spart. Herodian. V. Antoni.

beauté & l'œconomie du travail, que par la multitude & la somptuosité des ornemens. Mais il ne faut pas s'étonner que Caracalle ait été mal servi. Dion remarque que ce Prince n'avoit aucun amour, ni aucun goût pour les belles choses, & qu'il traitoit avec mépris tous ceux qui excelloient dans les Arts & dans les Sciences. Spartien semble être d'un sentiment différent. Il parle avec éloge des bâtimens de Caracalle, & dit, que dans les Bains ou Thermes Antonianes que cet Empereur fit construire dans Rome, tous les Maîtres de l'Art admiroient une certaine voute très-spacieuse qui n'étoit soûtenuë que sur des manieres de treillis faits de bronze. Mais qui ne voit que ce travail que Spartien louë dans cet édifice, doit au contraire passer pour vicieux suivant la maniere de bâtir des anciens Romains, puisque leur regle fondamentale étoit de faire ensorte que toutes les parties d'un batiment eussent non seulement de la solidité, mais encore ce que les sçavans Architectes nomment *l'idée* ou *l'apparence de la solidité*; c'est-à-dire, cette proportion qui leur donne une force qui n'est pas moins apparente que véritable?

L'Arc des Argentiers qu'on voit à Rome, & l'Arc du Pont de la ville de Sainctes, passent pour deux des plus beaux mo-

numens qui soient restez de Caracalle, & ne font pas néanmoins concevoir une opinion avantageuse des Architectes qui les ont bâtis.

L'Arc des Argentiers est chargé d'une si grande confusion d'ornemens, qu'il ressemble plûtôt aux bâtimens qu'on a faits depuis, du tems de Constantin, qu'à ceux de Severe ou de ses prédécesseurs.

Il est donc vrai que sous Caracalle l'Architecture déchût beaucoup de sa splendeur & de la perfection où on l'avoit vûë auparavant. Les troubles qui suivirent la mort de ce Prince, contribuérent encore à son affoiblissement ; & elle seroit bien-tôt tombée tout-à-fait, sans les soins & la magnificence d'Alexandre Severe, qui la soûtinrent pour quelque tems.

Ce vertueux Prince connoissoit & aimoit tout ce qu'il y a de plus noble & de convenable aux personnes de son rang. C'est pourquoi il n'épargna rien pour faire refleurir les Arts & les sciences. Il ne se contenta pas de faire construire un nombre presque infini d'édifices en differens lieux, particulierement à Rome, où il ordonna qu'on bâtît des Bains publics, appellez *Thermæ Alexandrinæ*, de son nom ; des Aqueducs, des Temples, des Palais & des Théatres, pour donner moyen à tous les Ouvriers de se perfectionner dans la pratique

que de leur Art; il attira auprès de lui, par de grandes recompenses (1), quantité d'habiles Architectes dont les noms ne sont pas connus; & les employa les uns à conduire & à former les desseins des travaux qu'il entreprenoit, & d'autres à donner des leçons publiques d'Architecture à quantité de jeunes gens qu'il faisoit élever pour cet effet. De sorte qu'on eût bientôt vû renaître dans les bâtimens toute la pureté & la perfection qu'on remarquoit dans ceux qui avoient été faits du tems de Vespasien, de Tite, de Trajan d'Adrien, des Antonins, & de Severe, si sa vie n'eût été trop courte pour achever ce qu'il avoit si bien commencé. Car à peine fut-il parvenu à la fleur de son (2) âge, que les soldats le tuerent (3) dans une sédition que Maximin, qui fut Empereur après lui, avoit excitée.

L'on aura de la peine à trouver des Architectes aussi habiles & aussi sçavans qu'étoient la plûpart de ceux dont j'ai parlé, puis qu'après la mort d'Alexandre Severe l'Architecture ne fut pas long-tems sans tomber dans une corruption d'où elle n'a été tirée que douze siécles après. Cela n'empêchera pas néanmoins que parmi les Ouvriers dont je rapporterai les noms, il ne
s'en

(1) Ælius Lamprid. V. Alexand. Sev. (2) Agé d'environ 28. ans. (3) L'an 235. de Jesus-Christ.

s'en rencontre encore de fort célébres, ou par les bonnes qualitez qu'ils ont fait éclater dans leur perſonne, ou par quelques ouvrages dont de grands Princes leur ont confié la conduite.

ATHENÉE & CLEODAMUS de Biſance, ont été de ceux qui ſe ſont acquis le plus de réputation par le nombre de bâtimens qu'ils ont conſtruits. Ils n'ont paru que vers le tems (1) que Valerien ayant été pris par Sapor Roi des Perſes, l'Empire Romain fut attaqué par une infinité de Barbares, & partagé par plus de vingt Tyrans qui ſe ſouleverent tout-à-coup en Gréce, & en divers autres lieux. C'eſt pourquoi l'Empereur Gallien, ſous qui ces Architectes travaillerent, ne les employa preſqu'à autre choſe qu'à fortifier les Places dont il étoit le maître.

Quelques-uns attribuent à Athenée le Livre de Machines, qu'on imprime préſentement au Louvre ſur un Manuſcrit de la Bibliothéque du Roi. (2) D'autres néanmoins croyent, comme j'ai déjà dit, que ce Livre a été compoſé dès le tems de M. Marcellus, à qui ils prétendent que l'Auteur l'a dédié. Quoi-qu'il en ſoit, cet Architecte fut fort conſideré de

(1) Vers l'an 262. de Jeſus-Chriſt. (2) Caſaubon cité par Voſſius *lib. de nuiverſa Maibeſeos*, &c. *p.* 48. 5. 9.

de Gallien, puisque ce Prince se reposa (1) entierement sur lui & sur Cléodamus, des principaux Ouvrages qu'il fit faire.

L'on voit encore aujourd'hui à Rome un Arc de triomphe consacré à la mémoire de l'Empereur Gallien. C'est par ce monument qu'il est aîsé de juger combien l'Architecture commençoit dèslors à se corrompre, puisqu'il est vrai que cet édifice n'est quasi considérable que par sa solidité.

Les bâtimens qu'on a construits depuis, sont encore moins beaux, n'ayant la plûpart rien de recommendable que leur grandeur, ou la richesse de leur matiere, ou tout au plus quelques ornemens tirez des ruïnes des anciens édifices. Aussi ne parlerai-je d'aucun de ces ouvrages, si ce n'est de ceux dont on sçaura le nom des Architectes.

Sans m'arrêter donc à tout ce qu'ont (2) fait les Empereurs Aurelien, qui aima beaucoup à bâtir; Tacite son Successeur qui eut quelque connoissance de l'Architecture & des plus beaux Arts (3); & Dioclétien même qui fit à Rome les Ther-

(1) Trebell. Poll. V. Gall. (2) Vers l'an 271. de Jesus-Christ. (3) Flavius Vopisc. Sext. Aur. Victor. Pomponius Læt. V. Aurelian. & Tacit.

mes (1) dont les restes portent encore aujourd'hui son nom : je dirai que sous l'Empire de Constantin il y eut un Architecte célébre nommé METRODORUS. Il étoit natif de Perse, & embrassa la Religion Chrétienne. Ayant quitté sa Patrie, il alla dans les Indes, où il bâtit des Levées & des Bains, & parce qu'on n'avoit point encore vû de semblables Ouvrages dans ce païs, il se faisoit considérer du Roi des Indes, pendant que les Bracmanes l'admiroient aussi à cause de sa sagesse & des diverses connoissances qu'il possedoit. Il n'eut pas plûtôt achevé les bâtimens qu'il avoit entrepris, qu'il retourna en Perse, emportant avec lui quantité de diamans & d'autres pierreries de grand prix, que le Roi des Indes lui avoit données pour marque de l'estime qu'il faisoit de ses Ouvrages & de son mérite.

Un Auteur (2) remarque que ce fut ce Métrodorus qui porta l'Empereur Constantin à faire la guerre au Roi de Perse, & à délivrer les Chrêtiens de la persécution qu'ils souffroient dans les Etats de ce Roi. Cet Architecte, après son retour des Indes, alla à Constantinople ; & pour se faire écouter favorablement de l'Empereur, qui n'avoit point voulu jusques alors en-

(1) Vers l'an 295. de J. C. (2) Cedrenus Hist. Compend.

entendre de semblables propositions, il lui fit présent de toutes les richesses qu'il avoit apportées; & ayant jetté ce Prince dans quelque sorte d'étonnement par le nombre & le prix de ses pierreries, il prit occasion de lui parler de la cruauté que les Perses exerçoient contre les Chrétiens.

Mais soit que ce fût sur les plaintes de Métrodorus que Constantin déclara la guerre aux Perses dans la vingt & uniéme année de son Empire, (1) ainsi que Cedrenus l'assûre; soit que ce fût pour quelque autre sujet: cette particularité fait toûjours connoître combien cet Architecte s'est distingué parmi ceux de son tems. Au reste, on ne sçait point quel emploi il eut dans les bâtimens de Constantin, ni ce qu'il fit ailleurs que dans les Indes.

Pomponius Lœtus (2) qui s'est fort étendu sur la construction (3) de la Ville de Constantinople, ne nomme aucun des Architectes dont Constantin se servit pour conduire une si grande entreprise. Il dit seulement qu'un Mathematicien appellé Valens en fit l'horoscope. L'on sçait d'ailleurs que toute la magnificence de cette ville consistoit particulierement dans le nombre presque infini de Statuës, de Bas-reliefs, & d'autres Ouvrages antiques

G iiij de

(1) Vers l'an 327. de J. C. (2) V. Const.
(3) La Dédicace s'en fit en l'an 330. selon Idatius.

de marbre que Conſtantin y fit venir de tous côtez, employant ces beaux reſtes de l'Antiquité pour la rendre égale à celle de Rome. Car dèſlors il les regardoit toutes deux comme les premieres villes, l'une de l'Empire d'Orient, & l'autre de l'Empire d'Occident.

On ne voit pas dans le quatriéme ſiecle d'autres perſonnes qui ayent paru ſous le nom d'Architectes, mais bien quantité de gens ſçavans & d'une qualité relevée qui ſe ſont diſtinguez par l'intelligence particuliere qu'ils avoient dans cet Art, & qui même ont fait des entrepriſes conſidérables.

ALYPIUS d'Antioche qui remplit des charges très-importantes ſous l'Empereur Julien, étoit ſi expérimenté (1) dans l'Architecture, que ce Prince voulant rebâtir le Temple de Jeruſalem (2) en faveur des Juifs, ne crut pas que perſonne pût mieux que lui exécuter un deſſein ſi grand & ſi difficile; & l'on ne doute point en effet qu'il n'en fût venu à bout, ſans l'accident imprévû & miraculeux qui le contraignit à l'abandonner. On n'eut pas plûtôt commencé à creuſer la terre pour poſer les fondemens du nouveau Temple, qu'on

(1) Amm. Marcell. lib. 33. (2) L'an 363. de Jeſus-Chriſt.

qu'on en vit sortir un torrent de flammes qui en un moment consommerent la plûpart des Ouvriers, & empêcherent qu'on ne continuât ce (1) travail auquel Dieu ne parut s'opposer de la sorte que pour donner des marques plus éclatantes de la réprobation des Juifs, & de sa colere contre l'Apostat Julien qui osoit proteger ce peuple infidelle.

CYRIADES personnage recommendable par la dignité de Consul dont il fut honoré, & par les grandes connoissances qu'il avoit des méchaniques, ne mérite pas un moindre rang qu'Alypius parmi les personnes sçavantes dans l'Architecture. Ce fut lui qui sous l'Empire de Théodose, ou peu d'années auparavant, se chargea de bâtir une nouvelle Basilique, & un Pont dont il est parlé dans les lettres de (2) Symmaque.

Il est vrai qu'on ne peut rien dire de ces édifices, sinon que Cyriades n'y acquit pas tout l'honneur qu'on doit rechercher dans ces sortes d'ouvrages. Sa mauvaise fortune, où plûtôt sa trop grande avidité pour le gain, lui attirerent une affaire fâcheuse sur les bras au sujet du Pont. On l'accusa d'avoir mal administré les deniers publics qu'il avoit touchez pour cette en-

tre-

(1) Sozom. Hist.. Eccles. l. 5. c. 21. (2) L. 4. Epist. 71. l. 5. Epist 74. l. 10. Epist. 38. & 39.

treprise; & il paroissoit en effet que son travail n'avançoit point assez, & n'étoit pas même solidement construit pour la depense qu'on y faisoit. De sorte qu'on jugea à propos qu'un nommé BONOSUS, Officier des Troupes Romaines, & fort expérimenté dans l'Architecture, examinât cet Ouvrage, & qu'AUXENTIUS, personnage Consulaire, & accusateur de Cyriades, prît sa place, & continuât à bâtir le même Pont : ce qui auroit bien-tôt fait condamner Cyriades à quelque peine considérable, sans les artifices dont il se servit pour se mettre à couvert de ces poursuites.

Il employa d'abord pour sa défense tout ce qu'il put inventer de moyens pour persuader que son Ouvrage n'étoit pas en péril comme on le croyoit, & qu'il rétabliroit aisément les défauts qu'on y trouvoit. Ensuite il fit tant, par ses subtilitez & par ses chicanes, que Bonosus aima mieux abandonner la commission qu'il avoit reçûë, que d'être continuellement exposé à disputer avec lui. Cyriades eut encore la malice d'obliger Auxentius à s'enfuir par des accusations qu'il lui suscita au sujet du même Ouvrage dont il avoit été dépossedé. Enfin il obtint de l'Empereur Théodose un rescrit avec lequel il se présenta devant Symmaque, alors Préfet de Rome,
plû-

plûtôt pour se faire absoudre & reprendre la conduite du Pont, que pour se justifier, n'y ayant plus personne qui osât le poursuivre. Mais Symmaque qui prit un soin extraordinaire de réprimer les malversations qu'on commettoit de son tems dans les Ouvrages publics, & qui eut autant de lumiere & de connoissance de l'Architecture que ceux même qui en faisoient une profession particuliere, voulut examiner de nouveau l'affaire dont il s'agissoit; & afin que pendant cet examen le travail du Pont ne fût point interrompu, APHRODISIVS qui, outre l'honneur qu'il avoit reçû du Consulat, remplissoit encore alors les Charges de Tribun & de Notaire qu'on ne donnoit qu'à des personnes d'un grand mérite, prit soin de continuer cet Ouvrage à la place d'Auxentius qui s'en étoit fuï comme j'ai déjà dit.

L'on ne sçait point quelle fût la fin de ce procès; mais autant qu'on peut conjecturer par les Lettres de Symmaque, il paroît que Cyriades ne devoit pas attendre un traitement fort favorable d'un Juge si integre & si éclairé.

RECUËIL HISTORIQUE:
DE LA VIE
ET DES OUVRAGES
DES PLUS CELEBRES
ARCHITECTES.

LIVRE TROISIE'ME.

CE fut au commencement du cinquiéme fiécle que parut l'Architecte ENTINOPUS. Il étoit de Candie. On ne fçait rien de particulier des Ouvrages qu'il a faits : mais l'avantage qu'il a eû de contribuer à la fondation d'une ville auſſi confidérable que Veniſe, a rendu ſon nom célèbre dans l'Italie. Pluſieurs Hiſtoriens conviennent qu'il alla le premier s'établir dans le lieu où cette ville eſt préſentement fituée ; & les Archives de la Ville de Padouë portent que quand Radagaiſe entra (1) en Italie, & que les ravages & les cruautez des Viſigots contraignirent

(1) L'an 405.

rent les peuples à se sauver en différens endroits, un Architecte de Candie nommé Entinopus fut le premier qui se retira dans les marais proche la mer Adriatique; que la maison qu'il y bâtit, étoit encore la seule qu'on y vît lorsque, quelques années après, Alaric continuant à désoler les Provinces d'Italie, & à sacager la ville de Padouë, les habitans se réfugierent dans le même marais où Entinopus s'étoit retiré, & y bâtirent (1) les vingt-quatre maisons qui formerent d'abord la Ville de Venise.

On voit dans l'Histoire de Sabellicus (2) les particularitez de la fondation de cette ville, & comment en l'an 420. le feu ayant pris à la maison d'Entinopus, & s'étant communiqué aux vingt-quatre autres maisons qui furent incontinent consommées, cet Architecte fit vœu que si la sienne échapoit d'un danger si évident, il en feroit une Eglise dédiée à l'honneur de Saint Jacques. Cet Auteur remarque qu'il n'eût pas fini sa priere, qu'aussi-tôt le Ciel se couvrit de nuages, & qu'il tomba une pluye qui éteignit le feu : de sorte que sa maison ayant été fort peu endommagée, il en fit une Eglise, comme il avoit promis. Les Magistrats que les nouveaux réfugiez avoient déjà établis, contribuerent à la construction & à l'embellissement de cette

Egli-

(1) L'an 413. (2) Decad. 1. 1.

Eglise, qui est la même que celle de Saint Jacques, située encore aujourd'hui dans le quartier de Venise qu'on nomme *Rialto*, estimé le plus ancien de la Ville.

Il est difficile de trouver le nom d'aucun autre Architecte qui ait travaillé dans le même siecle qu'Entinopus; & la recherche m'en paroît d'autant plus inutile, qu'il y a peu d'apparence qu'on en rencontrât d'assez illustres dans un tems où les beaux Arts & toutes les personnes qui les cultivoient, tomberent dans les plus grands malheurs qui pûssent leur arriver. L'on juge assez par la fuite d'Entinopus, du mauvais traitement que chacun apprehendoit des Wisigots; & je ne doute point aussi, qu'on ne connoisse quels dommages ces Peuples apporterent à l'Architecture, dès qu'on sçaura (1) qu'il n'y eut point de lieu en Italie où ils n'employassent le feu & le fer pour détruire tout ce qu'il y avoit de plus beaux monumens, sans excepter ceux qui étoient dans Rome; puisque même ils eussent entierement démoli cette grande Ville, si Alaric, après l'avoir prise de force, n'eût empêché ses soldats de ruïner les édifices qui étoient échapez à leur premiere fureur.

Les Alains, les Vandales, les Suéves, les Huns, & plusieurs autres Nations qui ra-

(1) J. B. Egnatius Venet. l. 2.

vagerent l'Empire succeſſivement, commirent, chacun en particulier, les mêmes excès qu'avoient fait les Wiſigots. Ils renverſerent tout ce qu'ils trouverent de bâtimens conſidérables ſur leur paſſage, & maltraiterent indifferemment toutes ſortes de perſonnes, réduiſant ſous une cruelle ſervitude ceux même qui étoient les plus diſtinguez par les lumieres & les excellentes qualitez de leur eſprit.

Priſcus (1) qui a écrit l'Hiſtoire des Peuples Goths, fournit un exemple du mauvais traitement que des gens experimentez dans l'Art de bâtir reçûrent (2) des Huns. Il remarque qu'Onegeſius favori d'Attila, & le ſeul des Huns qui témoignât quelque ſorte de curioſité pour les belles choſes, avoit parmi ſes eſclaves un Architecte de Sirmium (3), dont le nom n'eſt pas connu ; qu'ayant appris ce que cet eſclave ſçavoit faire, il lui donna ordre de bâtir des Bains de pierre près d'une maiſon qu'il avoit en Scythie, joignant le Palais d'Attila, qui n'étoit alors conſtruit que de bois; & que l'Architecte fit cet édifice avec d'autant plus de plaiſir, qu'il eſpéroit par ce moyen recouvrer ſa liberté: mais qu'Onegeſius ne le récompenſa pas comme il avoit eu lieu d'eſpérer,

(1) Hiſt. Biſant. (2) Vers l'an 440. (3) Ville de Pannonie.

rer; il adoucit seulement son esclavage ; ne l'employant plus dans la suite qu'à travailler de son art, ou à prendre soin des Bains qu'il avoit bâtis, & d'y préparer ce qui étoit nécessaire pour ceux qui s'y alloient baigner.

Si ce qui arriva à cet Architecte, fait connoître les malheurs ausquels ceux de sa profession étoient souvent exposez parmi les nations Barbares, cela marque aussi l'avantage qu'il reçût de bien sçavoir l'Architecture, puisqu'il se trouve toûjours, & presque parmi tous les peuples quelques personnes disposées à favoriser les arts, comme on pourra voir plus particulierement par ce qui suit.

Entre les Ouvriers qui parurent vers le commencement du sixiéme siecle, il n'y a qu'un nommé ALOSIUS, qu'on puisse mettre au nombre des Architectes les plus estimez. (1) Théodoric Prince des Ostrogots & Roi d'Italie, lui donna la conduite des bâtimens qu'il fit faire ou rétablir à Rome, particulierement des Bains & des Aqueducs qui étoient les plus endommagez dans la ville & aux environs.

La magnificence de ce Roi jointe à d'autres vertus qui parurent en lui, n'est pas moin connuë que l'avantage que les arts reçûrent durant la plus grande partie de son

(1) Cassiod. variar. l. 11. Ep. 29.

son regne; car rien n'a été plus utile à l'Architecture que les ordres que ce Prince donna pour conserver ce qui étoit resté des bâtimens anciens. (1) Il prit un soin extraordinaire, non seulement d'empêcher qu'on ne les ruïnât davantage qu'ils n'étoient, mais aussi de rétablir ceux qui étoient endommagez; & sa prévoyance fut si grande pour cela, qu'il commanda de rassembler tous les débris des édifices qu'on ne pouvoit restaurer, & de les transporter en divers lieux où il fit construire de nouveaux bâtimens, à dessein d'y employer ces exellens restes, principalement à Ravenne, où l'on éleva par son ordre une (2) Basilique très-somptueuse, appellée la Basilique d'Hercule, qui fut ornée de fragmens antiques de marbre qu'on y apporta de toutes parts.

Ce fut dans cette ville que Théodoric fit travailler un nommé DANIEL, dont Cassiodore (3) parle avec estime, le loüant de l'industrie avec laquelle il sçavoit bien employer les différentes pieces de marbre antiques.

Au reste, l'amour que Théodoric (4) témoigna dès le commencement de son
regne

(1) Cassiod. variar. l. 1. Epist. 25.
(2) Cassiod. variar. l. 1. Epist. 6. l. 3. Epist. 9. 10.
(3) Variar. lib. 3 Epist. 19.
(4) Paul. Æmil. l. 1.

regne pour les sciences & les arts, ne dura pas jusques à sa mort. Son humeur changea sur la fin de sa vie : & la cruauté (1) qui le porta à faire mourir SYMMAQUE & BOËCE, lui fit perdre l'amour qu'il avoit eu pour toutes les grandes choses. Il retomba dans la barbarie d'où ces deux grands hommes l'avoient tiré par leurs sages conseils, qui avoient été d'autant plus favorables à l'Architecture, que Symmaque avoit une intelligence particuliere de cet art; & que Boëce étoit très-sçavant dans toutes les parties des Mathématiques, comme il paroît par ce qu'en a écrit Cassiodore qui vivoit de leur tems, & qui n'eut pas moins de passion qu'eux pour l'Architecture.

L'on voit dans une des Lettres (2) de cet Auteur, que Théodoric avec prié Boëce de faire quelques horloges d'eau & des cardrans au Soleil, afin d'en envoyer au Roi de Bourgogne qui témoignoit de la curiosité pour cela : & ensuite il le louë sur les ouvrages qu'il avoit composez ou traduits touchant diverses matieres de Mathématique. Dans une autre (3) Lettre il est parlé des talens que Symmaque avoit pour l'Architecture ; & des édifices qu'on éleva, ou qu'on rétablit à Rome sur ses desseins

(1) *L'an* 526.
(2) Variar. lib. 1. Epist. 45.
(3) Variar. l. 4. Epist. 51.

seins & sous sa conduite, principalement le théatre de Pompée que Théodoric lui manda de faire réparer. Voici quelques-unes des paroles dont Cassiodore se sert au nom de Théodoric pour marquer l'estime qu'on faisoit de l'illustre Ordonnateur de ces bâtimens. *Fundator egregius fabricarum, earumque compositor eximius ; antiquorum diligentissimus institutor : mores tuos fabrica loquuntur, quia nemo in illis diligens agnoscitur, nisi qui & in suis sensibus ornatissimus reperitur.* " Vous avez construit de beaux édifices, dit le Roi Théodoric à Symmaque ; vous les avez " vous-même disposez avec tant d'intel- " ligence, qu'ils égalent ceux des an- " ciens, & servent d'exemple aux moder- " nes ; & tout ce qu'on y découvre, est une " image parfaite de l'excellence de vos " mœurs : car il n'y a que ceux qui ont les " sens & l'esprit bien cultivez, qui soient " capables des soins qui sont nécessaires " pour bien bâtir ".

Je laisse à juger après cela du sçavoir de Symmaque & de son mérite. Mais il paroît que Cassiodore avoit aussi une grande connoissance de l'Architecture : il excelloit dans plusieurs parties de Mathématiques : (1) il dessinoit fort bien toutes
sortes

(1) Cassiod. l. 2. de tabernac. c. 11. & l. de templ. Salom. c. 1. 16.

sortes de bâtimens, & les peignoit avec la même facilité ; ce qui fait croire qu'il a été l'ordonnateur de quelques édifices considérables ; principalement du Monastere qu'il fit faire à ses dépens proche de Ravenne, & où il passa les dernieres années de sa vie. Pour ce qui est du réglement des mœurs si nécessaire pour réüssir dans la conduite des bâtimens, on voit que Cassiodore étoit estimé autant par sa grandeur d'ame, & par sa sagesse, que par les lumieres naturelles de son esprit, & par sa profonde érudition ; enfin les excellens préceptes d'Architecture qu'il donne en divers endroits de ses écrits, font juger qu'il n'étoit pas moins versé dans cet art que Boëce & Symmaque, & que c'est à ces trois Patrices Romains qu'on est redevable de la plûpart des grandes choses qu'on a rapportées de Théodoric, qui sans doute n'eût jamais produit tant de nobles desseins, sans les conseils & les instructions qu'il recevoit de ces personnages si prudens & si éclairez.

Ce fut aussi par le conseil de Cassiodore, que la Reine Amalasonthe fille de Théodoric, favorisa pendant son regne, les sciences & les beaux arts, dont elle voulut même que le Roi Athalaric son fils eût quelque notion. Il est vrai que cette Princesse avoit une connoissance si vaste de tout ce qui est digne de la grandeur &
de

de la vertu des Rois, que d'elle-même, elle se feroit portée à entreprendre les ouvrages, & à faire les actions qui l'ont fait regarder comme l'une des plus magnifiques & des plus vertueuses Reines qui ayent paru. Divers Auteurs nous apprennent combien elle honora les personnes qui excellerent de son tems dans les sciences & dans les beaux arts : mais il n'est pas necessaire d'en donner ici d'autres preuves que la douleur qu'elle eut de la mort de Symmaque & de Boëce, & que ce qu'elle fit en leur faveur, aussi-tôt qu'elle eut la régence du Royaume d'Italie ; car alors elle ordonna (1) non seulement qu'on rendît aux héritiers de ces deux grands hommes les biens qu'ils avoient possédez, & qui avoient été confisquez par l'ordre de Théodoric, mais aussi qu'on relevât des statuës érigées à leur mémoire, que ce même Prince avoit fait abbatre.

Les Goths ne furent pas les seuls qui commencerent à favoriser l'Architecture dans les tems dont je viens de parler. On la cultivoit déjà avec soin dans les Isles Britanniques (2), puisqu'Arcturus, autrement dit Arturus, ou Artus, qui regnoit en ce païs, y fit bâtir quantité d'Eglises & d'autres édifices considérables.

<div style="text-align:right">Les</div>

(1) Raph. Volatere. l. 14. Anthrop.
(2) Matthæus VVestmon. Flores historiar. ann. 522.

Les François qui s'étoient depuis peu établis dans les Gaules, témoignerent aussi beaucoup d'inclination pour cet art, comme on peut juger par quantité d'Eglises qu'ils construisirent sous le regne de Clovis premier Roi Chrétien, & sous les fils de ce Prince, qui partagerent le Royaume de France après sa mort. Clovis fit bâtir (1) hors de Paris l'Eglise de Saint Pierre & de Saint Paul (2), qu'on nomme présentement Sainte Geneviéve. L'Eglise & l'Abbaye de St. Pierre, ou Saint Pere de Chartres, celle de Saint Mesmin près d'Orleans, & plusieurs autres furent aussi construites, ou par l'ordre de ce Roi, ou durant son regne. Childebert (3), un de ses fils & successeurs, éleva encore près de Paris l'Eglise & l'Abbaye de Saint Vincent, depuis appellée St. Germain des Prez. Clotaire I. frere de Childebert fit bâtir l'Eglise de St. Médard de Soissons; & quand il fut entré en possession de tout le Royaume de son pere, par la mort de ses freres, il donna ordre qu'on refît l'Eglise de Saint Martin de Tours, qui avoit été (4) entierement brûlée avec la ville, & voulut même qu'on la couvrît toute d'étain.

Quoi

(1) L'an 507. (2) Aimonius l. 1. c. 35. Paul. Æmil. l. 1. (3) L'an 542. ou 559. Greg. de Tours. l. 3. c. 29. Aimonius, l. 2. c. 20. (4) L'an 564. Greg. de Tours, l. 4. c. 19.

Quoi qu'il ne reste aujourd'hui que peu de chose de tous ces anciens édifices, il y en a néanmoins assez pour juger de l'état où l'Architecture étoit sous nos premiers Rois. La vieille tour quarrée qu'on voit à l'Eglise de Saint Germain des Prez à Paris, & celle de l'Eglise de St. Pere à Chartres, qu'on estime être de ces tems-là, font assez connoître que ce que l'on cherchoit le plus dans les bâtimens, étoit de leur donner toute la solidité possible, ne pensant point alors à la beauté des proportions & des ornemens, qui provient de l'intelligence du dessein, dont ils avoient peu de connoissance, quoi qu'il soit le fondement de la bonté & de la beauté de l'Architecture.

Aussi paroît-il que pour construire tous ces differens édifices dont j'ai parlé, on n'employoit guéres d'autres sortes d'Ouvriers que des Maçons, qui n'avoient pour toute science qu'une pratique à bien préparer le mortier, & à choisir de bons materiaux; en quoi ils ont à la verité apporté tant de précautions, qu'on ne voit rien de plus solide que ce qu'ils ont fait. Je n'ai garde de mettre de semblables gens au nombre des Architectes : je crois même que peu de laïques ont mérité ce rang sous nos premiers Rois, puisque tous ne s'appliquoient quasi alors qu'à ce qui regarde

le

le métier de la guerre, laissant aux personnes d'Eglise le soin de cultiver les sciences & les beaux arts. Ce qui peut appuyer cette opinion à l'égard de l'Architecture, est qu'en France les premiers Moines travailloient eux-mêmes à construire leurs Monasteres, employant les plus intelligens d'entre eux pour conduire ces sortes d'ouvrages, sans se servir des séculiers. Ainsi les Superieurs étoient souvent à la tête de leurs Religieux, pour donner les desseins & servir d'Appareilleurs. Bien loin que cela dérogeât à la dignité Ecclesiastique, il s'est vû plusieurs Evêques qui se sont fait honneur de passer pour les Architectes & les ordonnateurs des Eglises qu'ils ont construites, imitant en cela les Grands-Prêtres de l'ancienne Loi, qui s'employoient eux-mêmes, comme on a dit, à bâtir & à réparer le Temple de Jerusalem.

Grégoire de Tours (1) qualifie d'Architecte l'un de ses prédécesseurs nommé LEON, & dit avoir vû quelques édifices que ce Prélat prit soin de conduire. Quoi qu'on ne sçache pas d'autres Evêques qui ayent été connus pour Architectes dans le sixiéme siecle, il paroît néanmoins qu'il y en a eu plusieurs qui prenoient un soin particulier du rétablissement & de l'augmentation de leurs villes Episcopales, &
des

(1) L. 10.

des autres lieux de leur Diocese. Saint GERMAIN Evêque de Paris, donna les desseins de l'Eglise que Childebert fit faire proche de cette ville à l'honneur de Saint Vincent (1), laquelle, comme j'ai déja dit, s'appelle aujourd'hui Saint Germain, du nom de celui qui en a été le principal Ordonnateur. L'on assûre (2) encore que ce Prélat fut envoyé à Angers par le même Roi Childebert pour y bâtir une Eglise à l'honneur de Saint Germain Evêque d'Auxerre; & qu'après avoir achevé cet édifice, il fit faire un Monastere au Mans, & quelques autres en divers lieux. S. AVITE Evêque de Clermont en Auvergne (3) bâtit l'Eglise de Nôtre Dame du Port, celle de Saint Genez de Thier, & en rétablit une autre de Saint Anatolien, qui étoit prête à tomber. FEREOL Evêque de Limoges, fit (4) refaire plusieurs Eglises de son Diocese. S. DALMATIUS Evêque de Rhodez se mêloit d'Architecture & voulut rebâtir sa principale Eglise (5), mais il la mit tant de fois par terre, ne la trouvant pas assez belle, qu'il mourut sans l'achever. Enfin, S. AGRICOLE Evêque de Châlons sur Saône

(1) Aimonius. l. 2. c. 20. Greg. de Tours, l. 5. c. 45. (2) Antiquitez d'Anjou de Jean Hiret. (3) Hist. S. Avit. (4) Greg. de Tours l. 7. c. 10. (5) Aimon. l. 3. c. 42.

Saône eut soin aussi des Eglises qu'il fit (1) construire, particulierement de sa Cathédrale qui étoit ornée de colonnes, & toute enrichie de marbre, & d'Ouvrage de Mosaïque & de peinture: ce qui fait connoître que les François tâcherent dèslors de joindre la beauté à la solidité dans leurs édifices.

Ces deux derniers Prélats, de même que S. GREGOIRE Evêque de Tours, qui rebâtit l'Eglise de Saint Martin & quantité d'autres de son Diocese, vivoient (2) pendant que Chilperic I. regnoit en Neustrie, Childebert II. en Austrasie, & Guntran en Bourgogne; & que ces trois Princes favorisant également les Sciences & les Arts, s'occupoient quelquefois de leur côté à faire construire ou des Eglises, dont les plus magnifiques furent celle que (3) Guntran fit bâtir à Châlons sur Saône à l'honneur de Saint Marcel, & une autre que Childebert fit élever proche de Beauvais, à l'honneur de Saint Lucien; ou quelques édifices publics (4), comme les deux Cirques que Chilperic fit faire pour des spectacles, sçavoir un à Paris, & l'autre à Soissons.

Voilà

(1) Greg. de Tours, l. 5. c. 46. Aimon. l. 3. c. 42. (2) L'an 600. (3) Aimon. l. 3. c. 3.
(4) Greg. de Tours, l. 5. c. 17.

Voilà ce que l'on peut obferver touchant les bâtimens qui fe firent en France durant le fixiéme fiecle. Il y eut dans ce même tems divers Architectes & Ingénieurs célébres à Conftantinople, tant fous l'Empire d'Anaftafe, furnommé Dicorus, que fous celui de Juftinien.

ÆTHERIUS, qui occupoit une des principales places (1) dans le Confeil de l'Empereur Anaftafe, fut le plus eftimé de tous les Architectes dont ce Prince fe fervit. Il eut ordre de bâtir dans le grand Palais de Conftantinople un édifice nommé Chalcis; & il y a apparence (2) que ce fût lui qui éleva auffi cette forte muraille qu'on fit de fon tems pour empêcher les courfes des Bulgares & des Scythes. Ce dernier Ouvrage, qui marque l'extrême foibleffe où l'Empire d'Orient étoit alors réduit, paffoit pour confidérable, à caufe qu'il s'étendoit depuis la mer jufques à Selimbrie, ancienne ville de Thrace.

PROCLUS Mathématicien s'eft auffi rendu célébre du tems d'Anaftafe. Zonare dit qu'il mit le feu (3) aux Vaiffeaux de Vittalianus avec des miroirs faits de métal, & que par ce moyen il défit lui feul l'armée navale de ce Capitaine, qui s'étoit foulevé contre l'Empereur pour pro-

(1) Cedren. hift. comp. (2) Pompon. Lœtus. V. Anaft. (3) L'an 515.

proteger les Catholiques qui étoient alors persécutez par les Manichéens, dont Anastase avoit embrassé le parti.

Lorsque Justinien eût reconquis une partie de l'Empire d'Occident & les Provinces que les Empereurs d'Orient ses prédecesseurs avoient perduës, & qu'il (1) voulut rendre son Etat aussi florissant par les Sciences & les Arts qu'il l'étoit devenu par les Armes, il manda de tous côtez des Architectes pour leur donner la conduite des édifices qu'il entreprit de bâtir en Asie, en Europe, & en quelques endroits de l'Afrique. Entre le grand nombre d'excellens Ouvriers qu'il employa, il n'y en a point de si recommendable qu'Anthemius & Isidore, comme il n'y a point d'édifice de ces tems-là si renommé que l'Eglise de Sainte Sophie de Constantinople, dont ces ceux Architectes eurent la conduite.

ANTHÉMIUS étoit natif de la ville de Trallis (2). Il fut non seulement fort sçavant dans l'Architecture, mais il passoit aussi pour un habile Sculpteur, & même pour un excellent Mathématicien : car on ne doute pas que ce ne soit de lui dont Agathias a voulu parler dans un endroit où il dit qu'un célèbre Mathématicien de Tral-

(1) L'an 537. (2) Procope, L. 1. c. 1. de ædific. Justin.

Trallis, nommé Anthémius, qui s'étoit attaché au service de l'Empereur Justinien, inventa divers moyens pour imiter les tremblemens de terre, le tonnerre, & les éclairs, & qu'il en fit plusieurs expériences très-surprenantes, entre autres celle d'un tremblement de terre qu'il excita autour de la maison d'un Rhéteur appellé Zénon, dont il avoit reçû quelque injure, & qu'il épouvanta de telle sorte par ce moyen, que Zénon sortit avec précipitation de chez lui, craignant que sa maison ne tombât. Agathias remarque que pour produire des effets si extraordinaires, Anthémius ne fit autre chose que mettre plusieurs chaudieres pleines d'eau bouillante contre les murs qui séparoient la maison de Zénon de la sienne. L'on voit un Livre de machines (1) qu'on éstime être du même Anthémius.

Quant à ISIDORE (2), il étoit de Milet, & ne s'acquit pas moins de réputation qu'Anthémius, avec lequel il travailla à l'Eglise de Sainte Sophie, & à divers autres édifices qu'ils firent conjointement par ordre de l'Empereur Justinien. On ne sçait point en quelle année moururent ces deux sçavans hommes. Isidore eut un petit-fils qui naquit à Constantinople, & qu'on nomma, à cause

(1) *Vossius de universa Mathes. &c. c.* 58. §. 18.
(2) Ædif. Justin. L 2. c. 8.

cause de cela, ISIDORE Bisantin. Procope (1) parle avec éloge de l'un & de l'autre. Il dit que le plus jeune rebâtit la ville de Zenobie (2), ayant pour associé dans la conduite de ce travail un autre Architecte de Milet, nommé JEAN, qui étoit à peu près de même âge que lui, puisque tous deux étoient encore fort jeunes lorsqu'ils acheverent ce grand Ouvrage avec un succès qui les fit considérer comme deux des plus habiles Ouvriers de leur tems.

CHRYSES (3) Architecte d'Alexandrie avoit paru quelques années avant les deux derniers que j'ai nommez. Ce qui le mit le plus en réputation, furent les digues qu'il fit à Dara ville de Perse pour renfermer le fleuve d'Euripe dans son lit, & empêcher que ses flux & reflux n'incommodassent davantage cette ville. Procope rapporte que l'invention de ces digues fut revelée à Chryses dans un songe, pendant lequel il crut voir un homme d'une grandeur extraordinaire qui lui en traçoit les desseins, & qui lui commanda de les aller proposer à l'Empereur; & que l'Empereur ayant eu aussi de son côté un semblable songe, il reçût favorablement Chryses, & lui donna la conduite de cette entreprise,

(1) Ædif. Justin. l. 2. c. 3. (2) Ville de Syrie.
(3) Procop. Ædif. Justin. l. 2. c. 3.

prise, qu'il acheva avec un succès aussi heureux que plusieurs édifices qu'il avoit déjà faits pour ce Prince.

Il y avoit dans la Cour de Justinien un nommé THEODORE (1) qui possédoit un Office de *Silentiarius*, c'est-à-dire, qui étoit un de ceux qui empêchoient qu'on n'interrompît le repos & le sommeil de l'Empereur, emploi fort estimé, puisque Gabazes Roi des Laziens en exerçoit alors un semblable. Ce Théodore étoit Architecte, & bâtit un Château à Episcopia près d'Athyra ville de Thrace. Il servit aussi dans les armées de Justinien en qualité d'Ingénieur; & il est parlé de lui comme d'un homme qui excelloit particulierement dans l'Architecture militaire.

On peut dire néanmoins qu'à l'égard de l'Architecture militaire il n'y en a point qui se soit acquis une plus grande réputation que FLAVIUS VEGETIUS RENATUS. Les écrits qui nous restent de lui, font connoître qu'il n'ignoroit rien non seulement de l'Art de bien fortifier les Places, & de faire des machines propres pour attaquer & pour se défendre, mais qu'il sçavoit généralement tout ce qui regarde le métier de la guerre, conformément à l'usage du tems auquel il vivoit,

(1) Procop de Bell. Pers. l. 2. c. 13. 21. 29. Ædif. Justin. l. 4. c. 8.

& des lieux où il a été employé. La plûpart de ceux qui ont parlé de lui, assûrent qu'il composa son livre par l'ordre de l'Empereur Justinien, quoique quelques-uns ayent crû que ce fût sous Valentinien. On voit à la tête de ses écrits, qu'il prend la qualité de Comte de Constantinople, qui étoit un tître d'honneur que les Empereurs d'Orient donnoient aux personnes illustres par leur sçavoir, comme les Empereurs d'Occident ont accordé dans les derniers siecles le tître de Comte Palatin à de semblables Sujets.

Procope & Agathias, qui nous apprennent tout ce qui a été dit touchant les Architectes employez par Justinien, doivent aussi être considérez comme deux personnes intelligentes dans ce qui regarde l'Architecture, & sans lesquelles on ignoreroit quasi tout ce qui s'est fait de leur tems.

Les Ouvrages qui se firent dans les deux Empires sur la fin du sixiéme siécle, sont peu connus, & doivent avoir été fort peu considérables, à cause que les desordres assoupis pendant la vie de Justinien se renouvellerent avec encore plus de violence qu'auparavant. Les Lombards, qui passerent en Italie sous les Empereurs Justin le jeune & Tibere, se rendirent maîtres de toutes les villes, excepté de Rome & de Ravenne qu'ils ne purent prendre:
mais

mais ils ruïnerent de nouveau (1) ce qui étoit échapé à la fureur des Oftrogoths, qui se voyant chassez par l'Empereur Justinien, n'abandonnerent l'Italie qu'en détruisant tout ce qu'ils rencontroient sur leur passage, particulierement les Eglises & les édifices antiques qu'ils avoient eux-mêmes reparez avec tant de soin pendant le regne de Theodoric, & sous la Reine Amalasonthe.

L'Empereur Maurice (2) fut à la verité plus heureux au commencement de son regne que Justin ni Tibere; mais son avarice lui fit perdre les avantages qu'il auroit pû tirer de son bonheur & des connoissances qu'il avoit acquises, sur tout de l'Art militaire, dont il a laissé un traité qu'on estime (3) beaucoup. Enfin tous les Princes qui lui succederent jusqu'au commencement du huitiéme siécle, manquant de conduite ou de bonne fortune, ne fournissent aucun évenement qui fasse voir que leurs regnes ayent été assez glorieux, ou assez paisibles, pour que l'Architecture pût faire quelque progrès pendant qu'ils ont duré. Au contraire l'irruption des Sarazins, & (ce qui fut le plus fâcheux pour les Arts) le ravage que

─────────────
(1) Merula. de antiquit. Mediolan. l. 2. (2) Après l'an 582. (3) Vossius lib. de universa Mathes. &c. c. 48. §. 19.

l'Empereur Conſtans fit (1) à Rome où il ruïna plus de bâtimens & d'autres monumens antiques en moins de cinq jours qu'il y ſéjourna, que les Goths n'avoient fait pendant tout le tems qu'ils en avoient été les maîtres, n'offrent qu'une image affreuſe des nouvelles calamitez où les beaux Arts tomberent alors.

Il n'y a eû pendant le ſeptiéme ſiécle (2) que deux Ingénieurs, Buſas & Callinicus, qui ſe ſoient rendus célébres. Buſas étoit un ſoldat Romain que les Abares ou Avares prirent pendant qu'il chaſſoit hors du camp. Ce fut lui, à ce qu'on prétend, qui apprit à cette nation barbare la maniere de conſtruire l'Helepole, & d'autres machines de guerre dont ils n'avoient point encore connu l'uſage, & que leur Roi Chagan employa avec ſuccès dans les expéditions qu'il fit contre les Romains.

Callinicus (3) étoit natif d'Héliopolis ville d'Egypte. Il inventa le feu Grec, dont l'Empereur Conſtantin Pogonate, fils & ſucceſſeur de Conſtans, fit faire la premiére épreuve (4) ſur une flote Arabe qu'il défit.

Mais pendant que l'exercice des beaux
Arts

(1) L'an 662. Egnat. l. 2 Roman. Princip.
(2) Theophylacte Hiſt. L. 2. c. 16. Hiſt. Diſant.
(3) Theophanes Chronogr. (4) L'an 667.

Arts diminuoit d'un siécle à l'autre parmi les Grecs & les Romains, les François augmentoient leurs soins pour les cultiver. Clotaire II. (1) fils de Chilperic étant resté seul (2) de tous les Princes qui partageoient le Royaume de France avec lui, fit goûter à ses peuples une tranquillité dont ils n'avoient point encore joüi depuis qu'ils demeuroient dans les Gaules. Il se fit un si grand changement dans leurs mœurs, qu'on commença dèslors à y appercevoir de la politesse & de la douceur, au lieu de la rudesse & de cette sorte de férocité que l'application continuelle au métier de la guerre avoit renduë comme naturelle parmi toutes les nations qui avoient passé le Rhin.

On peut bien juger que sous un regne si propre pour l'avancement des Arts, l'Architecture ne demeura pas sans faire quelque progrès : mais comme il reste peu de chose de l'histoire de ces tems-là, on ignore ce qui se passa de plus remarquable jusqu'à ce que Dagobert fils & Successeur de Clotaire bâtit l'Eglise de Saint Denis, dont la somptuosité suffit pour faire connoître la magnificence qui éclatoit dans les monumens que l'un & l'autre de ces Rois laisserent de leur pieté. Voici ce qu'on

(1) Aimon. l. 4. c. 6. (2) L'an 613.

qu'on apprend touchant la construction de cet ancien édifice.

Dagobert (1) voulant éviter la colere du Roi son pere, sortit de Paris, alla dans un village appellé, *Catuliacum*; & pour se sauver, se jetta dans le lieu où reposoient les corps de Saint Denis & de ses Compagnons. Il n'y fut pas plûtôt entré, que ces Saint Martyrs lui apparurent, & lui promirent leur protection; en sorte que les gens que son pere avoit envoyez pour se se saisir de lui, n'ayant pû approcher de l'endroit où il étoit, & le voyant défendu par une puissance divine & toute surnaturelle, ils en informerent le Roi, qui n'ayant pas voulu les croire, alla lui-même sur les lieux, où surpris d'un évenement si extraordinaire, il appaisa aussi-tôt sa colere, & pardonna à son fils.

Ce fut pour reconnoître une faveur si signalée que Dagobert (2) incontinent après la mort du Roi son Pere, entreprit de bâtir (3) l'Eglise de Saint Denis dans le lieu où les Saints Martyrs lui étoient apparus. Il décora cette Eglise de quantité de Colonnes de marbre. Les voutes, les arcades, toutes les murailles & les colonnes même étoient couvertes, & parées de

(1) Paul. Emil. l. 1. V. Clot. 2. (2) Vers l'an 628. (3) De Ædif. Eccles. B. Dion. Suggerio Abbate.

de riches tapisseries rehaussées d'or, de perles & de pierres précieuses, qui paroissoient avec d'autant plus d'éclat, que l'édifice n'en étoit pas fort grand, ainsi qu'on le pratiquoit dans la plûpart des Eglises qu'on construisoit dans ces tems-là.

Quelques Historiens (1) disent encore que l'Eglise de Saint Denis étoit couverte d'argent, soit qu'ils ayent voulu parler de ces riches tapis dont elle étoit toute revêtuë par dedans, ou qu'en effet ils crûssent qu'il y eût des lames d'argent massif dans la couverture extérieure; qui est une chose dont on n'a guéres d'exemples ailleurs, & que Gaguin (2) semble néanmoins affirmer.

Dagobert fit travailler à plusieurs autres édifices, particuliérement à la tour de Strasbourg, que Clovis avoit commencé de rebâtir dès l'an 510. & qu'on n'acheva qu'en l'année 643. comme il est marqué dans les Cartulaires de l'Eglise Cathédrale de Strasbourg, à laquelle cette tour qu'on a encore rebâtie depuis est présentement jointe.

Il n'est fait aucune mention des personnes qui furent employées à la conduite des bâtimens qu'on éleva sous le regne de Dagobert & sous les derniers Princes de la premiere race de nos Rois. L'on n'est
pas

(1) Aimon l. 4. c. 33. 41. (2) L. 3.

pas mieux informé de ceux qui eurent de semblables emplois dans les autres païs où l'on bâtissoit alors. De sorte que ne pouvant nommer aucun de tous les Architectes qui ont été jusqu'à la fin du huitiéme siecle, il faut se contenter d'apprendre quels ont été les édifices les plus considérables qu'on fit pendant cet intervalle de tems, & juger par ce moyen de l'estime qu'on doit avoir en général pour les personnes qui furent alors occupées à conduire ces sortes douvrages.

Les bâtimens que les Lombards construisirent en Italie pendant le (1) septiéme siecle, doivent être mis au nombre des plus magnifiques; particulierement (2) l'Eglise de Saint Jean que la Reine Theulinde fit bâtir à Monza (3), & que les Rois de Lombardie qui succederent à cette vertueuse Princesse, choisirent pour le lieu ordinaire de leur couronnement. Les Eglises (4) que le Roi Pertericus & la Reine Rodolinde sa femme ordonnerent qu'on élevât à Pavie & à Perouze, passoient encore pour très-somptueuses: mais il n'est pas nécessaire de s'étendre sur tout ce qu'ont fait les Architectes Lombards, dont le mérite est assez connu, quoiqu'on ne sçache point leurs noms.

On

(1) *Vers l'an* 606. (2) Gaud. Merul. Hist. Mediol. l. 1.
(3) *A* 12. *milles de Milan.* (4) Merul. l. 1. *Vers l'an* 672.

On bâtissoit aussi dans la (1) grande Bretagne, du moins parmi les Merciens, quantité d'Eglises & de Monasteres, entre lesquels il y en eut un fort considérable appellé *Medes hamstede*. Ce fut SEXULPHE Abbé du lieu, & depuis Evêque des Merciens, qui le fit (2) construire, prenant lui-même la principale conduite de l'ouvrage.

Quoique les Grecs, comme j'ai dit, eussent presque entierement perdu les grandes connoissances qu'ils avoient eûës autrefois des plus beaux arts, & que tout ce qu'ils firent d'édifices durant le septiéme siecle, fût peu considérable en comparaison de ce qu'ils avoient fait auparavant, il faut néanmoins avoüer, qu'ils entreprirent encore plusieurs travaux sous l'Empire de Justinien fils de Constantin Pogonate, parce que ce fut sous lui qu'on rebâtit les murailles du grand palais de Constantinople, qu'on l'accrut, & qu'on y fit quantité de nouveaux embellissemens. Justinien (3) en donna l'Intendance générale à un Persan appellé ETIENNE, fort intelligent, & expérimenté dans ce qui concerne l'art de bâtir; mais si insolent, & si cruel à l'égard des ouvriers qu'il eut sous sa conduite, que plusieurs y périrent par la fatigue,

(1) Math. VVestmon. (2) *L'an* 674. (3) Cedren. Hist. Compend.

fatigue, ou par ses mauvais traitemens.

(1) En ce même tems les Mores ou Arabes qui avoient affermi leur domination en Afrique & en Espagne, & qui commençoient à bien cultiver les sciences & les beaux arts, firent aussi des édifices assez considérables. On parle avec estime de ceux d'Abderamen fondateur & premier Caliphe de Maroc (2); de Walid Almansor si célébre par ses conquêtes; de Jacob Almansor (3), qui fut aussi un Prince très-puissant & très-magnifique; mais sur tout de la fameuse Ville de Bagdet, que le sçavant Prince Aba Jaafar Almansor fit bâtir (4) des ruïnes de l'ancienne Babylone, & où ce Caliphe dépensa la valeur de deux millions d'or. Froila & Abderamen (5) Rois de Mores en Espagne firent encore faire de grands bâtimens (6) l'un dans la ville d'Oviede, qu'il fonda; & l'autre à Cordouë (7), où l'on voit une Mosquée bâtie (8) par l'ordre d'Abderamen, laquelle sert présentement d'Eglise, & est ornée d'un nombre presque infini de colonnes de marbre.

Mais tout le monde convient que Charlemagne a surpassé tous les princes que je viens de nommer tant par sa magnificence

(1) Entychius Annal. Arab. (2) *Vers l'an* 700. (3) *Vers l'an* 720. (4) *L'an*. 762. (5) Marmol. l. 2. c. 20. (6) *L'an* 757. (7) Mariana, Hist. de Espanna, l. 7. c. 6. *l'an* 787.

ce que par sa puissance & par ses vertus. (1) La France, l'Italie, l'Allemagne, & les autres lieux qui dépendoient de l'Empire de ce grand Prince, conservent encore plusieurs restes des bâtimens qu'il fit élever dans tous ces différens endroits. Je ne m'engagerai point à rapporter tant de divers ouvrages, puisque je ne puis nommer aucun de ceux qui en furent les Architectes : mais je dirai qu'entre les édifices dont les Histoires (2) ont fait mention, il n'y en a point qu'on doive astimer davantage que ceux que l'on construisit à Aix-la-Chappelle. Charlemagne ayant choisi cette Place pour la ville capitale de l'Empire d'Occident, n'épargna rien pour la rendre florissante. Il y fit bâtir (3) une Eglise très-manifique, d'où cette ville a pris le surnom de la Chappelle. Quelques Auteurs (4) ont écrit qu'elle étoit selon le goût antique, & que pour la rendre plus semblable aux bâtimens des anciens Romains, on employa quantité de colonnes antiques, que l'Empereur fit transporter de Ravenne à Aix.

L'on estimoit aussi le Pont que ce Prince fit faire à Mayence sur le Rhin. Il (6) avoit

(1) Carolus Stengelius in Monasterologia.
(2) Eginhar. Aimoi. Paul. Æmil. Rob. Gaguin. Platin. (3) Eginhart. V. Caroli magni. Platin. V. Leon. III. (4) Paul. Æmil. V Caroli magni.
(5) Eginhart.

avoit 500. pas de longueur, & peut paſſer en effet pour l'un des grands ouvrages qu'on ait jamais vûs en ce genre. Il étoit (1) de bois, & fut brûlé (2) un peu avant la mort de Charlemagne, qui n'eut pas le tems de le rétablir tout de pierre comme il avoit réſolu. Le Palais appellé *Ingelheim* près de Mayence, celui de Nimégue ſur le Wael, & pluſieurs autres qu'il fit faire, étoient auſſi conſidérez comme des plus beaux qui euſſent été faits depuis plus de quatre ſiecles.

Paul Emile (3) témoigne qu'il n'y a point de lieu dans l'Italie où Charlemagne (4) n'ait laiſſé des marques ſingulieres de ſa magnificence. (5) Ce fut lui qui rétablit la Ville de Florence, qui étoit entierement ruïnée. Il contribua auſſi beaucoup à la ſomptuoſité des ouvrages que les Papes Adrien. I. & Leon III. firent faire dans Rome, où l'on rétablit les murailles qui l'environnoient, les aqueducs, & quantité d'Egliſes; entre autres la Baſilique de St. Paul, dont Adrien (6) donna l'éxécution & l'entiere conduite à un de ſes Officiers, nommé JANUARIUS.

Mais que ne fit point cet Empereur pour la gloire de la France, alors la maîtreſſe
de

(1) Aimoin. Ann. (2) L'an 813. (3) L. 3. (4) Gaguin. l. 4. (5) Egnat. Venet. l. 3. Roman. Princ. (6) Ciacon. Vit. Pontific. Rom.

de la plus grande partie de l'Europe ? Il voulut la rendre considérable par la somptuosité des bâtimens. Ne se contentant pas de réparer les édifices qui avoient été ou ruïnez par les Sarazins, ou négligez par les prédecesseurs du Roi Pepin son pere, il ordonna qu'on en bâtît encore de nouveaux dans toutes les Provinces du Royaume, qu'on agrandît les villes, qu'on les environnât de murs & de tours, qu'on y élevât des châteaux ou forteresses pour plus de sûreté, & qu'on construisît des ports à l'embouchure des grandes rivieres & sur les côtes de la mer. Il fit encore équiper un grand nombre de vaisseaux de guerre, tant pour réprimer les Normans ou Danois qui commençoient alors à faire leurs courses dans l'Ocean, que pour s'opposer aux Mores ou Sarazins, qui s'étoient rendus maîtres de la mer Méditerranée, mais qui cederent bientôt cet avantage aux François, qui devinrent en peu de tems aussi redoutables sur mer que sur terre.

Le soin que Charlemagne prit des ouvrages publics, paroît dans le dessein qu'il eut de joindre les mers par le moyen de deux canaux, dont un devoit servir de communication entre la riviere de Moselle & la Saône (1), par où l'on auroit pû descendre d'un côté dans la mer Oceane

par

─────────
(1) Paul Æmil. l. 2.

par la Meuse & le Rhin, & d'autre côté dans la mer Méditerranée par le Rhône où la Saône se décharge. L'autre canal eût servi à passer du Rhin dans le Danube qui se jette dans le Pont-Euxin, ou Mer noire. Il est vrai qu'on abandonna cette entreprise après avoir fait une dépense assez considérable pour le canal d'entre le Danube & le Rhin, dont on avoit déjà creusé la longueur de plus de 300. pas sur 300. pas de large, & sur une profondeur propre à des vaisseaux de guerre.

Mais quoique ce dessein n'eût pas tout le succès qu'on attendoit, il ne fut pas moins glorieux à Charlemagne; & l'on peut dire à la loüange de cet Empereur, que tous ces grands travaux, les bâtimens considérables dont il vint heureusement à bout, & les sommes extraordinaires qu'il y employa, ne furent point à charge à ses Sujets, & ne diminuerent même en aucune maniere les biens & les avantages qu'il leur procuroit d'ailleurs.

Ce qui lui donna moyen de subvenir à tant de dépenses tout à la fois, furent les tresors qu'il trouva dans le camp des Huns après leur défaite. Car on tient que cette Nation ayant amassé dans ce seul endroit toutes les dépouilles des païs qu'elle avoit ravagez, il y rencontra une quantité si prodigieuse d'or, d'argent, & d'autres cho-
ses

fes de prix, que toute la France, en fut enrichie; & que Charlemagne, sans rien prendre sur ses Sujets, a pu faire exécuter toutes les grandes entreprises qu'on a rapportées de lui, & laisser encore (1) après sa mort des richesses presque infinies (2), dont il disposa par son Testament, avec la même générosité, la même prudence, & la même piété qu'il en avoit usé pendant sa vie; c'est-à-dire, faisant entrer ses peuples en quelque sorte de partage avec les Princes ses fils, comme il avoit auparavant fait avec lui-même.

Après avoir fait connoître avec combien de soin l'Architecture fut cultivée en France & dans tout l'Empire d'Occident sous le regne de Charlemagne, on peut considérer en quel état cet Art a été en d'autres païs à la fin de ce même regne qui a duré près d'un demi-siécle.

Si la puissance & l'amour des Souverains pour les grandes choses sont ordinairement la cause du progrès des Sciences & des beaux Arts, on peut dire que les qualitez opposées sont capables d'anéantir dans un Etat les belles connoissances acquises pendant plusieurs siécles. C'est ce qu'on peut juger par ce qui est arrivé dans l'Empire des Grecs, où l'on vit tomber entiérement l'Architecture, à
cause

(1) L'an 814. (2) Annal. Aimoin. Eginhart.

cause de l'état misérable dans lequel les Empereurs de Constantinople furent réduits pendant la plus grande partie du huitiéme siécle & au commencement du neuviéme. Les Auteurs qui ont écrit l'Histoire Bisantine (1) font connoître que non seulement ces derniers Princes ne laisserent aucuns monumens considérables à la posterité; mais que quantité de grands édifices & d'autres magnifiques travaux perirent sous leur regne autant par leur negligence & par leur déréglement, que par les desordres de la guerre & par les tremblemens de terre dont plusieurs villes furent affligées.

Au contraire; la Puissance des Arabes qui avoient étendu leur domination jusques aux portes de Constantinople & plus que tout cela la grandeur d'ame & tant d'excellentes qualitez qui parurent dans plusieurs de leurs Califes, ont rendu ces peuples capables de faire des travaux dignes de remarque. La ville de Fez en Afrique (2) fut fondée vers l'an 793. par un Prince nommé Idris (3); & l'un des fils de ce Prince en fit encore bâtir une nouvelle fort proche de celle de son pere. On pourroit rapporter quantité d'autres Ouvrages de cette importance que les Miramolins ou Califes de Bagdet & de Maroc firent

(1) Cedren. (2) Marmol. l. 2. c. 29. (3) Jean Leoni Afr.

firent faire : mais il suffit de dire (1) qu'Aaron petit-fils d'Aba-Jaafar Almanfor dont il a été parlé ci-devant, chériffoit si fort les Sciences & les beaux Arts, que pour les entretenir il avoit toûjours auprès de lui cent personnes sçavantes qu'il avoit choisies & fait venir de differens endroits (2). Ce Prince contracta une amitié très-étroite avec l'Empereur Charlemagne. Il lui envoya une célébre Ambaffade, & lui fit plusieurs préfens de grand prix, parmi lesquels il y avoit une horloge fonante à roües & à reffors, dont l'usage n'avoit pas encore été connu en France, où l'on ne se servoit que de cadrans au foleil & des horloges d'eau ou de fable (3). Ce fut aussi le Calife Aaron, qui, à la confidération de Charlemagne, permit qu'on rebâtît l'Eglife du Saint Sepulcre, que Thomas Patriarche de Jerusalem qui prit soin de ce travail, fit refaire plus grande & plus magnifique qu'elle n'avoit été.

Du tems du même Calife il parut un Ingénieur Arabe fort sçavant dans les machines. L'on ne sçait point son nom, mais ce fut lui qui après s'être fait Chrétien, alla à (4) Constantinople, y servit quelque tems fous l'Empereur Michel Curopalate,

(1) Eutychius Annal. Arab. (2) Aimoin. Annal.
(3) Eutych. Annal. Arab. Aimoin. Annal. 813.
(4) Theophan. Chronogr.

late, surnommé Rengabe, & en sortit mal satisfait pour passer parmi les Burgares, ausquels il fit part de diverses inventions dont ils se servirent contre les Empereurs d'Orient.

Almamon (1) fils d'Aaron eut la même passion que son pere pour les grandes choses. Il fit bâtir un Château sur le bord du Nil & une colonne fort haute pour marquer les cruës de ce fleuve pendant ses débordemens. Il permit aussi à quelques-uns de ses Officiers qui étoient Chrétiens, de bâtir des Eglises proche les lieux où il faisoit sa Résidence. On peut encore remarquer que ce Prince s'appliqua beaucoup à étudier la Géométrie, l'Arihmétique, & diverses autres parties des Mathématiques, & que pour s'en instruire plus particuliérement, il tâcha (2) de faire venir de Constantinople un Mathematicien nommé Leon, dont le sçavoir avoit été long-tems inconnu dans son Païs à cause de l'ignorance qui regnoit alors parmi les Grecs, mais qui devint depuis très-célébre par l'empressement qu'Almamon eut de l'attirer auprès de lui. Ce Calife lui écrivit d'abord une Lettre remplie de marques d'amitié & d'estime; & comme ils ne put rien obtenir par ce moyen, & que

(1) Eutych. Annal. Arab. (2) Cedren. Hist. Compend.

que l'Empereur Theophile qui fut averti des qualitez extraordinaires de Leon, retint ce fçavant homme à fon fervice: Almamon réfolut d'envoyer un Ambaffadeur à Théophile, & de lui offrir un préfent de cent livres d'or, afin qu'il permît à Leon de faire le voyage d'Egypte, promettant de le renvoyer peu de tems après. Mais tous ces efforts furent inutiles. L'Empereur plus perfuadé que jamais du mérite de Leon, l'arrêta auprès de lui par toutes fortes de bienfaits & d'honneurs, & lui donna même l'Evêché de Theffalonique pour l'obliger à paffer le refte de fes jours dans fes Etats. Pour Leon, Cedrenus remarque qu'il employa tout fon tems & tout fon crédit à faire refleurir les Sciences & les beaux Arts à Conftantinople; qu'il y établit des écoles de Mathématiques; & que nonobftant les affaires qui l'appelloient auprès de l'Empereur, il ne difcontinua pas d'y donner des Leçons publiques, jufques à ce qu'il fût élevé à la dignité Epifcopale: car alors fa place fut remplie par un nommé SERGIUS, qui fut auffi un très-fçavant Mathematicien.

Une des principales chofes (1) que Charlemagne recommenda à fes enfans, lorfque, quelques années avant fa mort, il leur

(1) Paul. Æmil. l. 3.

Tome V. I

leur donna une partie de ses Etats, fut d'avoir soin de faire réparer tous les lieux qui en dépendoient, & de les embellir de nouveaux ornemens, estimant que le devoir d'un Prince est de veiller à tout ce qui regarde la commodité publique & la gloire de l'Etat. Ce précepte fut exactement suivi par Pepin Roi d'Italie, & par Loüis Roi d'Aquitaine, lesquels firent faire & rétablir quantité d'édifices dans leurs Royaumes.

Loüis qui survécut son frere, & qui succéda à Charlemagne, tant au Royaume de France qu'à l'Empire d'Occident, eût sans doute égalé ce grand Prince par le nombre & la magnificence de ses bâtimens, de même que par sa pieté qui lui acquit les surnoms de Pieux & de Debonnaire, si la Paix dont il fit joüir tous ses peuples au commencement de son Empire, n'eût été troublée par les desordres qui arriverent dans sa propre famille, & qui ont été la source d'une infinité de maux que la Monarchie Françoise a soufferts depuis.

(1) Entre les Ouvrages qu'il fit faire, on estimoit beaucoup les Eglises & les Monasteres de Saint Philibert, de Saint Florent sur Loire, de Caroffe, de Conches, de Saint Maixant, de Menat, de
Man-

(1) Aimoin. l. 5. c. 8.

Manlieu en Auvergne, de Moiffac, de Saint Savin en Poitou, de Noaillé, de Saint Theotfroi, de Saint Paixant, de Solomnac à une lieuë de Limoges, de Sainte Marie, de Sainte Radegonde d'Agnane, de Saint Laurent, de Caunes, & plufieurs autres Eglifes, par le nombre & la magnificence defquelles la piété de ce Prince n'éclata pas moins que par les Réglemens qu'il fit pour réformer les abus qui s'étoient introduits dans l'Etat Eccléfiaftique, où il reprima entre autres chofes le luxe & la fomptuofité des habits qui confommoient une quantité extraordinaire d'or, d'argent, & de pierres précieufes. Il defendit auffi aux perfonnes d'Eglife d'exercer aucun des emplois qui font contraires à la dignité & à la fainteté de leur état. Il leur enjoignit en même tems de veiller avec foin à la confervation des biens Eccléfiaftiques, fur tout à bien entretenir les Eglifes & les édifices qui en dépendoient ; ce que Charlemagne avoit déjà fait auparavant, chargeant tous les Prélats & les Bénéficiers du Royaume d'avoir eux-mêmes l'œil fur ces fortes d'Ouvrages.

Ce fut fous le Regne de Louïs le Debonnaire qu'Ebon Evêque de Reims, entreprit (2) de rebâtir l'Eglife Cathédrale

(1) Floard. le Bergier & Guill. Marlot.

de son Diocese. Ceux qui ont écrit l'histoire de cette Eglise, disent qu'un nommé Rumalde Architecte du Roi, en eut la conduite, & qu'on ne se servit point d'autres matériaux pour tout ce grand Ouvrage, que de ceux qu'on tira des anciennes murailles de la ville de Reims, dont on abbatit la plus grande partie pour ce sujet. En effet, l'on voit encore des Lettres de Loüis le Debonnaire, par lesquelles il accorda à l'Eglise de Reims la permission de se servir de son Architecte Rumalde pendant tout le tems qu'il vivroit, & d'abbatre les murailles de la ville pour en tirer les matériaux. Cet édifice ne fut achevé que sous l'Episcopat d'Hincmar (1), qui apporta tous ses soins, ainsi qu'Ebon avoit fait avant lui pour la rendre la plus magnifique qui fût alors. Il l'enrichit aussi de quantité d'ornemens très-précieux: car ce Prélat fit faire un devant d'Autel d'or couvert de pierreries, une Image de la Vierge d'or pour mettre sur l'Autel, un grand Calice de même métal, qu'on donna quelque tems après aux Normands pour les empêcher de piller la ville de Reims ; & enfin plusieurs Châsses, des lampes d'argent, des chandeliers, des couronnes, & des tapisseries.

L'é-

(1) Vers l'an 840. Flcard Histor. Eccles. Remens. l. 3. c. 5.

L'état déplorable où la France fut réduite tant sur la fin du Regne de Loüis le Debonnaire que sous les autres Rois de la race de Charlemagne, peut faire juger combien l'Architecture souffrit de dommage par tout le Royaume. Les Normands Danois, qui entrerent en France sous la conduite de Haesteing, ruïnerent quantité des plus somptueux bâtimens, entre autres l'Eglise de St. Oüen à Roüen, qu'ils démolirent en l'an. 842. & l'Eglise Cathedrale de Chartres qui fut brûlée avec la ville l'an 850.

Peu d'années après ils renverserent l'Eglise & le Monastere de Sainte Geneviéve de Paris. Ils mirent plusieurs fois le feu à l'Eglise & à l'Abbaye de Saint Germain-des-Prez, ruïnerent l'Eglise de Saint Martin de Tours, & plusieurs autres Eglises.

Les Sarazins d'un autre côté, étant descendus aux côtes de France, pillerent l'Abbaye du Mont Saint Michel, & firent des ravages & des cruautez extraordinaires.

Pendant que ces peuples employoient toutes sortes de moyens pour détruire la France, le Roi Charles le Chauve qui veilloit soigneusement à sa conservation, fit tout ce qu'il put pour mettre les places en état d'être défenduës, soit en les fortifiant de murs & de tours, soit en les munissant d'hommes & de Machines, & en faisant faire aux dehors les travaux nécessaires

pour

pour soûtenir une guerre si cruelle, & qui devint également dommageable pour lui & pour ses sujets. Car si elle fit perdre aux François le repos dont ils avoient joüi auparavant, elle diminua aussi beaucoup de la grandeur & de la puissance que les prédécesseurs de Charles le Chauve avoient euë, puisque durant cette guerre on enleva non seulement la plûpart des païs conquis par Charlemagne, mais encore diverses autres Provinces; & que pour comble d'infortune, quantité de Seigneurs François s'agrandissant sur la ruïne de leur propre Prince, s'érigerent en autant de Souverains, & affoiblirent l'autorité de la Majesté Royale, augmentant d'ailleurs les troubles du Royaume par leurs divisions & leurs démêlez particuliers.

Entre les édifices les plus considérables qu'on bâtit en France sous Charles le Chauve, l'on estimoit l'Eglise & l'Abbaye de Notre-Dame, appellée maintenant St. Corneille, que ce Prince fit élever (1) à Compiegne avec plusieurs autres bâtimens de la même ville, qu'il appella Charle-Ville, de son nom. Ce même Prince fit refaire l'Eglise & le Monastere de Saint Benigne de Dijon. Il s'est fait divers autres édifices de son tems & sous le regne de ses Successeurs, tant pour eux que pour
quel-

(1) L'an 876.

quelques Seigneurs qui se sont distinguez par la puissance qu'ils s'étoient acquise dans le Royaume: comme Baudouïn premier Comte de Flandres, & ses descendans: Hasteing Chef des Normands, qui fit bâtir le Château de Blois, après que Charles le Chauve l'eût fait Comte de Chartres (1); & les Princes Normands, qui commencerent à favoriser les beaux Arts aussi-tôt qu'ils furent établis dans la Province qu'on a appellée depuis Normandie.

Ainsi l'on peut dire que nonobstant les troubles dont la France fut agitée pendant près de deux cens ans, on ne laissa pas de faire une dépense en bâtimens beaucoup plus considérable que dans tous les Etats voisins.

Ce n'est pas que du côté d'Italie, particulierement à Venise, l'on n'y fist toûjours quelques nouveaux Ouvrages. Vers l'an 820. (2) Angelo Particiatio, dixiéme Doge, ou Duc de la République de Venise, fit bâtir le Palais Ducal dans le lieu où le Sénat s'assemble à présent. Ce même Doge, sous qui l'Etat des Vénitiens commença à s'accroitre considérablement, construisit encore dans Venise les Eglises de Saint Zacharie, de Saint Laurent, de Saint Severe, & celle de Saint Hilaire, où

I iiij il

(1) Paul. Æmil. l. 3. (2) M. Antonius Sabellicus. Decad. 1. l. 2.

il eut sa sepulture l'an 827. Après sa mort, ses fils Giustiniani & Giovanni (1) firent bâtir l'Eglise de S. Marc l'Evangeliste, dont le corps avoit été enlevé d'Alexandrie par des Marchands Vénitiens qui l'apporterent à Venise vers l'an 828. & il n'y a presque eû aucun des autres Doges leurs Successeurs qui n'ait signalé son gouvernement par de nouvaux Ouvrages, ainsi que par de nouvelles conquêtes. Car Pietro Tradonico (2) ordonna qu'on bâtît l'Eglise de St. Paul (3). Orso Particiatio fit accroître la ville (4) que Pietro Tribuno dix-septiéme Doge (5) fortifia (6) d'une muraille depuis le Château jusques à l'Eglise de Sainte Marie surnommée Zebenico. Enfin (7) Pietro Orseolo vingt-troisiéme Doge, qui mourut en odeur de sainteté l'an 978. fit refaire par des Architectes Grecs dont on ignore les noms, l'Eglise de St. Marc, qui avoit été brûlée avec le Palais Ducal & plus de 300. maisons, sous Pietro Candiano son Prédecesseur. Mais tous ces édifices n'étoient point comparables à ceux que les François avoient construits depuis le commencement du regne de Charlemagne.

L'on

(1) Sabell. Dec. 1. l. 2. & 3. (2) Sabell. Dec. 1. l. 3. (3) Vers l'an 860. (4) Vers l'an 880. (5) Sabell. Dec. 1. l. 3. (6) Vers l'an 900. (7) Sabell. Dec. 1. l. 3. & 4.

L'on préfere même aux bâtimens des Vénitiens, ceux que les Papes Paſcal I. Grégoire IV. Sergius II. & Leon IV. (1) firent faire. Paſcal ordonna qu'on bâtît à Rome une Egliſe à l'honneur de Sainte Praxede, proche une ancienne Chapelle qui portoit le même nom, & qui étoit preſque entierement ruïnée. Ce fut auſſi par ſon ordre qu'on rétablit l'Egliſe de Sainte Marie Majeure, & qu'on éleva celle de Sainte Cecile, qu'il orna de marbre, & enrichit d'ornemens précieux. Grégoire fit encore rebâtir & réparer pluſieurs Egliſes vers l'an 830. entre autres celle où il tranſporta le corps de Saint Grégoire, & qu'il embellit de divers ornemens. Sergius (2) ordonna qu'on refit l'Egliſe de Saint Silveſtre & de St. Martin, & qu'on bâtit joignant cette Egliſe le Monaſtere qu'il dédia à l'honneur de Saint Pierre & de Saint Paul.

Quant au Pape Leon qui a ſurpaſſé en magnificence pluſieurs Princes de ſon tems, il fit non ſeulement achever l'Egliſe de Saint Martin & de Saint Silveſtre que ſon prédéceſſeur avoit laiſſée imparfaite, mais il rétablit auſſi les murs & les portes de Rome, & bâtit quinze groſſes tours pour en défendre les principales entrées : au ſujet de quoi il donna ſon nom à une partie

de

(1) Vers l'an 820. (2) Vers l'an 845.

de cette ville, qu'il appella (1) *Urbs Leonina*, ainsi qu'il étoit marqué dans une des Inscriptions qu'il fit mettre sur les portes, & que Platine (2) a rapportée. On tient que ce fut encore ce Pape qui fit élever l'Eglise de Sainte Marie in *via nova*, & une tour qui étoit à Saint Pierre du Vatican.

Les troubles dont le Saint Siege fut agité presque incontinent après la mort de Leon IV. & les déréglemens de la plûpart de ceux qui succéderent à ce Saint pontife, jusques à la fin du dixiéme siécle, furent cause qu'il ne se fit rien de considerable dans Rome pendant ce long intervalle, si ce n'est durant le Pontificat de Benoît III. & ceux de Nicolas. I. de Formose I. & de Martin III. sous lesquels ont travailla diverses fois à réparer les Eglises & plusieurs autres sortes d'édifices ; principalement sous le Pontificat de Nicolas I. qui prit un soin extraordinaire de rétablir dans Rome tout ce qui y fut détruit par les inondations arrivées de son tems.

On peut encore mettre les peuples des Isles Britanniques & les Allemans au nombre de ceux qui firent des ouvrages très-considerables. L'histoire d'Angleterre (3) nous

(1) Vers l'an 852. (2) Vit. Pontif. (3) Matth. VVestmonast. Ann. 888. Math. Paris. Flos hist. ann. 912. 917. 920.

nous apprend qu'Elfrid Roi des West-Saxons, fort porté pour les grandes choses, regla sa dépense de telle sorte que du tiers de tout son revenu il en employoit la moitié à payer un grand nombre d'Ouvriers qu'il faisoit travailler à divers ouvrages; & l'autre moitié à entretenir plusieurs Colleges qu'il établit, & à récompenser quantité d'hommes sçavans qu'il fit venir de France & de quelques autres endroits de l'Europe, afin de faire fleurir dans son Royaume les sciences & les beaux arts.

Eadward, surnommé l'ancien Roi des Anglois-Saxons, fit bâtir en Angleterre plusieurs villes, châteaux, citadelles, & quelques Eglises, pendant qu'Elffede (1) sa sœur, Reine des Merciens, fit faire dans toute l'étenduë de ses Etats un si grand nombre de divers édifices, qu'elle n'a pas moins signalé son regne par sa magnificence, que par sa prudence, par sa pieté, & par sa justice. (2) Eadmond, Eadgare, & Ethelrede, successeurs d'Eadward, ordonnerent aussi qu'on élevât quantité de bâtimens, principalement des Eglises & des Monasteres, dont on peut apprendre diverses particularitez dans le Livre intitulé *Monasticon Anglicanum*, qui ne dit rien néanmoins des ouvriers qui les ont construits.
Quant

(1) Math. VVestmon. ann. 912. 915. 916. (2) Math. VVestmon an. 972. & seq.

Quant aux bâtimens d'Allemagne; Stengelius (1) remarque que ce fut vers le tems dont je parle, qu'on construisit le Monastere & l'Eglise d'Einsidlen, appellé autrement l'Hermitage de Nôtre-Dame dans les montagnes de Suisse. Eberhard fondateur & premier Supérieur du lieu, commença cet ouvrage, & en prit lui-même la conduite, qu'il confia par après (2) entierement à un nommé THIETLAND, homme sage, fort intelligent dans ce qui regarde l'Architecture, & qu'il choisit enfin pour son successeur.

(3) Gebhard II. Evêque de Constance dans la Suabe, commença à faire élever vis-à-vis de sa ville épiscopale au-de là du Rhin, l'Eglise de (4) Peterhausen. Il arriva un accident à celui qui eut la principale conduite de cet travail. Un échaffaut rompit sous ses pieds. de sorte qu'il se blessa dangereusement: mais l'on tient que Gebhard le guérit incontinent par ses prieres, & que ce fut le même qui acheva cette Eglise, qu'on estimoit l'une de plus considérables de la Suabe, étant toute voutée de pierres, & ornée de peintures.

De tous les païs voisins de la France, il ne me reste plus à parler que de l'Espagne. On peut dire que c'est un des endroits de l'Europe

(1) Monasterolog. (2) L'an 945. (3) Stengel. Monasterolog. L'an 983. (4) Petri Domus.

l'Europe où l'on faisoit le plus grand nombre de bâtimens, mais où l'on en détruisoit aussi davantage. La guerre continuelle entre les Mores & les Espagnols, & les révolutions fréquentes que le sort des armes apportoit entre ces deux partis, ont causé la ruïne de quantité d'édifices que les uns & les autres faisoient construire pendant les heureux intervalles dont la fortune les favorisoit alternativement. J'ai assez fait connoître ailleurs, l'estime que l'on doit faire des Ouvrages que les Mores ont laissez. Pour ceux des Espagnols, ou pour mieux dire des Goths, qui avoient pris le nom des peuples naturels du païs, il n'y en a point qu'on doive tant considérer que ceux qui furent faits sous le Regne d'Alphonse le Grand, Roi de Leon & de Castille (1). Ce Prince fut le premier qui fit bâtir (2) l'Eglise de St. Jacques en Galice; & parmi plusieurs autres monumens de sa pieté & de sa magnificence, l'on estimoit beaucoup l'Eglise Cathedrale d'Oviede qu'il fit refaire toute de marbre, & où il dépensa deux cent mille écus d'or, qu'Aboalim Général des Mores qu'il défit & prit prisonnier, paya pour sa rançon.

Afin qu'on ne soit pas moins instruit de l'état

(1) Raphaël Volatert. l. 2. Saracen. bell. (2) Vers l'an 920.

l'état où l'Architecture étoit alors du côté de l'Empire d'Orient que du côté de la France, il est nécessaire d'ajoûter à ce que je viens de dire, qu'aussi-tôt que les beaux Arts eurent commencé à retrouver de l'appui à Constantinople par les soins & par le crédit de Leon le Mathématicien, l'on vit cette ville ornée de nouveaux bâtimens. L'Empereur Basile de Macédoine y fit rétablir tout ce que la guerre, les tremblemens de terre, & les incendies avoient ruïné; entre autres l'Eglise de sainte Sophie qui étoit prête à tomber, le grand Palais, & quantité d'autres édifices dont on peut voir le dénombrement dans Cedrenus qui s'est beaucoup étendu à les décrire. Leon surnommé le Philosophe, fils de Basile de Macédoine & son Successeur, fit faire plusieurs Eglises très-magnifiques; & fut d'autant plus porté à favoriser les Sciences & les Arts, qu'il en avoit lui-même une connoissance assez particuliere, comme on peut juger par les écrits qui nous restent de lui. Son fils Constantin Porphyrogénete n'eut pas moins de passion pour les grandes choses: il excelloit dans l'Arithmetique, dans la Géométrie, dans la Musique & dans l'Astronomie; il écrivit sur la Philosophie, fit venir à Constantinople un grand nombre de gens sçavans, dressa une Bibliotheque, établit de

nou-

nouvelles écoles pour le public, & mit enfin les Sciences & les Arts en tel état qu'ils euffent pû bien-tôt se perfectionner, si ses Succeffeurs avoient continué d'en prendre les mêmes soins que lui ; mais ces Princes les négligerent entierement, du moins jusques à la fin du dixiéme siecle.

Voilà ce qu'on a crû devoir remarquer touchant les Ouvrages des Architectes dont les noms ne sont pas bien connus, soit que les Auteurs ayent negligé d'en conserver la mémoire, ou qu'ils les ayent désignez par des mots équivoques, comme ceux-ci, *Structor*, *Exstructor*, *Constructor*, *Ædificator*, *fecit*, *adificavit*, *construxit*, & quelques autres à peu près semblables dont plusieurs Ecrivains se servent aussibien pour marquer les personnes qui ont fourni à la dépense des bâtimens, que pour signifier les Ouvriers qui les ont faits.

RECUËIL
HISTORIQUE
DE LA VIE
ET DES OUVRAGES
DES PLUS CELEBRES
ARCHITECTES.

LIVRE QUATRIE'ME.

IL y avoit au commencement de l'onziéme siecle un célébre Architecte Grec que les Italiens nomment BUSCHETTO DA DULICHIO. La République de Pise, qui étoit alors très-florissante, le fit venir pour bâtir le Dôme ou l'Eglise Cathédrale, qui a depuis passé pour une des plus somptueuses de l'Italie. Cet édifice étoit (1) enrichi de quantité de colonnes & d'autres ornemens de marbre, la plûpart antiques, mais disposez avec tant d'Art & de Science, que Buschetto

(1) Vasar. Procem. delle V. di Pitt. Sculpt. & Architect. L'an 1016.

chetto s'acquit beaucoup de réputation par ce travail. Il mourut à Pise, & on lui éleva un tombeau, où entre autres Inscriptions étoit celle-ci :

Quod vix mille boum possent juga juncta movere,
 Et quod vix potuit per mare ferre ratis,
Buschetti nisu, quod erat mirable visu,
 Dena puellarum turba levavit onus.

L'on apprend par ces vers que cet Architecte avoit une intelligence particuliere des machines, puisqu'il sçavoit mouvoir de fort grands fardeaux avec très-peu de force. Il laissa plusieurs Eléves dont on ne sçait point les noms, quoiqu'on soit bien assûré qu'il y en ait eu de très-habiles qui travaillerent, quelques-uns à Pise, où ils firent divers bâtimens qu'on n'estimoit guéres moins que l'Eglise Cathédrale; d'autres à Pistoye, où l'on commença à élever une Eglise consacrée à Saint Paul; & quelques autres à Luques, où par ordre de cette République, qui n'étoit pas moins florissante que celle de Pise, ils construisirent l'Eglise de Saint Martin, qui a passé pour fort considérable dans le païs.

Les François qui n'avoient point cessé de cultiver l'Architecture, nonobstant les guerres civiles & étrangeres qu'ils eurent à supporter sous la plûpart des Rois de la seconde race, s'employerent à cet art avec un succès extraordinaire, aussi-tôt que Hugues Capet fut monté sur le Trône. De sorte qu'entre les bâtimens qu'ils firent sous le regne du Roi Robert, il y en a plusieurs qu'on ne fait point difficulté de mettre au rang des plus somptueux qui se voyent aujourd'hui en Europe. L'Eglise Cathédrale de Chartres (1) est de ce nombre. Ayant été brûlée (2) pour la troisiéme fois par le feu du ciel, sous l'épiscopat de Fulbert, (3) ce saint Evêque travailla aussitôt à la rétablir, & prit lui-même la principale conduite de l'ouvrage. (4) Robert Roi de France, Kanut Roi de Danemark & d'Angleterre, Guillaume Quatriéme Duc d'Aquitaine, Richard Duc de Normandie, Eudes II. Comte de Chartres, & plusieurs autres Princes & Seigneurs donnerent des sommes très-considérables pour augmenter la magnificence de cet édifice.

Aussi peut-on dire qu'il ne s'en est point fait alors de plus beau, de plus solide, ni de plus grand. Il a dans œuvre 70. toises ou

(1) Hist. de Chartres. (2) L'an 1020. (3) Hist. manuscrite de l'Abbaye de Saint Pierre de Chartres. (4) Fulbert. epist. 14. 18. 62. 80. 101. 102.

ou environ de longueur, sur 18. toises de haut. La croisée a 35. toises de long. La Nef a près de 8 toises de large, & est accompagnée d'une aîle simple de chaque côté, haute de 7. toises, & large de 3. toises & demie ou environ. La croisée & le chœur sont aussi environnez d'aîles, excepté qu'autour du chœur elles sont doubles, & qu'elles ont deux fois autant de largeur que les aîles simples de la Nef. Outre cela il y a autour du rond-point, ou chevet de l'Eglise, sept chapelles, d'ouvertures & de profondeurs differentes d'une hauteur égale & pareille à celle des aîles, ou bas-côtez. Les Grottes qui sont sous cette Eglise, & qu'on prétend avoir été commencées dans le tems que les Druides y dédierent un Autel à une Vierge qui devoit enfanter, ont presque autant d'espace que l'Eglise haute. Elles occupent tout le dessous des aîles qui accompagnent la nef, la croisée & le chœur; & il y a sept chapelles qui répondent à celles d'enhaut; & même sous le chœur, & en quelques autres endroits, on trouve plusieurs caves, ou grottes les unes sous les autres.

Pendant qu'on rétablissoit l'Eglise Cathédrale de Chartres (1), le Roi Robert fit bâtir Saint Rieule de Senlis: l'Eglise Collégiale d'Estampes, (2) les Eglises de St. Hilaire,

(1) Helgaldus V. Robert. (2) Paul. Æmil. L. 3.

Hilaire, de Notre Dame & de St. Aignan à Orleans, l'Eglise de Vitri, Saint Cassien à Autun, Saint Leger dans la forêt d'Iveline (1), l'Eglise de Notre-Dame à Poissi, & Saint Nicolas des Champs, près son Palais, hors la ville de Paris. Il fit environner Montfort & Espernon de murailles fortifiées de tours; & entreprit quantité d'autres édifices, qui font connoître qu'il n'aima pas moins l'Architecture que les autres arts & sciences dont il avoit fait une étude assez particuliere sous le docte Gilbert Abbé de (2) Fleuri sur Loire, de qui Fulbert de Chartres fut aussi disciple.

Ce fut encore vers le même tems qu'on commença de rebàtir à Paris l'Eglise de Sainte Geneviéve (3). Thibault Prêtre & Chantre de cette Eglise, fit une partie de la tour sur laquelle le clocher est élevé; & un nommé Maignaud fit le portique de l'Eglise. Le reste du bâtiment ne fut construit que dans le douziéme siecle par Etienne de Tournai Abbé du lieu.

L'on fit aussi plusieurs bâtimens considérables sous le regne de Henri I. fils du Roi Robert. L'Eglise & le Monastere de Saint remi de Reims furent alors fondez par l'Abbé Hermer, (4) & consacrez par
le

(1) Gaguin l. 5. (2) Appellée aujourd'hui S. Benoît sur Loire. (3) Ancien Necrologue de Sainte Geneviéve. (4) L'an 1049.

des plus célèbres Architectes. L.IV. 113
le Pape Leon IX. qui y tint un Concile. Sa Sainteté engagea (1) Yves Comte de Bellême & d'Alençon & Evêque de Séez, à rebâtir son Eglise Cathédrale, où ses gens avoient par malheur mis le feu, en voulant chasser une troupe de voleurs qui s'en étoient rendus les maîtres, & qui la profanoient par toutes sortes d'infamies. Cette Eglise avoit été bâtie peu de tems avant ce desordre par un Religieux nommé Azon, qui doit être consideré comme un habile Architecte.

Leon IX. exhorta plusieurs autres Prélats & Seigneurs à refaire les Eglises ruïnées, tant en France qu'en divers autres lieux de la Chrétienté ; & ce fut par ses remontrances que Constantin Monomaque Empereur d'Orient fit rebâtir l'Eglise du Saint Sepulcre de Jerusalem (2) que les Sarazins avoient détruite à la fin du dixiéme siecle.

Paradin (3) remarque qu'en l'année 1050. Humbert Archevêque de Lyon, bâtit le Pont de Pierre, qui est sur la Saône, au milieu de la ville ; que ce Prélat en fut lui-même l'Architecte, & qu'il fournit toute la dépense nécessaire pour une si grande entreprise.

L'Eglise

(1) Hist. des Comt. d'Alençon & du Perche l. 2. c. 13. (2) VVilhelmus Tyrius l. 1. c. 7. (3) Hist. de Lyon l. 2. c. 32.

L'Eglise de Saint Lucien de Beauvais (1) a été rebâtie vers l'an 1078. par deux ouvriers, qu'on ne qualifie que du nom de *Cæmentarii* dans un ancien Nécrologue, parce que le mot d'Architecte étoit alors peu en usage en France, & qu'on donnoit la qualité de Maçon à tous ceux qui faisoient profession de l'art de bâtir. L'un des deux ouvriers qui refirent l'Eglise de Saint Lucien, se nommoit WIRMBOLDE, & en construisit la plus grande partie, puisque l'autre appellé ODON ne fit que la tour.

Je ne sçai si l'on doit mettre au nombre des Architectes un certain Maynard, & un nommé Mainier, dont les noms se trouvent dans deux anciens Nécrologues de l'Abbaye de Villeloin : car il n'en est fait mention que par ce mots, *Kal. Jan. obiit Maynardus Ædificator nostri hujus loci*, & par ces autres, *8. Idus Augusti obiit Mainerius Ædificator nostri loci*, qui peuvent signifier, ou qu'ils ont comme bienfacteurs fourni la dépense nécessaire pour élever ces bâtimens, ou qu'ils prirent la principale conduite de l'ouvrage, ou qu'ils firent l'un & l'autre tout ensemble. La même difficulté se rencontre à l'égard de plusieurs autres personnes, que je ne nommerai point de peur de devenir ennuyeux.

Voilà cependant tout ce qu'on a pû apprendre

(1) Loisel hist. de Beauvais.

prendre des Ouvriers qui ont paru en France durant l'onziéme siecle. L'on est encore moins instruit de ceux qui furent employez dans les lieux circonvoisins, (1) & même en Angleterre, où l'Architecture étoit soigneusement cultivée, (2) soit par le Roi Edoüard, qui fit bâtir l'Eglise de Westmunster; soit par Guillaume Duc de Normandie son successeur, (3) qui fit construire (4) une célébre Abbaye que les Anglois appellent la Guerre, parce que ce fut dans cet endroit qu'il acheva de se mettre en possession du Royaume (5) de la Grande Bretagne, après une victoire signalée qu'il remporta (6) sur ceux du païs. Ce Prince bâtit aussi en Normandie l'Abbaye de Saint Etienne de Caën, quoique la Reine Mathilde sa femme eût déjà fait élever dans la même ville une Eglise très-somptueuse à l'honneur de la Vierge.

Divers Auteurs ont parlé avec éloge des Ingenieurs qui suivirent les Princes Chrétiens durant la premiere Croisade (7); mais ils n'apprennent le nom d'aucun en particulier. Paul Æmile dit que les plus habiles étoient ou Génois, ou Lombards; qu'ils excelloient dans la construction des Machines, & qu'ils travaillerent avec le même

(1) Math. VVestmonast. (2) L'an 1066. (3) Math. VVestmonast. (4) L'an 1067. (5) Math. VVestmonast. (6) L'an 1085. (7) L'an 1096.

même succès à fortifier les places dont Godefroi de Bouillon se rendit le maître.

Je ne puis donc à présent nommer de plus ancien Architecte qu'un certain Marco Juliano, qui travailla plûtôt par l'amour qu'il avoit pour les beaux arts, que pour faire une profession particuliere de bâtir. On ne sçait autre chose de ses ouvrages, sinon (1) qu'il construisit l'Hôpital général de Venise & qu'il fit lui-même toute la dépense de ce grand travail.

(2) Domenico Morosini, qui fut élû Doge en l'année 1148. avoit aussi beaucoup de passion pour l'Architecture, & une connoissance assez particuliere de cet art ; mais on ne dit point qu'il se soit engagé à conduire aucun édifice. Il en fit néanmoins élever plusieurs, entre autres la tour de l'Eglise de Saint Marc, que Buono, l'un des plus habiles Architectes & Sculpteurs de ces tems-là, construisit vers l'an 1154. (3) Cet ouvrier entreprit aussi quelques bâtimens à Ravenne, à Naples, à Arrezzo, à Pistoye & à Florence.

Il est encore fait mention dans l'histoire de Venise (4) de deux Architectes dont on ne sçait pas les noms, & que le Doge Sebastiano Ziani fit venir, l'un de Lombardie,

(1) Sabellic. Dec. 1. l. 6. Vers l'an 1120. (2) Sabellic. Dec. 1. (3) Vasar 3. v d'Arnolfo Archit. (4) L'an 1178.

bardie, & l'autre de Constantinople (1). Le premier fit transporter de Grece à Venise deux colonnes de marbre d'une hauteur extraordinaire, qu'il dressa dans la place de Saint Marc, où elles sont encore maintenant. Ensuite il bâtit un pont de bois à l'endroit que l'on nomme Rialto, & fit tant d'ouvrages utiles aux Véniciens, que la République lui assigna une pension considérable pour le reste de ses jours. (2) Quant au secoud Architecte, ce fut lui qui rebâtit l'Eglise de Saint Marc, (3) qu'on estimoit plûtôt par la richesse de la matiere & la délicatesse du travail, que par sa grandeur. Elle étoit de marbre, enrichie de pierres précieuses par dedans, & dorée par dehors, au sujet de quoi on l'appella l'Eglise dorée; outre cela embellie d'une infinité d'ornemens de Sculpture de tous les côtez; de sorte que les Vénitiens ne croyoient pas alors qu'il se pût rien faire de plus magnifique & de plus beau.

Sous le portique de cette Eglise, qui subsiste encore aujourd'hui, on voit quantité de figures de relief représantant les principaux ouvriers qui travaillerent à la rebâtir. Il y en a une entre autres d'un vieillard qui a un doigt sur la bouche; & que
les

(1) Sabellic. Dec 1, l. 7. (2) Egnat. l. 6. c. 5. (3) Dec. 1. l. 7.

les Vénitiens aſſûrent être l'image de l'Architecte de Conſtantinople qui eut la principale conduite de ce bâtiment. Ils diſent qu'il fut repréſenté de cette maniere, à cauſe de quelques diſcours impertinens qu'il fit en préſence du Doge, déclarant d'une maniere vaine & peu reſpectueuſe que ce qu'il avoit fait à l'Egliſe de Saint Marc, quelque beau & excellent qu'il parût aux yeux des Vénitiens, étoit néanmoins peu de choſe en comparaiſon de ce qu'il auroit été capable d'exécuter, s'il eût voulu s'en donner la peine.

Je puis nommer quelques autres Architectes qui ont travaillé en différens lieux pendant le douziéme ſiecle. Les Italiens mettent de ce nombre Bonanno de Piſe habile Sculpteur, & un certain Guillaume que Vaſari (1) croit être né en Allemagne. Ces deux ouvriers bâtirent (2) la tour, où campanile de Piſe, qui ſubſiſte encore à préſent; mais qui s'eſt tellement affaiſſée d'un côté, qu'elle eſt ſix braſſes hors de ſon aplomb, ſans néanmoins ſouffrir aucun dommage, tant parce qu'on en a promptement fortifié le pied du côté qu'elle eſt panchée, qu'à cauſe de ſa bonne conſtruction, & qu'elle eſt ronde dedans & dehors. Bonanno fit pluſieurs autres

(1) V. d'Arnolfo Archit. (2) L'an 1174.

tres ouvrages aux environs de Pise, & travailloit encore en l'année 1180.

(1) Les Papes qui avoient assûré la paix de l'Eglise vers l'année 1122. commencerent à cultiver les arts. Calixte II. répara les Eglises, les aqueducs, & les murailles de Rome, bâtit Saint Nicolas dans le palais Pontifical, & fit fortifier plusieurs places de l'Etat Ecclésiastique. Parmi ceux de ses successeurs qui aimerent davantage les bâtimens, on remarque qu'Eugene III. fit refaire le portique de S. Marie Majeure. Anastase IV. orna la Rotonde, de chapelles très-riches. Adrien IV. rétablit la ville d'Orviette qui étoit deserte, & presque entierement renversée ; & fit fortifier divers châteaux proche le lac de Sainte Christine, entre autres (2) celui de Radicophani, qu'il rendit presque imprenable. Alexandre III. fit bâtir de son tems à Roureto, sur la riviere de Taro, une nouvelle ville qu'on appella Alexandrie de son nom (3). Lucius III. & Urbain III. son successeur, ont aussi laissé plusieurs monumens, ainsi que Clement III. qui fit faire le cloître de Saint Laurent hors les murs de Rome, & rétablir Saint Jean de Latran. Célestin III. fit construire des édifices

(1) Platin. & Ciacon. V. Pontif. Roman.
(2) Vers l'an 1175. (3) Vasar. V. d'Arnolfo Archit.

magnifiques, où l'on commença à s'appercevoir du progrès que l'Architecture faisoit dès lors à Rome; & Innocent III. employa un habile Architecte & Sculpteur nommé Marchione, dont je rapporterai les ouvrages après avoir parlé de quelques Architectes qui étoient en réputation en France avant qu'on le connût en Italie.

(1) Sugger Abbé de saint Denis doit être considéré comme un des personnages les plus intelligens dans l'Architecture qui ayent paru pendant le douziéme siecle. Il fit refaire & augmenter l'Eglise de saint Denis, prit lui-même la principale conduite de cet ouvrage, le commença vers l'an 1140. & l'acheva en moins de dix années avec une magnificence extraordinaire, ainsi qu'on peut apprendre plus particulierement par la description qu'il en a donnée lui-même.

On ne fait point de difficulté de mettre aussi parmi les sçavans Architectes de ce tems-là un Religieux Benedictin nommé HILDUARD. Il rebâtit (2) l'Eglise de Saint Pere de Chartres, dont Foulcher Abbé du lieu fit la dépense. Comme cet Hilduard passa une partie de sa vie dans le Monastere de Saint Pere, l'on ne croit pas qu'il ait eû la conduite d'aucun autre bâtiment
que

(1) *De ædificatione Sancti Dionysii Suggerio Abbate.* Recueilli par du Chesne. (2) Vers l'an 1170. Hist. MS. de S. Pere.

que de cette Eglise, dont la structure est fort estimée.

Il y avoit alors en Provence un Architecte appellé BOILIVHS, qui peut avoir fait une profession particuliere de bâtir; mais on ne sçait rien de ce qui le regarde, sinon qu'il construisit l'Eglise de Maguelonne, où son nom se trouve marqué avec l'année 1178. qu'il la finit.

Mais je ne dois pas omettre ici ce que l'on apprend touchant l'Architecte qui a bâti le pont d'Avignon. Ceux du païs l'appellent (1) S. BENEZET; & les Auteurs qui ont écrit sa vie en Latin (2), le nomment Benedictus. Le Pere Théophile Raynaud, croit qu'il avoit nom *Joannes Benedictus*, & que c'est de lui dont il est parlé (3) dans un titre de l'an 1187. que l'on garde dans l'Eglise Métropolitaine d'Avignon. Quoi qu'il en soit, ils estiment tous que ce Saint, qui n'étoit qu'un Berger natif d'un lieu appellé Almifat (4), fut inspiré de Dieu pour entreprendre de bâtir le pont d'Avignon; qu'il alla dans cette ville à l'âge de 12. ans (5); & qu'ayant annoncé en public le sujet de son arrivée, il appuya ses discours

K iij par

(1) Bulle d'Innocent IV. (2) Vit. S. Joannis Benedicti Pastor. & Pontif. tom. 3. (3) Martin Pol. Chronic. Vincent. Belloy. Spec. historiar. l. 29. c. 21.

(4) Theoph. Raynaud croit que c'est Alviar dans le Vivarez, à 3. journées d'Avignon. (5) L'an 1177.

par des actions si merveilleuses, (1) qu'on fut obligé de reconnoître en lui la main qui le conduisoit, & qui le fit agir si puissamment, que nonobstant son extrême jeunesse il commença & finit son entreprise avec un succès qu'on n'avoit (2) jusques alors osé esperer.

On dit que pour marquer d'abord aux habitans d'Avignon la verité de ce qu'il leur annonçoit, il prit une pierre longue de 13 pieds & large de 7. que trente hommes auroient eû peine à mouvoir, & qu'en présence de tout le peuple, du Gouverneur & de l'Evêque appellé Pons ou Pontius, il la porta lui seul depuis le Palais Royal jusques à l'endroit où il fonda la premiere pile du pont ; ce qui donna tant d'admiration à tout le monde, & fit concevoir une esperance si avantageuse pour ce nouveau dessein, que chacun contribua aussi-tôt avec joye à l'avancement de l'ouvrage, qui fut achevé (3) dans l'Espace d'onze années. Une des arches étant tombée peu de tems après, elle fut incontinent retablie par les soins du même Architecte, qui bâtit aussi alors à l'entrée de la Ville un Hôpital où il institua des Religieux qu'on nomma les Freres du Pont, parmi lesquels il passa la fin de ses jours, soit

(1) Hist. Chronolog. de l'Eglise d'Avignon. par France Nougier. (2) L'an 1177. (3) L'an 1188.

soit qu'il fût leur Prieur, ainsi que prétend le Pere Théophile Raynaud, soit en qualité d'instituteur, ou autrement. Il mourut (1) bien-tôt après avoir mis la derniere main à son principal travail ; & fut enterré dans une Chapelle que l'on voit sur la troisiéme pile de ce pont du côté d'Avignon.

Au reste, il n'est point vrai que ce soit ce même Architecte qui ait construit l'Hôpital de Lyon, & encore moins le pont du Rhône dans la même ville, ainsi que Paradin (2) l'a voulu faire croire ; car il est constant (3) que ce pont n'a été bâti que sous le Pontificat du Pape Innocent IV. vers l'an 1244.

Quelqu'un a crû aussi que Saint Benezet avoit été l'Architecte du pont Saint Esprit : mais il y a des titres qui font evidemment connoître (4) que ce pont n'a été fondé qu'en l'année 1265. par un Prieur du Monastere du lieu, appellé Jean de Tianges, qui en posa la premiere pierre avec beaucoup de cérémonie.

Cependant on peut dire que le pont d'Avignon a donné lieu d'en bâtir plusieurs autres sur le Rhône, où l'on avoit eû peine jusques alors de faire de semblables

(1) Avant l'année 1195. (2) Hist. de Lyon l. 2. c. 43. (3) Theoph. Rayn. (4) Theoph. Raynaud V. Joannis Benedicti.

bles entreprises à cause de la rapidité extraordinaire de ce fleuve.

Qant à MARCHIONE, Architecte & Sculpteur Italien, il étoit natif d'Arezzo. S'étant acquis beaucoup de réputation par ses ouvrages, le Pape Innocent III. le (1) choisit, comme j'ai dit, & lui ordonna de faire plusieurs bâtimens (2) entre lesquels on consideroit fort l'Eglise & l'Hôpital du Saint Esprit, l'Eglise de Saint Silvestre, & la tour des Conti, ainsi appellée du nom de la famille dont Innocent III. étoit issu.

Marchione ne laissa pas, nonobstant tous ces édifices qu'il acheva à Rome, d'en entreprendre encore d'autres en différens lieux, comme à Arezzo & à Boulogne. Vasari parle du plus considérable que cet Architecte bâtit à Arezzo. Il dit qu'il y avoit dans la façade trois rangs de colonnes les unes au-dessus des autres; que ces colonnes étoient de deux différens modules, ou fort grosses, ou extrémement menuës, ouvragées de Sculpture depuis le haut jusques en bas, assemblées deux à deux dans des endroits, & quatre à quatre dans d'autres, & soûtenuës la plûpart sur des especes de consoles représentant divers animaux, travaillez avec beaucoup d'Art

(1) Vers l'an 1200. Vasari V. d'Arnolfo Archit.
(2) L'an 1216. Plat. V. Pontif. Rom.

d'Art & de soin, quoique d'une maniere fort capricieuse.

C'est ainsi qu'en usoient alors les plus habiles Architectes d'Italie. Comme il y en avoit peu qui n'eussent quelque pratique de la Sculpture, ils affectoient d'en remplir leurs édifices, & sembloient ne faire consister la perfection de leur Art que dans la delicatesse & la multiplicité des ornemens, sans se mettre en peine ni des proportions des ordres, ni de la plûpart des autres régles que les anciens Grecs & Romains avoient si soigneusement étudiées.

On en doit penser autant des Architectes de France, d'Allemagne & d'Angleterre, puisque les bâtimens considérables qu'on voit de ces tems-là en tous ces différens lieux, ont quasi les mêmes défauts qu'on vient d'observer dans ceux d'Italie.

Mais pour revenir aux Architectes les plus connus, je dirai ce que l'on sçait de ceux qui ont été employez en France, ou aux environs, vers le tems que Marchione travailloit à Rome. La Chronique de l'Abbaye du Bec en Normandie, fait mention d'un nommé INGELRAMNE, qui ayant eu la conduite de l'Eglise de Notre-Dame de Rouën au commencement du treiziéme siecle, entreprit aussi de rétablir l'Eglise du Bec sous Richard III. Abbé du lieu,

& en fit une grande partie pendant un an & demi qu'il y travailla. S'étant ensuite retiré, un autre Architecte appellé WAULTIER DE MEULAN prit sa place, & acheva en moins de trois ans tout ce qui restoit à faire. L'on voit aujourd'hui peu de chose de cet ancien bâtiment qui fut brûlé deux fois dans le même siecle, & rebâti en l'état où on le voit à présent, sous Pierre de Caniba dix-septiéme Abbé du Bec, vers l'an 1273.

ROBERT DE LUSARCHE parut en France dès le regne de Philippe Auguste. On ne sçait point s'il eut quelque part dans les Ouvrages que ce Prince fit faire en divers lieux de son Royaume, sur tout dans la ville de Paris qu'on augmenta, & qu'on embellit considérablement par son ordre. Mais il est constant que ce fut lui qui (1) commença à bâtir l'Eglise Cathédrale d'Amiens sous l'Episcopat d'Evrard. Après qu'il en eût fait une partie, un autre Architecte appellé THOMAS DE CORMONT continua de l'élever, & laissa encore quelque Ouvrage que son fils, nommé RENAULT, acheva. C'est ce qu'on apprend par de vieux vers François gravez dans le pavé de la même Eglise au milieu d'un compartiment de marbre fait en forme de Labyrinthe, où l'on voit aussi des figures repré-

(1) L'an 1220.

représentant l'Evêque Evrard & les trois Architectes. Je ne rapporterai point l'Inscription en vers, parce qu'elle me paroît trop longue, & qu'on la peut lire dans les Antiquitez d'Amiens, où l'on trouvera une description fort ample de l'Eglise.

J'observerai seulement que c'est avec raison que cet édifice passe pour l'un des plus considérables de ces tems-là. Le chœur & la nef ont dans œuvre environ 22. toises de haut, 7. toises de large, 60. toises de longueur, & 30. toises de croisée. Pour les aîles, ou bas côtez, elles ont près de 3. toises de largeur sur 7. toises de hauteur, environnent la nef, le chœur & la croisée, & sont accompagnées de Chapelles hors œuvre : ce qui fait que toute l'Eglise paroît n'avoir guéres moins de 70. toises de longueur, étant d'ailleurs aussi estimée par la beauté & l'excellence du travail que par la grande étenduë. Car on peut dire qu'il y a peu d'Ouvrages gothiques aussi parfaits, puisque l'on n'y remarque aucun autre défaut que la trop grande hauteur qu'a la nef à proportion de sa largeur ; ce qui est même assez ordinaire dans la plûpart des anciennes Eglises de France.

On doit aussi considérer comme un sçavant Architecte un certain HUGUES LIBERGIER, qui commença à rebâtir l'Eglise de St. Nicaise de Reims en l'année 1229.

Il fit les portiques & la nef jusques à la croisée, & mourut en l'année 1263. Sa tombe se voit à l'entrée de Saint Nicaise, où on l'a représenté tenant dans ses mains un modéle de l'Eglise, une regle & un compas, & ayant autour de lui cette Inscription.

Ci gît Maître Hugues Libergier qui a commencé cette Eglise l'an de l'Incarnation 1229. le Mecredi d'après Pâques, & mourut l'an 1263. le Vendredi d'après Pâques: pour Dieu priez pour lui.

Ce fut dans ces tems-là que parurent à Paris trois autres Architectes fort célébres, JEAN DE CHELLES, Pierre de Montereau, & Eudes de Montreüil. Le premier bâtit à Nôtre-Dame de Paris le portique qui est à l'un des bouts de la croisée du côté de l'Archevêché, comme le témoigne cette Inscription qu'on y voit gravée en vieux caracteres.

Anno Domini M°. CC°. LVII. mense Februario Idus secundo hoc fuit inceptum Christi genitricis honori Kallensi Lathomo vivente Johanne Magistro.

„ C'est-à-dire, en l'année 1257. le 12.
„ Fevrier, ceci fut commencé à l'honneur
„ de la Mere de Jesus-Christ, du vivant
„ de Jean de Chelles Maître Maçon.

Ce

Ce qui ne se doit pas entendre de l'Eglise entiere. Car on avoit commencé à la rebâtir dès le regne de Robert, ou même sous celui de Charlemagne (1); & il est constant que l'Evêque Maurice, qui en fit faire une grande partie sous Philippe Auguste, laissa peu de choses à achever à Odon de Sully son Successeur, par lequel Jean de Chelles fut employé.

PIERRE DE MONTEREAU a fait plusieurs Ouvrages. On tient que c'est de lui la Sainte Chapelle de vincennes & la Sainte Chapelle de Paris; le réfectoir, le dortoir, le Chapitre, & la Chapelle de Notre-Dame qui sont dans un même tems, & sont à peu près d'une même maniere de travail. La Sainte Chapelle de Paris, quoique petite, est néanmoins fort estimée, tant à cause de sa grande délicatesse, que par la beauté de ses proportions générales, qui ne cedent en rien à celles qu'on remarque dans quelques-unes des plus célébres Eglises de France. On peut dire la même chose de la Chapelle de Vincennes & de la Chapelle qui se voit à Saint Germain-des-Prez, dans laquelle l'Architecte dont je parle, est enterré. Il est figuré sur sa tombe, tenant une régle & un compas à la main, avec cette Epitaphe :

(1) Antiq. de Paris.

Flos plenus morum vivens Doctor Latho-
morum,
Musterolo natus jacet Petrus tumulatus,
Quem Rex cœlorum perducat in alta po-
lorum.
Christi milleno, bis centeno duodeno,
Cum quinquageno quarto decessit in anno.

Ces vers signifient que Pierre natif de Montereau, étoit estimé par ses bonnes mœurs, & par la connoissance qu'il avoit de l'Art de bâtir, & qu'il mourut en l'année 1266.

Pour EUDES DE MONTREUIL, Thevet (1) en parle comme d'un homme très-Illustre. Il dit qu'il accompagna Saint Louis dans le voyage de la Terre Sainte, qu'il fortifia le port & la ville de Japhe; & qu'après son retour à Paris, ce fut lui qui eut la conduite de plusieurs des Eglises que ce Prince y fit faire, entre autres de Sainte Catherine du Val des Ecoliers, de l'Hôtel-Dieu, de Sainte Croix de la Bretonnerie, des Blancs-Manteaux, des Quinze-Vingts, des Mathurins, des Chartreux, & des Cordeliers. Cet Architecte survécut Saint Louis de 20. années, & ne mourut qu'en l'an 1289. ainsi qu'il étoit marqué sur son épitaphe, qui se voyoit dans
la

(1) Vies des Hommes illustres l. 6.

la nef des Cordeliers avant l'année 1580. que cette Eglise a été presque entierement brûlée. La même épitaphe marquoit qu'il avoit eu deux femmes, dont l'une appellée Mahault, se distingua fort par sa vertu, & accompagna la Reine dans le voyage de la Terre-Sainte.

C'est une chose surprenante que la quantité d'Eglises qu'on bâtit en France du tems de Saint Louïs. Outre celles que je viens de nommer, on éleva (1) par ordre de ce Roi l'Eglise & l'Abbaye de Saint Antoine près de Paris, l'Eglise des Filles-Dieu, celles des Jacobins, des Carmes, des Codelieres du Fauxbourg Saint Marcel; & quantité d'autres tant à Paris qu'aux environs, comme l'Abbaye du Lis près de Melun, l'Abbaye de Long-Champ proche Saint Clou, l'Abbaye de Saint Matthieu près de Roüen, l'Hôtel-Dieu de Vernon, l'Hôtel-Dieu de Pontoise, l'Hôtel-Dieu de Compiegne; (2) & enfin l'Eglise & l'Abbaye de Maubuisson, l'Eglise des Religieuses de Poissi, & le Monastere & l'Eglise de Royaumont, qu'on estime être les plus considérables monumens de ce grand Prince; qui ne surpassa pas moins la plûpart de ses ancêtres par la magnificence que par sa piété,

&

(1) Paul. Æmil. l. 7. Gaguin. l. 7. Franc. de Belleforest annal. (2) Le Sire de Joinville.

& par ses vertus. Aussi faut-il avoüer qu'il étoit beaucoup plus puissant que n'avoient été ses Prédécesseurs: car ce fut sous son regne que l'autorité de la Majesté Royale, qui avoit été affoiblie par l'agrandissement de divers Seigneurs du Royaume, commença à recouvrer son ancienne vigueur, par l'abbaissement de ceux-mêmes qui avoient tâché de l'opprimer.

De tous les Architectes François qui vivoient du tems de Saint Louïs, il ne reste plus à nommer qu'un certain JOUSSELIN DE COURVAULT, qui suivit aussi ce Prince dans le voyage de la Terre-Sainte (1) en qualité d'Ingénieur, & qui inventa diverses Machines de guerre (2).

Quelques Ecrivains (3) nous apprennent que dans ce même siecle il parut en Portugal trois Religieux de l'Ordre de St. Dominique, qui ne se rendirent pas moins célébres par des bâtimens dont ils furent les Architectes, que par la sainteté qui éclata dans leurs mœurs. L'un d'eux appellé Saint GONSALVE, étoit natif d'Amaranthe, où il bâtit un pont de pierre, & une Eglise qui a depuis été consacrée sous son nom. Un autre de ces Religieux qu'on nomme S. PIERRE GONSALVE, lequel

(1) L'an. 1260. (2) Le Sire de Joinville, V. de Saint Louïs, chap. 26. (3) Stephan. de Sampayo Lusit.

quel nâquit à Tui en Galice l'an 1190. conſtruiſit auſſi un pont de pierre proche le lieu de ſa naiſſance où il mourut l'an 1240. après avoir fini ſon Ouvrage. Enfin le troiſiéme appellé S. Laurent fit encore un autre pont de pierre qu'on nomme le pont de Cavez.

Parmi divers autres Religieux qui s'appliquoient à bâtir en différens païs, il n'y en eut point de plus intelligens dans l'Architecture que quelques Abbez de l'Ordre de Cîteaux qui s'occuperent en Flandres (1) à refaire l'Egliſe & le Monaſtére de Notre Dame des Dunes. Celui qui mit le premier la main à cet Ouvrage, s'appelloit Pierre, & étoit le ſeptiéme Abbé du lieu. Il n'eut d'abord deſſein que de réparer les anciens édifices, & de faire quelques aqueducs & canaux néceſſaires pour la commodité de la maiſon. Mais ayant connu que ces réparations & ces ajuſtemens ne ſuffiſoient pas pour mettre le Monaſtére en bon état, il réſolut de commencer à le rebâtir tout entier, & poſa les nouveaux fondemens dans (2) l'année même qu'il mourut. Amelie ſon Succeſſeur travailla à ce même deſſein juſques en 1221. Car alors il quitta la fonction d'Abbé pour paſſer le reſte de ſes jours dans la ſolitude.

(1) *Anton. Sanderus Fland. Illuſtr. Rerum Brugenſ. l. 4. c. 1.* (2) *L'an 1214.*

de. GILLES DE STE E'NE qui lui fucceda, employa cinq années à la conftruction de l'Eglife, & fe retira de même que fon Prédeceffeur, remettant le foin de continuer cet Ouvrage à SALOMON DE GAND dixiéme Abbé, lequel y travailla auffi avec beaucoup de zele pendant l'efpace de cinq autres années. Après ce tems, Salomon mit en fa place NICOLAS DE BELLE qui furpaffa tous fes Prédéceffeurs par l'amour & l'intelligence qu'il eut de l'Architecture, & par la grandeur des bâtimens qu'il fit durant 21. années qu'il fut Abbé. LAMBERT DE KENLE fon Succeffeur, continua pendant cinq années les Ouvrages qui avoient été commencez, & chargea enfuite de ces travaux un nommé THEODORIC en faveur duquel il fe démit de fon Abbaye. Ce Théodoric acheva l'Eglife que l'on dédia en l'anné 1262. & finit tous les autres bâtimens qui étoient reftez à faire.

Ce qu'on peut encore remarquer d'affez particulier dans cette réedification de Notre Dame des Dunes, eft qu'il n'y eut que les Religieux & les gens du Monaftére qui y mirent la main; qu'ils étoient au nombre de plus de quatre cent perfonnes, tant Profez, Convers, que Freres-lais & ferviteurs; & que plufieurs d'entre eux s'appliquoient, les uns au deffein, à la Peinture

re & à la Sculpure, & les autres à la Maçonnerie, la Charpenterie, la Menuiserie, la Serrurerie, & autres Arts dépendans de l'Architecture.

Avant que de reprendre la suite des Architectes qui ont paru en Italie, il est à propos de dire quelque chose de l'état où l'Art de bâtir étoit hors de l'Europe.

Les Arabes, quoique fort affoiblis par les divisions & les desordres qui s'éleverent parmi eux, & par les guerres qu'ils eurent à soûtenir contre les Princes Chrétiens, ne laisserent pas de continuër à cultiver les beaux Arts; & à faire paroître de la magnificence dans leurs bâtimens. Il n'en faut point d'autres preuves que ce que (1) Joseph deuxiéme Roi d'Afrique, de la famille de Bénemerin, fit pour l'embellissement des deux villes de Fez. Il ordonna de les joindre, en renversant une partie des murailles de l'une & de l'autre de ces villes, & en bâtissant plusieurs ponts de pierre sur la riviére qui les séparoit. Il y fit faire de grandes Mosquées enrichies de colonnes de marbre, d'Ouvrages de Mosaïque, de peinture, & d'autres ornemens; mais sur tout quantité de canaux & d'aqueducs dont il donna la conduite à un Marchand Génois qui lui parut fort expérimenté dans ces sortes d'Ouvrages.

(1) Marmol. l. 2. c. 31. Joan. Lioni Afriq.

Si l'on veut encore juger de ce qui se faisoit parmi d'autres peuples, & même dans les païs les plus éloignez, il ne faut que lire ce que différens voyageurs ont rapporté des travaux que Lalibala Roi d'Ethiopie entreprit dans le treizième siécle pendant l'espace de quarante ans qu'il regna (1) François Alvarez & Ludolf décrivent fort exactement certaines Eglises que ce Prince Chrétien fit tailler dans le roc par des Ouvriers qu'il envoya chercher en Egypte; & l'on a même les plans de sept des plus considérables de ces Eglises, dont la plus grande a au moins 25. toises de longueur, compris un portique qui est à l'entrée. Elle est ornée par dedans de quatre rangs de grosses colonnes ou piliers qui forment trois maniéres de nefs d'égale largeur & deux corridors. Il y a aussi plusieurs petites colonnes avec leurs chapiteaux, & divers ornemens d'Architecture & de Sculpture fort bien travaillez, & taillez dans le vif de la roche.

Ceux qui ont écrit l'histoire de l'Amérique (2) observent que Cuzco ville capitale du Perou, fut fondée vers l'année 1200.

(1) Voyage d'Ethiopie. Job. Ludolfi Hist. Æthiopic. l. 2. c. 5. (2) Joseph. A Costa Histor. Nat. & Mor. des Indes, l. 5. c. 20. Garcilasso de la Vega, Histoire des Yncas Rois du Perou. l. 7. c. 29.

1200. par les habitans du lieu, sous la conduite d'un Ynca nommé Manco Capac (1), de qui ces peuples apprirent à bien bâtir des maisons, à fabriquer des armes défensives & offensives, & à exercer les arts les plus nécessaires à la vie civile, dont ils acquirent une très-grande connoissance avant qu'on eût découvert leur païs.

Pour revenir aux Architectes d'Italie, je dirai que Vasari en remarque trois qui parurent à peu près dans un même tems. Le plus ancien étoit natif d'Allemagne, & s'appelloit JACOPO, ou LAPO, par une abbréviation dont les Florentins usent ordinairement. Il travailla d'abord à Assise, & y rebâtit l'Eglise de Notre-Dame, qu'un Religieux & disciple de Saint François nommé frere Helie (2), avoit élevée quelques années avant la mort de ce Saint. Cet édifice & le Couvent des Freres Mineurs qu'on bâtit auprès, furent achevez l'an 1218. & acquirent tant de réputation à Lapo, qu'on lui donna la conduite de plusieurs autres ouvrages fort considérables en divers lieux; sur tout à Florence, où il passa la plus grande partie de sa vie, & y mourut vers l'an 1262.

Fuccio (3) Architecte & Sculpteur Florentin

(1) C'est-à-dire, *riche en esprit*. (2) Premier Général de l'ordre des Freres Mineurs selon Raph. Volater. l. 21. Antropolog. (3) Vasari V. di Nic. Pis. *l'an* 1229.

rentin, qui bâtit à Florence l'Eglise de Sainte Marie sur Arne, fut aussi fort estimé. Il alla à Naples, où il acheva le Château de l'Ouf, & celui appellé alors Capaona, & depuis la Vicheria, qui avoient été (1) commencez par l'Architecte Buono, & fit plusieurs autres édifices, tant en cette ville qu'aux environs.

Mais NICOLAS DE PISE (2) est celui que l'on considéroit le plus. Il s'appliqua également à l'Architecture & à la Sculpture, & réussit si bien dans l'un & l'autre de ces Arts, que son nom se répandit bien-tôt par toute l'Italie. Je ne parlerai ici que de ses bâtimens. L'un des premiers qu'il entreprit, fut l'Eglise & le Couvent des Freres Prêcheurs dans la ville de Boulogne. Il en fit des modéles vers l'an 1231. après avoir fini un tombeau de marbre pour mettre le corps de St. Dominique Instituteur de cet Ordre. L'on estimoit encore beaucoup tout ce qu'il fit dans la ville de Pise sa patrie. Vasari observe que cet Architecte ayant reconnu la mauvaise qualité du terrain de cette ville, il ne voulut y élever aucun édifice considérable qu'il n'eût auparavant piloté toute l'étendüe de sa fondation, & qu'ensuite il posoit les fondemens qui n'étoient autres que des massifs de

(1) Vers l'an 1231. (2) Vasari, V. di Nicol. Pis.

de maçonnerie contrebutez par des arcs, sur lesquels il élevoit par après, ses murailles & le reste de son bâtiment : ce qu'on n'avoit point jusques alors pratiqué à Pise, & qui eut le succès que Nicolas en avoit esperé. Car aucun des ouvrages qu'il fit de cette maniere, n'a manqué par la fondation, au lieu que les anciens, qui se voyoient de son tems dans la même ville, avoient presque tous ce défaut si contraire à la solidité, qui est la principale partie de l'Architecture. Ce fut donc avec de semblables précautions qu'il bâtit une Eglise à l'honneur de Saint Michel dans le Faux-bourg des Camaldules, quelques autres Eglises, de grands palais, & la tour ou campanile de Saint Nicolas aux Augustins, qu'on consideroit comme l'ouvrage le plus ingénieux qu'il eût fait. Cette tour étoit octogone par dehors, ronde par dedans, & ornée de colonnes de toutes parts, & renfermoit une fort belle maniere d'escalier, qui a servi de modéle à plusieurs semblables qu'on a faits depuis en différens endroits d'Italie. Le même Architecte donna en l'année 1240. le dessein de l'Eglise de Saint Jacques qu'on commença alors d'élever à Pistoye, bâtit vers le même tems l'Eglise de Padoüe, & celle des Freres Mineurs à Venise presque incontinent après. Il fit encore un dessein pour bâtir

bâtir l'Eglise de St. Jean dans la ville de Sienne, & d'autres pour une Eglise & un Monastere de la Trinité à Florence, & pour Saint Laurent à Naples. Il donna ce dernier à executer à un de ses Eleves nommé MAGLIONE, lequel étant Architecte & Sculpteur de même que son Maître, entreprit à Naples, outre l'Eglise de Saint Laurent, plusieurs tombeaux & plusieurs autres sortes d'ouvrages.

Pendant cela Nicolas (1) travailla à Volterre à embellir & accroître le Dôme, ou Eglise Cathédrale de cette ville. Il fit la tribune de l'Eglise de Saint Jean à Pise (2), une autre tribune dans le Dôme de Sienne. Il donna le dessein d'une Eglise & Couvent de Saint Dominique à Arezzo; & après avoir été appellé à Viterbe par le Pape Clement IV. il y rétablit par l'ordre de sa Sainteté l'Eglise & le Couvent des Freres Prêcheurs. Ce qu'il n'eût pas plûtôt fait qu'il alla à Naples, & bâtit une Eglise & une Abbaye fort magnifique, que Charles d'Anjou, frere de Saint Louïs, fit fonder dans la plaine de Tagliacozzo (3), en mémoire de la Victoire signalée qu'il remporta sur Conradin qui avoit usurpé la plus grande partie des Royaumes de Sicile & de Naples.

<div style="text-align:right">Nicolas</div>

(1) L'an 1254. (2) L'an 1267. (3) Près du Lac de Celano. Vasari, V. di Nic. Pisano. Paul. Æmil. l. 7.

Nicolas travailla encore à l'Eglise de Sainte Marie à Orviette, & ce ne fut qu'après avoir fini ce qu'il y avoit entrepris qu'il se retira à Pise, où il passa la fin de ses jours dans le repos que demandoient ses longues fatigues. On ne sçait point en quelle année il mourut : de sorte qu'il ne me reste autre chose à dire de lui, sinon qu'il laissa un fils nommé Jean de Pise, qui ne contribua pas moins que son pere à perfectionner l'Architecture & la Sculpture dont il fit aussi profession.

Je ne parlerai de ce nouvel Architecte qu'après avoir rapporté ce que l'on sçait de quelques autres qui l'ont précédé en divers lieux.

Il y avoit à Florence, parmi les Religieux de l'Ordre de St. Dominique, deux Freres Convers fort intelligens dans l'Art de bâtir. L'un se nommoit FRA GIOVANNI FLORERTINO, & l'autre FRA RISTORO DA CAMPI. Ils firent les desseins, & eurent (1) la conduite de leur Eglise conventuelle appellée Santa Maria Novella, dont le Cardinal Latino des Ursins posa la premiere pierre le jour de Saint Luc en l'anné 1278. & cet édifice, qui est fort estimé à Florence, ne fut pas le seul Ouvrage que ces deux Archi-

(1) Vasari, V. di Gaddo Gaddi.

chitectes entreprirent ; car les Florentins les chargerent encore de rétablir deux Ponts sur la riviere d'Arne, qui avoient été ruïnez par un débordement d'eaux, arrivé l'an 1264.

MARGARITONE, Architecte, Peintre & Sculpteur, natif d'Arezzo (1), bâtit vers l'an 1270. le Palais des Gouverneurs de la ville d'Ancone; fit le dessein de l'Eglise de Saint Ciriaque, qu'on construisit aussi alors dans la même ville ; & enfin travailla à élever l'Eglise Cathedrale d'Arezzo, suivant les desseins que Lapo en avoit donnez, & dont il n'éxecuta qu'une partie, à cause de la guerre qui survint en 1289. entre ceux de Florence & ceux d'Arezzo, qui consomma presque tout un fonds de trente mille écus, que le Pape Grégoire X. avoit laissé en mourant pour achever de bâtir cette Eglise. Margaritone vécut jusques à l'âge de 77. ans : mais on ne sçait point en quelle année il déceda. Vasari remarque seulement qu'il quitta la vie sans aucune peine, à cause de quelques traverses qu'il avoit euës, & qu'il voyoit diminuer sa réputation de jour à autre par l'accroissement de celle que d'autres Sçavans hommes commençoient à acquerir dans les mêmes Arts dont il faisoit profession, & qu'il avoit cultivez d'une maniere,

qui,

(1) Vasari, V. di Margaritone.

qui, à la verité, l'élevoit au-dessus de la plûpart des anciens Architectes Italiens de son tems ; mais qui ne pouvoit pas lui conserver un rang fort considérable parmi ceux qui le survivoient.

ARNOLFO, fils de l'Architecte Jacopo, ou Lapo, dont j'ai parlé il n'y a pas longtems (1), naquit à Florence l'an 1232. ayant passé sa plus grande jeunesse à travailler sous son pere. Il fit un tel progrès dans sa profession, qu'il devint le plus excellent Architecte & Sculpteur d'Italie: de sorte que les Florentins n'eurent pas de peine à lui conserver l'estime qu'ils avoient euë pour Lapo, qu'Arnolfo ne surpassoit pas moins par ses connoissances que Lapo avoit fait les Architectes Italiens qui l'avoient précédé.

Je craindrois de devenir ennuyeux, si je rapportois tous les Ouvrages qu'on attribuë à Arnolfo. Voici seulement ce que j'ai pû en apprendre de plus considérable. Les Florentins ayant résolu en l'année 1284. de travailler à la sûreté, à la commodité, & à l'embellissement de leur Ville, ils choisirent cet Architecte pour donner les desseins, & prendre la conduite de tous les travaux nécessaires pour ce sujet. Il environna d'abord cette Ville d'une nouvelle muraille, & la fortifia de tours;

(1) Vas. V. d'Arnolfo Archit.

fit le marché appellé *d'or S. Michele*, un autre qu'on nomme la Place *de' Priori*; rebâtit presque toute l'Eglise de l'Abbaye, commença d'y élever une nouvelle tour par ordre du Cardinal Jean des Ursins; fonda en l'année 1294. l'Eglise de Sainte Croix des Freres Mineurs, l'acheva en fort peu de tems, & entreprit quantité d'autres Ouvrages semblables, dont les Florentins furent si satisfaits, qu'ils lui donnerent le droit de Bourgeoisie dans leur ville. Après quoi Arnolfo fit le dessein & le modéle de l'Eglise de Sainte Marie del Fiore, dont la premiere pierre fut posée avec beaucoup de cérémonie en l'année 1288. le jour de la Nativité de la Vierge.

Cette Eglise qui passa pour une des plus belles d'Italie, a environ soixante-cinq toises de longueur, & la croisée a quarante-une toises sur dix-huit toises de haut; les bas-côtez ont onze toises d'exhaussement. Tout cet édifice est bâti de pierre, & incrusté de marbre de diverses couleurs en plusieurs endroits, sur tout par dehors. Il y a deux portiques aux côtez, dans la frise de l'un desquels ont voit quelques feüilles de figuier qu'Arnolfo avoit pour armes. Il finit tout cet édifice, excepté la coupole, qu'il ne pût achever. Il mourut en l'année 1300. fort regreté des Florentins, qui étoient si persuadez de son mérite

rite & de son sçavoir, qu'ils croyoient ne pouvoir rencontrer un homme aussi excellent dans sa profession.

Cependant quelque estime que les Italiens fassent de cet Architecte, il faut avoüer qu'il y en avoit ailleurs d'aussi sçavans que lui. La France en possedoit plusieurs du tems de Saint Loüis, comme je l'ai fait connoître.

Il en parut encore quelques-uns après la mort de ce Prince; entre autres ROBERT DE COUCY, & Jean Ravy. Le premier acheva (1) l'Eglise de Saint Nicaise de Reims que j'ai dit avoir été commencée de rebâtir dès l'année 1229. par Hugues Libergier. Robert y fut employé vers l'an 1297. & fit le chœur, la croisée & les chapelles. On estime cette Eglise à cause de la délicatesse du travail & de la beauté des proportions : car elle n'est pas fort grande, n'ayant au plus dans œuvre que cinquante toises de long, vingt-cinq toises de croisée, & quinze toises de haut. Le même Architecte travailla aussi à l'Eglise Cathedrale de Reims, qui ayant été brûlée, l'an 1210. fut rebâtie en moins de trente années avec une magnificence dont il est à propos de donner ici quelque marque. L'on conserva une partie des fondemens de l'ancienne Eglise, & l'on ne chan-

(1) Epit. Chronic. S. Nicas. Remens.

gea aucune chose aux grottes qu'on voit dessous : mais on refit entierement tout ce qui paroît à present hors de terre. Les Auteurs (1) qui ont fait une description exacte de cette Basilique, remarquent qu'elle a dans œuvre au moins soixante-dix toises de longueur, vingt-cinq toises de croisée, & dix-huit toises de hauteur sous clef ; & que les tours qui l'accompagnent sont hautes de quarante-deux toises. Elle est travaillée avec beaucoup de délicatesse, & ornée d'une quantité prodigieuse de colonnes, de figures, & d'autres Ouvrages de Sculpture, particulierement dans la face exterieure de la principale entrée qui est toute remplie de ces sortes d'ornemens depuis le bas jusques en haut.

On ne peut pas dire quelle part Robert de Coucy eut dans la construction de cet édifice : mais l'Epitaphe qu'on voit sur sa tombe dans le cloître de Saint Denis de Reims, & qui ne contient que ce peu de mots, *Ci gît Robert de Coucy, Maître de Notre-Dame & de Saint Nicaise, qui trépassa l'an* 1311. fait assez connoître qu'il en eut la principale inspection, du moins pendant qu'on l'acheva.

Pour JEAN RAVY, sa mémoire ne s'est conservée que par l'Inscription qu'on voit dans l'Eglise de Notre-Dame de Paris,
près

(1) Hist. de Rh. par Guill. Marlot. l. 3. c. 21.

près d'une petite figure de pierre qui a été faite pour le représenter. Voici l'Inscription entière.

C'est Maistre Jean Ravy, qui fut Maſſon de N.D. de Paris par l'eſpace de vingt-ſix ans, & commença ces nouvelles hiſtoires. Priez Dieu pour l'ame de luy. Et Me. Jean le Boutelier, ſon neveu les a parfaits l'an 1351.

Ces mots font connoître que Jean Ravy travailla à l'Egliſe de Paris en qualité d'Architecte, car le nom de Maçon, comme j'ai déjà remarqué ailleurs, ſe donnoit autrefois en France, à tous ceux qui faiſoient profeſſion de bâtir, même aux plus excellens dans cet Art, du nombre deſquels on ne peut pas douter que Jean Ravy ne fût alors, puiſqu'il travailloit même aſſez bien de Sculpture, comme il eſt aiſé de juger par ce qu'il a fait à la clôture du chœur de Nôtre Dame de Paris, qui eſt le ſeul qu'on connoiſſe de tous ſes Ouvrages : car on ne peut rien dire de certain des divers morceaux d'Architecture, ou de Maçonnerie qu'il a faits dans cette Egliſe pendant l'eſpace de 26. années qu'il paroît y avoir travaillé. Peut-être y a-t'il fini quelque choſe que Jean de Chelles avoit laiſſé imparfait; & peut-être auſſi a-t'il fait quelques augmentations qui pouvoient être fort conſidérables, puiſ-

que cet édifice avoit été commencé depuis plus de trois siecles, & qu'il est un des plus grands & des plus magnifiques de France.

La nef, la croisée & le chœur ont chacun six toises de large dans œuvre, & dix-sept toises de hauteur sous clef. Les doubles aîles qui sont autour, ont environ sept toises de largeur, compris les piliers. Les Chapelles ont environ trois toises de profondeur; de sorte que toute l'Eglise peut avoir dans œuvre vingt-quatre toises de large, qui est la longueur de la croisée, & soixante-cinq toises de long, compris les doubles aîles & les Chapelles qui environnent le chœur.

Ce qu'on estime de singulier dans cette Eglise, est qu'au-dessus des doubles aîles tant de la nef que de la croisée & du tour du chœur, il y a des maniéres de galeries fort larges & fort hautes, toutes construites & voutées de pierres, de même que le reste du bâtiment. L'on estime aussi les deux grosses tours quarrées, hautes de trente-quatre toises qui sont aux côtez de l'entrée principale : mais il y a encore une autre chose fort considérable à remarquer dans cet édifice, c'est qu'on l'a entierement fondé sur pilotis, en quoi il a fallu faire une fort grande dépense.

Voilà ce que l'on avoit à dire des plus anciens Architectes François. Quoiqu'on en

en ait davantage nommé qu'on ne s'attendoit, il faut avoüer néanmoins que c'eſt peu en comparaiſon de ce qu'il paroît y en avoir eû, lorſque l'on conſidere la quantité d'édifices qui ont été bâtis par tout le Royaume dans les derniers tems que j'ai rapportez & dans le reſte du quatorziéme ſiecle, dont il ne ſera pas inutile d'obſerver ici les principaux Ouvrages.

(1) L'Egliſe de Saint Oüen de Rouën, aujourd'hui ſi célébre à cauſe de la délicateſſe du travail qu'on y remarque, a été commencée à rebâtir en l'année 1318. par un Religieux & Abbé du lieu appellé Jean Marc d'Argent. (2) L'Egliſe Cathédrale de Bourges fut conſtruite en l'état où on la voit à préſent vers l'an 1324. ſous l'Epiſcopat de Guillaume de la Brouſſe, qui la rendit l'une des plus magnifiques de l'Europe. Le Pape Benoît XII. fonda à Paris vers l'année 1335. (3) le College des Bernardins, & fit bâtir une partie de l'Egliſe du même College.

Mais combien a t-on fait d'édifices ſous le regne de Charles V. & ſous Charles VI. ſon Succeſſeur ? Le premier de ces Princes fit bâtir (4) à Paris la Baſtille, le Châte-
ler,

(1) Hiſt. de l'Egliſe de St. Oüen, par le P. Pommeraye. (2) Antiquitez de Bourges, par Jean Cheurr.
(3) Annales de France de Belleforeſt. (4) Vers l'an 1370.

let, le Petit-Pont, le Pont de Saint Michel, & les murailles de la Ville du côté de la Porte Saint Antoine, pendant qu'on travailloit aussi, par ses ordres, au Louvre, & aux Châteaux de Saint Germain en Laye, de Montargis, & de Crëil.

Ce que l'on fit de plus singulier sous le regne de Charles VI. en fait de bâtimens (1), fut la flote qu'on équipa (2) pour aller conquerir l'Angleterre. Il n'en avoit point paru depuis long-tems de si formidable. Elle étoit composée de douze cens quatre-vingt-sept vaisseaux, sans comprendre soixante-douze autres qu'on chargea d'une quantité prodigieuse de bois tous taillez & préparez pour en bâtir une ville dans le lieu où l'on esperoit aborder, & où l'on seroit bien-tôt en effet arrivé, sans la maladie du Roi qui fit perdre l'avantage qu'on eut pû tirer de ce grand appareil.

Il est maintenant à propos de parler des Architectes qui ont paru dans les lieux voisins de la France. Le premier qui se presente, selon l'ordre des tems, est Erwin de Steinbach, Architecte de l'Eglise Cathedrale de Strasbourg. J'ai remarqué dans le livre précédent que Dagobert le Grand, Roi de France, avoit fait achever la tour de cette Eglise, que Clovis avoit com-

(1) Froissart. (2) L'an 1386.

commencée à faire rebâtir ; mais il faut ajoûter ici que cet Ouvrage n'étant en partie que de bois, fut ruïné par le feu du Ciel dès l'an 1007. & qu'enſuite il ſouffrit cinq autres incendies dans les années 1130. 1140. 1150. 1176. & 1198. après leſquels Werner d'Habſpourg, quarante quatriéme Evêque, ayant deſſein de rendre cette même tour ou clocher encore plus conſidérable qu'il n'avoit été, ordonna qu'on le rebâtît dès les fondemens, & y mit environ cent ouvriers qui en firent une bonne partie en l'eſpace de dix années. L'Architecte Erwin s'éleva auſſi beaucoup (1) pendant vingt-huit ans qu'il travailla, tant à ce clocher qu'à la grande Egliſe, qui a été entieremens bâtie ſur ſes deſſeins.

L'on ne voit guéres d'édifices gothiques plus grands ni mieux conſtruits. L'Architecture y eſt traitée à peu près de la même maniere que dans les Egliſes de Paris & de Reims, du moins quant aux ornemens qui ſont fort délicats & en très-grand nombre. La nef & le chœur ont environ ſix-vingts pieds de hauteur ſous clef. Les bras de la croiſée & la partie qui termine l'Egliſe ont moins d'exhauſſement.

Mais ce qu'on doit davantage conſidérer dans cette Egliſe, eſt la face de la principale entrée. Elle a environ deux cens

(1) Depuis l'an 1277. juſques en 1305.

quarante pieds de hauteur ; & la tour dont j'ai parlé d'abord, qui occupe une partie de cette face, & qui en fait le principal ornement, a encore au moins une fois autant d'exhauffement que le refte : de forte qu'elle contient plus de quatre cent quatre-vingts pieds (1) depuis le rez de chauffée de la place jufques à fon fommet, ce qui ne peut fans doute paffer que pour merveilleux, fur tout lorfqu'on en connoît la délicateffe. Elle eft quarrée dans toute la hauteur de la face de l'Eglife, & percée à jour de trois côtez. Au deffus de cela, elle devient de figure octogone, eft ouverte de toutes parts, & accompagnée de quatre efcaliers hors œuvre foûtenus par le bas fur la place-forme, & percez à jour jufqu'à l'endroit où la même tour commence enfin à prendre une figure conique, ou pyramidale, par le moyen de fept différentes retraites, & d'une efpece de lanterne au-deffus de laquelle eft le dernier amortiffement.

On ne fçauroit bien connoître la beauté de cet ouvrage, fans en voir au moins le deffein. Ce ne font de toutes parts que colonnes, que figures, & autres femblables ornemens, dont il y a auffi une quantité extraordinaire dans tout le refte de la face de l'Eglife, où font entre autres, trois ftatuës

(1) Monfter. Cofmog. dit 574. pieds.

tuës équestres représentant Clovis & Dagobert Rois de France, & l'Evêque Werner d'Habspourg. L'on voit aussi en quelque endroit, la figure de l'Architecte Erwin: mais c'est au-dedans de l'Eglise proche l'un des gros piliers de la croisée, & cette figure paroît comme appuyée sur la balustrade du corridor d'en-haut, & regarder le pilier opposé.

Après la mort d'Erwin qui arriva l'an 1305. JEAN HILTS Architecte de Cologne prit incontinent sa place, & continua d'élever la tour de Strasbourg, qui cependant n'a été achevée en l'état que je viens de la décrire, qu'en l'année 1449. par un Architecte de Suabe dont on ne sçait point le nom.

Il seroit encore fort aisé de faire connoître avec quel art & quelle magnificence on bâtissoit alors en divers autres lieux d'Allemagne & en Angleterre; & l'on pourroit même dire des choses très-considérables des bâtimens que les Mores construisirent tant en Espagne que sur les côtes d'Afrique; comme aussi des édifices qu'on fit à Constantinople, soit pendant que les François furent maîtres de cet Empire, soit lorsque les Grecs y eurent repris le Gouvernement : mais ne sçachant ni les noms, ni aucune particularité des Architectes qui étoient employez en tous ces
differens

differents lieux, il est plus à propos de reprendre la suite des Architectes Italiens.

L'on a déjà commencé à parler de JEAN DE PISE, fils de Nicolas. Il ne fut pas moins excellent Architecte & Sculpteur que son pere, & se mit de si bonne heure en réputation, que dès l'an 1267. on le fit venir à Perouse pour y faire les tombeaux des Papes Urbain IV. & Martin IV. Les Habitans de la même ville le chargerent de faire un grand bassin de fontaine pour y recevoir de l'eau qu'un Religieux Silvestrin avoit conduite de deux milles loin par des canaux de plomb. Jean de Pise ayant achevé ce bassin s'en alla à Florence, où il ne demeura pas long-tems, à cause de la mort de son pere qui l'obligea à s'en retourner à Pise Il ne fut pas plûtôt en cette Ville qu'on lui donna la conduite de divers bâtimens; entre autres de celui appellé *Campo Santo*, que les Citoyens de Pise firent élever proche le Dôme, pour servir de sepulture publique. Cet édifice qui est fort grand, tout bâti de pierre, revêtu de marbre en différens endroits & couvert de plomb, fut achevé en l'année 1283.

Jean de Pise fit cette même année un voyage à Naples, où le Roi Charles d'Anjou l'engagea à bâtir le Château neuf, & à refaire le Couvent & l'Eglise des Cordeliers appellé *Santa Maria della Nuova*,

qu'on

qu'on plaça dans un autre endroit que celui où elle étoit auparavant. Aussi-tôt qu'il eut construit ces édifices, les Siennois l'appellerent chez eux pour bâtir la face de la principale entrée du Dôme de Sienne, & ensuite il passa à Arezzo, où il entreprit encore (1) plusieurs ouvrages d'Architecture & de Sculpture, principalement des Palais, & une Eglise appellée *Santa Maria de' Servi*, qui ne subsiste plus à present. Il eut pour Eleves en cette Ville quelques Allemans, dont on ne sçait point les noms; mais qui profiterent si bien des enseignemens de leur Maître, que quelques-uns d'entre eux entreprirent, peu d'années après, des ouvrages très considerables pour le Pape (2) Boniface VIII. qui entre autres choses fit faire à Rome le portique de St. Jean de Latran, & la chapelle qui lui a servi de sepulture dans l'Eglise de Saint Pierre, & bâtit en Toscane la Ville appellée *Civita Castellana*.

Je serois trop long si je rapportois tous les autres travaux que Jean de Pise (3) entreprit à Orviette, à Florence, à Pistoye, où il éleva un Jubé de marbre dans l'Eglise de Saint André, & bâtit le campanile de l'Eglise Cathédrale, & à Pise, où il fit encore la grande tribune du Dôme, qu'il finit l'année même qu'il mourut (4), quoi qu'il

(1) L'an 1286. (2) Créé l'an 1294. (3) L'an 1301.
(4) L'an 1320.

qu'il fût alors parvenu dans une grande vieilleſſe, & qu'il eût travaillé pendant plus de ſoixante années. On l'enterra fort honorablement dans *Campo Santo*, auprès de ſon pere.

GIOTTO Florentin, dont le nom eſt devenu célebre par ſes excellens ouvrages de Peinture, eut auſſi, à ce qu'on prétend (1), la conduite de quelques édifices très-conſidérables; entre autres, de la tour, ou campanile de l'Egliſe de Sainte Marie del Fiore à Florence. Il en fit lui-même les deſſeins & un modéle, ſuivant lequel ce campanile devoit avoir environ huit toiſes & demie en quarré par le bas, ſur cinquante-trois toiſes & demie de hauteur, & ſe terminer par une maniere de pyramide à quatre côtez. La premiere pierre fut poſée l'an 1334. Comme Giotto étoit employé à diverſes autres choſes, & qu'il mourut (2) deux années aprés, il ne put faire qu'une partie de l'ouvrage; de ſorte que le reſte a été achevé par d'autres Architectes qui ont toûjours ſuivi ſon modéle; mais qui ſe ſont contentez de l'élever juſques à la hauteur de quarante-une toiſes, & en maniere de tour quarrée, n'approuvant pas la figure pyramidale que Giotto vouloit mettre pardeſſus pour ſervir d'amortiſſement. Je ne m'étendrai point
davan-

(1) Vaſari V. di Giotto. (2) L'an 1336.

davantage au sujet de Giotto, parce qu'il en est assez parlé dans la vie des Peintres, parmi lesquels il faut avoüer qu'il tient un rang beaucoup plus considérable que parmi les Architectes.

LINO DE SIENNE Eleve de Jean de Pise, s'acquit (1) quelque réputation. Il s'appliqua également à l'Architecture & à la Sculpture: cependant on n'apprend rien de particulier de ses ouvrages, sinon qu'il fit la Chapelle où repose le corps de *San Ranieri* dans le Dôme de Pise.

AUGUSTIN & ANGE DE SIENNE sont plus connus. Ils avoient pour Ancêtres plusieurs Architectes dont on ignore les noms, quoi qu'il y en ait eû de fort employez vers l'an 1190. Augustin, l'aîné des deux freres, se mit à l'âge de 15. ans sous Jean de Pise, lorsqu'on bâtissoit la principale façade du Dôme de Sienne. Le progrès qu'il (2) fit dans l'Architecture & la Sculpture, fut si grand, qu'il devint bien-tôt le plus excellent de tous les Eleves de son Maître, & le soulagea en beaucoup de choses dès l'année même qu'ils allerent ensemble à Arezzo, où Jean de Pise emmena aussi Ange de Sienne, qui travailla avec le même succès qu'avoit fait son frere: de sorte que l'un & l'autre lui furent, après, d'un fort grand

(1) Vas. Vit. di Nicc. Giovani Pisani. (2) L'an 1284.

grand secours dans tous les ouvrages qu'il entreprit jusqu'à la fin de sa vie.

En l'année 1308. Augustin fit un dessein pour le Palais de neuf Magistrats qui gouvernoient alors la ville de Sienne, & s'acquit tant d'estime par cet Ouvrage, que lui & son frere furent choisis en qualité d'Architectes pour prendre soin des édifices publics de cette Ville. Ils eurent (1) par après l'un & l'autre la conduite de la face septentrionale du Dôme; refirent deux des portes de la ville, & commencerent (2) l'Eglise & le Convent de de Saint François. Ensuite ils allerent (3) à Orviette, à Arezzo, & à Boulogne, où on les employa à divers Ouvrages de Sculpture, & à conduire quelques bâtimens jusques en l'année 1338. qu'ils retournerent à Sienne pour faire le dessein d'une nouvelle Eglise de Sainte Marie proche l'ancien Dôme sur la Place appellée *Manetti*. Ce furent eux aussi qui firent (4) une fontaine qu'on voyoit dans la grande Place vis-à-vis le Palais de la Seigneurie, & qui y conduisirent de l'eau par des canaux de terre & de plomb; & cet Ouvrage ne les empêcha pas d'en entreprendre encore divers autres : car dans le même tems

(1)

(1) L'an 1317. (2) L'an 1321. (3) L'an 1326.
(4) L'an 1343.

(1) ils travaillerent à la Salle du Grand Conseil, dans le Palais public, & acheverent la tour qui étoit jointe au même Palais. Augustin se chargea même de finir seul tous ces différens travaux, afin que son frere allât à Assise prendre le soin d'une Chapelle & d'une Sepulture de marbre qu'on leur ordonna de faire dans l'Eglise basse de Saint François. Mais à peine se furent-ils séparez de la sorte, qu'Augustin mourut à Sienne, & fut enterré dans le Dôme. Pour Ange, on n'a pû apprendre ce qu'il devint depuis, ni en quel tems, ni en quel lieu il a fini sa vie. L'on sçait seulement que l'un & l'autre laisserent plusieurs Eleves, tant Architectes que Sculpteur, dont je nommerai les plus célébres, après que j'aurai parlé d'André de Pise, qui mourut vers le même tems qu'Augustin de Sienne, & de Taddeo Gaddi de Florence, qui décéda aussi peu d'années après eux.

André de Pise s'appliqua dès sa jeunesse à l'Architecture & à la Sculpture : mais il faut avoüer qu'il excella beaucoup plus dans le dernier de ces Arts que dans l'autre. Cependant on lui donna la conduite de plusieurs édifices très-considérables en divers lieux, particuliérement sur les terres du ressort des Florentins, où il fit d'abord
le

(1) L'an 1344.

le dessein du Château de Scaperia, qu'il bâtit dans Mugello au pied des Alpes. On lui attribuoit encore le dessein & le modéle d'une Eglise de Saint Jean, commencée à Pistoye l'an 1337. Cet édifice étoit rond & paroissoit assez bien construit pour ces tems-là : mais ce qu'on estimoit le plus de tous ses Ouvrages d'Architecture, étoient ceux qu'il entreprit dans la ville même de Florence lorsque Gaultier Duc d'Athènes y gouvernoit. Il fortifia le Palais de ce Duc, & l'accrût de telle sorte, qu'on l'a divisé depuis en un grand nombre d'autres Palais fort spacieux. Ce fut encore cet Architecte qui environna Florence de tours & de portes magnifiques ; & à qui la Seigneurie accorda pour ce sujet le droit de Bourgeoisie, l'honorant même, outre cela, de Charges & de Magistratures très-importantes. Enfin le Duc d'Athènes lui fit faire le modéle d'une Citadelle qu'on étoit prêt d'élever sur la côte de Saint George, quand les Florentins chasserent ce Duc hors de leurs Etats, & s'affranchirent du joug qu'il vouloit leur imposer par la construction de tant de forteresses qu'il faisoit au-dedans & aux environs de leur ville capitale.

André de Pise n'eut point de part à la disgrace du Duc d'Athènes, comme il en avoit eû à sa bonne fortune, & passa le reste

reste de sa vie à Florence, avec les mêmes honneurs qu'auparavant. Il mourut l'an 1345. âgé de 75. années, & fut enterré dans l'Eglise de Sainte Marie del Fiore. Son fils, appellé Nino devint excellent Sculpteur, de même qu'un certain Thomas de Pise, que quelques-uns croyent avoir aussi été fils d'André, & qui reussissoit assez bien dans l'Architecture, ayant achevé lui seul quelques Ouvrages qui étoient restez à faire au campanile du Dôme de Pise & à la Chapelle de *Campo Santo* dans la même ville.

Pour Taddeo Gaddi de Florence, il devint aussi sçavant Architecte qu'excellent Peintre, surpassant même Giotto, de qui il étoit Eleve, & André de Pise, en concurrence duquel il entreprit plusieurs édifices très-remarquables. Giotto lui procura d'abord la conduite des Ouvrages qu'on fit de son tems aux loges *d'or San Michele*, dont on rétablit les fondemens. On éleva au-dessus des mêmes loges divers lieux voutez de pierres pour servir de greniers publics, suivant les desseins qu'Arnolfo en avoit laissez. Les Florentins choisirent encore Taddeo pour faire les desseins, & avoir soin du rétablissement de plusieurs Ponts qui avoient été ruïnez par une grande inondation arrivée l'an 1333. Le plus estimé de ces Ponts étoit celui qu'on appelloit

pelloit *Ponte Vecchio*. Il avoit huit toises de largeur, sçavoir quatre toises pour le passage, & quatre autres toises pour les boutiques qu'on y a bâties depuis jusqu'au nombre de vingt-deux de chaque côté.

L'Architecte eut ordre de ne rien épargner à cet Ouvrage : aussi le (1) fit-il tout de pierre de taille, avec autant de solidité que de beauté ; de sorte que la dépense monta à soixante mille florins d'or. Il rétablit ensuite le château de Saint Grégoire, que le même debordement d'eaux avoit ruïné ; bâtit une grande partie du campanile de Sainte Marie del Fiore sur le modéle que Giotto en avoit laissé, & fit divers autres bâtimens, tant pour la commodité que pour l'embellissement de la ville jusqu'en l'année 1350. qu'il mourut à l'âge de cinquante ans, & fut enterré dans le premier Cloître de Sainte Croix, où l'on voit son Epitaphe, qui contient ces deux vers,

Hoc uno dici poterat Florentia felix
 Vivente : at certa est non potuisse mori.

Dans la même année 1350. mourut un célébre Peintre Florentin, nommé Stephano

(1) L'an 1340.

no (1), qu'on estime avoir aussi été un fort habile Architecte. Il étudia sous le Giotto, travailla avec lui à plusieurs ouvrages de Peinture & d'Architecture, & eut un fils appellé Tomasso, & surnommé Giottino, à cause qu'il imita parfaitement la maniere de peindre de Giotto.

De tous les Eleves d'Augustin & d'Ange de Sienne, il n'y en a point eû de plus habile qu'un nommé Jacopo Lanfrani de Venise, qui bâtit (2) l'Eglise de Saint François à Immola, qui fit (3) deux tombeaux de marbre dans l'Eglise de Saint Dominique à Boulogne, & qui rebâtit à Venise l'Eglise de Saint Antoine lorsqu'André Dandolo étoit Doge.

Jacobello & Pierre Paul Vénitiens ont été aussi de la même école, mais on ne sçait aucune chose de leurs Ouvrages, sinon qu'ils firent un tombeau de marbre à Boulogne vers l'an 1383.

(4) Il y avoit encore de ce tems-là à Venise un Architecte appellé Philippus Calendarius, qui bâtit la Place de Saint Marc dans le tems (5) que le Doge Marino Fallieri, Successeur de Dardolo, voulut usurper la souveraine autorité par une conjuration qui fut découverte, & qui lui fit perdre la vie.

(1)

(1) Agé de 49. ans. (2) L'an 1343. (3) L'an 1349. (4) Egnatius l. 8. c. 11. & 13. (5) L'an 1355.

(1) Moccio natif de Sienne, travailla à diversOuvrages d'Architecture & de Sculpture en plusieurs villes de Toscane, particulierement à Arezzo, à Florence, & à Ancone. L'on voit à Arezzo un tombeau de marbre qu'il fit sous les orgues de l'Eglise de Saint Dominique, & une petite Eglise de Saint Augustin qu'il (2) rebâtit. Les Florentins employerent le même Moccio dans Sainte Marie del Fiore, & outre cela l'engagerent à construire une Eglise & un Couvent de Saint Antoine, dont il ne reste maintenant aucun vestige. Pour la ville d'Ancone, il y bâtit une assez belle loge de Marchands. Il fit le tombeau de *Fra Zenone Vigilanti*, Evêque & Général de l'Ordre de Saint Augustin. Il orna de Sculpture le Portail de l'Eglise de Saint François, où étoit ce tombeau, & embellit l'Eglise de Saint Augustin dans la même ville.

André di Cione Organa de Florence, surpassa tous les Architectes & Sculpteurs Italiens de son tems. Son premier Maître fut André de Pise. Après avoir passé quelques années de sa plus grande jeunesse auprès de lui, il le quitta pour s'addonner à la Peinture, où il fit un tel progrès qu'il a encore mérité un rang très-considérable parmi ceux qui ont excellé dans cette profession.

(1) Vasari V. di Duccio. (2) L'an 1356.

fession. Je ne m'arrêterai point à parler de tous les différens Ouvrages dont on a déja pû apprendre diverses choses dans les Vies des Peintres ; & comme il ne s'agit ici que de ce qui regarde l'Architecture, j'observerai seulement les principales marques qu'il a données de la connoissance qu'il avoit de cet Art.

Les Florentins ayant résolu l'an 1355. d'accroître la Place de devant le Palais, de l'orner d'une loge qui pût servir de promenade couverte, & de bâtir un autre édifice pour la Monnoye, André Orgagna fit des desseins qui furent trouvez si beaux & si magnifiques, qu'on les préféra à ceux de plusieurs autres Architectes, & qu'on lui donna la conduite générale de cette entreprise. Il bâtit la loge avec beaucoup de diligence & d'une manière qui l'a toûjours fait estimer. Elle est toute de pierre de taille, ouverte des deux côtez, & soûtenuë par des arcades en plein cintre, contre l'usage de ces tems-là, où l'on n'employoit aucune autre sorte d'arcs que ceux qui se faisoient avec deux portions de cercles, & que les ouvriers appellent *arcs à-tiers-point*.

Après qu'il eut fini cet Ouvrage, il eut ordre de faire une espece de Tabernacle, ou Chapelle, pour mettre une Image de la Vierge qui étoit dans la Place d'Or San

Michele, proche l'un des piliers des loges. Quoique ce tabernacle fût petit & d'un goût assez gothique, on n'a pas laissé d'en faire beaucoup d'état. Il étoit de marbre, & travaillé avec un soin & une propreté extraordinaire. On n'y employa ni mortier, ni mastic; mais on mit des crampons de cuivre en dedans, & des plaques de plomb entre les assises, pour empêcher le marbre d'éclater par sa propre pesanteur. Parmi les ornemens de Sculpture dont André Orgagna enrichit ce Tabernacle, il y avoit un bas-relief de sa main, representant les douze Apôtres, entre lesquels il s'étoit figuré lui-même tel qu'il paroissoit alors; c'est-à-dire, fort âgé, avec la barbe rase, le visage applati & rond, & la tête couverte d'un capuchon.

L'on tient que ce Tabernacle & la loge coûterent ensemble quatre-vingts seize mille florins d'or, & que ce furent les derniers morceaux d'Architecture qu'Orgagna acheva. Il mourut l'an 1389. âgé de soixante ans, fort regretté, tant à cause des connoissances qu'il avoit des plus beaux Arts, & même de la Poësie, que pour ses vertus & son agréable conversation, qui le distinguoit de tous ceux qui faisoient les mêmes professions que lui. Il laissa plusieurs Eleves, & un frere nommé Jacopo qui entendoit aussi assez bien l'Architecture &

la

la Sculpture, & qui fit à Florence la tour & la porte de *San Pietro Gattolini*.

Anglo Gaddi, Peintre Florentin, & fils de Taddeo Gaddi, dont j'ai parlé ci-devant, avoit beaucoup de talent pour les mêmes Arts. Il fit plusieurs desseins d'Eglises, dont on fut fort satisfait : mais il quitta entierement l'Architecture, & cessa même de cultiver la Peinture, où il avoit commencé d'exceller.

Jacopo di Casentino, Eleve de Giotto, ne paroît pas s'être autant appliqué à bâtir qu'à peindre. C'est pourquoi je me contenterai de dire qu'après que les soixante Magistrats qui gouvernerent quelque tems la ville d'Arezzo lui eurent fait réparer un ancien aqueduc, il s'en retourna à Prato Vecchio sa patrie, où il mourut âgé de quatre-vingts ans, & fut enterré dans l'Eglise de Saint Ange, Abbaye de Camaldules.

Voilà ce qu'on a dû remarquer des Architectes qui ont paru jusques à la fin du quatorziéme siecle.

Fin du Tome cinquiéme.

TABLE
DES MATIERES, CONTENUËS
en ce Tome Cinquiéme.

A.

Aaron Caliphe. 191
Abajaafar Almanfor, Califc. *ibid.*
Abbaye du Bec en Normandie. 225
Abbaye de Saint Denis en France. 179. 320
Abbaye de Florence. 224
Abbaye de Sainte Geneviéve à Paris. 166. 197. 212
Abbaye de Saint Germain-des-Prez à Paris. 167. 197
Abbaye de Saint Medard à Soiffons. 166
Abbaye de Notre-Dame des Dunes près Bruges en Flandres. 233
Abbaye de Saint Pierre ou Saint Pere à Chartres. 166. 320
Abbaye de Saint Remi à Reims. 212
Abbaye de Villeloin. 114
Abderamen Calife de Maroc. 184
Abderamen, Roi des Maures en Efpagne. *ibid.*
Aboalim, General des Maures en Efpagne. 205
Accalus. Voyez Calus.
Achifamech ou Ifamach. 16
Adrien Empereur veut paffer pour un fçavant

Architecte. 131. 135
Adrien I. Pape. 186
Adrien IV. Pape. 219
Ælien. 139
Æfchyle. 56
Ætherius. 171
Agamedes. 27
Agamemnon, Roi d'Argos. 36
Agapitus. 46
Agafiftrates. 57
Agatarchus. 56
Agathias. 176
Agetor. 57
Agnollo Gaddi. 267
Agragas, ville de Sicile. 54
Agricole, (Saint) Evêque de Châlons fur Saône. 169
Agrippa, gendre d'Augufte. 102. 125
Aîles de Dedale. 35
Alaric, Roi des Gots. 157
Alexandre le Grand. 62. 65
Alexandre Severe. 146
Alexandre III. Pape. 219
Alexandrie, ville d'Egypte. 64. 65. 67
Alexandrie, ville d'Italie. 219
Almamon Calife. 192
Aloïfius. 160
Alphonfe le Grand, Roi de

TABLE DES MATIERES.

de Leon & de Castil. le. 205
Alypius. 152
Amalasonthe Reine des Ostrogots. 164
Amelie, Abbé de Notre Dame dés Dunes. 233
Anastase Dicorus, Empereur d'Orient. 171
Anastase IV. Pape. 219
Anaxagoras. 56
Anchasius. 30
André di Cione Organa. 264
André Dandolo Doge de Venise. 263
André de Pise. 260
Andronicus. 45. & suiv.
Ange de Sienne. 257
Angelo Partitiatio Doge de Venise. 199
Anthemius. 172
Antimachides. 47
Antiochus le Grand. 82
Antipatride ville de Judée. 104
Antiphilus. 59
Antistates. 47
Antonin Pie. 139
Antoninus Senateur. 136
Antre de Trophonius. 27
Apaturius Peintre. 111
Aphrodisius personnage Consulaire. 155
Apollodore. 126
Apollonius de Pergée. 74
Apuleius. 120
Aqueducs de la ville d'Agragas. 54
Aqueduc antique à Arezzo. 207
Aqueduc de Rome. 101. 126
Aqueduc de la ville de Samos. 44
Arcs de Triomphe. 65. 96. 122. 124. 144
Arcade. 165
Arcenal de Pirée. 60
Arche de Noé. 25
Archelaüs Tetarque de Judée. 109
Archias. 76
Archimédes. 75. 76
Architas. 72
Architas le Philosophe. 71
Architectes anonymes. 36. 111. 138. 159. 691. 200. 207. 209. 215. 216. 255
Architecture Gotique. 225
Arcturus ou Artus Prince de la Grande Bretagne. 165
Argelius. 47
Aristarchus. 74
Aristote. ibid.
Arnolfo. 243
Athalaric Roi des Ostrogots. 164
Athenée. 77. 139. 148
Attalus. Voyez Calus.
Attila Roi des Huns. 159
Auguste. 99
Augusta Emerita. 103
Augustin de Sienne. 257
Saint Avite Evêque de Clermont. 169
Aurelien Empereur. 149
Auxentius personnage Consulaire. 154
Azon Religieux. 113

TABLE

B.

Babylone. 26
Bagdet. 184
Bains d'Agrippa. 102
Bains d'Esculape à Epidaure. 136
Bains d'Hippias. ibid.
Bains bâtis dans les Indes. 150
Bains d'Onesegius. 159
Basile de Macedoine Empereur d'Orient. 206
Basilique de Fano. 92
Basilique de Neptune. 132
Basilique de Plotine à Nimes. 133. & suiv.
Basilique d'Hercule à Ravenne. 161
Basilique Ulpienne. 128
Bastille. (La) 249
Bâtimens de l'Empereur Adrien. 133. & suiv.
Bâtimens d'Agrippa. 98. 120. & suiv.
Bâtimens d'Alexandre le Grand. 61
Bâtimens d'Auguste. 100
Bâtimens de Charlemagne. 186
Bâtimens d'Hérode le Grand Roi de Judée. 103. & suiv.
Bâtimens de Saint Loüis. 230
Bâtimens du Roi Robert. 140. 211
Bâtimens de Théodoric Roi des Ostrogots. 160
Bratrachus. 84
Bathycles. 45
Belier, machine de guerre. 36. 57

Belus. 25
Saint Benezet. 223
Benoit III. Pape. 202
Benoit XII. 249
Beseliel. 27
Bibliotheque de Domitien au Mont-Palatin. 128
Bibliotheque de Trajan. ibid.
Biton. 61
Boëce. 162
Boiliviis. 221
Bonanno. 218
Boniface VIII. Pape. 235
Bonosus. 154
Briaxis Sculpteur. 59
Bupalus. 45
Buono, 216
Busas. 178
Buschetto da Dulichio. 208
Bysas. 54

C.

Cadran au Soleil dans le champ de Mars. 97
Caïn. 25. 26
C. Bœbius Musæus. 142
C. Julius Lacer. 129
C. Julius Posphorus. 111
C. Licinius Alexander. ibid.
C. Mutius. 84
C. Posthumius. 98
C. Sevius Lupus. 120. & suiv.
Caligula. 113
Calleschros. 47
Calixte II. Pape. 210
Callias. 63
Callicrates. 54

Calli-

DES MATIERES.

Callimachus. 41. 46
Callinicus. 178
Calus. 35
Cambyses Roi de Perse. 48
Campanile de Saint Marc à Venise. 116
Campanile de Sainte Marie del Fiore à Florence. 262
Campanile de Pise. 218
Campanile de Saint Nicolas à Pise. 239
Campanile du Dôme de Pise. 261
Campanile de l'Eglise Cathédrale de Pistoye. 255
Campo Santo à Pise. 254
Canal proche d'Alexandrie. 68. 78. 261
Canal pour la jonction des Mers. 187
Capaona proche de Naples. 238
Caracalle. 144
Carpion. 55
Cassiodore. 163
Catuliacum. 180
Caucalus Roi de Sicile. 34
Cedmiel. 49
Celestin III. Pape. 219
Césarée. 104. 109.
Cetras. 57
Chapelle de Boniface VIII. à Saint Pierre. 255
Chapelles de la Rotonde. 219
Chapelles de Campo Santo à Pise. 261

Chapelle de Notre-Dame dans le Monastere de Saint Germain-des-Prez à Paris. 229
Chapelle dans l'Eglise basse de Saint François à Assise. 259
Sainte Chapelle de Paris. 229
Sainte Chapelle de Vincennes. ibid.
Chapiteau Corinthien. 47
Chapitre de Saint Germain-des-Prez à Paris. 229
Charidas. 57
Charlemagne. 184
Charles le Chauve. 197
Charles V. 249
Charles VI. ibid.
Charles d'Anjou Roi de Naples. 240. 254
Chartreuse de Paris. 230
Château d'Athènes. 45. & suiv.
Château de Blois. 199
Château d'Episcopia. 175
Château de Saint Germain-en-Laye. 250
Château de Saint Grégoire à Florence. 262
Château d'Hérode dans la Judée. 103
Château de l'Oeuf proche de Naples. 238
Château-neuf à Naples. 254
Château de Scaperia dans Mugello. 260
Châtelet de Paris. 249. & suiv.
Cheiromocrates. 64

TABLE

Chemins (grands) de Rome. 101
Chemins de Pouzzole taillez dans le roc. 98
Chemin de Domitien. 123
Chemin de Flaminius. 101
Chemin de Trajan. 128
Chereas. 62
Cherſicrates. 64
Cherſiphron. V. Creſiphon.
Cheval de Troye. V. Belier.
Childebert Roi de France. 166. 169
Childebert II. Roi d'Auſtraſie. 170
Chilperic I. ibid.
Chinocrates. 64
Chiram. V. Hiram.
Chyroſophus. 45
Chryſes. 174
Cimmon. 33
Cirque à Paris, & à Soiſſons. 170
Civita Caſtellana. 255
Claude Empereur. 113
Clement III. Pape. 219
Clement IV. Pape. 240
Cloaques de Rome. 80
Cleodamus. 148
Cléoménes. 64
Cleopâtre Reine d'Egypte. 88
Clocher de Strasbourg, V. Tour de Strasbourg.
Cloître de Sainte Croix à Florence. 262
Cloitre de Saint Laurent proche de Rome. 219
Clotaire I. 166

Clotaire II. 179
Clovis. 266
Cn. Cornelius. 93
Cn. Coſſutius Agathangelus. 82
Cn. Coſſutius Caldus. ibid.
Cocceïus. V. L. Cocceïus Auctus.
College & Egliſe des Bernardins à Paris. 249
Coliſée. 117
Colombe d'Architas. 72
Colonne d'Almamon. 192
Colonne d'Antonin. 139
Colonne de Trajan. 127. 140
Colonnes dans la place de Saint Marc à Veniſe. 317
Coloſſe de Neron. 115. 133
Commode. 143
Compas inventé par Calus. 35
Compiegne appellée Charleville. 198
Comte de Conſtantinople titre d'honneur. 176
Conſtans Empereur, ruïne la ville de Rome. 178
Conſtantin le Grand. 150
Conſtantin Monomaque Empereur d'Orient. 113
Conſtantin Pogonate. 178
Conſtantin Porphyrogenete. 206
Conſtantinople. 150
Convent de Saint Antoine à Florence. 264

Con-

DES MATIERES.

Convent des Carmes à Paris. 231
Convent des Cordeliers à Assise. 237
Convent des Cordeliers à Paris. 230
Convent de Saint Dominique à Arezzo. 240
Convent de Saint François à Sienne. 258
Convent des Freres Prêcheurs à Bologne. 238
Convent des Freres Prêcheurs à Viterbe. 42
Convent des Jacobins à Paris. 231
Cornelius. V. Cn. Cornelius, & Publ. Cornelius.
Cornelius Celsus. 87
Corœbus. 55
Cossutius. 82
Corps de Saint Marc l'Evangeliste porté à Venise. 200
Couronne d'or de Hieron. 76
Creil, Château. 250
Ctebisius. 73
Ctesiphon. 44
Cusco ville capitale du Perou. 236
Cylindre inventé par Archimede. 75
Cyriades personnage Consulaire. 153
Cyrus. 31

D.

Dagobert. 180
Saint Dalmatius Evêque de Rhodez. 169
Daniel. 161
Daphnis. 58

Darius Hystaspes. 48
David. 51
Décorations de théatre, par qui inventées. 56
Dedale. 30
Demetrius. 58
Demetrius de Phalere. 60
Demetrius Poliorcetes. 62
Democrates. 64
Démocrite. 56
Demophilos. 57
Demophon. 89
Detrianus. 132
Dexiphanes. 78
Diades. 62
Digues révelées en songe. 174
Dinochares ou Dinocrates. 64
Diocletien. 149
Dioclides, ou Diognetus. 62
Diphilus. 57
Dôme. V. Eglise Cathedrale.
Domenico Morosini, Doge de Venise. 226
Domitien comparé à Midas. 121

E.

Eadgare Roi de la Grande Bretagne. 203
Eadmond Roi de la Grande Bretagne. ibid.
Eadvvard Roi des Anglois Saxons. ibid.
Eberhard fondateur d'Einsidlen. 204
Ebon Archevêque de Reims. 155
Edouard Roi d'Angleterre. 116

Q v Eglise

TABLE

Eglife Cathedrale d'Amiens. 226
Eglife Cathedrale d'Arezzo. 242
Eglife Cathedrale de Bourges. 249
Eglife Cathedrale de Châlons sur Saône. 170
Eglife Cathedrale de Chartres. 197. 210
Eglife Cathedrale à Maguelone. 221
Eglife Cathedrale d'Oviéde. 205
Eglife Cathedrale de Paris. 228. 247
Eglife Cathedrale ou Dôme de Pife. 208
Eglife Cathedrale de Reims. 245. 295. & fuiv.
Eglife Cathedrale de Rhodez. 169
Eglife Cathedrale de Roüen. 225
Eglife Cathedrale de Strasbourg. 250
Eglife Cathedrale de Volterre. 240
Eglife des Cordeliers à Paris. 230
Eglife de Sainte Croix de la Bretonnerie à Paris. ibid.
Eglife dorée à Venife. 217
Eglife de Saint François à Imola. 263
Eglife de Saint Jacques en Galice. 205
Eglife de S. Jaques de Piftoye. 233
Eglife de Saint Jean à Monza. 333
Eglife de Saint Jean à Piftoye. 172
Eglife de Saint Julien à Alcantara. 260
Eglife de Saint Laurent à Naples. 240
Eglife de Saint Lucien à Beauvais. 170. 114
Eglife de Saint Marcel à Châlon fur Saône. 170
Eglife de Saint Marc à Venife. 200. 217
Eglife de Saint Maria del Fiore, à Florence. 224
Eglife de Sainte Marie fur Arne à Florence. 238
Eglife de Sainte Marie à Sienne. 255
Eglife de Saint Martin à Luques. 209
Eglife de Saint Martin de Tours. 166. 170. 197
Eglife de Saint Nicaife à Reims. 227. 245
Eglife de Notre-Dame à Aix-la-Chapelle. 185
Eglife de Notre-Dame à Affife. 237
Eglife de Saint Ouën à Roüen. 197. 249
Eglife de Padoüe. 159
Eglife de Saint Paul à Piftoye. 209
Eglife de Sainte Praxede à Rome. 201
Eglife de Saint Procule à Pouzzole. 99
Eglife du Saint Sepulcre à Jerufalem. 191. 213
Eglife de Saint Severe à Venife. 199

Eglife

DES MATIERES.

Eglise de Sainte Sophie à Constantinople. 136. 172. 206
Eglise & Monastere de la Trinité à Florence. 240
Eglise de Vitry. 212
Eglise de VVestmunster proche de Londres. 115
Eglise de Saint Zacharie à Venise. 119
Eglises taillées dans le roc en Ethiopie. 236
Eguille de Nectabis. V. Obelisque. 68
Einsidlen, Monastere. 261. 204
Eleves d'André de Pise. 264
Eleves de Buscetto. 209
Eleves de Giotto. 261
Eleves de Nicolas & de Jean de Pise. 257. 259
Eleves d'Augustin & d'Ange de Sienne. 257
Elflede Reine des Merciens. 203
Elfrid Roi des VVest-Saxons dans les Isles Britanniques. 203
Eliasib grand Sacrificateur de Jerusalem. 53
Eliab, Voyez Ooliab.
Entinopus. 156
Epeus. 36
Epimachus. 62
Epitaphes. Voyez Inscritions.
Eratosthènes. 74
Erginus Roi de Thebes. 28

Erostrate. Voyez Herostrate.
Ervvin de Steinbach. 250
Escalier de Saint Nicolas à Florence. 239
Espernon. 212
Etang du Palais de Neron. 115
Ethelrede Roi de la grande Bretagne. 203
Etienne Persan. 183
Etienne Abbé de Tournay. 212
Euclide. 73
Euctemon. 71
Eudes II. Comte de Chartres. 210
Eudes de Montreüil. 230
Eudoxus de Cnide. 72
Eugene III. Pape. 219
Eupailmus. 43
Euphranor. 58
Eupolemus. 46
Evrard Evêque d'Amiens. 227

F.

Fabri Navales, ou Navicularii 143
Fabri Tignarii, ou Tignuarii. ibid.
Femme de Nicon. 138
Fereol Evêque de Limoges. 169
Feu Grec. 178
Fez villes d'Afrique. 126. 156. 190
Figure representant un Architecte de l'Eglise de Saint Marc de Venise. 317
Flavius Vegetius Renatus. 175

TABLE

Florence. 186. 243
Flote bâtie en France sous le Regne de Charles VI. 250
Formose I. Pape. 202
Forum Augusti. 132
Forum Trajanum. 127
Foulcher Abbé de Saint Pere à Chartres. 220
Froïla Roi des Mores. 184
Frontin. 125
Fuccio. 237
Saint Fulbert Evêque de Chartres. 210
Fussitius. 86

G.

Gabazes Roi des Laziens. 175
Galien Medecin. 138
Galien Empereur. 148
Gaulthier Duc d'Athènes. 360
Gebhard II. Evêque de Constance. 204
Saint Germain Evêque de Paris. 169
Gilles de Stéene Abbé de N. D. des Dunes. 234
Gilbert Abbé de Fleuri sur Loire. 212
Giotto. 256
Giottino Peintre. 263
Fra Giovanni Fiorentino. 241
Giovanni Doge de Venise. 200
Giustiniani Doge de Venise. ibid.
Godefroi de Bouillon. 216
Saint Gonsalve. 232
Guntran Roi de Bourgogne. 170
Gregoire (S.) Evêque de Tours. ibid.
Gregoire IV. Pape. 201
Gregoire X. Pape. 242
Greniers publics à Florence. 261
La Guerre, Abbaye. 215
Guillaume IV. Duc d'Aquitaine. 310
Guillaume Allemand. 218
Guillaume Duc de Normandie & Roi d'Angleterre. 215

H.

Hasteing chef des Normands. 197
Helepole, machine de guerre. 62
Helchias. 52
Helie (Frere) Général des Cordeliers. 237
Helxine herbe. Voyez Parietaire.
Henoch ville bâtie par Caïn. 25
Henodad. 49
Henri I. 212
Heraclite. 8
Hermer, Abbé de Saint Remi de Reims. 212
Hermitage de N. D. à Einsidlen. 204
Hermodorus ou Hermodus. 83
Hermogénes. 42
Hermon. 59
Herode le Grand Roi de Judée. 103
Herode Tetrarque de Judée. 109
Herostrate. 66

Hie-

DES MATIERES.

Hieron Roi de Siracuse. 75
Hilduard Religieux. 220
Hilts. 253
Hincmar Archevêque de Reims. 196
Hippias. 136
Hiram. 40
Hiram Roi de Tyr. *ibid.*
Horloge. 191
Hôpital du Saint Esprit à Rome. 224
Hôpital des Quinze-vingts à Paris. 230
Hôpital du Pont d'Avignon. 223
Hôpital Général de Venise. 216
Hôtel-Dieu de Compiégne. 231
Hôtel-Dieu de Paris. 230
Hôtel Dieu de Pontoise. 231
Hôtel-Dieu de Vernon. *ibid.*
Hugues Libergier. 227
Hugues Capet. 210
Humbert Archevêque de Lyon. 213
Hypparchus. 74
Hyrieus. 28

I.

Jacob Almansor Calife. 184
Jacobello. 263
Jacopo frere d'André Orgagna. 266
Jacopo ou Lapo. 237
Jacopo di Casentino. 267
Jacopo Lanfrani. 263
Jadon. 53
Januarius. 186
Japhe ville. 230
Jardins du Palais de Neron. 115
Icare. 35
Ictinus. 54
Idris Roi de Fez. 190
Jean de Chelles. 228
Jean Hilts. 254
Jean de Milet. 174
Jean de Pise. 254
Jean Ravy. 246
Jean de Tianges Prieur du Pont Saint Esprit. 223
Jean Cardinal des Ursins. 244
Jerusalem. 52
Jesus. Voyez Josué
Jeux publics. 30. 54. 109
Ingelheim, Palais proche de Mayence. 186
Ingelramne. 225
Ingenieurs. Voyez Architecte.
Innocent III. Pape. 220. 224
Innocent IV. 223
Inscriptions. 30. 50. 65. 69. 96. 99. 120. *ibid.* 209. 230. *ibid.* 247. 263
Iol, ville. 110
Josedec. 48
Joseph Roi d'Afrique. 235
Josué grand Sacrificateur. 48
Jousselin de Courvault. 232
Isidore Bisantin. 174
Isidore de Milet. *ibid.*
Isthme de Corinthe. 113
Juba Roi de Mauritanie. 116
Juda. 49

Ju-

TABLE

Juliade, ville de Judée. 109
Julien. 153
Julius Pollux. 139
Justin le jeune. 177
Justinien. 173

K.

Kanut Roi de Danemark & d'Angleterre. 210
Karosse, Abbaye. 194

L.

Labyrinthe de l'Isle de Créte. 31. 33. 34
Labyrinthe d'Egypte. 32
Labyrinthe de Samos. 43
Labyrinthes. 32 & suiv.
Lac de Celano, ou Lacus Fuscinus. 114
Lalibala Roi d'Ethiopie. 236
Lambert de Kenle Abbé de N. D. des Dunes. 234
Laodicée rétablie. 140
Lapo. 237
Latino Cardinal des Ursins. 241
St. Laurent de Caunes. 195
Lebadia, ville de Béotie. 28
Leocares Sculpteur. 59
Leocrates. ibid.
Leon Evêque de Tours. 168
Leon Evêque de Thessalonique. 193
Leon le Philosophe, Empereur d'Orient. 206
Leon III. Pape. 186
Leon IV. Pape. 201
Leon IX. Pape. 213
Leonides. 57
Levées bâties dans les Indes. 150
Les Levites étoient obligez de sçavoir l'Architecture. 49. 52. 108
Libergier. 228
Libon. 54
Licinius. 111
Lino de Sienne. 257
Le Lis, Abbaye. 231
Lit d'Amphitryon & d'Alcmène. 30
Loge des Marchands à Ancône. 264
Loges d'Or San Michele à Florence. 261
Loges de la Place du Palais à Florence. 165
Long-Champ, Abbaye. 231
Louis le Debonnaire. 194
Saint Louis. 230
Le Louvre. 250
Lucien. 139
Lucius III. Pape. 219
L. Ancharius Nicostratus. 142
L. Ancharius Philostorgus. ibid.
L. Antius. 87
L. Cocceius Auctus. 98
L. Vitruvius Cerdo. 96

M.

Magistrats d'Arezzo. 267
Maglione. 240
Mahaut femme d'Etudes de Montreüil. 231

Maignaud.

DES MATIERES.

Maignaud. 212
Mainier. 114
Maison dorée. 113
Maison d'Entinopus. 157
Saint Maixant, Abbaye. 194
Ste. Marie. ibid.
Manco Cepac Ynca, Roi du Perou. 237
Mandrocles. 49
Manlieu, Abbaye. 195
Manlius. 97
Marché d'Or San Michele à Florence. 244.261
Marchione. 224
Marco Juliano. 216
Marc Aurele. 139
Marcus Aurelius. 93
M. Terentius Varro. 87
M. Valerius Artena. ibid.
M. Vipsanius Agrippa. 109
M. Vitruvius Pollio. 96
Margaritone. 242
Marino Fallieri Doge de Venise. 263
Maroc, ville d'Afrique. 184
Martin III. Pape. 202
Martin IV. Pape. 254
Mathilde, Reine d'Angleterre. 115
Maubuisson, Abbaye. 231
Maurice de Salli Evêque de Paris. 229
Maurice Empereur d'Orient. 177
Maynard. 114
Médailles antiques. 85. 89
Medeshamstede Abbaye. 183
Megacles. 39

Melampus. 57
Meltias. 53
Memphis, ville d'Egypte. 26
Menandre. 89
Menar, Abbaye. 194
Menon. 71
Saint Mesmin, Abbaye. 166
Metagenes. 44
Metagenes de Xipete. 55
Metichus. 46
Metrodorus. 150
Mexaris. 57
Michel Curopalate Empereur d'Orient. 192 & suiv.
Minos Roi de Créte. 35
Miris Roi d'Egypte. 32
Miroirs ardens. 171
Mithridate. 88
Mnesicles. 55
Mnestes. 42
Moccio. 264
Mœris, Voyez Miris.
Moissac, Abbaye. 195
Moïse. 27. 51
Monastere de Saint Germain-des-Prez à Paris. 229
Monastere de Saint Philibert. 194
Monastere de Saint Pierre & Saint Paul à Rome. 201
Montfort. 212
Montargis, Château. 250
Mosquée de Corduë. 184
Motherus Roi d'Egypte. 32
Murailles de la ville de Rheims abbatuës. 196
Murailles de Rome. 186

Mutius

TABLE

Muſtius. 126
Mutius. 84

N.

NAvire de Pierre. 36
Navis Syracuſana, ou Navis Alexandrina. 76
Nauſtrophus. 43
Nectabis Roi d'Egypte. 33. 68
Néemi. 52
Nembroth. 25
Neron. 115
Nicolas I. Pape. 202
Nicolas de Belle, Abbé de N. D. des Dunes. 234
Nicolas de Piſe. 238
Nicomedes. 88
Nicon. 137
Nicopolis. 101. 108
Nimphodorus. 57
Ninive. 16
Ninus. 25
Nino Sculpteur. 261
Noé. 25. 26. 51
Noaillé, Abbaye. 195

O.

OBeliſque ſervant de ſtile à un cadran. 97
Odon. 214
Odon de Sulli Evêque de Paris. 229
Oneſegius favori d'Attila. 159
Ooliab. 27
Oracle de Trophonius. 29
Ordre Toſcan. 80
Ordre Corinthien. 41. 46

Orgues. 74
Orſo Particiatio Doge de de Veniſe. 200
Orviette. 259
Oviede. 184

P.

PAconius. 97
Padouë détruite par Alaric. 157
Paiſant (S.) 195
Palais des Gouverneurs de la ville d'Ancône. 242
Palais d'Archelaüs à Jericho. 110
Palais d'Attila bâti de bois. 159
Palais de Conſtantinople. 171
Palais de Domitien. 121
Palais de Gaultier Duc D'Athènes à Florence. 260
Palais d'Herode. 104. 105
Palais d'Ingelheim. 186
Palais de Neron. 115
Palais de Motherus. Voyez Labyrinthe d'Egypte.
Palais de Nimegue ſur le VVael. 186
Palais du Roi Robert à Paris. 212
Palais de Salomon. 41
Palais de Sienne. 258
Palais Ducal de Veniſe. 200
Palais de Juba à Zara. 110
Paneade ville de Judée, nommée Ceſarée. 109
Panopeus. 36
Pantheon à Rome. 104
Pa-

DES MATIERES.

Parietaire, herbe. 56
Parthenone. Voyez Temple de Minerve.
Pascal I. Pape. 201
Pausanias. 139
Peinture de la main de Mandrocles. 50
Peonius. 58
Pephasmenos. 57
Pepin Roi d'Italie. 194
Pericles. 57
Perinos. 47
Pertericus Roi des Lombards. 182
Petershausen, Abbaye. 204
Pertesucus Roi d'Egypte. 31
Phanal à l'embouchure de la Riviere Corumne en Galice. 120
Phanal de l'Isle de Pharos. 69
Phazaëlle, ville de Judée. 104
Pheax. 54
Phidias Sculpteur. 56
Phileas. 76
Phileos. 56
Philippe. 120
Philippe Auguste. 226
Philippus Calendarius. 163
Philippe Tetrarque de Judée. 109
Philolaüs. 74
Philon. 60
Phœnix. 68
Phyros. 57
Phyteus. 59
Pierre Abbé de N. D. des Dunes. 233
Pierre de Caniba Abbé du Bec. 226
Saint Pierre Gonsalve. 232
Pierre de Montereau. 229
Pierre Paul Venitien. 263
Pierre Candiano Doge de Venise. 200
Pietro Orseolo Doge de Venise. ibid.
Pietro Tradonico Doge de Venise. 200
Pietro Tribuno Doge de Venise. ibid.
Pisistrate. 47
Place d'Antioche. 108
Place Manetti, à Sienne. 258
Place de Saint Marc à Venise. 263
Place du Palais à Florence. 265
Place du Priori à Florence. 244
Platon. 74
Pline. 125
Pline le jeune. ibid.
Poclis. 57
Polyclete. 58
Polydus. 57
Pons ou Pontius Archevêque d'Avignon. 222
Pont Ælius. 133
Pont d'Amaranthe. 232
Pont d'Avignon. 221
Pont sur le Bosphore de Thrace bâti par ordre de Darius. 50
Pont de Caligula. 113
Pont de Cavez. 233
Pont Saint Esprit. 223
Pont de Florence. 242. 261

TABLE

Ponts de Lyon. 113.122
Ponts de Paris. 250
Pont de Mayence sur le Rhin. 185
Pont de Rialto à Venise. 217
Ponts de Trajan. 128.129
Pont de Tui en Galice. 232
Porsenna Roi d'Hetrurie. 80
Port de Cesarée. 105
Port de la ville de Japhe. 230
Port d'Iol. 110
Port d'Ostie. 114
Port de Piree. 60
Portail du Château d'Athènes. 55
Portail de l'Eglise de Rheims. 245
Portrait d'André Orgagna. 266
Possidonius. 65
Pothœus. 59
Praxiteles Sculpteur. ibid.
Proclus. 171
Procope. 176
Psammetichus Roi d'Egypte. 32
Ptolomée Philadelphe. 68. 69
Ptolomée Philopator. 77
P. Cornelius. 93
Publ. Minidius. ibid.
Publius Septimius. 87
Pythius. 56
Pyrrus. 58

Q.

Qualitez qu'un Architecte doit avoir. 94. 95. 163
Q. Cissonius. 142

R.

Rabirius. 127
Radagaise. 156
Sainte Radegonde. 195
Radicophani, Château. 219
Refectoir de Saint Germain-des-Prez à Paris. 229
Renault. 226
Rhampsinitus Roi d'Egypte. 37
Rhicus. 42
Rholus. 43
Rialto est le plus ancien Quartier de la ville de Venise. 158
Richard III. Abbé du Bec. 225
Richard Duc de Normandie. 210
Fra Ristorio da Campi. 241
Robert de Coucy. 245
Robert Roi de France. 210
Robert de Lusarche. 226
Rodolinde Reine des Lombards. 182
Les Romains ont appris des Grecs la beauté de l'Architecture. 81
Rome rebâtie de Marbre par Auguste 100
brûlée par Neron. 116
La Rotonde. 219
Rois Inventeurs des grands desseins de Bâtimens. 25. & suiv.
Royaumont, Abbaye. 231
Rumalde. 196

DES MATIERES.

S.

Salomon de Gand Abbé de N. D. des Dunes. 234
Salomon. 40. 51
Sarnacus. 57
Satyrus. 68
St. Savin. 195
Saurus. 84
Scaperia, Château. 260
Scie inventée par Calus. 35
Sciences neceſſaires aux Architectes. 94
Scopas. 59
Scopinas. 74
Sebaſte, ville, 104. & ſuiv.
Sebaſtiano Ziani Doge de Veniſe. 216
Semiramis. 20
Sephoris ville de Galilée. 109
Septime Severe. 144
Septizone. ibid.
Sculpture de Boniface VIII. 255
Sepulture de Miris. V. Labyrinthe d'Egypte.
Sepulture publique à Piſe. 255
Sepulture de Simandius. 32
Sergius. 193
Sergius II. Pape. 201
Sexulpe Evêque des Merciens. 183
Sextus Pompeïus Agaſius. 111
Silanion. 57
Silenius. 46
Simandius Roi d'Egypte. 32
Smyrne rebâtie. 140
Solomnac, Abbaye. 195
Soſtratus. 68
Sphére inventée. 75
Spintharus. 44
Splanchnoptes. 56
Staſicrates. 64
Statuë de fer repreſentant la Reine Arſinoé. 67. & ſuiv.
Statuë d'or de Minerve, ſurnommée la Santé, faite par Phidias. 56. & ſuiv.
Statuë repreſentant l'Architecte Chiroſophus. 45
Statuë Coloſſale de Neron. 115. 133
Statuë de bronze repreſentant Splanchnoptes. 56
Structor Parietarius. 148
Stephano. 262
Sugger Abbé de Saint Denis. 220
Symmaque Préfet de Rome. 154
Symmaque. 162

T.

Tabernacle. 27
Tabernacle des loges d'Or San Michele à Florence. 265. & ſuiv.
Tableau de Mandrocles. 50
Taddeo Gaddio. 261
Tacite Empereur. 149
Talus, Voyez Calus.
Tarcheſius. 47

TABLE

Tarquin le Superbe. *ibid.*
Temple d'Antonin & de Faustine à Rome. 139
Temple d'Apollon à Delphes. 28. 44. à Epidaure. 132. à Magnesie. 42. à Milet. 58. à Rhodes. 109. à Tegée. 45
Temple d'Arsinoé vouté de pierre d'aimant. 67 & suiv.
Temple d'Auguste. 90. 99. 112
Temple de Bachus. 42. 45
Temple de Cerès & de Proserpine à Eleusis. 55. 60
Temples de Diane. 42. 60
Temple de Diane à Ephese. 44. 58. 66
Temples d'Esculape. 47. 136
Temple de l'Honneur & de la vertu à Rome. 84
Temple de Jerusalem bâti par Salomon. 40. Rebâti par Zorobabel. 48. Par Hérode. 106
Temple de Junon dans l'Eubée. 46
Temple de Junon à Samos. 42
Temple de Jules Cesar. 89
Temple de Jupiter au Capitole. 80
Temple de Jupiter à Olympie. 54
Temple de Jupiter Olympien à Athènes. 47. 82. 108. 134

Temples, Monoptere, Diptere, & Pseudodiptere. 42
Temple de Minerve. 55
Temple de Neptune. 28
Temple de la Paix à Rome. 118
Temple de la Santé. 136
Temple du Soleil en Egypte. 32
Temple de Venus bâti à Rome sur les desseins de l'Empereur Adrien 131
Temple de Vulcain à Memphis. 31
Tenichus. 36
Thaïs femme de Ctesibius. 74
Theatre de Marcellus. 93
Theatre des Epidauriens. 58
Thebes ville d'Egypte. 26
Theledeus Sculpteur. 43
Theocides. 57
Theocles Sculpteur. 59
Theodore Phocéen. 44
Theodore. 175
Theodore de Samos. 43
Theodoric Abbé de N. D. des Dunes. 234
Theodorus Architecte & Sculpteur. 43
Theodoric Roi d'Italie. 160
Theodose. 154
Theophile Empereur d'Orient. 193
Theotfroi. (St.) 195
Thermes d'Agrippa. 102

Thermes

DES MATIERES.

Thermæ Alexandrinæ. 146
Thermes Antonianes. 145
Thermes de Diocletien. 149. & suiv.
Thermes de Trajan. 128
Thesée. 31
Theulinde Reine des Lombards. 382
Thibault Prêtre. 212
Thietland. 204
Thimotée Sculpteur. 59
Tholo, ou petit Dôme. 44
Thomas de Cormont. 226
Thomas Patriarche de Jérusalem. 191
Thomas de Pise. 261
Tibere. 112
Tiberiade, ville. 110
Tibere Empereur d'Orient. 177
Ti. Claudius Vitalis. 119
Tithoës Roi d'Egypte. 31
Titus appellé l'amour & les delices du genre humain. 118. & suiv.
Tomasso Peintre. 263
Tombeau d'Archimédes. 75
Tombeau d'Adrien. 133
Tombeau de Saint Dominique à Boulogne. 238
Tombeau de Mausole. 59
Tombeau de Porsenna. 80
Tortuë, machine de guerre. 57
Tour de Babel. 25
Tour. Voyez Campanile.
Tour de Pise. 218
Tour de Strasbourg. 181
Tour de Straton. 105
Tour des Vents à Athènes. 46
Tours roulantes. Voyez Helepole.
Trajan. 126
Tremblemens de Terre artificiels. 173
Tresor d'Hyrieus. 28
Tresor de Rhampsinitus. 37
Tresors à Olimpie. 59
Tribune du Dôme de Pise, 240
Triphon. 64
Trophonius. 27

V.

Valens. 151
Valerien. 148
Valerius Artema. 87
Valerius d'Ostie. 85
Varron. Voyez M. Terentius Varro.
Vegece. 175
Venise. 156. 157
Verre malleable. 112
Vespasien. 118
Via Domitiana. 123
La Vicheria proche de Naples. 238
Ville de bois portée sur des Vaisseaux. 250
Villeloin. 114
Vis d'Archimede. 76
Vitruve. 91
Voiles inventées par Dédale. 35
Urbain III. 219
Urbain IV. 254
Urbs Leonina. 202

TABLE DES MATIERES.

VV.

Walid Almanfor, Caliphe. 184
VVaultier de Meulan. 226
VVerner d'Hapsbourg, Evêque de Strasbourg. 251
VVeftmunfter. 215
VVirinbolde. 114

X.

Xenoclet. 55
Xerxès. 52

Y.

Ynca Roi du Perou. Voyez Manco Capac.
Yves de Bellême Evêque de Séez. 113

Z.

Zara ville Capitale de Mauritanie. 110
Zenobie rebâtie. 174
Zenon Rheteur. 173
Zoïlus. 43
Zorobabel. 48

Fin de la Table du Tome Cinquiéme.

CONFERENCES
DE
L'ACADEMIE ROYALE
DE PEINTURE
ET
DE SCULPTURE.
PAR Mr FELIBIEN,

Sécrétaire de l'Academie des Sciences, &
Historiographe du Roi.

A MONSEIGNEUR
COLBERT,
CHEVALIER MARQUIS de Seignelay & autres lieux, Commandeur & Grand Trésorier des Ordres de Sa Majesté, Conseiller ordinaire en tous ses Conseils, du Conseil Royal, Controlleur Général des Finances, Surintendant & Ordonnateur Général des Bâtimens, Arts & Manufactures de France.

MONSEIGNEUR,

Si j'ose vous présenter ce Livre, ce n'est pas seulement pour me prévaloir d'une protection aussi

puissante que la Vôtre, mais c'est encore pour vous rendre compte d'un Ouvrage que j'ai entrepris par l'ordre qu'il vous plut me donner, lorsque dans une Assemblée des Peintres & des Sculpteurs de l'Académie Royale que vous honorâtes de votre présence, & où vous leurs fîtes connoître combien il leur seroit utile de faire des Conférences, vous me commandâtes en même tems de les recueïllir pour en faire part au Public.

Ces Conférences, MONSEIGNEUR, sont le fruit des paroles que vous semâtes dans l'Assemblée de ces sçavans hommes, Vous pouvez voir que vos conseils si judicieux & si utiles n'ont pas été répandus dans une terre in-
grate,

grate, & de quelle sorte ce Corps que vous rendez si célébre par les soins que vous en voulez bien prendre, a sçû profiter des bons avis que vous lui avez donnez. Aussi qui refuseroit, MONSEIGNEUR, d'écouter des paroles si efficaces, puisque vous leur imprimez tant de force que rien ne les peut empêcher d'agir avec un heureux succès. Je ne veux pas ici parler de ce qu'elles font dans les Conseils du Roi, lorsqu'il faut résoudre les affaires les plus importantes, ou établir son autorité. Je ne dirai pas non plus tout ce qu'elles ont fait pour ce qui regarde la Police & ces Reglemens si avantageux & si nécessaires à la sûreté & à l'embélissement de cette grande Ville.

Ville. Je ne toucherai point encore à ce qui concerne la Justice & le Commerce, quoique l'on en voye sur terre & sur mer des effets si merveilleux. Je ne m'arrêterai qu'à ces beaux Arts que vous rendez non seulement considérables par l'estime que vous en faites, & par l'autorité de vos Charges, mais encore par les lumieres que vous leur communiquez, & par les soins que vous daignez en prendre. Ne voit-on pas l'Architecture qui commence de paroître ici avec un air aussi grand & aussi magnifique, que quand elle travailloit autrefois à la somptuosité des Temples de la Gréce & de l'Italie? Et n'est-ce pas vous, MONSEIGNEUR, qui l'avez obligée de

nous

nous découvrir toutes les beautez qu'elle n'avoit fait voir qu'aux Grecs & aux Romains ; & qui l'ayant attiré en France, serez cause que les Etrangers viendront de toutes parts pour s'instruire chez nous comme nous allions faire autrefois chez eux ? Ne voit-on pas dans les atteliers des Sculpteurs le marbre & la bronze qui semblent s'animer sous les differentes figures que ces sçavans Ouvriers leur donnent, conduits par les excellentes Instructions qu'ils reçoivent de vous ? Ne voit-on pas la Peinture étaler ce qu'elle a de plus beau, & tout ce que l'Antiquité trouva jamais en elle de plus grand & de plus admirable ? Enfin ces riches Ouvrages dont le

Royaume s'embellit depuis que le Roi a fait choix de votre Personne pour ordonner de ce qui regarde la splendeur de l'Etat, ne sont-ils pas des effets de votre zele pour la magnificence royale & de votre amour pour les beaux Arts ? Aussi je suis certain, MONSEIGNEUR, que ceux qui verront ces Conferences que l'Académie a faites dans le tems même que tout étoit en armes, & qu'il sembloit que ces Arts avoient lieu de craindre de se voir abandonnez; Ceux-là, dis-je, avoüeront que toutes choses concourent à rendre les Etats parfaitement heureux lorsqu'ils sont gouvernez par de grands Rois qui ont de sages & fidéles Ministres pour exécuter leurs volontez.

lontez. C'est le bonheur dont la France joüit aujourd'hui, & dont la longue durée est la seule chose que nous avons à demander au Ciel. Ce sont les vœux de,

MONSEIGNEUR,

Votre trèshumble & très-obéissant Serviteur,

FELIBIEN.

PREFACE.

Ce n'est pas d'aujourd'hui que la Peinture & la Sculpture se sont renduës recommandables parmi les François. On sçait qu'ils les ont cheries aussi-tôt qu'elles ont commencé à reprendre leur premiere beauté, & que François Premier les attira en France par ses caresses & par ses faveurs aussi-tôt qu'elles se firent voir en Italie du tems de Raphaël & de Michel Ange. Cependant quelque grand que fût alors le lustre qui faisoit rechercher ces beaux Arts ; il est certain que depuis l'établissement de l'Académie Royale de Peinture & de Sculpture, ils ont paru avec un air encore plus grand & plus noble, & se sont rendus si considérables, qu'ils ont mérité l'estime du plus grand Prince du monde. Dès son avénement à la Couronne, il leur donna les premieres marques de son amour ; car en l'année 1648. il établit l'Académie qu'il a depuis ce tems-là conservée par ses bienfaits, & honorée de la protection de ses principaux Ministres.

Ce grand Roi qui commença d'être victorieux aussi-tôt qu'il commença de regner pouvoit bien croire qu'il n'auroit pas moins besoin de la main de ces illustres Artisans que de la plume des plus sçavans hommes

pour

PREFACE.

pour laisser des marques éternelles de sa puissance, & apprendre à la posterité l'histoire de ses grandes actions.

Aussi avons-nous vû que pendant les guerres qui ont si long-tems affligé toute l'Europe, les Sciences & les beaux Arts n'ont point abandonné la France. On les a toûjours vûs dans Paris, où ils sembloient s'être retirez comme dans un azile assûré; & même à mesure que les Armes de Sa Majesté faisoient de nouvelles conquêtes, ils faisoient aussi de nouveaux progrès pour rendre plus mémorable le regne de ce puissant Monarque.

Mais quelques avantages qu'ils eussent pendant ces tems aussi glorieux à la France, que fâcheux à nos ennemis; l'on peut dire que c'est en donnant la paix à l'Europe que Sa Majesté leur a aussi donné un plus ferme établissement, les ayant mis en état de paroître avec ce grand éclat qui les rendoit autrefois si célebres parmi les Nations les plus sçavantes & les plus polies.

Sur la fin de l'année 1663. le Roi pourvût Monsieur Colbert de la Charge de Surintendant des Bâtimens, & fit connoître par-là le desir qu'il avoit de faire fleurir les Arts plus que jamais. Ce grand homme aussi intelligent & aussi amateur des belles choses, que zelé pour la gloire de son Maître, rétablit dans Paris & en divers autres endroits

droits de ce Royaume, des Fabriques de Tapisseries, & fit encore travailler à plusieurs autres ouvrages, ausquels l'on ne s'étoit point encore appliqué en France. Mais comme il sçait que l'Art de Portraire s'étend presque à tous les travaux de la main, & qu'il n'y a rien qui contribuë davantage à la gloire du Prince comme ces ouvrages immortels que les Peintres & les Sculpteurs laissent à la posterité; il procura auprès de Sa Majesté de nouvelles graces à ces illustres Ouvriers, afin de leur donner plus d'émulation par le desir de l'honneur & de la recompense.

Il ne se contenta pas de cela, mais comme il avoit été choisi par Sa Majesté pour Vice-Protecteur de l'Academie, au lieu de Monsieur le Chancelier, qui prit la place de Protecteur vacante par la mort du Cardinal Mazarin; il voulut au milieu de ses grands emplois faire les fonctions de cette Charge, & prendre connoissance de ce qui se passoit dans les Assemblées. Ne pouvant s'y trouver aussi souvent qu'il eût bien desiré, il commit M. Dumetz Intendant des meubles de la Couronne, & M. Perrault qui exerce la commission des Bâtimens pour y assister & y porter ses ordres. Mais comme l'affection particuliere qu'il a pour l'Academie lui faisoit chercher sans cesse de nouveaux moyens de l'avancer; un jour qu'il l'honora de sa presence pour la distribution des prix que le
Roi

Roi donne aux Etudians ; après que l'on eut examiné les Tableaux qu'ils avoient faits, & qu'on lui eut rendu compte de tout ce qui s'étoit traité dans les dernieres assemblées, il dit que dans les Sciences & les Arts, il y a deux manieres d'enseigner, sçavoir, par les préceptes & par les exemples, que l'une instruit l'entendement, & l'autre l'imagination ; & que comme dans la Peinture l'imagination est la partie qui travaille davantage, il est constant que les exemples sont très-necessaires pour se perfectionner dans cet Art, & servent le plus à conduire seurement les jeunes Etudians. Qu'ainsi il lui sembloit que si dans l'Academie on proposoit pour modelle les ouvrages des meilleurs Maîtres, & qu'on montrât en quoi consiste la perfection de l'Art ; cette maniere d'enseigner jointe aux autres exercices qui se pratiquent dans l'Academie seroit d'une très-grande utilité. Car quoi que la perfection d'un ouvrage dépende particulierement de la force & de la beauté du genie de celui qui s'y applique ; néanmoins on ne peut nier que les observations qu'on feroit ne fussent très-profitables puisque dans ce travail, de même que dans tous les autres, l'experience découvre beaucoup de choses necessaires à ceux qui étudient, lesquels profitans des remarques des plus sçavans peuvent même s'exempter de plusieurs recherches qui emportent bien du

tems

tems lorsqu'on est obligé de les faire. C'est ainsi que dans plusieurs autres Arts, particulierement dans la Musique & dans la Poësie qui conviennent les plus avec la Peinture, l'on a trouvé des regles infaillibles pour s'y perfectionner, bien que tous ceux qui les sçavent ne deviennent pas également capables de les pratiquer.

Que pour bien instruire la jeunesse dans l'Art de peindre, il seroit donc necessaire de leur exposer les ouvrages des plus sçavans Peintres, & dans des Conferences publiques, faire connoître ce qui contribuë le plus à la beauté & à la perfection des Tableaux. Que chacun ayant la liberté de dire son sentiment l'on feroit un examen de tout ce qui entre dans la composition d'un sujet, & même que les avis differens qui se pourroient rencontrer, serviroient à découvrir beaucoup de choses qui seroient autant de préceptes & de maximes. Que ces Conferences n'ayant point encore été en usage dans cette Assemblée, il se trouveroit peut-être des personnes qui craindroient de ne s'en acquiter pas assez bien ; mais qu'ils ne devoient pas avoir cette apprehension, parce qu'encore qu'ils y trouvassent d'abord quelques difficultez, néanmoins ils ne seroient pas long-temps à les surmonter, & ne prendroient pas moins de plaisir à parler des beautez d'un Tableau, qu'à les faire voir par leurs Pinceaux

PREFACE.

ceaux & par leurs Couleurs. Que cet exercice seroit aussi utile que glorieux à leurs corps, puisqu'en traitant de l'Art de la Peinture d'une maniere qui n'a jamais été pratiquée ailleurs, on verroit un jour que s'ils n'ont pas été des premiers à le découvrir, ils auront au moins eu l'honneur d'être les premiers qui en auront mis les regles à leur derniere perfection.

Ainsi, Monsieur Colbert ayant fait connoître à la Compagnie, combien cette conduite & cette étude seroit avantageuse, il fut résolu que l'on s'assembleroit tous les premiers Samedis du mois dans la grande Salle de l'Academie, ou dans le Cabinet des Tableaux du Roi, desquels Monsieur Colbert leur permit de se servir pour en faire des remarques. Que le Chancelier & les Recteurs de l'Academie feroient l'ouverture des Conferences chacun à leur tour par un discours où ils examineroient le Tableau qu'ils auroient choisi. Que Mr. le Brun comme Chancelier commenceroit dès le premier Samedi, & que celui à qui Sa Majesté avoit donné la Charge d'écrire sur ses Bâtimens auroit aussi celle de recuëillir toutes les Conferences, & de les mettre en état d'être données au public de temps en temps.

De sorte que l'on commença de s'assembler le Samedi septiéme jour de Mai, & l'on peut voir dans les Conferences qui ont été faites

faites pendant le reste de l'année, combien l'on a déja remarqué de choses très-importantes pour la Peinture.

En effet, l'Academie étant remplie de sçavans hommes, il n'y a point de beautez dans un ouvrage qu'on ne remarque, ni aussi de défauts pour petits qu'ils soient qu'on ne fasse voir. Ainsi, chacun peut apprendre à imiter les uns & à éviter les autres, & ceux qui travaillent depuis long-temps pour s'enrichir l'esprit par les connoissances qu'ils acquierent, communiquent aux autres les biens qu'ils ont amassez par leurs longues études, sans que cela les rende plus pauvres.

Les personnes qui ont assisté à ces Conferences jugent bien de quelle utilité elles peuvent être non seulement aux Peintres, mais même à tous les Amateurs des beaux Arts. Et comme l'usage donne encore plus de facilité, l'on verra dans la suite une si grande découverte de remarques sur la Peinture & la Sculpture qu'il restera peu de chose à dire pour l'instruction entiere de ceux qui voudront s'y appliquer.

L'on peut déja remarquer dans celles-ci combien de parties l'on a doctement traitées. Dans la premiere qui a pour sujet le saint Michel de Raphaël, il y a de sçavantes observations sur le dessein, & sur l'expression, qui sont autant d'excellentes leçons, &

de

PREFACE.

de préceptes importans pour ceux qui apprennent à deſſigner.

Dans la ſeconde, l'on ne s'eſt pas arrêté à ce qui regarde les contours, parce que le Titien dont on examine l'ouvrage ne poſſedoit pas cette partie auſſi avantageuſement que celle des couleurs ſur leſquelles l'on a fait de très-doctes remarques.

La troiſiéme Conference parle du Laocoon antique, qui eſt une des plus belles ſtatuës que les Grecs ayent jamais faites: l'on verra qu'il n'y a rien de plus utile ni de plus neceſſaire pour le deſſein & pour les fortes expreſſions de couleur que les choſes qu'on y a obſervées.

Pour la quatriéme, elle traite d'autres expreſſions toutes differentes, ayant pour objet un des plus beaux Tableaux de Raphaël. L'on y peut apprendre de quelle ſorte on doit varier les expreſſions ſuivant la qualité des ſujets, & comment il faut donner les jours & les ombres ſelon les lieux où les figures ſont poſées.

La cinquiéme regarde particulierement l'Ordonnance : & comme il eſt vrai que la facilité dans les choſes, eſt plûtôt un don de la nature, que le fruit du travail ; l'on aura beaucoup plus de ſujet d'admirer la belle compoſition du Tableau de Paul Veroneſe, & ſa belle facilité de peindre, qu'on n'y trouvera de moyens qui enſeignent à l'imiter.

ter. Ce n'est pas que les observations qu'on y fait ne puissent donner de belles idées pour les couleurs, & faire connoître ce qui sert à faire paroître une disposition aisée & bien entenduë.

Dans la sixiéme, l'on a fait diverses remarques. Comme le sujet comprend beaucoup de choses, l'on y parle de la composition, du dessein, des proportions, des couleurs, & des lumieres d'une maniére très-étenduë, & très-sçavante, & particulierement de toutes les sortes d'expressions convenables à une histoire telle que la chute de la Mâne qui est representée dans un Tableau de Mr. Poussin.

La septiéme traite encore ces mêmes parties ; mais comme dans le Tableau qui est préposé, Mr. Poussin a peint Notr. Seigneur qui guerit deux Aveugles, & que c'est un sujet qui n'a rien de semblable à l'autre, les remarques sont differentes. L'on s'est principalement arrêté sur la maniere de traiter l'histoire, sur la convenance qu'on y doit observer : & les differentes opinions de quelques particuliers donnent matiere de dire combien un Peintre doit être exact à ne rien omettre de ce qui est necessaire à faire connoître l'action qu'il veut figurer.

Il ne faut pas douter, comme j'ai dit, que la suite de ces Conferences ne découvre beaucoup de choses, qui jusques à present, sembloient avoir été cachées : & que les
Peintres

PREFACE.

Peintres qui travailleront sur ces principes, ne se forment dans l'esprit une idée si claire & si nette de ce qu'ils voudront faire, qu'ils n'auront pas de peine à la représenter. Car il est certain que la plus grande difficulté qui se rencontre dans la production d'un ouvrage, vient de ce qu'il n'est pas bien formé dans l'imagination; de même qu'un enfant qui naît avant le terme, que la nature a prescrit, cause plus de mal à la mere qui le met au monde, & n'arrive que rarement à un état de perfection.

Et bien que les observations que l'on fait dans ces Conferences ne soient pas traitées avec tout l'ordre qui semble necessaire lorsqu'on veut donner des regles pour l'intelligence d'un Art; tous ces enseignemens néanmoins étant souvent repetez avec application aux ouvrages qu'on examine, il ne laisse pas de s'en faire dans l'esprit un arrangement si juste, qu'en voyant un Tableau, toutes les notions que l'on a des parties qui peuvent servir à le rendre parfait, viennent sans confusion les unes après les autres, & en découvrent les beautez à mesure qu'on le regarde. Ce qui arrivera de même à ceux qui voudront travailler après en avoir formé une idée, & bien conçû toute l'œconomie.

Il est vrai que pour bien juger de cette œconomie, & disposer dans son esprit un ouvrage qu'on veut executer, il faut avoir une

une connoissance parfaite de la chose qu'on veut representer, de quelles parties elle doit être composée, & de quelle sorte l'on y doit procéder. Et cette connoissance que l'on acquiert, & dont l'on fait des regles, est à mon avis ce que l'on peut nommer Art.

Or il est certain que celui de la Peinture n'a été parfaitement connu que des anciens Peintres Grecs, & de quelques-uns qui ont paru depuis deux cens ans. Car quoiqu'il merite un rang considerable parmi les Arts liberaux, toutefois ceux qui en ont voulu donner quelques regles ne l'ayant traité que dans les parties les moins nobles, semblent l'avoir plûtôt laissé au nombre des Arts méchaniques, que placé dans le lieu qu'il doit tenir. Cependant la Peinture en est un bien plus élevé, & qui a cela par-dessus les plus célebres, qu'en formant des pensées aussi hautes, & traitant les mêmes sujets que l'Histoire & la Poësie, elle ne se contente pas de les rapporter fidélement, ou de les inventer avec esprit, mais elle en forme des images d'autant plus admirables, qu'on croit voir la chose même : & en l'exposant aux yeux de tout le monde, instruit agréablement les ignorans, & satisfait les personnes les plus habiles.

Comme l'instruction & le plaisir qu'on reçoit des ouvrages des Peintres & des Sculpteurs ne vient pas seulement de la science du des-

PREFACE. 309

dessein, de la beauté des couleurs, ni du prix de la matiere, mais de la grandeur des pensées, & de la parfaite connoissance qu'ont les Peintres & les Sculpteurs des choses qu'ils representent ; il est donc vrai qu'il y a un Art tout particulier qui est détaché de la matiere & de la main de l'Artisan, par lequel il doit d'abord former ses Tableaux dans son esprit, & sans quoi un Peintre ne peut faire avec le pinceau seul un ouvrage parfait, n'étant pas de cet Art comme de ceux où l'industrie & l'adresse de la main suffisent pour donner de la beauté.

Or c'est particulierement ce grand Art & cette connoissance toute spirituelle que l'on pourra apprendre dans ces Conferences, où toutes les parties qui le composent sont traitées par les plus sçavans Peintres d'aujourd'hui. Mais pour les comprendre avec plus de facilité ; je croi en pouvoir dire quelque chose en peu de mots, afin que ceux qui voudront s'en instruire ayent au moins d'abord une legere notion de tout ce qui se verra dans la suite, & sçachent en quelque sorte les choses les plus essentielles pour la perfection de la Peinture.

Cet Art en general s'étend à toutes sortes de manieres de representer les corps qui sont dans la nature ; & bien que les Peintres en forment quelquefois qui ne soient pas naturels comme sont les monstres & les grotesques

ques qu'ils inventent, toutefois étant composez de parties qui sont connuës & prises de differens animaux, l'on ne peut pas dire qu'ils soient de purs effets de l'imagination.

La representation qui se fait d'un corps en traçant simplement des lignes, ou en mêlant des couleurs est considerée comme un travail méchanique; c'est pourquoi comme dans cet Art il y a differens Ouvriers qui s'appliquent à differens sujets; il est constant qu'à mesure qu'ils s'occupent aux choses les plus difficiles & les plus nobles, ils sortent de ce qu'il y a de plus bas & de plus commun, & s'anoblissent par un travail plus illustre. Ainsi celui qui fait parfaitement des païsages est au-dessus d'un autre qui ne fait que des fruits, des fleurs ou des coquilles. Celui qui peint des animaux vivans est plus estimable que ceux qui ne representent que des choses mortes & sans mouvement; & comme la figure de l'homme est le plus parfait ouvrage de Dieu sur la terre, il est certain aussi que celui qui se rend l'imitateur de Dieu en peignant des figures humaines, est beaucoup plus excellent que tous les autres. Cependant quoi que ce ne soit pas peu de chose de faire paroître comme vivante la figure d'un homme, & de donner l'apparence du mouvement à ce qui n'en a point; néanmoins un Peintre qui ne fait que des portraits, n'a pas encore atteint cette haute perfection de l'Art,

& en

PREFACE. 311

& ne peut prétendre à l'honneur que reçoivent les plus sçavans. Il faut pour cela passer d'une seule figure à la representation de plusieurs ensemble ; il faut traiter l'histoire & la fable ; il faut representer de grandes actions comme les Historiens, ou des sujets agréables comme les Poëtes ; & montant encore plus haut, il faut par des compositions allegoriques, sçavoir couvrir sous le voile de la fable les vertus des grands hommes, & les mysteres les plus relevez. L'on appelle un grand Peintre celui qui s'acquitte bien de semblables entreprises. C'est en quoi consiste la force, la noblesse & la grandeur de cet Art. Et c'est particulierement ce que l'on doit apprendre de bonne heure, & dont il faut donner des enseignemens aux Eleves.

L'on fera donc voir que non seulement le Peintre est un Artisan incomparable, en ce qu'il imite les corps naturels & les actions des hommes, mais encore qu'il est un Auteur ingenieux & sçavant, en ce qu'il invente & produit des pensées qu'il n'emprunte de personne. De sorte qu'il a cet avantage de pouvoir representer tout ce qui est dans la nature, & ce qui s'est passé dans le monde, & encore d'exposer des choses toutes nouvelles dont il est comme le createur.

Et parce que nous avons dit que cet Art se divise en plusieurs parties, soit à cause de la diversité des corps & des actions que l'on imite,

imite, soit à cause de la differente maniere de les imiter, comme en les dessignant simplement d'une seule couleur, ou en les peignant de plusieurs couleurs mêlées ensemble, ou en les gravant, ou en travaillant de Sculpture; il semble qu'il seroit necessaire de dire quelque chose de toutes ces manieres particulieres. Mais plûtôt que de m'arrêter à un si grand détail, je croi qu'il vaut mieux parler en général de la composition d'un Tableau où l'on veut representer quelque fable, quelque histoire, ou quelque allegorie, qui sont les sujets les plus sublimes, & qui comme les plus excellens comprennent tous les autres. C'est pour cela que je dirai qu'il a deux parties principales à considerer, l'une qui regarde le raisonnement ou la theorie, l'autre qui regarde la main ou la pratique.

Les parties qui appartiennent à la theorie sont celles qui font connoître le sujet, & qui servent à le rendre grand, noble & vrai-semblable, comme l'Histoire ou la Fable; ce qu'on appelle le *Costume*, qui est la convenance necessaire à exprimer cette Histoire ou cette Fable, & la beauté des pensées dans la disposition de toutes choses.

Les parties qui regardent la main ou la pratique sont l'ordonnance, le dessein, les couleurs, & tout ce qui sert à leur expression en général & en particulier.

PREFACE. 313

Ce qu'on appelle dans un Tableau, l'Histoire ou la Fable, est une imitation de quelque action qui s'est passée, ou qui a pû se passer entre plusieurs personnes; mais il faut prendre garde que dans un Tableau il n'y peut avoir qu'un seul sujet ; & bien qu'il soit rempli d'un grand nombre de figures, il faut que toutes aient rapport à la principale, ainsi qu'on fait voir dans la sixiéme Conference sur le Tableau de la Mâne.

Cependant comme dans les pieces de théatre la fable n'est pas dans sa perfection, si elle n'a un commencement, un milieu, & une fin pour faire comprendre tout le sujet de la piece ; l'on peut aussi dans de grands Ouvrages de Peinture pour instruire mieux ceux qui le verront, en disposer les figures & toute l'ordonnance, de telle sorte qu'on puisse juger de ce qui aura même précedé l'action que l'on represente; c'est ce que Mr. Poussin a fait dans son Tableau de la Mâne, où l'on voit des marques de la faim que le peuple Juif avoit soufferte avant qu'il eut reçû ce secours du Ciel.

Et bien que dans un même temps & dans un même lieu, il s'y fût passé plusieurs actions, l'on ne doit pas pour cela les representer toutes, puis qu'un Peintre qui commet ces fautes ne trouve pas moins de Censeurs qu'Euripide dont la Tragedie des Dames Troyennes a été reprise de tout le monde,

Tome V. O à cause

à cause qu'elle represente trois actions particulieres.

Outre cela, il faut dans les grands sujets qu'il y paroisse quelque chose de merveilleux pour faire davantage admirer l'histoire que l'on traite, & le genie du Peintre. Ce qui s'exprime par la beauté des figures, par la noblesse des ajustemens, & par une grandeur & une majesté qui éclate dans tout l'ouvrage, comme l'on a remarqué dans celui du miracle des Aveugles, qui a donné lieu à la septiéme Conference. Il faut encore que la possibilité se rencontre dans toutes les actions & dans tous les mouvemens des figures, aussi bien que dans l'expression du principal sujet, afin que la vrai-semblance se trouve par tout comme une partie très-necessaire, & qui frape l'esprit de tout le monde. Un de ces anciens Peintres Grecs ayant representé un oiseau perché sur un simple épi de bled, qui même ne ployoit pas sous l'oiseau, fut repris par des villageois comme de peu de jugement. Si une si petite chose ne laisse pas d'offenser les yeux mêmes des ignorans, combien de fautes plus notables qui paroissent dans de grands sujets, blessent-elles davantage les personnes sçavantes? Ainsi dans la cinquiéme Conference l'on n'a pas jugé que le miracle de la fraction du pain en Emaüs fût traité d'une maniere vrai-semblable, parce que la disposition du lieu & tou-

tes

tes les personnes qui environnent Nôtre Seigneur ne conviennent point à cette action. Mais l'on fait voir dans la premiere Conference que le S. Michel de Raphaël peut écraser le Démon qui est sous ses pieds, quoi qu'il ne lui touche pas, parce qu'il n'est pas impossible à un Ange à qui Dieu a donné la vertu de surmonter le Diable, de l'opprimer de la sorte.

Ce qui est le plus important à la perfection de la Fable ou de l'Histoire, sont les diverses expressions de joye ou de douleur, & toutes les autres passions convenables aux personnes qu'on figure, & c'est ce qui rend si admirable ce beau Tableau de Raphaël dont il est parlé dans la quatriéme Conference. A quoi l'on peut encore ajoûter la varieté des airs de tête & des attitudes. Car ce sont toutes ces belles parties qui touchent davantage ceux qui considerent un Tableau, & qui en les portant avec plaisir dans une parfaite connoissance du sujet que l'on traite, les font entrer dans les mêmes sentimens de joye ou d'admiration que souffrent les personnes qui sont representées. C'est ce que l'on a montré dans la sixiéme Conference, où l'on fait voir qu'il y a dans le Tableau de Mr. Poussin des groupes qui servent à l'instruction de l'histoire, & à faire connoître dans les Israëlites le changement de leur fortune lors que de la misere ils passent à un meilleur état.

Ce n'est pas encore assez pour la perfection d'un ouvrage, il faut qu'il y ait des marques particulieres qui fassent connoître les principales figures & les plus singulieres actions comme dans ce Tableau de la Mâne, on discerne Moyse entre tous les autres, tant par le lieu où il est placé, par sa mine, par ses vêtemens, & par un air qui donne une idée de ce qu'on en a ouï dire, que par les actions de ceux qui sont autour de lui. Que si l'on veut varier son sujet par quelques actions particulieres, il faut prendre garde que ces actions ne soient pas en trop grand nombre ou trop basses, quoi qu'elles aient quelque rapport à l'histoire qu'on peint. L'on trouve à redire dans un Tableau du Dominiquin, de ce qu'en representant le Martyre de saint André, il y a un des bourreaux qui s'étant laissé tomber en tirant une corde, donne sujet de rire aux autres qui se moquent de lui par des gestes trop grossiers; parce que cette expression étant indigne d'un sujet si serieux, au lieu d'attirer les yeux & la compassion des regardans sur le Saint qu'on martyrise, on est distrait par ces actions ridicules. Il faut donc que les expressions des figures particulieres qui ne sont que pour accompagner la principale soient simples, naturelles, judicieuses, & qui aient un rapport honnête à la figure qui sert comme de corps à l'ouvrage dont les autres sont comme les membres. Après

PRÉFACE.

Après avoir consideré ce qui apartient à l'histoire qui doit être d'une seule action, d'une étenduë convenable, d'une beauté digne du sujet, où l'on voye de la vrai-semblance, & dont les diverses expressions servent à faire connoître davantage ce que l'on veut figurer. Je passerai au *Costume* qui n'est autre chose qu'une observation exacte de tout ce qui convient aux personnes que l'on represente, qui doivent paroître avec des caractéres de grandeur ou de bassesse, de bonté ou de malice, conformes à ce qu'elles doivent figurer, comme l'on fait assez voir dans la cinquiéme & la septiéme Conference, & qui consiste encore dans la bien-séance qu'il faut conserver à l'égard des âges, & des sexes, des païs, & des differentes professions, des mœurs, des passions, & des manieres de se vêtir propres à chaque nation. C'est en cela que Raphaël a été admirable, mais le Titien ni Paul Veronese n'ont point possedé cette partie. Cependant elle n'est pas une des moindres; au contraire l'on peut dire qu'elle est une des plus necessaires pour instruire les ignorans & l'une des plus agréables aux yeux des personnes sçavantes.

Quant à la beauté des pensées dans la disposition de toutes choses, elle consiste à representer un sujet d'une maniere agréable & élegante, & à donner à toutes les figures une expression naturelle qui ne soit ni trop foible

ni trop forte, à trouver des caractéres convenables à chaque personne, & qui ne gâtent point celle qui est la principale du Tableau. L'on voit dans celui de Rebecca fait par Mr. Poussin, & dont il sera parlé dans une autre Conference, combien la composition en est riche & agréable, tant par la magnifique disposition des figures, que par la belle varieté des visages, des actions & des vétemens. Mais comme il y a des sujets moins nobles, il faut les traiter plus simplement, & ne pas tomber aussi dans un défaut semblable à celui des Bassans & de quelques Peintres de Flandre, qui en cela n'ont observé aucune mesure.

Voila ce qui regarde les principales parties du raisonnement & de la Theorie; Et certes c'est une chose surprenante de voir qu'il y a des Peintres & des Sculpteurs, qui avec toutes ces connoissances ont encore une force d'imagination admirable pour inventer & pour disposer toutes sortes de grands sujets, lesquels cependant se trouvent comme abandonnez du secours de l'Art, & de tous les avantages qu'ils ont reçus de la nature, aussi-tôt qu'ils veulent executer ce qu'ils ont formé dans leur esprit. Et d'ailleurs il y en a d'autres qui travaillent assez bien de la main, mais qui ne peuvent rien imaginer de raisonnable. De sorte qu'il ne faut pas s'étonner s'il y a si peu d'excellens

Ouvra-

PRÉFACE.

Ouvrages, puisque non seulement il faut avoir naturellement un esprit fertile pour les belles inventions, mais aussi un jugement solide pour s'en bien servir, & une grande pratique pour les mettre en un beau jour.

C'est pourquoi la plûpart des premiers Peintres Grecs connoissant la trop grande étenduë de cet Art, se contentoient d'en choisir une partie dans laquelle ils tâchoient de se perfectionner comme un Denis qui ne peignoit que les hommes. Un Nicias d'Athenes qui s'étoit rendu recommandable pour bien representer les femmes : Un Aristodemus célébre pour bien peindre des Lutteurs : Un Calacés fameux pour les décorations de théâtre ; & ceux mêmes d'entr'eux qui ont excellé dans les grandes compositions, n'en ont jamais possedé toutes les parties également, mais se sont rendus considérables par quelqu'une dans laquelle ils ont surpassé les autres, comme faisoit Appellés dans la beauté & dans la grace de ses figures.

Quant à la pratique, elle regarde la maniere de disposer son sujet, & de bien mettre chaque corps en sa place. Car quoi que j'aye dit que la facilité de l'ordonnance dépende de la forte imagination du Peintre, & qu'il faille même pour cela avoir reçû de la nature un don tout particulier, comme l'on a remarqué dans la quatriéme Conference en parlant de Paul Veronese, néanmoins l'on peut

peut par les soins qu'on en prend, suppléer au défaut de la nature, disposant toutes les figures sans embaras, & ne les mettant pas en des endroits où elles puissent faire de la confusion, ni en des attitudes desagréables; mais au contraire les assembler par parties & par groupes de la maniere que Mr. Poussin a si bien fait dans son Tableau de la Mâne. C'est dans cette Peinture qu'on peut voir aussi ce qui regarde le dessein & les proportions sur lesquelles l'on a fait des remarques dans la sixiéme Conference, pour montrer comment il les faut traiter convenablement à l'âge & à la qualité des personnes.

C'est encore dans cette même Conference & dans la septiéme qu'on a touché ce qui appartient à la belle entente des couleurs, qu'on fait voir de quelle sorte il faut faire paroître avantageusement les jours & les ombres, & en observant dans tout l'ouvrage un contraste agréable & judicieux, conserver cependant une union générale dans tous les corps par laquelle on donne d'abord une forte idée de tout le sujet.

Quoi que cette seconde partie qui traite de la pratique soit moins noble que la premiere, il ne faut pas néanmoins s'imaginer qu'elle doive être consideree comme une partie purement mécanique, parce que dans la Peinture la main ne travaille jamais qu'elle ne soit conduite par l'imagination, sans
laquelle

PREFACE.

laquelle elle ne peut presque faire un seul trait ni donner un coup de Pinceau qui réüssisse. De sorte que ceux même qui entreprennent de faire un Portrait, bien qu'ils n'emploient pas dans cette occasion le dernier effort de leur esprit, & ne se servent pas de toutes leurs connoissances n'ayant pas besoin de leur secours comme dans la composition d'un grand Ouvrage : Toutefois le travail n'est pas petit lors qu'il faut songer à remarquer correctement tous les contours qui forment les parties d'un visage ; qu'il faut séparer toutes les parties les unes des autres par une infinité de traits qui les distinguent ; qu'il les faut mettre dans leur vrai lieu, & les placer d'une maniere qui pour bien imiter l'objet que l'on se propose, les éloigne ou les approche differemment les unes des autres : En diminuer ou augmenter l'étenduë, & après cela leur donner une couleur qui en conservant à chacune ce qu'elle a de particulier, compose cependant une masse entiere où toutes ces parties soient jointes ensemble avec tant d'union & de douceur, que les différentes teintes qui sont employées presque séparement dans une infinité d'endroits semblent ne faire qu'une seule couleur qui se varie insensiblement, selon les divers lieux où elle est employée, mais de telle sorte encore que cette masse étant éclairée ou obscurcie en des endroits plus qu'en d'autres,

les

les jours & les ombres, les fortes teintes & celles qui sont plus foibles se noyent ensemble avec un tel artifice qu'elles donnent du relief & de la rondeur & representent véritablement de la chair. C'est encore par l'ingenieux mélange de ces couleurs & par la science qu'il y a de bien contourner les parties & d'en conserver les traits que s'engendrent ces belles expressions & ces mouvemens naturels qui font paroître de la vie & qui impriment sur un visage les passions que l'on veut representer. De sorte qu'il ne faut pas conter pour peu de chose la pratique qu'on aquiert à bien designer & à bien mêler les couleurs, puisqu'en l'un & en l'autre il se rencontre une infinité d'obstacles à surmonter. Au contraire l'on peut considerer que si dans une seule tête il y a tant de choses mal-aisées à bien representer, parce que dans la nature même, encore que tous les visages aient les mêmes parties, il ne s'en trouve point qui se ressemblent, combien est-il plus penible de travailler à un grand ouvrage dont toutes les parties doivent être traittées avec mille considerations particulieres, à cause des differens rapports qu'elles doivent avoir entr'elles, soit dans le Dessein, soit dans le Coloris, soit enfin dans tout ce qui sert à l'expression du sujet.

 Mr. Poussin croyant avec raison que la beauté d'un Tableau consiste à faire que

<p align="right">toutes</p>

PREFACE.

toutes les choses qui entrent dans sa composition aient un caractére particulier de ce que l'ouvrage doit représenter en général, faisoit de cela sa principale étude, & l'on voit dans ceux qu'il a peints que l'expression de son sujet y est généralement répanduë qu'il y a par tout de la joye ou de la tristesse, de la colere ou de la douceur selon la nature de son histoire. Il s'étoit imaginé que comme dans la Musique l'oreille ne se trouve charmée que par un juste accord de différentes voix; de même dans la Peinture la vûë n'est agréablement satisfaite que par la belle harmonie des couleurs, & la juste convenance de toutes les parties les unes auprès des autres. De sorte que considerant que la difference des sons cause à l'ame des mouvemens differens, selon qu'elle est touchée par des tons graves ou aigus, il ne doutoit pas que la maniere d'exposer les objets dans une disposition de mouvemens, & une apparence d'expressions plus ou moins violentes, & sous des couleurs mises les unes auprès des autres, & mélangées diversement, ne donnât à la vûë diverses sensations qui pouvoient rendre l'ame susceptible d'autant de passions differentes.

Il est vrai aussi que si la Musique est capable de faire des merveilles, comme l'on dit que par son moyen Pythagore donnoit la santé aux malades; que le Médecin Asclepiade

piade guérissoit les phrenetiques, qu'un Joüeur de flûtes mit Alexandre en colere, qu'un autre appaisoit les plus furieux, & tout cela par la vertu de certaines melodies, & par la force des differens accords qui frapoient l'oreille de telle sorte que l'ame qui aime la proportion & l'égalité, se plaît davantage dans les sons des Instrumens, & dans les accens de la voix où les nombres sont entiers, & où il y a moins de dissonance. Ainsi la Peinture dont toute la beauté consiste dans la symetrie, & la belle proportion étant traitée avec une conduite convenable à ce qu'on veut representer, peut former dans l'esprit des sentimens de joye & de douceur aussi forts que la Musique, puisque de toutes les passions celles qui entrent dans l'ame par les yeux sont les plus violentes. Il y a des exemples aussi merveilleux de ce que la Peinture peut produire, & de ce que l'imagination a souvent causé en voyant des objets beaux ou difformes, que tout ce qu'on rapporte de la Musique : il n'y a donc qu'à trouver differens Modes dans la Peinture pour la composition des Tableaux & l'expression des sujets, comme les Anciens en ont eu dans la Musique, pour leurs divers recits & leurs differentes chansons. L'on en remarque trois principaux, sçavoir le Mode Dorien, le Phrygien & le Lydien, ausquels on en ajoûta en suite plusieurs autres ; dont

les

PREFACE.

les uns servoient à chanter gravement les loüanges des grands Hommes ; les autres donnoient de la valeur & animoient au combat, d'autres portoient à l'amour ; les uns excitoient à la tristesse & les autres à la joye. Comme ces differens Modes venoient des differentes mœurs & coûtumes des peuples qui les avoient inventez, dont les uns étoient plus moderez comme les Grecs ; les autres plus mols & effeminez comme les Lydiens; l'on en peut faire comparaison avec les diverses manieres de peindre, qu'on remarque dans l'Ecole de Rome, dans celle de Florence, & dans celle de Lombardie, dont la premiere conserve plus de majesté & de grandeur, la seconde plus de furie & de mouvement, & la troisiéme beaucoup d'agrément & de douceur. Mais il faut avoüer qu'il y avoit quelque chose de singulier & d'incomparable dans Mr. Poussin, puisque ayant trouvé l'Art de mettre en pratique toutes ces differentes manieres, il les a si bien possedées & s'en est fait des regles si certaines, qu'il a donné à ses Figures la force d'exprimer tel sentimens qu'il a voulu, & de faire que son sujet les inspire dans l'ame de ceux qui le voyoient, de la même sorte que dans la Musique ces Modes dont je viens de parler émouvoient les passions. Il a même surpassé les plus fameux Peintres de l'antiquité, en ce que dans ses Ouvrages on y
voit

voit toutes ces belles expressions qui ne se rencontroient que dans differens Maîtres. Car Timomachus ne fut recommandable que pour avoir peint les passions les plus véhémentes, ce qu'il fit paroître dans un Ajax qu'il representa en colere. Zeuxis sçut exprimer des affections plus douces, comme quand il fit cette belle image de Penelope, sur le visage de laquelle on reconnoissoit sa pudeur & sa sagesse. Et Clesiles fut principalement consideré pour les expressions de douleur, ayant peint un homme blessé & mourant avec des caractéres si naturels, qu'on croyoit voir diminuer ses forces & combien il lui restoit de temps à vivre. Mais comme je viens de dire, Mr. Poussin possedoit également bien toutes ces parties, & connoissoit parfaitement la force & l'étenduë de tous ces differens Modes. C'est ainsi que dans son tableau de Pyrrus, il semble avoir gardé un Mode qui ne fait voir que de la fureur & de la colere ; dans celui de Rebecca tout y est agréable & gracieux ; dans celui de la Mâne l'on y découvre de la langueur & de la misere ; dans la guérison des Aveugles de la joye & de l'admiration, & de même dans tous ses autres Tableaux dont la conduite est si admirable, qu'il n'y a point de partie qui n'exprime la qualité de son sujet : de la même sorte que dans ces Modes de Musique, tous les tons contribuoient à expri-

PREFACE. 327

exprimer de la douleur ou de la joye. Et c'est ce qu'il appelloit tantôt mode Dorien quand il traitoit des sujets serieux, tantôt Lydien quand il peignoit des bacanales, tantôt Lesbien pour les choses magnifiques, tantôt Ionique pour les sujets gracieux & plaisans, & ainsi il leur donnoit des noms differens selon la difference de ses Ouvrages.

Or comme ce qui rendoit ces divers Modes de Musique capables d'élever ou d'abaisser le courage, d'affliger ou de réjoüir, étoit la maniere dont les voix ou les sons étoient ordonnez, les uns étans plus prompts, les autres plus languissans, les uns plus graves, les autres plus aigus, & qui frappant l'oreille diversement causent à l'ame une émotion plus ou moins violente; ainsi Mr. Poussin representoit ses Figures avec des actions plus ou moins fortes & des couleurs plus ou moins vives, selon les sujets qu'il traitoit. Car ayant trouvé les veritables degrez de force & d'affoiblissement qui se rencontrent dans les couleurs, il sçavoit si bien s'en servir qu'on remarque dans ses Ouvrages une conduite harmonique de même que dans des piéces de Musique. Lorsqu'il a representé un sujet triste & lugubre, comme son Tableau qu'on appelle la Peste qui est dans le Cabinet du Roi, toutes les couleurs sont éteintes & à demi effacées, la lumiere foible, & les mouvemens de ses Figures lents & abatus. Mais

dans

dans celui de Rebecca qui doit être gracieux, il n'a employé que des couleurs vives, qu'il a doucement rompuës les unes par les autres, & dont il a fait un mélange qui charme les yeux : les actions sont modestes & tranquilles, il y a par tout du repos, de la joye & de la grace, en quoi l'on peut dire qu'il a imité le Mode Ionique qui étoit élegant & agréable. Je m'étendrois trop si je voulois à present faire comparaison de toutes ces manieres de peindre aux dives genres de Musique, il suffit d'avoir dit ce que j'ai remarqué dans ce grand Peintre, qui de son tems a été l'honneur des Peintres François, & un des plus grands & des plus forts Genies qui ait paru dans cet Art : Car l'on ne voit rien de lui qui ne soit fait avec un profond raisonnement, & comme il a toujours cherché avec soin ce que les plus grands Maîtres ont observé pour parvenir à cette haute Science qui les a rendu si célébres ; il s'est aussi rendu illustre par les belles connoissances qu'il a acquises, & par les fameux Travaux qu'il nous a laissez.

Cependant il faut avoüer, que comme ces excellens Ouvriers n'ont guéres communiqué aux autres Peintres, de quelle sorte ils se sont conduits dans leurs études ; ceux qui n'ont pas l'imagination si belle travailleroient toujours en tatonnant, s'il ne se trouvoit des Hommes extraordinaires qui étans

nés

PREFACE. 529

nés pour juger des plus grandes choses, & dont l'Esprit éclairé d'une lumière plus vive & plus forte découvrent ce qui demeureroît enseveli dans les ténébres, & semblent comme obliger l'Art & la nature à produire de nouveaux ouvrages. Tel est celui que le Roi a choisi pour Intendant & Ordonnateur de tous les grands Travaux que S. M. fait faire, puisque l'on peut dire, que dans cette célébre Academie il est aux Peintres & aux Sculpteurs ce qu'ils sont eux-mêmes à leurs ciseaux & à leurs pinceaux, je veux dire qu'il fait sortir de leur esprit les plus excellens Ouvrages par les pensées qu'il leurs inspire, de même qu'ils font paroître des Figures par le moyen des couleurs qu'ils employent, & des instrumens dont ils se servent. Il les anime au travail par l'exemple de son assiduité dans tous ses emplois, & leur découvre dans eux-mêmes, s'il faut ainsi dire, des trésors qu'ils ne croyent pas posseder. C'est ce qui a été si sçavamment & si agréablement écrit, que je ne puis mieux finir que par cette belle Prophetie, qui marque bien ce que nous voyons aujourd'hui sous le Regne du plus grand Roi du Monde. (a)

Les

(a) *Mr. Perrault.*

PREFACE.

Les Arts arriveront à leur degré suprême
Conduits par le Genie & la Prudence extrême,
De Celui dont alors le plus puissant des Rois,
Pour les faire fleurir aura sçû faire choix.
D'un sens qui n'erre point sa belle Ame guidée,
Et possedant du beau l'invariable Idée,
Si haut élevera l'esprit des Artisans
En leur donnant à tous ses ordres instruisans,
Et leur fera tirer par sa vive lumiere
Tant d'exquises beautez du sein de la matiere,
Qu'eux mêmes regardans leurs travaux plus qu'humains,
A peine croiront voir l'Ouvrage de leurs mains.

PREMIERE CONFERENCE

Tenuë dans le Cabinet des

TABLEAUX DU ROI.

Le Samedi 7. Mai 1667.

TOUS les Académiciens & la plûpart de leurs Eleves s'étant rendus dans le Cabinet des Tableaux du Roi, l'on y trouva le Saint Michel de Raphaël exposé dans un jour favorable.

Ce Tableau a huit pieds de haut sur cinq de large: Au milieu d'un grand païsage qui represente un lieu desert, & qui n'a point encore été habité, on voit Saint Michel descendant du ciel en terre, & tenant sous lui le Demon abatu. Cet Ange est soûtenu en l'air par deux grandes aîles ; Il est vétu d'une cuirasse faite d'écailles d'or, où est attaché une espece de saye de drap d'or à la Romaine qui ne descend que jusques au genou ; Il y en a un autre par-dessous d'une étoffe bleuë qui déborde un peu, où en forme de broderie, l'on voit écrit en lettres capitales, *RAPHAEL URBINAS PINGEBAT M. D. XVII.* Par

Par dessus ces armes, il y a comme deux écharpes de couleur gris-de-lin, qui étant agitées & soûtenuës par la force de l'air, s'élevent en haut ; On voit que l'un des bouts est emporté comme avec plus de violence entre les deux aîles de l'Ange, & que l'autre se soûtient par sa legereté naturelle.

Cet Ange a une épée ceinte à son côté; des deux mains il tient une demi picque, mais ayant le bras droit plus élevé, la main gauche paroît un peu retirée sous le bras droit, à cause que la partie d'enhaut de tout le corps avance davantage que celle d'en bas. Sa jambe gauche est ployée, & quoique la droite semble appuyée sur le Démon, néanmoins elle n'y touche pas.

Ses cheveux soûtenus de l'air font un pareil mouvement que la drapperie. Ses brodequins sont de couleur gris-de-lin de même que les écharpes qui l'environnent.

Le Démon qui est sous lui & comme écrasé se mord la langue & grince les dents: & l'on voit dans ses yeux rouges & enflamez les marques de sa rage & de sa fureur. Il est sur le bord d'un précipice & entre des rochers d'où sortent des flâmes. Il a des cornes de bouc, des aîles de dragon, & une queuë de serpent. Il s'appuie de la main gauche contre terre, & tient de la droite un croc de fer qui lui sert de sceptre, & qui est

la

la marque funeste de son cruel empire sur les autres Démons.

Mr. le Brun qui étoit chargé de faire des remarques sur ce Tableau, observa d'abord la disposition de la figure de l'Ange, qui est d'autant plus digne d'être considerée qu'elle represente un corps qui se soûtient en l'air & d'une maniere difficile à être bien representée.

Il montra dans toutes les parties de ce corps un contraste très-agréable, car bien que le visage soit de front, le devant du corps néanmoins ne paroît pas de même. L'on voit que l'épaule droite recule, & que la gauche qui avance ne laisse voir que de côté la partie superieure de l'estomac.

Par dessous le bras gauche l'on découvre tout le ventre; La cuisse & la jambe droite, qui paroissent presque de front, font en s'alongeant en bas, un mouvement contraire à celui du bras droit élevé en haut, & à celui de l'autre jambe qui se ploye & se retire en arriere.

Le Démon est disposé avec la même industrie. C'est un corps renversé par terre qui paroît comme écrasé sous la puissance de l'Ange. Les parties de ce corps semblent être rompuës & brisées, ainsi que Mr. le Brun fit remarquer particulierement dans le cou de ce Démon, dont le visage est tourné sur les épaules.

Ensuite

Ensuite de la disposition il observa le dessein de ces figures dans toutes leurs parties: De quelle sorte Raphaël a fini jusqu'aux moindres choses, mais sur tout combien il a été correct dans le dessein, ce qui se voit merveilleusement bien dans les contours de tous les membres, comme aux bras & aux mains, aux jambes & aux pieds, où l'on apperçoit au travers d'une chair fraîche & solides les muscles dans leur veritable lieu, qui font l'effet que la nature demande,

Comme une des plus grandes difficultez de la Peinture est de bien former tous les contours, Raphaël a été soigneux de les rendre précis & corrects dans ses Ouvrages à l'exemple des excellens Peintres de l'antiquité, qui étoient si exacts à profiler jusques aux moindres membres des corps, afin que l'on en vît mieux la figure, étant certain que c'est la circonscription des lignes (il faut que je me serve de ce mot) qui donne connoissance de la veritable forme du corps. C'est en cela que ce grand Peintre s'est conduit avec tant de discretion, & d'une maniere si singuliere, que ne perdant jamais rien de son trait principal, on reconnoît toujours dans ces figures la beauté & la force du dessein, même dans les parties qui sont les plus éloignées, sans qu'il reste pour cela aucune sécheresse ni aucune dureté, quoi qu'il semble avoir penché de ce côté-là dans quel-

PREMIERE CONFERENCE. 335
quelques-uns de ses Ouvrages, à cause de cette grande précision de contours dont il étoit si amateur.

Bien qu'il semble qu'en représentant les Anges qui sont des Etres tous spirituels, on doive leur donner une forme délicate, & les faire paroître sous des corps qui aient cette sorte de beauté que les anciens Sculpteurs ont si bien représentée dans la figure de l'Apollon antique; toutefois Mr. le B### fit remarquer que Raphaël ayant à peindre Saint Michel dans cette action qui exprime la force & la puissance de Dieu, il a donné à sa figure une beauté mâle & vigoureuse. Car encore que les traits de son visage & la carnation de son corps représentent parfaitement la délicatesse & la fraicheur d'un jeune homme, l'on y reconnoît aussi une force & une majesté qui montre quelque chose de puissant & de divin; faisant voir dans les jointures des membres une vigueur extraordinaire, ce qui se connoît particulierement aux coudes, aux genoux & aux doigts, qui sont ressentis & articulez avec fermeté, qui ne paroît que dans les corps les plus robustes.

Aussi jamais Peintre n'a sçû exprimer un sujet avec plus de grandeur, plus de beauté & plus de bien-séance que Raphaël. Quelque fier & quelque terrible que paroisse le visage de Saint Michel, on y voit pourtant
beau-

beaucoup de douceur & de grace. Ce que Mr. le Brun y observa fit encore mieux connoître son excellence. Car il remarqua que le nez large par le haut & un peu plus étroit en bas, est la partie qui fait paroître cette majesté qui éclate sur tout son visage : son front large & ouvert par le milieu, est comme le siege de la grandeur de son esprit & de sa sagesse.

On voit une demi teinte entre les deux sourcils, qui marque dans cette partie une disposition à se mouvoir en s'élevant en haut, ou en s'abaissant sur les yeux, comme il arrive d'ordinaire aux personnes capables de grands soins, & chargez d'affaires importantes, & qui paroît encore lorsqu'on se met en colere. Mais cette marque n'est mise là que pour ne laisser pas le front trop uni. Car cette partie demeure sans effet & sans mouvement, cet Ange méprisant trop l'ennemi qu'il a renversé pour s'appliquer beaucoup à le vouloir vaincre. Ce que Raphaël a merveilleusement bien représenté par un certain dédain qui paroît dans ses yeux & dans sa bouche. Ses yeux qui sont médiocrement ouverts, & dont les sourcils forment deux arcs très-parfaits sont une marque de sa tranquilité, de même que sa bouche dont la lévre d'en bas surpasse un peu celle d'en haut, en est aussi une du mépris qu'il fait de son ennemi.

Il ne paroît pas seulement de l'action dans toutes les parties de ce corps ; le Peintre a fait en sorte que les choses mêmes qui l'environnent semblent agitées, afin qu'il y ait davantage de mouvement dans la figure.

Monsieur le Brun ayant fait voir comme l'air pressé par la pesanteur du corps qui descend en bas, fait élever en même tems ce qu'il rencontre de plus leger, & le pousse avec violence par les endroits où il trouve quelque passage, fit encore remarquer que que non seulement les cheveux de l'Ange tous droits sur sa tête se portent entre les deux aîles, où le vent passe avec plus de violence ; mais encore que ses écharpes qu'il a autour de lui, voltigent de côté & d'autre avec cette observation particuliere que les extrémitez de celle qui paroît la plus pesante tendent en bas, & les autres demeurent soûtenuës en l'air.

Ces sortes d'accommodemens sont des secrets & des inventions admirables pour faire paroître du mouvement & de l'action dans les corps, & Raphaël a surpassé tous les autres Peintres en cela, n'ayant jamais rien omis de ce qui peut contribuer davantage à la belle expression d'un sujet.

Après que Monsieur le Brun eut fait toutes ces remarques, il pria la Compagnie de vouloir dire aussi son avis sur ce Tableau,

& soûmit ses sentimens à ceux de l'Académie. Mais chacun fut de son opinion, & ne trouva rien dans les choses qu'il avoit avancées qui pût être contredit, & qui ne fût très-judicieusement observé.

Il y eut néanmoins une personne qui après avoir reconnu le merite de Raphaël, entreprit de soûtenir que ce Tableau n'étoit pas sans défaut; & pour le prouver, il posa pour fondement & pour maxime generale, que dans quelque membre du corps que ce puisse être, un côté de ce membre ne peut être enflé, que l'autre côté qui est à l'opposite non seulement ne diminuë de sa grosseur, mais encore ne se retire & ne fasse une figure toute contraire; en sorte que dans une jambe ou dans une bras, les contours doivent être dessignez de telle maniere que leur rondeur & leurs renflemens ne soient jamais vis à vis les uns des autres.

Qu'il prétendoit que le dessus & le dessous du bras droit de Saint Michel étoit designé de telle façon que les contours qui doivent être differens par un renflement qui paroisse dans la partie superieure étoient entierement égaux, & que le dessous qui devoit être diminué à l'égal de ce que le dessus étoit augmenté, avoit autant de force & de rondeur que la partie qui lui etoit opposée; en sorte, disoit-il, que le contour de ce bras dont le muscle devoit paroître

en

en un endroit plus qu'en l'autre, étoit tracé par des lignes égales, & semblables à celles qui formeroient un œuf.

Cette remarque qui surprit toute la Compagnie, & qui parut très-importante, réveilla les esprits, & tout le monde ouvrant les yeux chercha si en s'appliquant davantage à regarder ce Tableau, il pourroit y découvrir ce qu'ils n'avoient point encore apperçu.

Tous s'approcherent pour le considerer plus exactement, & tous jugerent que la chose n'étoit point dessignée comme ce particulier s'imaginoit de la voir. Un de l'Assemblée remarqua très-judicieusement, que comme il y a des Peintres qui chargent trop les parties de leurs ouvrages, soit dans les contours, soit dans les expressions, soit dans l'union des couleurs; il ne faut pas s'étonner si quelquefois l'on ne voit pas d'abord dans les ouvrages les plus accomplis cette insensible diminution & cette conduite si industrieuse par laquelle ils passent d'une partie à une autre, qui est le grand & admirable secret de l'Art.

Or il est vrai que c'est en quoi Raphaël a été un excellent Maître, & un Maître que peu de gens peuvent imiter. Aussi bien loin de reconnoître aucun défaut dans ce Tableau, cette accusation donna lieu de l'admirer davantage, & fit que Monsieur le Brun rentrant dans un examen plus exact

P ij de

de plusieurs parties dont il n'avoit point parlé, y découvrit des beautez qui ne se trouvent guéres ailleurs.

Monsieur Perault même pour obliger davantage tout le monde à dire ses sentimens, demanda s'il est vrai que la nature soit si'régulière dans la construction de toutes les parties du corps de l'homme, que jamais il ne se trouve aucun membre dont les contours ne puissent pas former deux lignes qui fassent paroître quelque rondeur, & si c'est une observation que l'on ait faite sur les antiques, & dans les Tableaux des plus excellens Peintres. Chacun ayant dit son avis, tous convinrent que dans la forme des parties du corps de l'homme, on ne remarque point que la nature ait été si exacte à faire une irrégularité de contours; mais au contraire, qu'on voit dans les beaux corps & particulierement dans les membres les plus charnus, comme sont les bras & les cuisses des enfans & des femmes bien faites, une rondeur & une égalité qui détruit entierement la proposition generale que ce particulier avoit avancée.

Que ces renflemens inégaux doivent être considérez à l'égard des membres où les nerfs & les muscles paroissent lorsqu'ils agissent, parce qu'alors poussant la chair d'un côté, se grossissant par l'effort qu'ils font, ils diminuent en même tems la partie opposée;

PREMIÈRE CONFERENCE. 341

posée ; mais qu'aussi il arrive souvent certaines actions où ces renflemens paroissent tout au tour du bras qui est environné de de muscles & de nerfs. Et bien que leurs ligatures ne se rencontrent pas toûjours en même lieu, le bras néanmoins peut être disposé de telle sorte, qu'il y aura souvent des endroits où ces renflemens paroîtront vis à vis les uns des autres. Ce qui fut à l'heure même autorisé par des exemples tirez des Tableaux des plus grands Maîtres qui sont dans le cabinet de Sa Majesté, & dont l'on examina toutes les parties qui pouvoient servir à résoudre la question qu'on avoit agitée.

Comme Raphaël a bien sçu de quelle sorte il faut représenter ces renflemens de muscles & de nerfs dans les membres où cela arrive naturellement, il n'a jamais manqué aussi de répandre de la douceur & de la grace où il y en doit avoir, & de temperer ce qui sembloit trop dur & trop sec par quelque chose de plus tendre & de plus moileux.

L'on sçait bien que tous les Peintres n'ont pas travaillé dans cette perfection, & qu'il y en a plusieurs qui ne songeant qu'à une partie oublient les autres. C'est ce qui fait que dans leurs Tableaux l'on voit des figures qui agissent à contre-tems, ou qui sont dans un trop grand repos. Que tout y pa-
P iij roît

roît muet, ou que tout crie, & qu'enfin en voulant donner beaucoup d'union à leurs couleurs il se trouve que toutes les choses y sont d'une même teinte.

Raphaël a été si sçavant & si universel qu'il a été bien éloigné de commettre aucun de ces manquemens, & il ne faut qu'avoir de bons yeux, & un peu de jugement pour le connoître.

Ce n'est pas qu'il ne soit vrai que comme il faut beaucoup d'esprit & de sçavoir pour produire un ouvrage accompli, il ne soit aussi nécessaire de beaucoup de discernement pour juger de toutes les beautez qui contribuent à cette perfection. L'Ecole de Florence enseignoit autrefois à ses disciples à donner plus de mouvement à leurs figures, en les disposant de telle sorte que tous leurs membres fissent quelque action differente. Elle vouloit même que cette disposition de membres formât un contraste qui fît paroître une figure pyramidale & mouvante en façon de flâme, croyant qu'en imitant ainsi le mouvement du feu, il y avoit plus d'action dans les personnes qu'on représentoit. Ces enseignemens ont été cause de ce que beaucoup de Peintres qui les ont suivis trop exactement ont fait des compositions d'ouvrages bien extravagantes & bien opposées à celles de l'Ecole de Rome, dont les preceptes sont bien plus judicieux.

Voilà

Voilà pourquoi ceux qui ont entendu parler de ce mouvement pyramidal dans les membres se sont imaginez que leurs contours devoient toûjours être enfoncez dans les parties opposées à celles qui sont élevées ; Mais s'ils s'intruisoient bien de l'Anatomie, ils verroient de quelle façon les nerfs & les muscles enflent ou diminuent, & que leurs apparences sont très-differentes selon que les corps sont ou plus maigres ou plus charnus.

Outre cela, il faut considerer l'action de la figure, car il est certain que dans celle qui ne fera que lever le bras & tenir un javelot, on ne verra point dans ce bras une aussi forte apparence de nerfs, comme s'il étoit occupé à pousser ou à tirer quelque chose avec effort.

Monsieur le Brun fit encore remarquer l'admirable conduite de Raphaël dans les couleurs de son Tableau. Pour mieux reprensenter dans cet Ange un corps qui convienne à un esprit agissant & bien-heureux, il semble ne s'être servi que de trois couleurs qui font paroître de l'action, & qui tiennent de la lumiere & de l'air. Car on voit que dans ses aîles, dans ses draperies, & même dans la carnation le rouge, le jaune & le blanc y dominent davantage.

Il fit voir aussi comme la partie d'en haut de cet Ange est plus éclairée que celle d'en

bas, parce que celle d'en haut n'est environnée que de l'air, & celle d'en bas est opposée à la terre & à des morceaux de rochers assez obscurs qui lui servent de fond.

C'est pourquoi le Demon qui est abatu sur ces rochers tient beaucoup de leur teinte ; & ce qui est merveilleux dans cette figure est, que ce qui paroît de plus difforme dans toutes les parties de son corps, ne laisse pas de faire une grande beauté dans la composition de ce Tableau.

Monsieur le Brun observa encore comme une chose très-importante & digne d'être bien remarquée, que le Demon semble écrasé de telle maniere, qu'à bien considerer l'état & la disposition en laquelle il est, on le voit comme accablé sous un fardeau d'une pesanteur extraordinaire. Cependant Saint Michel qui est le seul poids qui l'abat ne lui touche pas seulement du bout du pied. De sorte qu'il faut entrer dans la pensée du Peintre, pour trouver que la cause d'un si terrible accablement vient de la puissance divine, laquelle agissant d'une maniere invisible & toute spirituelle, paroît & montre ses effets sur les corps qui peuvent être vûs.

Comme Monsieur le Brun eut fini ces remarques, & répondu à quelques questions peu importantes qui furent encore faites sur cet ouvrage, la Compagnie proposa à Mon-

Monsieur Bourdon comme l'un des anciens Recteurs de prendre un sujet pour le premier Samedi du mois prochain. Mais il s'en excusa sur des raisons qui obligérent l'Académie à l'en dispenser. En même tems l'on pria Monsieur de Champaigne l'aîné de vouloir se charger de cet emploi, ce qu'il fit volontiers ; & ayant choisi parmi les Tableaux du Roi un de ceux du Titien, il fut resolu qu'on s'assembleroit encore dans le même lieu le premier Samedi de Juin.

SECONDE CONFERENCE

Tenuë dans le Cabinet des
TABLEAUX DU ROI.

Le Samedi 4. jour de Juin 1667.

DAns le Tableau qu'on a pris pour sujet de cette Conference; le Titien a peint sur une toile de quatre pieds & demi de haut, & de six pieds & demi de large le Corps de notre Seigneur que Saint Jean, Nicodeme & Joseph d'Arimathie portent au tombeau, accompagnez de la Vierge & de la Magdeleine.

Monsieur de Champaigne l'aîné qui avoit été nommé pour en faire voir les beautez, dit qu'il ne faisoit pas de doute que ce Tableau ne fût de la propre main du Titien, & un des plus beaux & des mieux conservez qui se voyent de cet excellent homme: qu'il est peint avec tant d'art & de feu, qu'on peut aisément juger que ce grand Peintre l'a fait dans la vigueur de son âge, & lorsqu'il avoit encore la main fort libre, & l'esprit rempli des plus belles lumieres dont il a été éclairé.

Qu'il

Qu'il y a dans cet ouvrage plusieurs parties qui meriteroient bien d'être examinées, mais que laissant à part celles de l'ordonnance, & du dessein, il s'arrêteroit seulement à l'expression des figures, & à remarquer de quelle sorte le Titien s'est conduit dans la distribution des couleurs & des lumieres, en quoi on peut dire qu'il a excellé, & même surpassé les autres Peintres.

Comme la figure du Christ est la principale du Tableau, & à laquelle toutes les autres ont relation, Monsieur de Champaigne fit voir que tout ce qui devoit paroître dans un corps mort se rencontre parfaitement peint dans celui-ci ; qu'on y voit une chute & une pesanteur dans tous les membres, & que la privation du sang & de la vie rendent pâles & livides, en sorte que la chair & les veines, les muscles & les nerfs, qui dans un corps vivant marquent de la fermeté & de la rondeur paroissent dans celui-ci mols, enfoncez & applatis.

Il fit remarquer ensuite de quelle maniere le corps du Christ est disposé dans ce Tableau. Que les jambes & les pieds se presentant les premiers, & la tête & les épaules étant plus éloignées, le Titien a supposé que l'ombre d'un de ceux qui portent ce corps en couvrent une partie, & particulierement le visage, afin de faire fuïr la tête & avancer les jambes ; pour imprimer da-

vantage sur ce corps les marques de la mort, dont l'ombre & les tenebres sont une veritable image; & pour faire ensorte que dans l'obscurité des couleurs on y vît moins la face adorable du Sauveur du monde qui ne paroît plus avec ces beautez, qui le faisoient considerer durant sa vie comme le plus beau de tous les hommes.

Il fit observer que si ce corps ressemble bien à un corps dépourvû de sang & de vie, les figures qui le portent font voir par leurs actions & par la couleur de leur chair combien elles sont animées, & la peine qu'elles ont à soûtenir la pesanteur de ce corps.

St. Jean est derriere qui le leve par-dessous les épaules, & les deux autres Disciples sont aux deux côtez qui soûtiennent le reste; il y a un de ces Disciples dont le vétement est d'une laque fort claire & fort vive; mais comme cet habit est retroussé, on en voit la doublure qui est de couleurs changeantes de vert & de rouge. Cette figure a une espece d'écharpe sur les épaules, qui est de ces étoffes de coton blanc rayé de bleu.

Pour l'autre figure qui tient les pieds du Christ, & qui porte ombre sur son corps, elle est vétuë de vert. La Vierge est couverte d'un manteau bleu; & bien qu'elle ne soit vûë que de profil, on ne laisse pas de remarquer sur son visage les effets d'une douleur excessive.

La Magdeleine est agitée de deux passions violentes qui la font souffrir avec beaucoup d'effort. Car il paroît qu'elle ressent dans le fond de son ame une vive douleur de la mort du Sauveur qu'elle regarde avec des yeux, où tout ce qu'elle a de vie semble être ramassé, comme si son ame vouloit sortir par-là pour suivre dans le sepulcre ce divin objet de son amour. Mais la tendesse & la compassion qu'elle a pour la mere de cet Epoux bien aimé la retiennent auprès d'elle, afin de l'assister : de sorte que si elle suit & accompagne des yeux & de l'esprit le corps que l'on porte au tombeau, l'on voit que d'ailleurs elle est attachée auprès de cette mere affligée qu'elle embrasse & qu'elle soûtient, craignant qu'elle ne tombe de foiblesse.

Les sentimens de Saint Jean étant semblables à ceux de la Magdeleine, on connoît bien à la tristesse qui est peinte sur son visage qu'il a le cœur percé d'une pareille douleur. Il est fort occupé à porter le corps de son divin Maître; cependant il détourne ses yeux pour regarder la Vierge, dont les maux augmentent encore les siens, & lui causent une nouvelle affliction.

Il ne paroît pas sur les visages de Nicodeme & de Joseph d'Arimathie une douleur si violente; aussi n'avoient-ils pas reçû de ce divin Sauveur de si forts témoignages d'amour

d'amour & de tendresse comme Saint Jean & la Magdeleine. Toutefois on ne laisse pas de voir en eux beaucoup de tristesse, & l'on remarque que c'est avec un zele & une affection pleine de respect qu'ils tâchent de rendre à ce corps les derniers devoirs de la sepulture.

Monsieur de Champaigne fit encore plusieurs remarques sur les autres parties de ce Tableau, s'arrêtant à cette beauté de teintes qui paroît dans les carnations, à ces dispositions de couleurs si bien mises les unes près des autres dans les draperies, soit pour faire enfoncer les parties les plus reculées, soit pour faire avancer les plus proches, & encore pour produire cette douleur & cette union qui est si admirable dans les œuvres de ce Peintre.

Il montra l'artifice dont il s'est servi pour mieux faire paroître les jours & les ombres; & l'Académie faisant voir certaines échapées de lumieres, & certains éclats dans le Ciel qui sont auprès du Saint Jean & aux environs de la tête & des bras du Christ, & qui étant dans d'une teinte obscure font davantage paroître la lumiere du Ciel & la force du jour, fit considerer que cette clarté qui vraisemblablement doit s'approcher davantage, & venir fraper les yeux, est néanmoins si bien mise en sa place, que les autres corps plus bruns ne laissent pas de s'avancer

SECONDE CONFERENCE. 351

s'avancer, & que ces jours demeurent derriere dans leur lieu naturel. D'où l'on peut apprendre que quand les couleurs sont bien traitées, le clair & le brun demeurent tantôt loin & tantôt proche, & que c'est la maniere de disposer le sujet, les jours & les ombres qui contribuë encore à la force ou à l'affoiblissement de couleurs, qui sert beaucoup à faire fuïr ou avancer les corps.

Enfin chacun demeura d'accord que pour ce qui regarde cette partie de la Peinture, le Titien est celui qu'on doit imiter ; & que dans ses Tableaux il faut particulierement considerer de quelle sorte il ménage la force des couleurs pour faire que les ombres & les demi teintes des unes fassent davantage paroître les grands clairs des autres, mais sur tout avec quelle industrie il sçait si bien relever l'éclat des lumieres, & en faire la plus grande beauté de son Tableau, sans néanmoins qu'une partie efface les autres, ni qu'une couleur bien vive diminuë celles qui le sont moins.

Quelques-uns voulurent examiner dans cet ouvrage les parties du dessein où ils trouvoient à redire, particulierement dans la figure de Saint Jean, & dans celle du Christ. Ils montroient que l'une étoit trop petite, & l'autre trop grande à proportion des autres figures, & blâmoient le Titien d'avoir representé dans une obscurité si

grande

grande la tête du Christ, & la moitié de son corps qui vraisemblablement devoit être la figure la plus éclairée, & qui parût davantage, puisque c'est le principal objet qu'on doit considerer dans ce Tableau.

Mais l'Académie déclara que comme le Titien n'avoit pas également possedé toutes les parties de la Peinture, il faloit s'arrêter à celles où il avoit excellé, & dont Monsieur de Champaigne avoit fort bien sçu faire le discernement; & ajoûtant ses avis à tout ce qu'il avoit remarqué, elle dit que l'on devoit donc principalement admirer dans cet ouvrage l'artifice des couleurs, & en considerer la belle harmonie. Que cette harmonie ne procedoit que de leur arrangement; qu'ainsi il faloit remarquer que si le Titien a vêtu de laque un de ceux qui portent le corps mort, c'est pour faire paroître ce corps plus défait & pour en faire fuïr la tête & les épaules. Et parce que les jambes du Christ sont éclairées, il a donné à l'autre figure qui les soûtient un vétement vert-brun pour leur servir de fond.

Qu'il faloit encore observer la difference qu'il y a entre la carnation de ce corps & celle des Disciples qui le soûtiennent, que le Titien a exprès tenus d'une couleur plus forte & plus rouge; & que ce linceul qui envelope les pieds & les cuisses sert par
sa

la blancheur, à les faire paroître d'une couleur plus éteinte & plus morte, & à les faire sortir hors du Tableau. Mais sur tout qu'on devoit prendre garde comme ce Peintre passe d'une couleur a une autre avec une douceur & une tendresse admirable; car entre cet habit vert & le manteau bleu de la Vierge, on voit le vêtement de la Magdeleine qui est jaune, mais dont les bruns sont rompus, & tiennent des differentes couleurs qui l'environnent & ainsi une couleur ne tombe pas tout d'un coup du vert au bleu, ni du vert au jaune; car bien que la manche de la Magdeleine soit d'un jaune fort vif, & proche de l'habit vert de Nicodeme, le Titien a bien sçu séparer ces deux couleurs en retroussant la manche de Nicodeme contre le jaune, & faire que de l'ombre des unes l'on passe à l'ombre des autres; en sorte que les couleurs vives ne tranchent pas sur celles qui ont autant de vivacité, ou qui sont autant éclairées. Observant toûjours cette maxime qui lui a été particuliere de faire de grandes masses de brun & de grandes masses de clair.

C'est encore pour conserver cette même harmonie de couleurs & cette belle union de teintes que Saint Jean est vétu d'un manteau rouge, relevé d'un peu de jaune sur les clairs. Car ainsi il s'accorde fort bien avec l'habit vert de Nicodeme; il s'unit

agreablement à la robe de la Magdeleine, & ne s'éloigne pas du vêtement rouge de Joseph d'Arimathie, & de plus il sert à faire paroître davantage le bras du Christ qui passe par-dessus.

La robe bleuë de la Vierge est même rompuë dans les ombres avec un peu de rouge. Et l'on voit que toutes les extrémitez des corps tiennent toûjours quelque chose de ce qui leur sert de fond.

Quant à l'expression des visages, l'Académie ajoûta encore à tout ce qu'avoit dit Monsieur de Champaigne, qu'il faloit regarder que pour faire paroître dans la figure de la Vierge cette sorte de douleur, & cet amour extrême qui ne la rend pas abatuë & retirée en elle-même, comme il arrive d'ordinaire dans les autres afflictions, mais qui la fait agir plus qu'elle ne peut pour suivre d'esprit & de corps son cher fils qu'elle voit porter au tombeau ; il faloit, dis-je, regarder que tous les traits de son visage suivent en apparence l'objet qui la tient attachée : car ses yeux semblent sortir, ses sourcils avancer, & son nez & sa bouche s'alonger, comme s'ils étoient attirez par ce corps mort.

La Magdeleine porte aussi des marques visibles de la douleur dont elle est touchée. On les voit principalement dans ses sourcils abaissez, & qui lui couvrent les yeux à demi,

mi, dans fes cheveux négligez & tombans fur fes épaules; & enfin dans fon action qui n'a pour objet que ce divin corps que l'on porte au tombeau.

Saint Jean a auſſi les yeux batus & rouges de douleur; mais le déplaifir de voir la Vierge affligée paroît encore fur fon front par certains plis que forment fes fourcils en s'approchant l'un de l'autre, & en fe relevant par les deux extrémitez.

Après que l'Académie eut fait toutes ces remarques particulieres; on délibera du fujet dont l'on devoit traiter dans l'Affemblée fuivante. Et Monfieur Van Opſtal ayant été prié de donner fes avis fur quelque ouvrage de Sculpture, il choifit la figure du Laocoon.

TROISIÉME CONFERENCE

Tenuë dans l'Académie.

Le Samedi 2. Juillet 1667.

BIEN que Monsieur Van Opstal qui devoit faire l'ouverture de la Conference n'eût fait porter dans l'Académie que la seule figure du Laocoon faite de plâtre, & d'environ dix-huit pouces de haut, sans être accompagnée de ses enfans; il ne laissa pas pas néanmoins d'y trouver assez de matiere pour entretenir l'Assemblée, & pour faire voir des beautez qu'il est difficile de rencontrer dans les autres ouvrages de Sculpture.

Il fit un examen de toutes les parties de cette figure pour en montrer l'excellence. Il remarqua avec quel art le Sculpteur a formé la largeur de l'estomac & des épaules dont les parties sont marquées distinctement & avec tendresse. Il fit observer ses hanches relevées, ses bras nerveux, ses jambes ni trop grasses ni trop maigres, mais fermes & pleines de muscles, & généralement tous les autres membres, où l'on voit que

que la chair & les nerfs sont exprimez avec autant de force & de douceur que dans la nature même, mais dans une belle nature.

Il dit que si l'on n'appercevoit pas dans cette statuë ce contraste de membre dont les Ouvriers industrieux se servent d'ordinaire pour donner une plus belle action à leurs figures, c'est à cause que celle-ci faisant un groupe avec deux autres qui l'accompagnent dans l'Original, son attitude & toute la disposition de son corps sert à faire ce contraste avec les deux autres figures qui sont à ses côtez, ce qui se connoît fort bien lorsqu'on les voit toutes trois ensemble. Il fit remarquer néanmoins qu'il y a dans les membres du Laocoon une diversité d'actions très-belle & très-conforme au sujet.

Il n'oublia pas de faire voir aussi les fortes expressions qui paroissent dans cette admirable figure, où non seulement la douleur est repanduë sur tout le visage ; mais encore dans les autres parties du corps, & même jusques à l'extrémité des pieds dont les doigts se retirent avec contraction.

Comme il n'y a rien dans cette statuë qui ne soit formé avec un art merveilleux ; tout le monde demeura d'accord qu'elle devoit être la veritable étude des Peintres & des Sculpteurs. Mais qu'ils ne devoient pas l'avoir simplement devant les yeux comme un

modéle

modéle qui ne servît qu'à dessigner; qu'il falloit en remarquer exactement toutes les beautez, & s'imprimer dans l'esprit une image de tout ce qu'il y a d'excellent, parce que ce n'est pas seulement la main qui doit agir lorsqu'on cherche à se perfectionner dans cet Art; mais c'est au jugement à former ces grandes idées, & à la memoire à les conserver avec soin.

En même tems comme ces fortes expressions ne se peuvent apprendre en dessignant simplement après le modéle (1), parce qu'on ne sçauroit le mettre en un état où toutes les passions agissent en lui, & aussi qu'il est difficile de les copier sur les personnes mêmes en qui elles agiroient effectivement à cause de la vitesse des mouvemens de l'ame. Il est donc très-important aux Ouvriers d'en étudier les causes; & pour voir combien dignement on en peut representer les effets, on peut dire que c'est à ces belles antiques qu'il faut avoir recours, puisque l'on y trouve des expressions qu'on auroit peine à dessigner sur le naturel.

Aussi de toutes les Statuës qui sont restées jusques à present, il n'y en a point qui égale celle du Laocoon qui se voit dans le Palais du Pape à Belvedere. C'est un chef-d'œuvre de l'Art qui a été l'admiration des siécles passez

(1) C'est-à-dire, un homme qui sert de modéle dans les Academies.

passez aussi-bien que de celui-ci, puisque du tems de Pline (1) il étoit regardé comme l'ouvrage le plus parfait qui fût dans Rome.

Cette excellente piéce où trois des plus fameux Sculpteurs de la (2) Grece ont déployé toute leur science, & fait paroître les secrets de l'Art, fut trouvée sous les ruînes du Palais de Vespasien ; & depuis elle a été soigneusement conservée, & a servi de modéle aux plus sçavans Sculpteurs, & aux plus excellens Peintres, qui ont eu raison d'en faire une étude particuliere, puisque l'on y peut apprendre la veritable maniere de bien dessigner ; & que pour representer une beauté naturelle, les contours y sont mieux exprimez que dans toutes les autres Statuës antiques.

Il n'y eut personne qui ne convint que c'est sur ce modéle qu'on peut apprendre à corriger même les défauts qui se trouvent d'ordinaire dans le naturel ; car tout y paroît dans un état de perfection, & tel qu'il semble que la Nature feroit tous ses ouvrages, s'il ne se rencontroit des obstacles qui l'empêchent de leur donner une forme parfaite.

On reconnut encore que ce qui a rendu si recommandable cette figure, est la profonde science que l'Ouvrier a fait paroître
à

(1) *Plin l. 36. c. 5.* (2) *Agesander, Polydore & Atheodore.*

à bien representer toutes les marques qui peuvent faire connoître la haute naissance de celui dont il a voulu faire l'image ; & le veritable état où il se trouva lorsqu'il fut dévoré par ces serpens qui sortans du sein de la mer se jetterent sur lui & sur ses deux enfans.

Chacun disant son avis particulier sur ce rare ouvrage, on montra que Laocoon étant fils du Roi Priam & de la Reine Hecube ; on ne pouvoit figurer un corps qui convint mieux à son âge & à sa naissance.

Car ce n'est point un corps dont les nerfs & les muscles soient trop marquez & trop ressentis, & où l'on voye autant de force comme dans l'Hercule de Farnese, parce que ce Prince qui étoit Prêtre d'Apollon, n'étoit ni du temperamment d'Hercule, ni occupé à des travaux rudes & penibles; ainsi il n'y avoit pas lieu de le representer, ni si fort ni si vigoureux. On ne lui a pas donné aussi les mêmes proportions qui se voyent dans la figure de l'Apollon; car dans cette figure il y a une grace & une majesté qui fait voir que c'est un Dieu qu'on a voulu representer, & que tous ses membres sont plûtôt composez pour figurer une beauté extraordinaire & l'image d'une divinité, que le corps d'un homme dont les parties ont plus besoin de force que de grace

pour

TROISIEME CONFERENCE.

pour les emplois néceſſaires dans la vie.

Or c'eſt ce qui fut obſervé dans la Statuë du Laocoon, où l'on fit voir qu'elle repreſente parfaitement un homme bien fait, mais un homme déja âgé, & un homme de qualité. De ſorte qu'on peut la conſiderer comme un exemple accompli d'un corps naturel, & d'un beau corps. Ce qui fut remarqué fort exactement dans tous ſes membres, qui ne ſont ni trop forts, ni trop foibles, mais où il paroît aſſez de muſcles & aſſez de nerfs pour ſoûtenir la chair, qui d'ailleurs les couvrant agréablement leur donne de la grace, & fait qu'il n'y a point de ſechereſſe dans aucune des parties, qui ont pourtant un juſte rapport à la complexion d'un homme déja avancé en âge, & en qui la nature ne conſerve plus cette même fraîcheur qui ne convient bien qu'aux jeunes gens.

Sa taille étoit belle, grande & noble. Sa tête a toutes les qualitez qui repreſentent une perſonne de condition ; elle eſt d'une forme qui approche de la rondeur, ſon nez eſt quarré, ſon front large, ſes yeux bien fendus, ſa bouche d'une moyenne grandeur ; & ſi les mouvemens que la douleur cauſe ſur tout ſon viſage n'en avoient point changé les traits, on y verroit les marques les plus belles & les plus naturelles d'une honnête homme.

Tome V. Q Et

Et parce que les bras longs & robustes, (1) les coudes bien articulez sont les signes d'une personne de probité, (2) & que les jambes fermes & neveuses sont un témoignage de grand cœur; (3) l'Ouvrier qui a taillé cette figure de Laocoon n'a pas manqué de lui donner des caracteres si convenables à celui qu'il a voulu representer.

Toutes les autres parties du corps sont formées avec le même jugement, & elles font bien connoître le dessein qu'on a eu de ne pas faire une image où l'on ne vît qu'une simple expression de douleur, mais d'en faire une veritable d'une personne de haute naissance, & d'un merite particulier. Ses mains grandes, nerveuses & articulées de même que ses pieds sont les signes d'un naturel vigoureux & d'une belle ame. (4) Et ses hanches relevées, sa poitrine large, & ses épaules hautes sont aussi les marques d'un grand courage & d'un homme de bien.

Cependant quoique toutes ces choses soient dignes d'être consideréées, on jugea qu'il n'y avoit rien qui meritât d'être admiré comme l'expression douloureuse que le Sculpteur a si doctement representée dans tout le corps de cette figure. L'on y remarqua les effets des plus fortes passions qu'un homme est capable de ressentir, exprimées
d'une

(1) *Polemen.* (2) *Adamantius.* (3) *Arist.* (4) *Adamantius.*

TROISIEME CONFERENCE.

d'une maniere si sçavante, qu'il semble que cette Statuë soit plûtôt un corps animé, qu'une figure de marbre.

Comme elle represente l'état où Laocoon se trouva lorsqu'il fut surpris avec ses enfans par des Serpens qui les lierent de nœuds si serrez qu'ils n'eurent pas le tems de s'enfuïr, ni la force de se défendre; il étoit nécessaire que le Sculpteur fit voir les diverses passions dont ce Prince malheureux fut aussi-tôt attaqué ; & ces passions ne peuvent être figurées que par les impressions qu'elles sont capables de faire sur le corps de celui qui les ressent.

Or étant vraisemblable que l'horreur, la crainte, la tristesse, la douleur, & le desespoir se saisirent tout ensemble, & dans le même moment de l'esprit de Laocoon, lorsqu'il se vit dans un état si miserable, toutes ces diversess passions devoient être exprimées dans cette figure. Et comme il est presque impossible de voir sur le naturel de si étranges effets tout à la fois, & très-difficile de se les bien imaginer, il est encore plus mal-aisé de les bien marquer, avec le cizeau. Cependant on montra comme quoi tous ses changemens qui peuvent arriver dans une action si surprenante, & tous les mouvemens que des passions si fortes sont capables de produire sur le corps d'un homme sont exprimez dans cette figure d'une

Q ij ma-

maniere admirable. L'on dit que les deux Serpens qui se presenterent à la vuë de Laocoon, & qui se jetterent sur lui, sont la premiere cause de toutes les passions qui semblent l'agiter ; parce qu'un objet si affreux, ayant été representé à l'ame à par le moyen des esprits, qui lui font une peinture dans le cerveau de tout ce qui lui peut nuire, elle donne aussi-tôt un mouvement aux esprits qui servent à faire mouvoir les parties du corps dont elle a besoin pour se garantir du peril qui la menace.

Ainsi par les bras & les jambes de cette figure, il paroît qu'elle se défend des deux Serpens, & qu'en les serrant de ses mains, elle tâche à s'en délivrer. mais comme ses efforts sont inutiles, l'ame qui est saisie de tristesse & de desespoir, imprime d'autres marques sur le visage. Et parce que c'est dans le cerveau que les esprits se remuënt davantage par les divers mouvemens que leur donne cette glande, qui est selon l'opinion de quelques Philosophes le siége de l'ame, & qui les fait agir sur les nerfs en autant de manieres qu'elles ressent de passions differentes, on voit que les parties du visage étant fort proches du cerveau, elles reçoivent de plus prompts changemens. Car ces esprits émeus & échauffez passent aussi-tôt des nerfs dans les muscles, & en les remplissant extraordinairement, les enflent davantage &
les

les font racourcir ; ce qui fait que le nez, la bouche, & les sourcils se retirent & que les yeux offencez de l'objet qu'ils voyent s'élevent en haut & se détournent.

On ajoûta que ces mêmes esprits passans plus outre dans tous les nerfs & dans tous les muscles du corps, les font élever & paroître davantage à l'endroit de l'estomac, & aux parties qui sont d'ordinaire agitées par ces passions violentes : & même comme ils se répondent jusques à l'extrémité des pieds, on voit dans cette figure que les doits en sont retirez & tous crochus ; de sorte qu'il n'y a pas une seule partie dans tout ce corps où l'on ne reconnoisse le trouble & l'agitation qu'à pû ressentir un homme qui s'est trouvé dans un pareil état.

Pour découvrir encore ce qui fait que sur le visage & dans tous les autres membres de cette Statuë, les nerfs & les muscles y forment les principales apparences, & pourquoi la chair y paroît retirée, & les veines mêmes moins remplies & moins évidentes ; l'on dit que la peur & la tristesse jointes à une douleur très-grande, etressissant les orifices du cœur, font que le sang coule plus lentement dans les veines, & que devenant plus froid & plus condensé il occupe beaucoup moins de place.

Qu'outre cela presque tout le sang du corps se retirant par la crainte aux environs

du cœur, les parties qui en sont privées deviennent pâles, & la chair moins solide, particulierement au visage, où le changement est d'autant plus visible que la peur est plus grande & plus imprévûë; qu'ainsi comme les membres manquent de chaleur par le défaut du sang, on voit que la tête du Laocoon panche sur les épaules; ce qui ne marque pas moins sa foiblesse & la douleur qu'il ressent, que l'action d'un homme accablé de misere qui veut implorer l'assistance du Ciel.

Enfin cette Statuë est si accomplie que tout le monde demeura d'accord que c'est sur ce modéle que l'Ecole de Rome qui a produit tant de grands Personnages, a puisé comme dans une source très-pure la plus grande partie de ses belles connoissances. Et les Peintres qui travailloient du tems de Raphaël & de Jule Romain, ne se lassant jamais de considerer cet Ouvrage, & d'en faire leur principale étude, donnerent lieu à Titien d'en faire une raillerie lorsqu'il fut à Rome. Car étant comme tous les autres Peintres de Lombardie, plus amoureux de la beauté du coloris que de la grandeur du dessein, & se mocquant de cette affection si particuliere que les Peintres de Rome témoignoient avoir pour cette Statuë, il fit un dessein que l'on voit gravé en bois, où sous la figure d'un Singe avec ses deux petits,
il

il représenta l'image de Laocoon. Voulant faire entendre par-là que les Peintres qui s'attachoient si fort à cette Statuë n'étoient que comme des Singes, qui au lieu de produire quelque chose d'eux-mêmes, ne faisoient qu'imiter ce que d'autres avoient fait avant eux.

Si la figure qu'on avoit exposée dans l'Académie eût été semblable à l'original, l'on eût trouvé de quoi s'entretenir plus longtems, & avec plus de plaisir & d'utilité; mais comme dans une si petite copie l'on y apperçoit qu'une foible idée des beautez qui sont dans l'original, on se contenta d'y remarquer les choses les plus apparentes, remettant à un autre tems à examiner plus amplement toutes les trois figures qui composent ce beau groupe.

L'on pria Monsieur Mignard l'aîné de choisir dans le Cabinet du Roi un Tableau pour l'Assemblée prochaine, ce qu'il fit en prenant un de ceux de Raphaël.

Cependant comme l'Académie se trouva occupée pendant le mois d'Août à quelques affaires pressantes, l'on remit la Conference au premier Samedi de Septembre.

QUATRIÉME CONFERENCE

Tenuë dans le Cabinet des

TABLEAUX DU ROI.

Le Samedi 3. Septembre 1667.

MONSIEUR Mignard qui avoit choisi le Tableau (1) où Raphaël a peint la Vierge tenant le petit Jesus sur son berceau, & autour duquel on voit Saint Jean, Sainte Elisabeth, Saint Joseph, & deux Anges, dit à la Compagnie qu'il appercevoit tant de beautez dans cet Ouvrage, qu'il ne sçavoit sur lesquels s'arrêter pour commencer son discours.

Que cependant comme il ne trouvoit rien de si admirable que la grandeur de l'expression, & que c'est la partie par laquelle on peut dire que Raphaël a particulierement merité le nom de divin, il se sentoit engagé à considerer d'abord de quelle sorte ce grand Peintre a imprimé sur chacune de ses figures

des

(1) *Il a six pieds & demi de haut sur quatre pieds & demi de large.*

des caracteres si conformes à ce qu'elles representent, & si proportionnez à la sainteté de son sujet.

Il montra donc combien il paroît de modestie & de respect sur le visage, & dans la contenance de la Vierge; il fit remarquer l'amour de cette mere pour son enfant, & la tendresse de l'enfant pour sa mere. La veneration de Sainte Elisabeth, & la profonde humilité du petit Saint Jean. L'attitude reposée de Saint Joseph, & la joye accompagnée d'admiration si bien exprimée sur les visages des deux Anges.

Il dit que dans ce Tableau on voyoit la netteté d'esprit & le grand jugement de Raphaël, considerant de quelle maniere il s'est conduit dans ce travail, & le choix qu'il a fait de tout ce qu'il y a de plus beau pour en composer ses figures.

Que s'il a pris tant de soin à leur donner de la vie par de fortes expressions, il n'a pas négligé les autres choses nécessaires à l'entiere perfection d'un Ouvrage. L'on voit par la beauté de son ordonnance, comme sa premiere intention a été de les placer selon leur dignité, ayant mis le petit Jesus au milieu, & la Vierge dans la seconde place.

Il observa qu'encore que ces figures soient toutes attentives à un seul sujet & attachées à regarder le petit Jesus, il n'y en a point néanmoins dont les visages ne soient vûs

Q v avan-

avantageusement, & dont toutes les parties ne soient disposées d'une maniere très-agréable.

Il montra comme quoi par le moyen des jours & des ombres, non seulement il a donné de la force & de l'affoiblissement à tous les corps ; mais encore il a fait que la lumiere paroît avec plus d'éclat & de beauté sur ses principales figures, l'ayant répanduë plus fortement sur le corps du petit Jesus, & ensuite sur les autres avec une telle discretion qu'ils n'en reçoivent que ce qui leur est nécessaire pour faire tout l'effet que le sujet demande.

Mais sur tout, il remarqua que pour rendre ce divin enfant plus éclairé, Raphaël a évité tous les accidens qui pouvoient interrompre les rayons du jour, & lui porter de l'ombre, ne voulant pas qu'il y eût aucune obscurité dans celui qui est lui-même la source de toute lumiere.

Les autres figures ne reçoivent pas la clarté de la même sorte, on voit que leur jour est éteint à mesure qu'elles s'éloignent, afin de les faire fuir autant par l'affoiblissement de la lumiere, que par la diminution des grandeurs & des grosseurs. Ce n'est pas que ces corps soient entierement privez de grandes lumieres ; au contraire il y a des endroits où elles sont répanduës largement, mais avec moins de force dans les parties éloignées

gnées que dans les plus proches. Car Monsieur Mignard montra que tous les rehauts des figures sont fortement éclairez, particulierement l'épaule & la manche de sainte Elizabeth, le bras & la robe de la Vierge, & ainsi toutes les autres grandes parties ; Ce qui non seulement donne beaucoup de tendresse dans tout ce grand Ouvrage, mais encore fait que toutes les masses se maintiennent lors qu'on est dans une juste distance, & qu'elles ne se détruisent pas l'une l'autre, comme il arrive lorsqu'il y a une trop grande quantité de parties qui reçoivent du jour & de l'ombre, soit dans les carnations, soit dans les draperies.

Il fit même remarquer qu'encore qu'il y ait beaucoup de plis dans les vétemens des figures, ils sont néanmoins si judicieusement disposez & si bien entendus, que ceux qui sont dans les grandes parties éclairées, n'ont point de fortes ombres, & ceux qui sont dans les endroits privez du jour ne se détachent point de cette obscurité par des éclats de lumieres qui les fassent trop paroître. Que dans tous les habits Raphaël a conservé une grandeur & une noblesse si convenable aux personnes qu'il represente, que bien loin de causer aucun embarras, ou de cacher la beauté des proportions du corps ; au contraire, ils les font paroître avec davantage de grace & de majesté. Qu'il s'est

adroitement servi des plis pour remplir ces ouvertures, ou ces endroits vuides que l'on appelle des trous, & qui engendrent de la secheresse dans les Tableaux, lorsqu'ils ne sont pas conduits avec art, les ayant si bien jettez sur ses figures, qu'on ne peut pas dire qu'il y en ait un seul qui entre dans les membres, ni qui les estropie, comme l'on voit souvent en d'autres Ouvrages.

Il montra comment ce grand Peintre a suivi dans la couleur la même diminution de force, que dans les ombres & les lumieres; & que la figure du petit Jesus étant la principale de son Tableau, toutes les autres lui cedent dans la beauté du coloris, dont la fraîcheur & la vivacité fait qu'on s'y attache tout d'un coup comme au principal objet: Et pour attirer d'abord les yeux en cet endroit, il a mis sur le berceau de l'enfant un coussin, dont la blancheur rend ce lieu-là plus claire & capable de fraper davantage la vuë.

Il fit encore considerer que la grande force de ce Tableau consiste dans les lumieres & les ombres, & dans la diminution des couleurs que le Peintre a doctement ménagées dans toutes les figures dont les contours se terminent & se perdent dans le brun, & sur les parties qui leur servent de fond, sans s'être servi de réflets trop sensibles qui auroient fait paroître cet Ouvrage avec beaucoup moins de relief.

Il ne voulut pas s'étendre sur ce qui regarde le dessein, disant que comme c'est en quoi Raphaël a toûjours excellé, il n'y a point de partie dans ce Tableau où l'on n'en doive admirer la beauté. Que c'est de ce grand homme qu'on peut apprendre à dessigner avec justesse & avec grace, sans faire de ces rehauts, qui au lieu de donner plus de force & de grace à une figure ou à un membre le font paroître sec & desagréable. Qu'il est bien vrai qu'il a été si jaloux de la précision du dessein & si soigneux de le conserver toûjours entier, que quelques-uns même ont cru qu'il a penché du côté de la secheresse. Mais on peut dire avec plus de verité, qu'il a pris le milieu entre le trop moileux & le trop musclé, dont la premiere maniere se pratiquoit dans l'Ecole de Lombardie, & la seconde dans celle de Florence.

En quittant la maniere séche qu'il avoit apprise sous Pietre Perugin, il se donna bien de garde de tomber dans une autre extrémité en abandonnant le correct pour s'attacher seulement à la couleur & à une façon de peindre trop delicate, qui souvent ne sert qu'à couvrir les défauts du dessein. Et certes il y a une si grande différence entre ses Ouvrages, & ceux de Pietre Perugin, qu'on ne peut assez admirer la grandeur du genie de ce Peintre incomparable, lorsque l'on considere de combien il a surpassé ses Maîtres

tres en peu de tems, & comment il a tout d'un coup porté l'Art de la Peinture à un point si élevé au-dessus de ce qu'il étoit, que personne n'a pû encore lui ôter la gloire d'être le premier & le Maître de tous les Peintres.

Monsieur Mignard ayant cessé de parler, pria tous ceux qui étoient présens de dire leur sentiment sur les choses qu'il avoit remarquées. Une personne de la compagnie trouva à redire de ce qu'on avoit particulierement estimé ce Tableau à cause qu'il n'y a aucuns reflets ; & dit que bien loin de les condamner dans un Ouvrage, il y doivent être exactement observez. Qu'ils donnent plus de beauté & plus d'éclat aux figures : Que le Titien l'a ainsi observé, lui dont les couleurs & les lumieres sont si naturelles & si charmantes ; & qu'il faloit plûtôt dire que cette omission de reflets dans le Tableau de Raphaël est un manquement qu'on ne sçauroit excuser.

Mr. Mignard repartit que tant s'en faut que les lumieres de reflets soient avantageuses dans un Ouvrage, qu'au contraire elles en diminuent la force, & font que les membres d'un corps paroissent transparens? parce que d'un côté étant éclairez de la premiere lumiere, & de l'autre d'une seconde lumiere de reflection, & même dans des endroits qui devroient recevoir de l'ombre, ils paroissent comme s'ils étoient d'une ma-

matiére diaphane, & femblable à du criftal où le jour paffe au travers ; Ce qui bien loin de donner de la force & du relief au figures les rend foibles & fans rondeur.

Qu'il eft bien vrai que dans la Nature, où voit fouvent des parties qui font éclairées par des jours de reflets ; & même que les Peintres font obligez d'imiter ces effets naturels. Mais qu'il faut prendre garde à faire un beau choix de ces accidens, & s'en fervir avec tant de difcretion, qu'il n'arrive jamais qu'une feconde lumiére diminuë la force de la prémiere, & empêche qu'un membre en ait moins de rondeur.

De plus, qu'il faut confiderer que Raphaël ayant reprefenté fes figures dans une chambre éclairée d'un jour particulier, & qui vient par un feul endroit, il ne peut y avoir de reflets fur les parties privées de la principale lumiére, parce que les parties qui reçoivent tout le jour, portent ombre fur celles qui pourroient faire ces reflets. Et c'eft à quoi Raphaël a bien pris garde, afin de donner plus de force à ces figures par cette oppofition des jours & des ombres.

Lors que Monfieur Mignard eut reparti de la forte à l'objection qui lui avoit été faite, l'Academie appuya fon fentiment : Et parce qu'il fembloit que ce particulier en rapportant pour exemple les Ouvrages du Titien eût voulu inferer que ce Peintre eût

imité

imité la nature plus parfaitement que Raphaël : Elle dit que si l'on doit estimer les Tableaux par la vraye & naturelle representation des choses, il ne faut pas faire comparaison de ceux du Titien avec ceux de Raphaël, puisque le Titien n'avoit jamais pensé en travaillant à ses Ouvrages qu'à leur donner de la beauté & à les farder, pour ainsi dire, par l'éclat des couleurs, & non pas à representer régulierement les objets comme ils sont : Et que Raphaël, au contraire, n'a jamais eû d'autre but que d'imiter exactement la Nature dans ses plus belles parties, dont il faisoit un choix très-judicieux, & le plus avantageux qu'il pouvoit pour donner à ses figures davantage de force, de grandeur & de majesté. Que dans cet Ouvrage dont l'on faisoit l'examen, bien loin d'avoir commis une faute en n'éclairant pas ses figures par des jours de reflection, il avoit travaillé avec beaucoup de jugement & de connoissance, puisque les ayant placées dans une chambre, il n'y doit avoir que peu ou point de reflets : ces sortes de jours ne venans ordinairement que quand les figures sont éclairées d'une lumiére universelle. Car alors comme toutes les parties en sont environnées, les couleurs de chaque partie se reflechissent les unes contre les autres : en sorte que l'on voit celles des draperies se mêler quelquesfois ensemble, & même

me se porter confusément contre les carnations. Mais il est si vrai que dans un lieu fermé & qui ne reçoit le jour que par un seul endroit, il ne doit pas y avoir de lumiéres reflechies comme dans une campagne, que Leonard de Vinci (1) reprend comme d'une faute très lourde les Peintres, qui après avoir designé quelque figure dans leur chambre à une lumiére particuliere, s'en servent dans la composition d'une histoire, dont l'action se passe dans les champs, ou dans un lieu où toutes les parties des corps doivent être éclairées d'un jour universel, à cause que ce qu'ils auront peint chez eux aura des ombres plus fortes que celles qui paroissent à la Campagne.

Ce n'est pas que Raphaël ait ignoré l'Art de bien peindre les reflets, & qu'il ne les ait parfaitement representez lorsqu'il les a jugez nécessaires pour la beauté de ses Ouvrages: Mais comme il est certain qu'il y a des rencontres où ils peuvent diminuer beaucoup de la force & de la grace d'un Tableau, il a bien sçu éviter les occasions où il auroit été obligé de s'en servir: Et c'est pour cela qu'il a disposé de telle sorte les figures de cette Peinture admirable, que la principale lumiére n'éclaire point les endroits qui pourroient se refléchir contre des membres qui étans déja illuminez d'un côté

(1) Ch. 46.

côté le seroient encore d'une seconde lumiére dans la partie qui doit être ombrée. Car si le corps ou les bras du petit Jesus qui reçoivent le jour tout à plein du côté droit, recevoient encore du côté gauche une seconde lumiere de reflection : Il est certain qu'au lieu d'avoir cette force & ce relief que le clair & l'obscur leur donne, ils demeureroient plus foibles & d'une teinte, qui étant plus uniforme diminueroit de leur rondeur.

Il faut encore considerer que comme la lumiere ne se répand point sur les corps, qu'elle n'y porte en même tems les couleurs des choses par où elle passe ou qui l'environnent : Ainsi lorsque des rayons se reflechissent d'un corps sur un autre, ils se chargent aussi de la couleur de ce premier corps qu'ils mêlent avec celle du second : De sorte que si l'estomac & le ventre du petit Jesus venoit à être fortement éclairé du jour de reflet, ce jour ne pourroit venir que de la robe de la Vierge, laquelle étant d'une couleur rouge & fort vive, & portée par une lumiere refléchie, dont la premiere qualité est la blancheur, feroit paroître dans le lieu où sont les ombres une couleur d'un rouge clair, qui mêlée avec la couleur naturelle de la carnation, au lieu de donner de la rondeur à ce corps le rendroit d'une égale teinte & sans relief. C'est donc pourquoi Raphaël a fait que les vétemens de la
Vierge

Vierge sont ombrez dans les endroits où, s'ils recevoient du jour, ils pourroient refléchir leurs couleurs contre la carnation.

Que ce n'est pas que la partie de la robe qui couvre le genou, & qui est la plus éclairée ne renvoye quelque petits reflets : Mais comme cette robe est d'une étoffe qui ne peut pas rejetter avec force la lumiere qu'elle reçoit, les reflets sont si doux & si tendres qu'on ne les apperçoit presque point sur le corps du petit Jesus, si ce n'est par une teinte un peu rougeâtre qui paroît dans les ombres.

Aussi ce seroit une chose bien étrange de s'imaginer que Raphaël eût été capable de manquer en cela. Il faudroit plûtôt accuser le tems qui veritablement a effacé en quelque sorte les teintes les plus douces, & considerer que le noir dont l'on s'est servi, ayant surmonté les autres couleurs est demeuré le plus fort, & empêche que presentement on ne voye plus l'effet qu'elles faisoient auparavant dans les endroits où le jour des draperies faisoit quelque reverberation.

Raphaël qui avoit moins peint à huile qu'à fraisque, & qui connoissoit que dans cette derniere sorte de travail les noirs s'éclaircissent toûjours, & ne demeurent jamais aussi forts dans la suite du tems, comme quand on les employe, ne sçavoit pas encore qu'ils font un autre effet, lorsqu'ils
sont

sont broyez avec de l'huile ; & qu'au lieu de s'affoiblir ils se fortifient, & même confondent avec eux les couleurs voisines, & les rendent plus obscures. Car l'huile étant une liqueur grasse qui ne sêche pas comme l'eau, mais qui s'étend & se dilate, elle porte avec soi les parties les plus déliées de chaque couleur & les mêle tellement les unes avec les autres, que c'est ce qui fait cette union & cette douceur qui paroît dans les Tableaux à huile, & qui ne se voit pas dans ceux à détrempe. Mais aussi comme le noir est une couleur forte & qui corrompt aisément les autres, il arrive que les Ouvrages travaillez à huile se noircissent par succession de tems, & que quand il y a trop d'huile dans les couleurs, & qu'elles ne sont pas bien employées, elles se gâtent & perdent bien-tôt leur lustre, ce qui n'arrive pas si aisément à celles qui sont travaillées à fraisque. Voila donc pourquoi dans ce Tableau les ombres y paroissent un peu trop noires & trop fortes, & qu'on n'y remarque plus les autres couleurs que Raphaël a employées, lorsqu'il a voulu joindre les extrémitez d'un corps à un autre, & representer quelques petites communications de teintes & de lumieres.

L'Academie déclara aussi qu'il ne faloit pas accuser le Titien de s'être trop servi de reflets, & même elle fit voir dans les Tableaux

QUATRIEME CONFERENCE. 381
bleux de ce Maître, qu'il n'y en a que dans les endroits où ils sont absolument nécessaires. Mais que son grand Art a été d'étendre sur les corps de grandes ombres & de grandes lumieres pour leur donner plus de beauté & de grace; ne regardant pas s'il s'éloignoit de la Nature, mais cherchant seulement à satisfaire les yeux, & à representer des objets agréables.

Que quant à Raphaël il a eû des idées beaucop plus nobles, plus relevées & plus conformes à la raison : Que dans le seul Tableau qu'on avoit exposé, on pouvoit admirer tout ce que l'Art est capable de produire, & ce qu'un beau genie peut imaginer de plus grand. Que sans parler de cette disposition de figures si aisée, si belle & si heureusement trouvée, & dont Monsieur Mignard venoit de faire des remarques, il y avoit tant de matiere de discourir sur la noblesse & la diversité des expressions, que l'on y pourroit employer non pas une seule Conference, mais autant de temps qu'on voudroit demeurer à regarder cet Ouvrage, parce qu'il n'y a point de partie qui ne donne de l'admiration, & qui ne soit un grand sujet d'étude à tous les Peintres.

Mais que la Compagnie ne pouvant pas s'arrêter dans un si long détail de toutes ses parties, il faloit seulement considerer avec attention de quelle sorte ce grand Peintre
s'est

s'est conduit dans la distribution qu'il a fait de ses diverses expressions, & comment il a marqué sur le visage de chacune de ses figures les affections qui leur sont convenables.

Lorsqu'il n'est question que de peindre de fortes passions, où l'ame agite tellement toutes les parties du corps, qu'il n'y en a point qui ne fasse voir par ses mouvemens l'état où se trouve celui qui est ému d'une forte haine ou d'une furieuse colere: il n'est pas mal-aisé au Peintre de donner à ses figures une expression assez significative de ce qu'il veut representer. Mais quand il est besoin de montrer dans un Tableau des passions qui n'agissent que peu & foiblement, ou de ces affections cachées dans le fond du cœur: c'est alors qu'un Ouvrier a lieu de donner des marques de sa grande capacité, puisqu'il doit sçavoir la nature de ces émotions, comment elles sont engendrées dans l'ame, & de quelle sorte elles paroissent au dehors, afin de former sur le corps de ses figures des signes qui les fassent connoître, mais des signes veritables & naturels; qui sans forcer les organes, ni les faire agir malgré eux les mettent en état néanmoins de découvrir ce qui se passe dans l'esprit de la personne qu'on a voulu representer.

L'on voit si souvent la joye & la gayeté sur le visage des enfans, qu'il n'y a guéres de Peintres qui ne sçachent les figurer en cet état,

état, & qui n'expriment bien dans les yeux & dans la bouche le ris qui est un effet visible du plaisir interieur qu'ils ressentent lorsqu'ils voyent quelque chose qui leur plaît, ou qu'on leur donne ce qu'ils desirent. Mais on peut dire que la joye que Raphaël a peinte sur le visage du petit Jesus a quelque chose de singulier, puisque l'on voit que ce n'est point une joye enfantine, qui naisse d'un subit mouvement de plaisir & qu'il pourroit recevoir en voyant sa mere qui l'ôte de son berceau.

Ses yeux qui sont attachez fixement à la regarder ; son ris mediocrement marqué aux extremitez de la bouche, mais qui paroît davantage dans ses yeux ouverts, vifs & brillans : cette petite action caressante qu'il fait en haussant la tête & tendant les bras vers la vierge, montrent une affection judicieuse, & une tendresse pleine d'amour envers sa mere, qui donnent plûtôt à connoitre les graces dont il veut la favoriser, que celles qu'il voudroit recevoir d'elle comme font d'ordinaire les autres enfans.

Par l'action de la Vierge qui baisse les yeux & qui reçoit son fils avec un profond respect, on voit combien elle revere ce cher enfant : Et par cet abbaissement & cette soumission qu'elle fait paroître en le touchant avec humilité, elle montre le devoir de la creature envers son Créateur.

comme

Comme son amour pour ce divin Enfant n'est point une passion, semblable à celle qu'on a d'ordinaire pour les choses que l'on aime pour soi-même, ou à l'égal de soi-même, & qu'elle ne vient pas simplement des sentimens naturels que les meres ont pour leurs enfans : Mais que cette passion est un amour tout divin, causé par la connoissance qu'elle a de la grandeur incomprehensible de celui qu'elle tient ; on voit qu'elle regarde avec une estime toute particuliere ce saint Enfant qu'elle aime par dessus toutes choses, & que cet amour est representé par des marques d'une véritable devotion qui sont exprimées par la disposition de son corps qui a un genou en terre, par cette maniere respectueuse avec laquelle elle reçoit son fils, non pas en l'embrassant ni en le caressant avec liberté, comme toutes les autres meres, mais en lui tendant agréablement les bras ; par ces yeux abaissez & à demi ouverts qui marquent sa reverence ; par cette couleur vermeille qui est repandue sur tout son visage, qui témoigne l'ardeur de son amour, & la joye interieure de son ame : Et enfin par tous les autres traits, & les autres parties de son corps qui demeurent sans action, & qui ne font voir qu'une contenance sage, modeste & pleine de pudeur.

L'on voit aussi sur le visage de Sainte Elizabeth

zabeth une grande humilité & un profond respect. Elle tient Saint Jean, & il semble qu'elle lui enseigne la veneration qu'il doit avoir pour le petit Jesus. Ce divin Précurseur joint les mains, & quoi qu'enfant l'on découvre déja en lui quelque chose de sérieux & d'austére; car le Peintre a fait qu'il n'y a point de mouvement dans sa bouche ni dans ses yeux qui marquent d'autre action que celle que l'ame fait faire à tous les sens corporels, lorsqu'ils sont fortement attachez à contempler Dieu & à l'adorer.

Saint Joseph est appuyé d'un maniére grave; & bien qu'il regarde la Vierge & son Fils, on voit pourtant qu'il a des pensées qui l'occupent intérieurement, comme s'il méditoit sur les grandes choses que doit accomplir ce divin Enfant dont il est le fidele dépositaire.

L'Académie montra encore de quelle sorte Raphaël a divinement peint sur le visage des Anges une joye & une beauté qui semble surnaturelle; & que cette joye paroît particulierement dans leurs yeux, où il y a un certain vif & un brillant, qui est la marque du plaisir de l'ame. Car lorsqu'elle sent quelque chose qui lui plaît, elle fait que le cœur se dilate, que les esprits les plus chauds & les plus purs montans au cerveau, & se répandans sur le visage particulierement dans les yeux, réchauffent le sang, étendent les

R muſ-

muscles, ce qui rend le front serain, & donne un plus beau lustre, & un plus grand éclat à toutes les autres parties.

Enfin la Compagnie demeura d'accord que ce Tableau est un Chef-d'œuvre de ce grand Peintre, & un Ouvrage incomparable qu'il fit pour le Roi François premier. Il le jugea si digne de ce Monarque & de lui, qu'il mit son nom dans le bord de la robe de la Vierge, où l'on voit en lettres capitales, *RAPHAEL URBINAS PINGEBAT M. D. XVIII.* c'est-à-dire, deux ans avant sa mort, & lors qu'il étoit dans sa plus grande force.

On nomma ensuite Mr. Nocret pour parler dans la premiere Conférence, lequel choisit pour son sujet un Tableau de Paul Veronese qui est dans le Cabinet du Roi.

☨☨

CINQUIÉME CONFERENCE

Tenuë dans le Cabinet

DES TABLEAUX DU ROI.

Le Samedi premier jour d'Octobre 1667.

LOrsque l'Académie se fut assemblée dans le Cabinet des Tableaux du Roi, & que chacun eut consideré le sujet sur lequel on devoit faire des observations : Mr. Nocret qui étoit préposé pour cet effet, fit entendre à la Compagnie, qu'après les excellentes remarques qu'on a faites dans les derniéres Conferences sur les Tableaux de Raphaël, & du Titien, & sur les Statuës antiques, il semble qu'il n'y auroit pas lieu de rien dire davantage sur ce qui regarde la Peinture, si c'étoit un Art qui eût des bornes aussi étroites que la plûpart des autres Arts ; mais que celui-là s'étend si loin, & est composé d'un si grand nombre de belles parties, qu'il ne devoit pas craindre de manquer de matiére pour entretenir l'Assemblée, qu'il aprehendoit plutôt de ne le pas faire avec toute la pureté de langage que de-

lire le sujet dont il est obligé de parler, & avec toute la suffisance qu'il seroit nécessaire dans une Assemblée où il voudroit bien pouvoir satisfaire la curiosité des personnes sçavantes, & instruire en même tems ceux qui en ont besoin.

Qu'il a choisi un Tableau de Paul Veronese afin de faire voir que l'étude de la Peinture est si vaste, qu'il n'y a point eu de Peintre célébre qui n'ait possedé quelque partie plus parfaitement que les autres, & à qui la Nature n'ait donné en partage un talent particulier.

Que Paul Veronese peut-être consideré comme l'un de ces illustres Peintres, étant certain que tout ce qu'il a fait tire sa premiere origine de son beau naturel, & qu'on peut dire que la Peinture l'est allé chercher jusques dans le berceau; puisque dès ses premieres années il témoigna son inclination pour elle, & qu'il la suivit toûjours nonobstant le desir que ses parens avoient de l'engager dans une autre profession. De sorte que ce qu'il y a particulierement de remarquable dans les Ouvrages de ce grand homme, est cette facilité de peindre si naturelle & si agréable qu'on y voit, toutes choses semblant s'y être faites d'elles-mêmes & sans peine.

Qu'il ne s'arréteroit pas à parler, ni de sa naissance, ni du tems auquel il a travaillé,

lé, ni des Ouvrages qu'il a fait, puisque cela n'est point de son sujet. Que même il ne diroit rien de beaucoup de parties où il n'a fait qu'égaler la plûpart des autres Peintres, mais qu'il s'arrêteroit seulement à celles où il a excellé, & en quoi l'on voit qu'il y en a peu qui soient arrivez à un si haut degré que lui.

Que ce Tableau qui represente notre Seigneur dans le Bourg d'Emaüs, & assis à table au milieu des deux Disciples, ausquels il se manifeste après sa Resurrection, peut être consideré dans son ordonnance, dans son dessein & dans ses couleurs. Que pour ce qui est de la maniere dont ce sujet devoit être traité pour garder la vrai-semblance, on voit que c'est à quoi le Peintre ne s'est point attaché, ayant peut-être été obligé par celui qui le faisoit travailler de representer ce grand nombre de figures qui composent une famille entiere, dont apparement l'on a voulu qu'il fît les portraits, au nombre desquels il a mis aussi le sien.

Mais s'il n'a pas observé toute la vraisemblance necessaire à ce sujet : il faut considerer comme une partie admirable de ce Tableau la grandeur de l'ordonnance, & regarder de quelle sorte toutes les figures sont disposées d'une maniere si noble qu'il n'y a rien qui d'abord ne surprenne la vûë & ne charme l'esprit. Ce qu'il y a d'Architecture

tecture est fort bien entendu ; mais comme il affectoit de negliger plusieurs parties qui ne sont pas les plus importantes, afin de faire paroître davantage les principales, Mr. Nocret ne s'arrêta aussi qu'à montrer ce qui est de plus considerable. Il fit remarquer la beauté du dessein, & la varieté qu'il y a dans les airs de tête, où la grace, la force, & la douceur se rencontrent conformes à l'âge, au sexe, & aux conditions des personnes qu'il a representées.

Comme Paul Veronese avoit une maniere de vétir ses figures, qui d'ordinaire n'étoit pas fort convenable aux sujets qu'il traitoit, & que c'est en quoi on ne doit pas l'imiter, il dit qu'il n'en parleroit point ; mais que les expressions, les lumiéres & les couleurs étans admirables dans ce Tableau, c'est à quoi il s'arréteroit davantage.

Il commença par la figure du Christ, où il fit voir comment le Peintre y a répandu la lumiére sur le visage, & la dispose d'une maniere si noble & d'une beauté si singuliére, qu'il n'y a point de traits qui ne marquent parfaitement l'image d'un corps glorieux.

Le Disciple qui est au côté gauche de ce divin Sauveur paroît tout etonné, ce qui fait voir que Paul Veronese a voulu representer le moment auquel Jesus-Christ en foisant la benediction sur le pain, se fit connoître ;

noître ; car ce Disciple est si ému qu'il se retire en arrière comme surpris d'une action si merveilleuse.

Sa surprise ne paroît pas seulement par la disposition de son corps ; on la voit peinte sur son visage par tous les signes qui arrivent, lorsqu'il survient quelque action que l'on n'a point prevuë, comme d'avoir les yeux fixement attachez sur le Christ, les sourcils élevez, & la bouche entr'ouverte.

Pour conserver davantage la force de la lumiére dans la figure de notre Seigneur, cet excellent Peintre s'est contenté de donner à celle de ce Disciple quelques éclats de jour qui frappent sur son épaule & sur sa manche, & de faire paroître sur son genou une lumiére glissante.

Pour l'autre Disciple comme il est vis-à-vis du Christ, un peu plus sur le devant du Tableau, il est peint avec beaucoup de force ; & parce qu'il est proche de la table dont la nape cause une grande blancheur, le Peintre l'a tenu d'une carnation plus vive & plus chargée, afin de le détacher de cette blancheur, ne l'ayant pas aussi éclairé d'une forte lumiere, pour faire que celle qui est la principale dans le Tableau domine toûjours dans la figure du Christ : Il a seulement fait paroître un éclat de jour sur un peu de linge qui lui sert de manche.

Auprès de ce Disciple il y a un jeune gar-

çon d'une fort grande beauté. Il a le visage tout éclairé pour faire voir par la qualité & la quantité de lumiere qu'il reçoit, la distance qu'il y a entre le Christ & le Disciple. Ce jeune garçon à la main sur la tête d'un autre enfant encore plus jeune, & cette tête n'est éclairée que sur le front par un raïon de jour qui le frape, pour montrer encore l'endroit où il est placé, & où la lumiere passe.

Il y a deux hommes qui servent à table, dont l'un ressemble fort bien à un Cuisinier. Il est vêtu d'une façon convenable à son emploi, mais ce qu'on doit remarquer est la maniere dont il est disposé pour faire parôitre plus avantageusement la figure du Disciple qui est sur le devant, dont le Peintre a eu dessein d'en faire une des principales de son Tableau.

Auprès de ce Cuisinier l'on en voit un autre qui porte un plat, & qui regarde en quel endroit de la table il le posera. Sa posture & ses regards montrent assez bien qu'il est appliqué à ce qu'il fait. Il y a derriere lui une femme déja âgée dont le visage est peint d'une demi teinte.

De l'autre côté du Tableau & derriere la figure du Christ est un jeune garçon vétu d'un habit jaune, mais dont la couleur est éteinte pour servir de champ au manteau du Christ, & qui du côté du jour reçoit l'ombre du Disciple opposé. Cette partie du Tableau est

est composée des principaux de la famille, que Paul Veronese a eu dessein de representer. C'est là qu'on peut admirer sa grande facilité à bien disposer ses figures, & cette belle maniere de les mettre dans des actions aisées & agréables. Il y a sur le devant une femme qui tient un petit enfant entre ses bras, & qui a auprès d'elle un autre petit garçon qui semble se cacher sous sa robe. Paul Veronese a pris soin de faire voir dans ces figures une carnation plus belle & plus fraiche que dans toutes les autres, & de ne faire paroître qu'une masse de couleurs vives & agréables qu'il a éclairées d'une lumiere forte & étenduë, parce que ce groupe étant en quelque sorte séparé de son principal sujet, il ne lui ôte rien de sa force, mais fait comme une autre partie où la vuë se repose, & voit avec plaisir cette belle union de couleurs que Mr. Nocret fit remarquer dans les draperies qui s'accordent parfaitement bien avec toutes les chairs, & qui s'unissent tendrement les unes avec les autres, ne tombant pas tout d'un coup d'une extrême couleur à une autre, mais se servant toûjours des couleurs voisines pour rompre les couleurs les plus fortes.

Il fit aussi observer la figure d'un jeune enfant qui est devant cette femme, & qui tient un petit chien en ses mains. Il est vétu d'une étoffe fort brune pour faire contraste

avec les autres couleurs qui sont derriere, & pour faire paroître davantage la tête de ce jeune enfant où Mr. Nocret fit voir une si belle maniere de peindre, & des teintes si douces & si naturelles, qu'il est difficile de rien faire de plus parfait.

Il montra aussi comme pour relever encore ce groupe de figures, & opposer quelque chose à la beauté de cette femme & à la fraicheur de ces enfans; le Peintre a mis sur le derriere un homme vétu de noir, & à côté de lui un More qui sert à faire enfoncer tout le Tableau. Ces deux figures plus fortes en couleur & moins illuminées font un contraste admirable avec le grand éclat de ces brillantes carnations, & de ces vives lumieres qui sont repanduës sur les figures dont je viens de parler, & empêchent que la vivacité de ces carnations & de ces lumieres ne se confondent avec certains éclats de jour, qui brillent sur des vases d'or & d'argent rangez sur un buffet que l'on apperçoit entre deux colomnes.

Derriere cette femme il y a un homme qui vrai-semblablement represente Paul Veronese, dont la tête est peinte avec grand force & avec assez de lumiere. Mais à côté de cette femme & un peu plus loin il y a deux filles, dont la plus jeune n'est éclairée que d'une lumiere de reflets, qui vient de l'habit rouge du Disciple qui est devant elle, ne
rece-

CINQUIEME CONFERENCE. 395

recevant aucun jour direct que sur le bas de sa robe, pour marquer seulement le vrai lieu où elle est placée.

Derriere cette jeune fille il y en a une autre un peu plus grande qui hausse la tête d'une façon très-agréable. Elle est dans une demi teinte, & sert à faire que les figures dont elle est environnée, se détachent si bien les unes des autres que l'œil n'est point embarassé, & ne trouve rien qui ne le contente & ne le charme.

Sur le devant de ce Tableau il y a deux petites filles qui se joüent avec un gros chien d'une façon qui convient bien à de jeunes enfans; elles sont vétuës d'une étoffe blanche à fleurs d'or, ce qui sert avec la lumiere que le Peintre y a repandue, à les rendre plus agréables, & à les faire paroître encore plus proches de la vuë.

Mr. Nocret ayant fait remarquer comment dans cette belle composition les figures sont parfaitement disposées, & les ombres & les jours donnez avec une force & une diminution convenable à cette belle ordonnance, dit que l'on devoit particulierement considerer cette grande facilité, & cette maîtrise qui paroit dans cet Ouvrage, où l'on voit que dans la disposition & placement des figures, il n'y a rien de contraint ni d'embarassé, mais que tout y est libre, soit dans les attitudes, soit dans la situation.

Que les teintes des carnations y sont si naturelles & si charmantes, que tout y semble vivant; non seulement par l'expression des mouvemens qui sont les principales marques de la vie, mais aussi par la couleur de la chair qui paroît si vraye, que l'on croit voir la peau couvrir le sang, les muscles & les os comme dans les corps naturels.

Il fit remarquer que Paul Veronese ayant representé ses figures sous une loge ou galerie ouverte de toutes parts; celles qui sont du côté gauche par où entre le plus grand jour, reçoivent plus de clarté que les autres; ce qui se remarque bien dans le portrait de Paul Veronese, & dans cette femme qui tient un enfant. Car de l'autre côté où sont les hommes qui servent sur table, on voit que la lumiere est beaucoup moins forte.

Quelqu'un de la Compagnie dit aussi qu'on devoit considerer dans ce Tableau qu'à l'égard de la lumiere, ce Peintre ne prenoit pas tant garde à l'effet particulier qu'elle fait d'ordinaire sur les corps; ni aux ombres que les figures peuvent porter les unes sur les autres, comme il étoit exact à repandre de grandes masses de jour & d'obscurité dans les endroits où elles pouvoient causer un plus bel effet. Qu'aussi jamais il ne s'arrêtoit à examiner ce que chaque partie étoit capable de recevoir d'ombre ou de lumiere; mais il consideroit tout son Tableau à la fois, &

selon

selon sa disposition des grandes parties, il y répandoit de plus grands jours. Que c'est par là qu'il a trouvé le secret de charmer les yeux, & cette partie a été si fort recherchée par tous les Peintres de Lombardie, que pour la posseder plus parfaitement ils ont négligé les autres : au lieu que ceux de l'Ecole de Rome ont fait scrupule de prendre ces licences, demeurant le plus qu'ils ont pû dans l'imitation du beau naturel.

Que cependant l'on peut tirer beaucoup d'instruction des uns & des autres, en cherchant une disposition avantageuse & des jours qui puissent produire ces beaux effets, & même en quelque rencontre aider à la nature, & la parer s'il faut ainsi dire, de lumieres choisies, lors principalement qu'on ne fait rien qui lui soit entierement opposé, ou qui la rende méconnoissable.

Quant aux couleurs de ce Tableau l'on voit bien qu'elles sont belles, fraiches & employées avec une grande facilité & une pratique aisée, mais il n'y a pas pourtant dans leur arrangement cette douce harmonie, & cette belle union qui se trouve dans celles du Titien.

Quelqu'un voulut trouver à redire dans le visage du Christ, & montrer qu'il paroissoit enflé, & les joües trop rondes ; mais l'on fit voir que la disposition où il est, & la lumiere dont il est éclairé, étoit cause qu'il y
parois-

paroissoit une si grande uniformité de teintes; ce qui étoit même nécessaire pour faire connoître la propre lumiere de ce corps glorieux, laquelle ne permet pas que toutes les parties du visage soient si distinctes & si fortement marquées, ce que chacun reconnut véritable, ne trouvant rien dans cette Image qui ne soit tout à fait admirable & divin.

Il y en eut même qui excuserent l'ordonnance de ce Tableau, & dirent que cette famille si nombreuse pouvoit avoir rapport à une semblable qui se seroit rencontrée dans le lieu où ces Disciples furent prendre leur repas, laquelle voyant peut-être quelque chose d'extraordinaire dans le Christ lorsqu'il entra avec ces deux Disciples demeurerent là pour le considerer. Mais l'Academie ne s'arrêta pas à cette charitable excuse, & ne voulut rien dire davantage sur la bienséance nécessaire pour l'accomplissement de cet Ouvrage, se contentant d'en recommander les parties dignes d'être imitées, comme sont celles dont Mr. Nocret a fait des remarques.

Et parce qu'on avoit parlé des jours de reflets dans une des Conferences précedentes, & qu'on avoit dit qu'ils n'étoient pas avantageux, ni même naturels dans les lieux enfermez, & que cependant il y avoit dans ce Tableau, une jeune fille qui n'étoit éclairée

rée que d'une lumiere refléchie qui faifoit un très-bel effet ; l'Academie fit voir que toutes ces figures n'étoient pas dans un lieu qui fut comme une chambre qui ne reçoit fon jour que d'une feule ouverture, mais qu'il eft percé de toutes parts, & tire, particulierement du côté gauche une lumiere très-forte & très-étenduë.

Mais de plus elle montra que cette figure n'eft pas éclairée d'une lumiere premiere, mais feulement d'une feconde de reflets, & qu'ainfi elle a une partie éclairée du côté de la lumiere réfléchiffante, & que l'autre eft ombrée ; ce qui ne caufe pas le même inconvenient comme dans celles qui font éclairées d'un côté par la principale lumiere & de l'autre par un jour de reflection.

Que c'eft de la forte qu'on en peut ufer très-avantageufement, & faire naître de beaux effets dans un Tableau par le moyen de ces diverfes lumieres données à propos.

Cette Conférence étant finie, l'Academie pria Mr. le Brun de vouloir choifir un Tableau pour le premier Samedi du mois prochain.

SIXIÉME CONFERENCE

Tenue dans

L'ACADEMIE ROYALE.

Le Samedi 5. jour de Novembre 1667.

MR. le Brun dit à la Compagnie, que si les Ouvrages des plus grands Peintres qui ont été dans les deux derniers siecles ont fourni jusques à present de matiere pour les Conferences que l'on a tenües, il est bien juste que ceux d'un Peintre de ce tems servent aussi à l'entretien de l'Academie.

Que la premiere fois qu'il a parlé dans l'Assemblée il a pris pour sujet de son discours un Tableau de Raphaël, dont le merite l'a rendu l'admiration de son siecle & l'honneur de sa nation.

Qu'aujourd'hui il parlera d'un Tableau de Mr. Poussin qui a été la gloire de nos jours & l'ornement de son païs.

Que le divin Raphaël a été celui sur les Ouvrages duquel il a tâché de faire ses Etudes; & que l'illustre Mr. Poussin l'assista de ses conseils & le conduisit dans cette haute

entreprise. De sorte qu'il se sent obligé de reconnoître ces deux grands hommes pour ses Maîtres, & d'en rendre un témoignage public.

Que quand l'on a examiné les Peintures de Raphaël & des Peintres de son siecle, chacun a donné beaucoup à ses conjectures & deferé à ses propres sentimens, parce que les couleurs dont ils se sont servis, n'ayant pas conservé leur premier éclat ni leurs véritables teintes, l'on ne voit pas bien tout ce que ces grands hommes ont representée, & l'on ne peut plus juger de tout ce qu'ils ont mis de beau dans leurs Ouvrages.

Mais comme il a eu l'avantage de converser souvent avec ce grand homme dont il entreprend de parler, & que ses Tableaux ont encore le même lustre, & la même vivacité de couleurs qu'ils avoient lorsqu'il y donnoit les derniers traits, il en pourra dire son sentiment avec plus de connoissance & de certitude que les autres.

Que si l'on a remarqué des talens particuliers dans chaque Peintre Italien ; il remarque tous ces talens réünis ensemble dans nôtre seul Peintre François. Et s'il y en a quelqu'un qu'il n'ait pas possedez dans la derniere perfection, au moins il les a tous possedé dans leur plus grande & principale partie.

Que Raphaël a donné matiere de discourir sur la grandeur des contours, & sur

la

la maniere correcte de les dessigner ; sur l'expression naturelle des passions, & sur la façon noble de vétir ses figures.

Que dans le Titien on a remarqué la belle entente des couleurs, & le vrai moyen d'en trouver l'union & l'harmonie.

Que Paul Veronese a fourni dequoi s'entretenir sur la facilité & la maîtrise du pinceau, & sur la grandeur de ses ordonnances & de ses compositions.

Mais qu'il fera remarquer dans l'Ouvrage du fameux Mr. Poussin toutes ces parties rassemblées, & encore d'autres que l'on n'a point observées dans les Peintres dont l'on a parlé.

Que pour cela il partagera son discours en quatre parties.

Dans la premiere, il parlera de la disposition en général, & de chaque figure en patticulier.

Dans la seconde, du dessein & des proportions des figures.

Dans la troisiéme, de l'expression des passions.

Et dans la quatriéme, de la perspective des plans & de l'air, & de l'harmonie des couleurs.

Que la disposition en général contient trois choses qui sont aussi générales en elles-mêmes ; sçavoir la composition du lieu, la disposition des figures, & la couleur de l'air.

Que

Que la disposition des figures qui comprend le sujet, doit-être composée de parties, de groupes & de contrastes. Les parties partagent la vûë, les groupes l'arrêtent & lient le sujet. Et pour le contraste, c'est lui qui donne le mouvement au sujet.

Mais avant que de passer outre & de dire ce qui fut observé par Mr. le Brun dans le Tableau de Mr. Poussin, il est nécessaire de faire une image de cet excellent Ouvrage, & d'en exposer comme une copie qui bien que très-imparfaite ne laissera pas de servir à l'intelligence des choses que je rapporterai par après.

Ce Tableau représente les Enfans d'Israël dans le desert, lorsque Dieu leur envoya la Mâne.

Il a six pieds de long sur quatre pieds de haut. Son païsage qui est composé de montagnes, de bois & de rochers représentent parfaitement un lieu desert.

Sur le devant on voit d'un côté une femme assise qui donne la mamelle à une vieille femme, & qui semble flater un jeune enfant qui est auprès d'elle. Tout proche il y a un homme debout couvert d'une draperie rouge, & un peu plus derriere un autre homme malade qui est assis à terre, & qui se leve à demi & appuyé sur un bâton.

Cette femme qui donne à tetter est vétuë d'une robe bleuë & d'un manteau de pour-
pre

pre rehauſſé de jaune ; & celle qui tette eſt habillée de jaune.

Il y a un autre vieillard auprès de ces femmes qui a le dos nud, & le reſte du corps couvert d'une chemiſe & d'un manteau mêlé de rouge & de jaune. On voit un jeune homme qui le tient par le bras & qui aide à le lever.

Sur la même ligne & de l'autre côté à la gauche du Tableau paroît une femme qui tourne le dos, & qui tient entre ſes bras un petit enfant. Elle à un genou à terre, ſa robe eſt jaune, & ſon manteau bleu. Elle fait ſigne de la main à un jeune homme qui tient une corbeille pleine de Mâne d'en porter à ce vieillard dont je viens de parler.

Près de cette femme il y a deux garçons, dont le plus grand repouſſe le plus jeune, afin d'amaſſer lui ſeul la Mâne qu'il avoit repanduë à terre ; & un peu devant elles on voit quatre figures. Les deux plus proches repreſentent un homme & une femme qui receüillent de la Mâne ; & des deux autres, l'une eſt un homme qui en porte en ſa bouche, & l'autre une fille vétuë d'une robe de couleur mêlée de bleau & de jaune qui regarde en haut, & qui tient le devant de ſa robe pour recevoir la Mâne qui tombe du Ciel.

Proche le jeune garçon qui porte une corbeille, il y a un homme à genoux qui joint les mains & leve les yeux au Ciel.

Les

Les deux parties de ce Tableau qui font à droit & à gauche, forment deux groupes de figures qui laiſſent le milieu ouvert & libre à la vuë pour découvrir plus avant Moïſe & Aaron. La robe du premier eſt d'une étoffe bleuë, & ſon manteau eſt rouge. Pour le dernier il eſt tout vétu de blanc. Ils ſont accompagnez des anciens du peuple qui ſont diſpoſez en pluſieurs attitudes différentes.

Sur les montagnes & ſur les collines, qui ſont dans le lontain, on voit des tentes, des feux allumez, & une infinité de gens épars de côté & d'autre, ce qui repreſente bien un campement.

Le Ciel eſt couvert de nuées fort épaiſſes en quelques endroits, & la lumiere qui ſe répand ſur les figures paroît une lumiere du matin qui n'eſt pas fort claire, parce que l'air eſt rempli de vapeurs, & même d'un côté il eſt plus obſcur par la chute de la Mâne.

Mr. le Brun dit qu'on devoit conſiderer dans ce Tableau la compoſition du lieu, & regarder comment elle forme parfaitement bien l'image d'un deſert affreux, & d'une terre inculte.

Que le Peintre ayant à repreſenter le peuple Juif dans un Païs dépourvû de toutes choſes, & dans une extrême neceſſité; il faut que ſon Ouvrage porte des marques qui expriment ſa penſée & qui conviennent à ſon ſujet.
C'eſt

C'est pour cela qu'on voit ces figures dans une langueur qui fait connoître la lassitude & la faim dont elles sont abatuës.

Que l'air même est éclairé d'une lumiere si pâle & si foible qu'elle imprime de la tristesse. Et quoi que ce païsage soit disposé d'une maniere très-sçavante & rempli de figures admirables, la vuë néanmoins n'y trouve pas ce plaisir qu'elle cherche, & que l'on trouve d'ordinaire dans les autres Tableaux qui ne sont faits que pour representer une belle campagne.

Ce ne sont que de grands rochers qui servent de fond aux figures. Les arbres qu'on y voit ont un feüillage sec, & qui n'a nulle fraicheur, la terre ne porte ni plantes ni herbes, & l'on n'apperçoit ni chemins ni sentiers qui fassent juger que ce Païs-là soit frequenté.

Il dit que ce qu'il appelle parties, sont toutes les figures separées en divers endroits de ce Tableau, lesquelles partagent la vuë, lui donnent moyen en quelque façon de se promener autour de ces figures, & de considerer les divers plans & les différentes situations de tous les corps, & les corps mêmes differens les uns des autres.

Que les groupes sont formez de l'assemblage de plusieurs figures jointes les unes aux autres qui ne separent point le sujet principal, mais au contraire qui servent à le lier
& à

& à arrêter la vuë ; en sorte qu'elle n'est pas toûjours errante dans une grande étenduë de Païs. Que pour cela lorsqu'un groupe est composé de plus de deux figures, il faut considerer la plus apparente, comme la principale partie du groupe ; & quant aux autres qui l'accompagnent, on peut dire que les unes en sont comme le lieu & les autres comme les supports.

Que c'est là qu'on trouve ce contraste judicieux qui sert à donner du mouvement, & qui provient des différentes dispositions des figures qui la composent, dont la situation, l'aspect & les mouvemens étant conformes à l'histoire engendrent cette unité d'action, & cette belle harmonie qu'on voit dans ce Tableau.

Qu'il faut regarder la figure de la femme qui donne la mamelle à sa mere, comme la principale de ce groupe, & la mere & le jeune enfant comme la chaîne & le lien. Le vieillard qui regarde cette action, & ce jeune homme qui le prend par les bras servent de part & d'autre à soutenir ce groupe, lui donnent une grande étenduë dans le Tableau, & font fuïr les autres figures qui sont derriére.

Car s'il n'y avoit que la femme qui donne sa mamelle, sa mere & son enfant qui composassent ce groupe, & que n'ayant pas pour supports ces autres figures, elles fussent
seules

seules opposées à celle de Moïse, & aux autres qui sont encore plus loin, il est évident que ce groupe demeureroit trop sec & trop maigre, & que tout l'Ouvrage paroîtroit composé de trop de petites parties.

Il en est de même de la femme qui tourne le dos, on voit qu'elle est soutenuë d'un côté par le jeune homme qui tient une corbeille, par celui qui est à genoux ; & de l'autre côté par ces deux figures qui ramassent la Mâne, par cet homme qui en goute, & par cette jeune fille qui tend sa robe.

Quant à la lumiere, il fit observer de quelle sorte elle se répand confusement sur tous les objets. Et pour montrer que cette action se passe de grand matin, on voit encore quelque reste de vapeurs dans le bas des montagnes & sur la surface de la terre qui la rend un peu obscure, & qui fait que les objets éloignez ne sont pas si apparens. Cela sert à faire paroître davantage les figures qui sont sur le devant, sur lesquelles on voit fraper certains éclats de la lumiere qui sort par des ouvertures de nuées que le Peintre a faites exprès pour autoriser les jours particuliers qu'il distribuë en divers endroits de son Ouvrage.

L'on reconnoît même qu'il a affecté de tenir l'air plus sombre du côté où tombe la Mâne ; & de ce côté-là où l'air est plus obscur les figures y sont plus éclairées que de l'autre côté où l'air est plus serain ; ce qu'il a fait pour

SIXIEME CONFERENCE. 409

pour les varier toutes, auſſi bien dans les effets de la lumiere que dans leurs actions, & pour donner une plus agréable diverſité de jours & d'ombres à ſon Tableau.

Après avoir fait ces remarques ſur la diſpoſition de tout l'Ouvrage, il examina ce qui regarde le deſſein, & fit voir combien Mr. Pouſſin a été ſçavant & exact dans cette partie. Il montra comme les contours de la figure de ce vieillard qui eſt debout ſont grands & bien deſſignez : que toutes les extrémitez des parties ſont correctes, & prononcées avec une préciſion qui ne laiſſe rien à deſirer davantage.

Mais ce qu'il fit obſerver de plus excellent dans cette rare Peinture, & qui eſt digne d'être bien conſideré ; c'eſt la proportion de toutes les figures laquelle Mr. Pouſſin a tirée des plus belles antiques, & qu'il a parfaitement accommodée à ſon ſujet.

Il montra que la figure de ce vieillard qui eſt debout a la même proportion que celle du Laocoon, laquelle conſiſte dans une taille bien faite, & une compoſition de membres convenables à un homme qui n'eſt ni extrémement puiſſant ni trop délicat.

Que c'eſt ſur cette même proportion qu'il a formé le corps de cet homme malade. Car bien qu'il ſoit maigre & décharné, on ne laiſſe pas néanmoins de reconnoître dans tous ſes membres un juſte rapport capable de former un beau corps. S

Quant à la femme qui donne la mammelle à sa mere, il fit voir qu'elle tient de la figure de Niobé, que toutes les parties en sont desſignées agréablement & très-correctes ; & qu'il y a comme dans la ſtatuë de cette Reine une beauté mâle & délicate tout enſemble qui marque une bonne naiſſance, & qui convient à une femme de moyen âge.

La mere eſt ſur la même proportion, mais comme elle eſt plus âgée, on y voit plus de maigreur & de ſechereſſe. Car la chaleur naturelle venant à s'éteindre dans les vieilles gens, il arrive que les nerfs & les muſcles ne ſont plus ſoûtenus avec tant de vigueur qu'auparavant, & qu'ainſi ils paroiſſent plus relachez, & même cauſent certaines apparences au travers de la peau que le Peintre ne doit pas omettre pour bien imiter le naturel.

Le vieillard qui eſt couché derriére ces femmes, tire ſa reſſemblance de la ſtatuë du Seneque qui eſt à Rome dans la vigne de Borgheſe. Car Mr. Pouſſin ayant l'eſprit rempli d'une infinité de belles idées que ſes longues études lui avoient acquiſes, a choiſi l'image de ce Philoſophe comme la plus convenable pour bien repreſenter un vieillard venerable qui paroît homme d'eſprit. On y voit une belle proportion dans les membres, une apparence de nerfs, & une ſéchereſſe dans la chair qui ne vient que d'une grande vieilleſſe, & des fatigues qu'il a ſouffertes.

Quand

Quant au jeune homme qui lui parle, il remarqua qu'il tient beaucoup de la proportion du Lantin qui est à Belvedere, & fit voir dans les contours des membres une chair solide qui témoigne la force & la vigueur de la jeunesse.

Ces jeunes garçons qui se battent sont de deux proportions différentes. Le plus jeune semble pris sur le modéle de l'aîné des enfans de Laocoon; & pour bien figurer un âge encore tendre & peu avancé, le Peintre a fait que toutes les parties en sont délicates & peu formées. Mais l'autre qui paroît plus âgé & plus vigoureux tient de cette forte composition de membres qu'on voit dans un des Luteurs qui est au Palais de Medicis.

La jeune femme qui montre le dos a quelque ressemblance de la Diane d'Ephese qui est au Louvre; car bien que cette jeune femme soit plus couverte d'habits, on ne laisse pas de connoître au travers de ses draperies la beauté & l'élegance de tous ses membres, dont les contours délicats & gracieux forment cette taille si agréable & si aisée que Italiens nomment *Svelta*.

L'on voit que le Peintre a eu dessein de faire dans ce dernier groupe une opposition de proportions avec le premier dont j'ai parlé, afin qu'il y eût un contraste entr'eux, & qu'ils parussent differens par les âges, & par la délicatesse qui se rencontre dans tou-

res ces figures aussi-bien que par leurs actions. Car dans ce jeune homme qui porte une corbeille, on y voit une beauté délicate qui ne peut avoir pour modéle que cette admirable figure de l'Apollon antique, les contours de ses membres ayant quelque chose encore de bien plus gracieux que ceux du garçon qui parle à ce vieillard, qu'on voit bien n'être pas d'une naissance si relevée.

Cette jeune fille qui tend sa robe, a la taille & la proportion de la Venus de Medicis ; & cet homme qui est à genoux semble avoir été imité sur l'Hercule Commode.

Après que Monsieur le Brun eut fait remarquer ces merveilleuses proportions, & comment le Peintre les a si bien suivies sans qu'il y paroisse rien de copié, ni qui soit tout à fait semblable aux originaux ; il passa à la troisiéme partie de son discours, & parla des Expressions.

Il montra d'abord que Monsieur Poussin a rendu toutes ses figures si propres à son sujet, qu'il n'y en a pas une dont l'action n'ait rapport à l'état où étoit alors le peuple Juif, qui au milieu du Desert se trouvoit dans une extrême nécessité, & dans une langueur épouvantable, mais qui dans ce moment se vit soulagé par le secours du Ciel, De sorte que les uns semblent souffrir sans connoître encore l'assistance qui leur est envoyée ; & les autres qui sont les pre-
mieres

SIXIEME CONFERENCE. 413

miers à en ressentir les effets sont dans des actions differentes.

Mais pour entrer dans le particulier de ces figures, & apprendre de leurs actions mêmes, non seulement ce qu'elles font, mais ce qu'elles pensent, il fit un détail très-exact de tous leurs mouvemens.

Il dit que ce n'est pas sans dessein que Monsieur Poussin a representé un homme déja âgé pour regarder cette femme qui donne à tetter à sa mere, parce qu'une action de charité si extraordinaire devoit être consideree par une personne grave, afin de le relever davantage, d'en connoître le merite, & donner sujet en s'appliquant à la voir, de la faire aussi remarquer plus particulierement par ceux qui verront le Tableau. Il n'a pas voulu que ce fût un homme grossier & rustique, parce que ces sortes de gens ne font pas reflexion sur les choses qui meritent d'être considerées.

Comme ce grand Peintre ne disposoit pas ses figures pour remplir seulement l'espace de son Tableau, mais qu'il faisoit si bien qu'elles sembloient toutes se mouvoir, soit par des actions du corps, soit par des mouvemens de l'ame. Il montra que cet homme represente bien une personne étonnée & surprise d'admiration: l'on voit qu'il a les bras retirez & posez contre le corps, parce que dans les grandes surprises tous les membres se re-

S iij tirent

tirent d'ordinaire les uns auprès des autres, lors principalement que l'objet qui nous surprend n'imprime dans notre esprit qu'une image qui nous fait admirer ce qui se passe, & que l'action ne nous cause aucune crainte ni aucune frayeur qui puisse troubler nos sens, & leur donner sujet de chercher du secours, & de se défendre contre ce qui les menace. Aussi l'on voit que ne concevant que de l'admiration pour une chose si digne d'être remarquée ; il ouvre les yeux autant qu'il le peut, & comme si en regardant plus fortement il comprenoit davantage la grandeur de cette action, il employe toutes les puissances qui servent au sens de la vûë pour mieux voir ce qu'il ne peut trop estimer.

Il n'en est pas de même des autres parties de son corps, les esprits qui les abandonnent font qu'elles demeurent sans mouvement : sa bouche est fermée, comme s'il craignoit qu'il lui échapât quelque chose de ce qu'il a conçu, & aussi parce qu'il ne trouve pas de parole pour exprimer la beauté de cette action. Et comme dans ce moment le passage de la respiration se trouve fermé, cela rend les parties de l'estomac plus élevées qu'à l'ordinaire, ce qui paroît dans quelques muscles qui sont découverts.

Cet homme semble même se retirer un peu en arriére, pour marquer la surprise que cette rencontre imprévûë cause dans son esprit,

prit, & pour faire voir le respect qu'il a en même tems pour la vertu de cette femme qui donne sa mammelle.

Il montra pourquoi cette même femme ne regarde pas sa mere pendant qu'elle lui rend ce charitable secours: mais qu'elle se penche du côté de son enfant. Il dit que le desir qu'elle avoit de les secourir tous deux lui fait faire une action de double mere. D'un autre côté elle voit dans une extrême défaillance celle qui lui a donné le jour, & de l'autre celui qu'elle a mis au monde lui demande une nourriture qui lui appartient, & qu'elle lui dérobe en la donnant à un autre. Ainsi le devoir & la pieté la pressent également. C'est pourquoi dans le moment qu'elle ôte le lait à son enfant, elle lui donne des larmes, & par ses paroles, & par ses caresses elle tâche de l'appaiser. Comme cet enfant a de la crainte pour toutes les deux, & qu'il n'est pas ému de jalousie comme si c'étoit un autre enfant de son âge qu'on lui préferât, on voit qu'il se contente de témoigner sa douleur par des plaintes, & qu'il ne s'emporte point avec excès pour avoir ce qu'on lui ôte.

L'action de cette vieille femme qui embrasse sa fille, & qui lui met la main sur l'épaule, est bien une action des vieilles gens qui embrassent avec force ce qu'ils tiennent, craignant toûjours qu'il ne leur échape,

& qui marque aussi l'amour & la reconnoissance de cette mere envers sa fille.

Le Malade qui se leve à demi pour les regarder sert encore à les faire remarquer, il est si surpris qu'il oublie son mal pour voir ce qui se passe, car comme la châleur naturelle agit d'avantage, où les esprits se portent le plus, on voit que toute sa force se trouve dans la partie superieure du corps pour considerer la charité de cette fille.

Dans le vieillard qui est couché derriere ces deux femmes, & qui regarde en haut en étendant les bras, & dans le jeune homme qui lui montre le lieu où tombe la Mane; le Peintre a voulu figurer deux mouvemens d'esprit très-differens. Car le jeune homme rempli de joye voyant tomber cette nourriture extraordinaire la montre à ce vieillard, sans penser d'où elle vient. Mais cet homme plus sage & plus judicieux au lieu de regarder cette Mane, leve les yeux au Ciel, & adore la Providence Divine qui la répand sur la terre.

Comme l'Auteur de cette Peinture est admirable dans la diversité des mouvemens, & qu'il sçait de quelle sorte il faut donner la vie à ses figures : il a fait que toutes leurs diverses actions & leurs expressions differentes ont des causes particulieres qui se rapportent à son principal sujet. C'est ce que Monsieur le Brun fit fort bien remarquer

dans

SIXIEME CONFERENCE. 417

dans ces jeunes garçons qui se poussent pour avoir la Mane qui est à terre. Car on voit par-là l'extrême necessité où ce peuple étoit reduit ; & parce qu'il n'y avoit personne qui ne la ressentit, le Peintre a fait que ces jeunes gens ne se battent pas comme s'ils se vouloient du mal, mais seulement que l'un empêche l'autre d'avoir ce qu'ils voyent tous deux leur être si nécessaire.

L'on reconnoît un effet de bonté dans cette femme vétuë de jaune, en ce qu'elle invite ce jeune homme qui tient une corbeille pleine de Mane d'en porter à ce vieillard qui est derriere elle, croyant qu'il a besoin d'être secouru.

Par cette jeune fille qui regarde en haut, il a exprimé la délicatesse & l'humeur dédaigneuse de ce sexe qui croit que toutes choses lui doivent arriver à souhait ; c'est pour cela qu'elle ne prend pas la peine de se baisser pour recuëillir la Mane, mais elle la reçoit du Ciel, comme s'il ne la répandoit que pour elle.

Pour varier toutes les actions de ses figures, il a representé un homme qui goute à la Mane ; on voit à sa mine qu'il ne fait que commencer à y tâter, & qu'il cherche quel goût elle a.

Cet homme & cette femme si attachez à en amasser sont dans une même attitude, parce que l'un & l'autre ont une même

intention, & l'on voit par l'empreſſement qu'ils ont à recueïlir cette divine roſée, qu'ils ſont de ceux qui par une prévoyance inutile tâchoient d'en faire une trop grande proviſion.

Monſieur le Brun fit encore remarquer comme une des belles parties de ce Tableau ce groupe de figures qui paroît devant Moïſe & Aaron, dont les uns à genoux, & les autres dans une poſture humiliée, ont des vaſes pleins de Mane, & ſemblent remercier le Prophête du bien qu'ils viennent de recevoir. Il montra que Moïſe en levant le bras & les yeux en haut, leur enſeigne que c'eſt du Ciel qu'ils reçoivent ce ſecours; & qu'Aaron qui fait l'Office de grand Prêtre en joignant les mains, leur ſert d'exemple pour rendre graces à Dieu.

Il fit obſerver que les autres figures qui ſont derriere Moïſe regardent en haut, & remercient le Seigneur des biens qu'il répand ſur elles. Ce ſont les plus anciens & les ſages des Iſraëlites qui ont une connoiſſance plus particuliere des miracles que Dieu opére par l'entremiſe de ſon Prophête.

Entre les figures qui ſont proches de Moïſe & qui l'écoutent, il y a une femme qui par ſon action fait remarquer ſa curioſité; car comme elle entend dire que c'eſt du Ciel que cette nourriture leur eſt envoyée, elle regarde en haut, & pour mieux voir & ſe

défen-

défendre de la trop grande lumiere qui l'ébloüit, elle met sa main au-devant du jour, comme si de ses yeux elle vouloit penetrer jusques dans la source d'où sortent ces biens.

Outre toutes ces belles expressions, il fit considerer encore comment Mr Poussin a bien vétu ses figures; & c'est en quoi l'on peut dire qu'il a toûjours excellé. Les habits qu'il leur donne sont des habits effectifs, & qui les couvrent entierement; ne faisant pas comme d'autres Peintres qui les jettent au hazard, ou qui ne cachent le corps qu'avec des lambeaux qui n'ont aucune forme de vêtement. Dans les Tableaux de ce grand Maître, il n'en est pas de même; comme il n'y a point de figure qui n'ait un corps sous ses habits, il n'y a point aussi d'habits qui ne soit propre à ce corps, & qui ne le couvre bien. Mais il y a encore cela de plus, qu'il ne fait pas seulement des habits pour cacher la nudité, & n'en prend pas de toutes sortes de modes & de tout Païs; il a trop de soin de la bien-séance, & sçait de quelle sorte il faut garder cette partie du *Costume*, non moins nécessaire dans les Tableaux d'Histoires que dans les Poëmes. C'est pourquoi l'on voit qu'il ne manque point à cela, & qu'il se sert de vétemens conformes au Païs & à la qualité des personnes qu'il represente.

Ainsi il fit remarquer que comme parmi

S vj

ce peuple, il y en avoit de toutes conditions, & qui avoient plus fatigué les uns que les autres, ces figures ne sont pas regulierement vétuës d'une semblable maniere. On en voit qui sont à demi-nuës, comme celle de ce vieillard qui regarde cette charitable fille qui alaite sa mere. Il observa qu'encore que les plis du manteau de ce vieillard soient grands & libres, & qu'il soit d'une grosse étoffe, on ne laisse pas néanmoins de voir le nud de la figure. Cette espece de caleçon que les anciens appelloient *Bracca*, qui lui couvre les cuisses & les jambes, n'est pas d'une étoffe pareille à celle du manteau, elle souffre des plis plus petits & plus pressez; cependant les jambes ne paroissent point serrées, & l'on voit toute la beauté de leurs contours.

La condition des personnes est particulierement distinguée par la beauté des vétemens dont quelques-uns sont enrichis de broderies; & les autres plus grands & plus amples donnent davantage de majesté aux figures qui en sont vétuës.

Pour ce qui regarde la Perspective du plan de ce Tableau, Monsieur le Brun fit voir qu'elle y est parfaitement observée, & que Mr Poussin ayant representé un lieu rempli de montagnes, & dont la situation est tout à fait inégale, il s'est servi des terrasses les plus élevées pour y placer ses figures;

SIXIEME CONFERENCE. 411

res; ce qui donne plus de jeu & de variété à la difposition entiere de toutes les perfonnes qui compofent fon Ouvrage. Et même cela lui a fervi à faire voir une plus grande multitude de monde dans un petit efpace, & à pofer avantageufement les figures de Moïfe & d'Aaron, qui font comme les deux Heros de fon fujet.

Quant à l'épanchement de la lumiere, ayant reprefenté un air épais & chargé des vapeurs du matin, il a davantage précipité les diminutions de fes figures éloignées, & les a affoiblies autant par la qualité que par la force des couleurs, pour faire avancer celles de devant, & les faire éclater avec plus de vivacité par la lumiere qu'elles reçoivent avec plus de force au travers de quelque ouverture de nuée qu'il fuppofe être au-deffus d'elles; ce qu'il autorife affez par les autres nuages entr'ouverts qui font dans le Tableau.

Il fit confiderer dans les effets du jour trois parties dignes d'être remarquées.

La premiere, une lumiere fouveraine qui eft celle qui éclate davantage. La feconde, une lumiere gliffante fur les objets; & la troifiéme, une lumiere perduë, & qui fe confond par l'épaiffeur de l'air.

C'eft de la lumiere fouveraine qu'eft éclairée l'épaule de cet homme qui eft debout, & qui paroît furpris, la tête de la femme
qui

qui donne sa mamelle; sa mere qui tette; & le dos de cette autre femme qui se retourne & qui est vétue de jaune. Il n'y a que le haut de ces figures qui soit illuminé de cette forte clarté, car le bas ne reçoit qu'un jour glissant, semblable à celui de la figure du malade, de celles du vieillard couché, & du jeune homme qui aide à le relever; & encore de celles de ces deux garçons qui se battent, & de toutes les autres qui sont autour de la femme qui tourne le dos, desquelles la lumiere est éteinte par l'épaisseur de l'air à proportion de leur éloignement.

Pour Moïse & ceux qui l'environnent, on voit qu'ils ne sont éclairez que d'une lumiere éteinte par l'interposition de l'air qui se trouve dans la distance qu'il y a entr'eux & les autres qui sont sur le devant du Tableau; & qu'ils reçoivent encore moins de jour selon que chaque figure est plus éloignée, selon sa situation, & encore selon la couleur de ses vétemens, les uns étans plus capables que les autres de faire paroître avec plus de force la lumiere qu'ils reçoivent.

Le jaune & le bleu étant les couleurs qui participent le plus de la lumiere & de l'air, Monsieur Poussin a vétu ses prinpales figures d'étoffes jaunes & bleuës; & dans toutes les autres draperies, il a toûjours mêlé quelque chose de ces deux couleurs principales faisant en sorte que le jaune y domine plus qu'aucune

SIXIEME CONFERENCE. 423.

ne autre, à cause que la lumiere qui est répanduë dans son Tableau est fort jaunâtre.

Après que Monsieur le Brun eut cessé de faire toutes ces remarques, chacun les jugea non seulement très-sçavantes & très-judicieuses, mais encore très-utiles pour connoître la beauté de cet Ouvrage, & très-nécessaire à ceux qui veulent se perfectionner dans la Peinture.

Il y eut quelqu'un qui dit, qu'il y avoit dans ce Tableau tant de choses dignes d'être admirées, & qui le rendoient recommandable, qu'on ne pouvoit lui faire aucun tort quelque chose qu'on cherchât à y reprendre. Qu'aussi on ne devoit pas croire que ce fût pour en diminuer l'estime, s'il s'avançoit de dire, qu'il lui sembloit que Monsieur Poussin ayant été si exact à ne vouloir rien omettre de toutes les circonstances nécessaires dans la composition d'une Histoire ; il n'a pas néanmoins fait dans ce Tableau une Image assez ressemblante à ce qui se passa au Desert, lorsque Dieu y fit tomber la Mane ; puisqu'il l'a représentée comme si c'eût été de jour & à la vûë des Israëlites, ce qui est contre le texte de l'Ecriture, qui porte, (1) qu'ils la trouvoient le matin répanduë aux environs du camp comme une rosée qu'ils alloient ramasser. De plus, qu'il trouvoit que cette grande
né-

(1) *Exode chap.* 16.

nécessité & cette extrême misere qu'il a marquée par cette femme qui est contrainte de tetter sa propre fille, ne convient pas au tems de l'action qu'il figure, puisque quand la Mane tomba dans le Desert, le peuple avoit déja été secouru par les cailles, qui avoient été suffisantes pour appaiser la plus grande famine, & pour les tirer d'une nécessité aussi pressante qu'est celle que le Peintre fait voir.

Que pour faire une veritable representation de la recolte que le peuple fit de la Mane lorsqu'elle lui fut envoyée du Ciel, il n'étoit pas nécessaire de peindre des gens dans une si grande langueur, & moins encore de faire tomber cette viande miraculeuse de la même sorte que tombe la neige, puisqu'on la trouvoit tous les matins sur terre comme une rosée.

A cela Monsieur le Brun repartit qu'il n'en est pas de la Peinture comme de l'Histoire. Qu'un Historien se fait entendre par un arrangement de paroles, & une suite de discours qui forme une image des choses qu'il veut dire, & represente successivement telle action qu'il lui plaît. Mais le Peintre n'ayant qu'un instant dans lequel il doit prendre la chose qu'il veut figurer, pour representer ce qui s'est passé dans ce moment-là ; il est quelquefois nécessaire qu'il joigne ensemble beaucoup d'incidens qui ayent precedé, afin de faire comprendre le sujet qu'il
ex-

exposé, sans quoi ceux qui verroient son Ouvrage ne seroient pas mieux instruits, que si cet Historien au lieu de raconter tout le sujet de son Histoire se contentoit d'en dire seulement la fin.

Que c'est pour cela que Monsieur Poussin voulant montrer comment la Mane fut envoyée aux Israëlites, a crû qu'il ne suffisoit pas de la representer répanduë à terre, où des hommes & des femmes la recuëillent; mais qu'il falloit pour marquer la grandeur de ce miracle faire voir en même tems l'état où le peuple Juif étoit alors : qu'il le represente dans un lieu désert, les uns dans une langueur, les autres empressez à recuëillir cette nourriture, & d'autres encore à remercier Dieu de ses bien-faits ; ces differens états & ces diverses actions lui tenant lieu de discours & de paroles pour faire entendre sa pensée : & puisque la Peinture n'a point d'autre langage ni d'autres caracteres que ces sortes d'expressions, c'est ce qui l'a obligé de representer cette Mane tombant du Ciel, parce qu'il ne peut autrement faire connoître que c'est d'où elle vient. Car si on ne la voyoit tomber d'en haut, & que ces hommes & ses femmes la ramassassent seulement à terre, on la pourroit prendre pour une graine ou pour quelque fruit ; & ainsi cette circonstance par laquelle il marque que c'est une viande envoyée du Ciel

ne

ne paroîtroit point dans son Ouvrage.

Qu'il est vrai que le peuple avoit déja reçû une nourriture des cailles qui étoient tombées dans le camp. Mais comme il ne s'étoit passé qu'une nuit, on peut dire qu'elles n'avoient pû donner si promptement une santé parfaite aux plus abatus; & qu'ainsi il n'est pas sans apparence que cette vieille femme qui tette n'eût besoin de ce charitable secours. Car quoique dès le jour précedent Dieu eût promis au peuple par son Prophête de lui donner la viande le soir, & du pain tous les matins; toutefois comme ce peuple étoit en grand nombre & répandu dans une ample étenduë de païs, il n'est pas hors d'apparence qu'il n'y en eût plusieurs qui n'eussent pas encore appris la promesse qui leur avoit été faite; ou même que la sçachant & en ayant déja ressenti les effets le soir d'auparavant, quelques-uns n'ajoûtassent pas foi aux promesses de Moïse, puisqu'ils étoient naturellement fort incredules.

Quelqu'un ajoûta à ce que Monsieur le Brun venoit de dire, que si par les regles du Théatre il est permis aux Poëtes de joindre ensemble plusieurs évenemens arrivez en divers tems pour en faire une seule action, pourvû qu'il n'y ait rien qui se contrarie, & que la vrai-semblance y soit exactement observée. Il est encore bien plus juste que les Peintres prennent cette licence, puisque sans

cela

cela leurs Ouvrages demeureroient privez de ce qui en rend la composition plus admirable, & fait connoître davantage la beauté du génie de leur Auteur. Que dans cette rencontre l'on ne pouvoit pas accuser Monsieur Poussin d'avoir mis dans son Tableau aucune chose qui empêche l'unité d'action, & qui ne soit vrai-semblable, n'y ayant rien qui ne concourre à representer un même sujet. Quoiqu'il n'ait pas entierement suivi le texte de l'Ecriture Sainte, l'on ne peut pas dire pour cela qu'il se soit trop éloigné de la verité de l'Histoire. Car s'il a voulu suivre celle de Joseph, l'on voit que cet (1) Auteur rapporte que les Juifs ayant reçû les cailles, Moïse pria Dieu qu'il leur envoyât encore une autre nourriture ; & que levant les mains en haut, il tomba du Ciel comme des gouttes de rosée qui grossissoient à vûë d'œil, & que le peuple pensoit être de la neige ; mais en ayant tous goûté, ils connurent que c'étoit une viande qui leur étoit envoyée du Ciel : de sorte que les matins ils alloient dans la campagne en prendre leur provision pour la journée seulement.

Pour ce qui est d'avoir representé des personnes, dont les unes sont dans la misere cependant que les autres reçoivent du soulagement ; c'est en quoi ce sçavant Peintre a montré qu'il étoit un véritable Poëte,
ayant

(1) *Antiq. Jud. lib.* 3ᵉ. *ch.* 1.

ayant composé son Ouvrage dans les regles que l'Art de la Poësie veut qu'on observe aux piéces de Théatre. Car pour representer parfaitement l'Histoire qu'il traite, il avoit besoin des parties nécessaires à un Poëme, afin de passer de l'infortune au bonheur. C'est pourquoi l'on voit que ces groupes de figures qui font diverses actions, sont comme autant d'Episodes qui servent à ce que l'on nomme Peripeties, & de moyens pour faire connoître le changement arrivé aux Israëlites quand ils sortent d'une extréme misere & qu'ils rentrent dans un état plus heureux. Ainsi leur infortune est representée par ces personnes languissantes & abatuës; le changement qui s'en fait est figuré par la chute de la Mane, & leur bonheur se remarque dans la possession d'une nourriture qu'on leur voit amasser avec une joye extrême.

De sorte que bien loin de trouver à redire à tout ce que Mr Poussin a peint dans ce Tableau, on doit plûtôt admirer de quelle maniere il s'est conduit dans la representation d'un sujet si grand & si difficile, où il n'a rien fait qui ne soit autorisé par de bons exemples, & digne d'être imité par tous les Peintres qui viendront après lui.

Ce fut le sentiment de toute l'Académie, qui pria Monsieur Bourdon de vouloir choisir un sujet pour le Samedi du mois prochain.

SEPTIEME

SEPTIÉME CONFERENCE

Tenuë dans

L'ACADÉMIE ROYALE.

Le Samedi 3. Decembre 1667.

LE Tableau qui fut porté à l'Académie pour être examiné par Monsieur Bourdon est encore de la main de Monsieur Poussin, & d'une grandeur pareille à celui de la Mane, dont l'on fit des remarques dans la derniere Assemblée; Mais il est aussi different de celui-ci dans son Ordonnance que dans le sujet qu'il traite. Celui de la Mane represente un lieu aride & desert, une lumiere sombre & mélancolique, des personnes tristes & languissantes; & enfin c'est la vraye image d'une terre inculte, où les enfans d'Israël sont dans une extrême misere. Tout au contraire, dans celui dont je veux parler, le jour y est clair & serain, l'on découvre un Païs divertissant & des objets agréables, & l'on y voit guére de figures qui ne paroissent avec la joye sur le visage.

Le Soleil n'étant pas encore fort élevé sur l'horison,

l'horison, les Rochers & les bâtimens jettent de grandes ombres; & les arbres & le pied des montagnes paroissent encore chargez de cette fraîche vapeur qui s'éleve les matins comme une legere fumée.

D'un côté de ce Tableau il y a une montagne dont la cime est escarpée, mais cependant très-agréable à cause des superbes édifices & des arbres verdoyans dont elle est embellie.

Sur le penchant de cette montagne, & sur les diverses éminences qui s'abaissent à mesure qu'elles s'approchent, l'on voit quantité de maisons & de Palais, dont la structure n'est pas moins riche que leur situation est avantageuse, étant accompagnez de terrasses & de jardins qui rendent leur aspect encore plus agréable. Ces bâtimens sont environnez d'un courant d'eau qui baigne le pied de quelques arbres, & semble venir du côté des montagnes.

L'on voit sur le devant du Tableau plusieurs figures dont la principale représente Jesus-Christ qui a devant lui deux aveugles à genoux. Le plus proche est vêtu de bleu, & l'autre d'une couleur de laque fort claire. Ce dernier aveugle est conduit par un homme vêtu de jaune, & entre la figure du Christ & le premier aveugle, il y a un vieillard vêtu d'une robe tirant sur le verd & d'un manteau gris brun, lequel se baisse & ragarde

SEPTIEME CONFERENCE. 431

regarde de fort près les yeux de l'aveugle sur lesquels Jesus-Christ a la main.

A côté de ce vieillard on voit un homme qui ressemble assez à un Pharisien ; sa barbe est fort longue, son habit est d'une belle laque, & sa coëffure est faite en forme de turban. Il y a auprès de lui un autre homme vêtu d'une robe bleuë, & d'un manteau jaune qui regarde par-dessus le vieillard qui est courbé. La robe du Christ est d'un blanc jaunâtre, & son manteau est de pourpre. Il est accompagné de trois de ses Disciples. Celui qui est le plus proche, & qui tourne le dos, est couvert d'un grand manteau jaune ; l'on voit seulement au droit d'une épaule la couleur de sa robe qui est d'un gris-de lin fort éteint. Des deux autres l'un est vêtu de rouge, & le dernier est habillé de bleu.

Assez loin d'eux & tirant vers la campagne, il y a un homme assis qui a la mine d'un pauvre mendiant ; & de l'autre côté où paroît comme l'entrée d'une Ville, on voit une femme vétuë de verd tenant un enfant entre ses bras, laquelle se détourne pour regarder ce qui se passe.

Monsieur Bourdon voyant la Compagnie dans l'attente des remarques qu'il devoit faire sur cet Ouvrage, commença son discours par un éloge qu'il fit du merite de Mr Poussin & de ses Tableaux ; & après avoir

avoir montré combien il lui étoit difficile d'expliquer assez dignement six parties principales qu'il a remarquées dans celui-ci, qui sont la lumiere, la composition, la proportion, l'expression, les couleurs, & l'harmonie du tout ensemble ; il dit qu'il tâcheroit d'imiter les abeilles, qui trouvant un parterre émaillé d'une infinité de fleurs, en choisissent quelques-unes sur lesquelles elles prennent plaisir d'amasser le miel. Qu'ainsi il ne s'arrêteroit que sur quelques endroits des plus considerables de cet Ouvrage, dont il croit tirer plus de fruit ; car quoiqu'il n'y ait rien qui ne merite d'être examiné, il ne peut pas entrer dans un détail si exact à cause du peu de tems qu'il a à parler.

Que comme c'est la lumiere qui découvre tous les objets, & qui nous donne moyen de les considerer ; c'est par elle aussi qu'il juge à propos de commencer à faire ces remarques, ne trouvant rien dans ce Tableau qui d'abord surprenne davantage les yeux que ces beaux effets du jour que le Peintre a si doctement représentez.

Qu'il a voulu figurer un matin, parce qu'il y a quelque apparence que Dieu choisit cette heure là comme la plus belle, & celle où les objets semblent plus gracieux, afin que ces nouveaux illuminez reçussent davantage de plaisir, en ouvrant les yeux ; & que ce miracle fût plus manifeste & plus évident.

Il fit donc premierement remarquer combien la qualité du jour que le Peintre a si bien repréſentée, donne d'éclat à tout ſon Ouvrage. Car comme le Soleil doit être encore fort bas, puiſque ſes rayons ne frapent quaſi qu'en ligne paralelle les montagnes & les autres corps qui lui ſont expoſez, on voit que le millieu du Tableau eſt couvert d'une grande ombre à cauſe des bâtimens qui ſont élevez ſur diverſes hauteurs : de ſorte que tout ce qui ſert de fond aux figures étant privé de la lumiere, elles paroiſſent avec beaucoup plus de relief, de force & de beauté. Et comme ſur les lieux qui paroiſſent les plus éminents, le jour y frape en diverſes manieres, & qu'il éclaire certaines parties de la montagne, des arbres & de pluſieurs Palais, les yeux ſont d'autant plus agréablement touchez que ces échapées de lumiere font un contraſte merveilleux avec les ombres, & les demi teintes qui ſe rencontrent dans tous ces différens objets. Car parmi cette diverſité de maiſons, & ſur la montagne même il y a des arbres qui n'étans éclairez des rayons du Soleil que par la cime & ſur les extrémitez, conſervent encore un air épais qui donne à ces lieux-là une grande fraicheur, & y répand une couleur douce qui unit tendrement toutes les autres enſemble.

Mais ce qu'il fit obſerver eſt, qu'encore que les bâtimens les plus éclairez ſoient di-

rectement au dessus de la tête du Christ, toutefois ils ne diminuent rien de sa force & de sa lumiere, parce que ces édifices sont fort éloignez, & que leur jour se trouve affoibli & éteint par l'interposition de l'air. Ce qui produit même dans tout cet Ouvrage un effet d'autant plus admirable qu'on voit qu'une clarté est relevée par une autre, étant bien plus difficile de faire paroître les jours par d'autres jours que par des ombres.

Ces grandes ombres qui couvrent les bâtimens les plus proches ne servent pas simplement à relever le jour qui frape le haut des montagnes, & à faire un fond aux figures, mais elles empêchent qu'on ne voye une trop grande diversité de couleurs & de lumieres dans toutes ces maisons, qui paroîtroient trop distinctement si elles étoient éclairées, ce qui n'arrive pas, étant ombrées de la sorte. Car quoi que toutes les parties conservent leurs veritables teintes, néanmoins l'ombre qui passe par dessus est comme un voile qui en éteint la vivacité, & qui empêche qu'elles n'ayent assez de force pour venir remplir la vüe, & la détourner des objets les plus considérables, sur lesquels seuls le Peintre veut qu'elle s'arrête. Mais en récompense dans les endroits où il a remarqué que la couleur naturelle de chaque corps ne pouvoit nuire à la beauté de ses figures, il n'a pas manqué d'y répandre
de

de la lumiere ; & pour la faire paroître avec plus d'éclat, on voit qu'il en a été avare, & qu'il n'en a mis que peu à la fois, & en certains lieux où elle brille davantage, étant opposée à des corps qui en sont privez.

Quant à celle dont ses figures sont éclairées, c'est où il a fait voir combien il étoit ingenieux dans la distribution des jours & des ombres & comment il sçavoit parfaitement augmenter par leur moyen la force, la beauté & la grace de tous les corps qu'il représentoit. Il suppose que Jesus-Christ & ceux qui l'accompagnent sont dans une place découverte de tous côtez, où il ne se trouve aucun obstacle qui les prive des rayons du Soleil, de sorte qu'ils en sont fortement éclairez. Mais cette force de lumiere est si judicieusement distribuée, qu'encore qu'elle se répande également sur tous ; ce sçavant Peintre néanmoins a si bien sçu l'affoiblir à mesure que chaque corps s'éloigne, qu'il n'y en a point où elle ne diminuë autant qu'il est nécessaire pour bien faire connoître quel est son éloignement.

Il fit encore voir comment pour donner plus de rondeur à ces mêmes corps & tromper la vuë avec plus d'adresse, Monsieur Poussin a ménagé la force des ombres, & de quelle sorte il s'est servi des demi teintes & des reflets de lumiere, sans qu'il paroisse trop d'affectation dans sa conduite. Car

T ij

ces figures sont dans une posture si libre, que toute la disposition en est aisée, & les lumieres très-naturelles. Et quoique le Soleil frape avec beaucoup de force les parties qu'il éclaire, l'on ne voit pas pourtant qu'il y ait des reflets de lumiere qui fassent de mauvais effets ; parce que toutes les figures sont placées de telle sorte, que les couleurs ne peuvent se refléchir les unes contre les autres.

Le premier aveugle qui apparemment pourroit recevoir un refléchissement de lumiere très-considérable, à cause de la robe du Christ qui est fort éclairée, n'en est pourtant pas trop illuminé ; car le Peintre a eû la discretion de le mettre dans une certaine disposition qui ne peut recevoir une seconde clarté trop sensible ; & l'on voit que les reflets qui se rencontrent dans toutes les figures viennent seulement de la lumiere universelle dont tous les objets qui les environnent sont illuminez, laquelle leur donne des teintes bien plus douces & plus naturelles que quand elles sont causées par des couleurs fortes & vives qui en sont proche. Cependant on ne laisse pas d'appercevoir quelques parties éclairées de reflets assez forts, mais ce sont des parties qui semblent demander ce secours particulier, parce qu'elles en tirent beaucoup de grace & de beauté, comme l'on peut remarquer dans la main

avec

SEPTIEME CONFERENCE. 437
avec laquelle Jesus-Christ soutient son manteau.

Monsieur Bourdon fit encore observer que les lumieres & les ombres ne sont pas répanduës par petits morceaux, mais largement, comme l'on voit sur le manteau jaune d'un des Apôtres. Ce n'est pas que dans les jours & les ombres de tous les vétemens il n'y ait autant de plis qu'il est nécessaire, mais ces plis sont formez dans les ombres & dans les jours avec les mêmes couleurs, c'est-à-dire qu'ils ne sont que rompus par des demi teintes & des affoiblissemens d'éclats, de lumiéres & de force d'ombres.

Après cela Monsieur Bourdon vint à parler de la composition de tout le Tableau. Il dit que c'est de Monsieur Poussin que ceux qui entreprennent de traiter un sujet, peuvent apprendre de quelle sorte il faut étudier d'abord la nature du lieu, & les autres circonstances nécessaires à l'histoire qu'on veut représenter. Qu'on voit ici qu'il a été soigneux de s'instruire du Païs & de la situation de Jerico, à cause que ce fut au sortir de cette Ville que Jesus-Christ donna la vuë aux deux aveugles dont il figure le miracle. Qu'il s'est heureusement servi de ce que Josephe en écrit, qui parle de cette contrée comme du plus beau & du meilleur Païs du monde ; & qui attribuë la fécondité

T iij

de

de son terroir à la vertu d'une fontaine qui est proche de la Ville, dont les eaux humectant les terres d'alentour, les rendent grasses, fertiles & chargées de toutes sortes de bons arbres. Que c'est pour cela qu'on voit ces Palais & ces Maisons de plaisance au bord de ce large ruisseau, parce que c'est ordinairement dans de pareils endroits que les grands Seigneurs prennent plaisir à bâtir ; & qu'ainsi en représentant la beauté de ce Païs, il a trouvé le moyen de satisfaire davantage la vuë par les objets divertissans dont il a rempli son Tableau, sans rien faire néanmoins dont le trop grand éclat éblouïsse les yeux, & les détourne de dessus les figures qui en sont le principale objet.

Il ajoûta que dans ces figures, outre leur belle disposition, l'on y doit encore remarquer le trait & la proportion, qui sont deux parties dépendantes du dessein ; mais que l'on peut considérer conjointement. Qu'étans vétuës il est malaisé de faire observer toutes leurs largeurs pour bien voir le rapport qu'elles ont avec les hauteurs. Qu'il se contenteroit donc de dire que la hauteur du Christ est de huit mesures de tête, qui est la proportion que les anciens Sculpteurs Grecs & Romains ont gardée dans toutes leurs statuës comme la plus parfaite. Qu'il la croyoit voir aussi dans les Apôtres, quoi que leurs habits larges & amples les fassent paroître

toître un peu plus courts, ce qui est même assez convenable à leur naissance & à leur condition rustique.

Qu'une des plus belles figures de ce Tableau est à son avis celle du dernier aveugle. Que sa proportion semble avoir été prise sur cette belle statuë antique du Gladiateur blessé que l'on voit à Rome dans le Palais Farnese. Car bien qu'il y ait quelque chose dans les membres de cette statuë qui n'approche pas de la beauté ni de la délicatesse de quelques autres qui sont encore plus recommandables, toutes les parties néanmoins en sont si justes & si bien marquées, que parmi les sçavans elles ont toûjours été en très-grande estime.

Que dans l'autre aveugle, il y voit quelque chose des mesures de l'Apollon antique, mais veritablement un peu moins de grace & de noblesse, parce que le Peintre en a augmenté les largeurs & les grosseurs pour mieux marquer la bassesse de celui qu'il a voulu peindre.

Qu'il appercevoit aussi quelque ressemblance de la Venus de Medicis dans cette femme qui se retourne. Mais que n'ayant pas assez de tems pour examiner plus particuliérement toutes les proportions de ces figures, il prioit seulement qu'on remarquât bien les vétemens qui les cachent, puisqu'ils sont si beaux & si bien mis, qu'on peut en

T iiij faire

faire une étude très-utile. Que l'Apôtre qui est sur le devant, & qui a un manteau jaune, est fait dans la même intention & sur les maximes de Raphaël, qui vêtoit d'ordinaire ses premieres figures d'habits amples & grands, laissant les petits morceaux & les draperies les plus legeres pour celles qui sont éloignées ; Observations très-importantes aux jeunes Etudians.

Quant à l'expression, bien qu'elle soit admirable dans toutes les figures, Monsieur Bourdon dit qu'il ne s'arréteroit qu'à celle du Christ, parce qu'elle étoit si merveilleuse qu'il n'en pouvoit détourner ses yeux pour considérer les autres.

Qu'on ne pouvoit assez admirer cette grandeur, cette noblesse & cette Majesté toute divine que le Peintre a si bien représentée. Qu'on y découvre cette autorité, avec laquelle Jesus-Christ agissoit lorsqu'il faisoit ses miracles. Que sa puissance paroît dans son port & dans son action, & qu'enfin l'on appercevoit sur son visage une bonté & une douceur qui ne charme pas moins l'esprit que les yeux.

Il fit remarquer comment les Apôtres sont attentifs à regarder ce qui se passe ? comment les aveugles expriment bien tous deux la grandeur de leur foi, par la conformité de leurs actions ; & comment encore ce vieillard vêtu de rouge, & celui qui se baisse,
font

SEPTIEME CONFERENCE. 441

font voir par leurs gestes l'étonnement où ils se trouvent & le désir que cette nation incrédule avoit de voir des miracles.

Les couleurs dont le Christ est vêtu ne sont pas des couleurs que le Peintre ait employées & mises les unes auprès des autres sans un grand raisonnement. Comme le jaune & le blanc participent le plus de la lumiere, Monsieur Bourdon fit connoître que c'est pour cela que Monsieur Poussin en a fait la robe du Christ, parce que ce sont des couleurs douces auprès de la carnation, & qui pourtant sont des plus vives & des plus apparentes. Son manteau qui est de pourpre releve beaucoup l'éclat de sa robe, & s'unit tendrement avec elle ; car cette couleur composée de rouge & de bleu tient de la lumiere & de l'air. Ainsi ces habits étant de couleurs très-lumineuses & toutes célestes, ils conviennent parfaitement à celui qui les porte, comme le plus digne & le principal objet de tout le Tableau.

Quoique le manteau jaune du premier Apôtre soit très-vif, il ne détruit point néanmoins la couleur de Jesus-Christ, mais il s'accorde parfaitement avec elle, & encore avec les draperies bleuës & rouges des deux autres Disciples.

Il fit voir que Monsieur Poussin a éteint & sali en quelque sorte la couleur de laque dont il a vêtu les aveugles, afin que ces ha-
T v bits

bits moins éclatans & plus conformes à leur condition fissent paroître davantage les autres.

Aussi c'est de cette disposition de couleurs que s'engendre cette merveilleuse harmonie qui fait la beauté de ce Tableau, & Monsieur Bourdon montra comment le Peintre y a si bien réüssi, que toutes les figures s'unissent tendrement avec les corps qui leur servent de fond, comme il fit voir dans l'Apôtre vêtu de bleu, & dans la femme qui a une robe verte, dont les draperies se joignent avec beaucoup de douceur contre les arbres & les terrasses. Et bien que toutes les couleurs qu'il a employées soient fort vives, elles sont si bien disposées qu'il y a entr'elles un accord merveilleux, ayant répandu sur toutes une teinte universelle de la lumiere dont l'air est éclairé, laquelle leur donne cette union & cette grace qui les rend si agréables & si douces à la vûë.

Comme Monsieur Bourdon eut cessé de parler, une personne de la Compagnie dit, que l'on ne pouvoit pas nier que toutes les beautez qu'il venoit de remarquer dans ce Tableau n'y fussent en effet : mais néanmoins que Monsieur Poussin ayant entrepris de traiter un sujet aussi considerable que celui de la guerison des aveugles, ausquels Jesus-Christ donna la vûë auprès de Jerico, il lui sembloit ne l'avoir pas exprimé

primé avec toute la grandeur & toutes les circonstances qui devoient l'accompagner. Puisque ce miracle s'étant fait en presence d'une infinité de peuple qui suivent Jesus-Christ, il n'a peint que trois Apôtres, les deux aveugles, quatre autres figures, & une femme qui même n'est pas trop appliquée à ce qui se passe, & dont l'action paroît trop indifferente pour une occasion où elle devroit être dans une admiration & une surprise extraordinaire. Qu'un si petit nombre de figures ne remplit pas la composition de son Ouvrage autant que le sujet l'oblige : ce qui est néanmoins tout à fait essentiel & nécessaire pour faire connoître que ces deux aveugles sont ceux qui furent gueris au sorti de Jerico.

Une autre personne repartit à cela, que pour ce qui regarde la figure de la femme, il est vrai que Monsieur Poussin pouvoit lui donner quelque expression plus forte; quoi qu'on puisse dire qu'étant éloignée, elle ne voit pas bien ce qui se passe.

Mais quand à un plus grand nombre de figures que celles qui sont dans cet Ouvrage, c'est à quoi il n'étoit point obligé, parce qu'il a pû supposer que la multitude des gens qui suivent Jesus-Christ n'est pas au tour de lui, & qu'étant éloignée de quelques pas, elle est cachée des bâtimens. Qu'il y en a assez pour être témoins de cette action, puis-

que par cette figure vêtuë de rouge qui paroît surprise, le Peintre a representé l'étonnement du peuple Juif, & par celui qui regarde de si près, il figure le desir que cette nation avoit de voir faire des miracles.

Qu'une plus grande quantité de figures n'eût causé que de l'embarras, & empêché que celles du Christ & des aveugles n'eussent pas été vûës si distinctement.

Mais qu'outre toutes ces raisons, il falloit considerer que Monsieur Poussin n'ayant eû d'autre intention que de representer Jesus-Christ qui guerit deux aveugles; il suffit de bien exprimer la grandeur de ce miracle, toutes les autres choses qu'il a omises n'étant que des accessoires de nulle importance, & qui ne servant de rien à l'accomplissement de cette guerison, pouvoient cependant causer de la confusion, & gâter la beauté de l'Ordonnance.

Qu'il est certain que dans une disposition de Tableaux, plus il y a de figures, & plus les yeux de ceux qui le regardent trouvent d'objets qui les arrêtent. Que le Peintre voulant fixer entierement la vûë des spectateurs sur le Christ pour faire observer son action; il lui a été plus avantageux de le representer accompagné de peu de monde, afin que ceux qu'il a peint autour de lui étant attentifs à le considerer, contribuassent en quelque sorte à faire que ceux qui verront cet
Ou-

Ouvrage le soient de même, sans se trouver distraits par d'autres mouvemens & par d'autres expressions, qu'il auroit été obligé de faire dans la composition d'un plus grand nombre de figures.

Qu'il falloit donc admirer Mr Poussin d'avoir si bien representé cette Histoire, qu'il n'y a rien qui ne convienne très-parfaitement à son sujet, non seulement dans les actions des figures, mais même dans la disposition du lieu, dans les jours, & dans les ombres.

Que l'on connoît assez que cette guerison des aveugles est celle dont Saint Mathieu fait mention au chapitre 20. puisque l'on voit ces beaux bâtimens de Jerico, & même cette fontaine dont il est parlé dans l'Ecriture Sainte. Mais que ce qui est de rare & de plus merveilleux dans cet Ouvrage, c'est que Jesus-Christ allant donner la lumiere à ces deux aveugles, & repandre la joye dans leur ame; on voit que le Peintre a aussi repandu dans son Tableau un certain caractere d'allegresse, & une beauté de jour qui fait une expression generale de ce qu'il veut figurer par son action particuliere; & cette joye qu'il communique si bien à toutes ses figures est la cause de celle qu'on reçoit en les voyant.

Que c'est une remarque digne de consideration, & que l'on doit faire dans tous
les

les Ouvrages de Monsieur Poussin, qu'il y donne tellement ce caractere general de ce qu'il veut figurer en particulier, que quand il entreprend de traiter un sujet triste & douloureux, il n'est pas jusqu'aux choses insensibles qui ne semblent ressentir de la douleur & de la tristesse; & s'il represente de la fureur & de la colere; on diroit que le Ciel menace la terre, & qu'il y a dans l'air une émotion semblable à celle qu'il imprime sur le visage de ses figures.

Ces aveugles que d'autres Peintres auroient cru devoir rendre difformes & contrefaits pour mieux faire paroître leur misere & leur mendicité, n'ont rien de laid ni de fâcheux à voir, & cependant ils ne laissent pas d'avoir des marques assez évidentes de leur pauvreté: & c'est en quoi ce grand Peintre a été merveilleux d'avoir toûjours si bien disposé ses figures & fait un si beau choix de tout ce qui entre dans la composition de ses Ouvrages, que l'on n'y voit rien qui ne soit d'une beauté singuliere & dans des aspects très-agréables.

L'action de ces aveugles n'est qu'une même action, parce qu'ils ont tous deux une même fin, & cherchent une même chose qui est le recouvrement de la vûë. Comme ils n'ont qu'une même pensée, les nerfs qui viennent du cerveau, & qui servent au mouvement de la tête font qu'ils agissent

SEPTIEME CONFERENCE. 447

tous deux d'une semblable maniere. Car les muscles faisans en l'un & en l'autre de pareilles extensions sont cause que leur front, leur nez, & leurs joües s'allongent & se retirent d'une même sorte; de façon qu'on diroit d'abord qu'ils se ressemblent, & que ces deux visages quoique très-differens sont faits sur un même modele.

Cette personne ayant fini son discours, il y en eut une autre qui dit, que comme la Peinture a divers objets, elle a aussi diverses fins dans les choses qu'elle se propose de representer. Qu'il y a des rencontres où son but principal est de recréer, d'autres où elle veut instruire, & d'autres encore où elle prétend instruire & rejoüir tout ensemble. Que dans ces differentes intentions le Peintre en a encore une toute particuliere qui regarde son Art, & qui consiste à figurer quelque sorte de sujet que ce soit, de telle maniere qu'il n'y ait rien dans tout son Ouvrage qui ne contribuë à faire voir une grandeur & une facilité dans l'ordonnance & la disposition des figures; une beauté & une force dans la proportion & les parties du dessein; & une conduite judicieuse dans l'arrangement des couleurs, & la dispensation des lumieres. Qu'il dépend de l'excellence de son génie & de sa grande capacité de bien executer ces parties dont il est absolument le maître, & qui appartiennent generalement à
tous

les Ouvrages de Peinture. Mais que quand il s'agit d'exposer une Histoire aux yeux de tout le monde, il y a des circonstances, qu'un Peintre ne peut changer sans se mettre au hazard qu'on y trouve à redire, principalement dans celles où il doit paroître le fidéle Historien de quelque évenement qui s'est passé de nos jours ou dans les tems les plus éloignez. Mais sur tout dans ce qui regarde les mysteres de notre Religion, & les miracles de Jesus-Christ, il doit conserver toute la fidélité possible, & jamais ne s'écarter de ce qui se passe pour constant, & qui est déja connu de beaucoup de monde. Car en cette rencontre entreprenant d'enseigner par les traits de son pinceau ce qu'un Historien rapporte dans ses écrits, il ne doit rien ajoûter ni diminuer à ce que l'Ecriture nous oblige de croire, mais plûtôt marquer autant qu'il le peut toutes les circonstances de son sujet.

De sorte qu'encore que Monsieur Poussin n'ait rien changé de ce qui regarde l'action particuliere de Jesus-Christ qui guérit ces deux aveugles; l'on ne peut pas dire néanmoins que son Ouvrage ne fut plus parfait, s'il eût representé tout ce qui peut servir à faire connoître davantage de quelle façon ce miracle arriva. Comme de voir la multitude du peuple qui suivoit Jesus-Christ, l'empressement des aveugles parmi cette foule

SEPTIEME CONFERENCE. 449

foule de gens dont quelques-uns les empêchoient d'approcher, ainsi qu'il est expressément marqué dans l'Evangile.

Qu'il semble que Dieu ayant voulu faire ce miracle à la vûë d'un grand nombre de Juifs, afin qu'en donnant la lumiere à ces aveugles, cela servit en même tems à éclairer ce peuple enseveli dans les tenebres du peché, il ne permit aussi que ces aveugles le suivissent si long-tems, & redoublassent leurs cris, jusques à se rendre importuns à toute la multitude, que pour rendre leur guerison plus publique, & la faire éclater davantage ; particularitez assez dignes de remarque, & très-essencielles dans la representation de ce miracle pour le distinguer des autres.

Que Monsieur Poussin étoit assez sçavant dans la disposition d'un Ouvrage, pour ne pas cacher les figures principales de son Tableau parmi une plus grande quantité de personnes qu'il auroit representées, n'étant pas difficile à cet excellent homme de faire en sorte qu'il parût beaucoup de monde à la suite du Messie sans gâter son sujet, dont la multitude même doit faire partie aussi bien que dans celui de la Mane, qu'il a si dignement traité.

Mais aussi qu'il regardoit ce Tableau d'une autre façon, & ne trouvoit pas que Monsieur Poussin fût coupable de ces manquemens

quemens qu'on lui pourroit attribuer, parce qu'il ne juge pas qu'il ait voulu representer ici le miracle arrivé auprès de Jerico, mais celui dont il est parlé dans Saint Mathieu au chapitre 1x. lorsque Jesus-Christ après avoir ressuscité la fille du Prince de la Synagogue, & s'en retournant fut suivi par deux aveugles ausquels il ne donna la vûë que quand il fut arrivé chez lui.

Sur cela Monsieur Bourdon interrompant celui qui parloit, dit qu'il n'y a nulle apparence qu'on ait voulu representer ici les aveugles que l'Evangile nomme les premiers, puisqu'ils furent gueris dans la maison même où logeoit Jesus-Christ, & que ceux qui sont peints dans ce Tableau sont au milieu du chemin. De plus que la Ville de Jerico est si bien figurée par la beauté des bâtimens qu'on voit dans ce Tableau, & par les eaux de cette signalée fontaine qui paroît au pied des maisons, qu'il n'y a pas lieu de douter que ce ne soit le même miracle qui arriva dans ce Païs-là dont l'on ait eu dessein de faire une fidéle representation.

Qu'outre cela quand notre Seigneur fit le premier miracle il n'y avoit aucuns témoins, ayant même défendu à ces aveugles d'en parler à personne.

Celui qui étoit de l'avis contraire repartit, que si le texte de l'Ecriture porte que

SEPTIEME CONFERENCE. 453

Jesus-Christ les guerit lorsqu'il fut arrivé à la maison ; ce n'est pas déterminer absolument que ce fût dans une chambre, ni même dans la cour, mais seulement lorsqu'il fut arrivé chez lui ; car c'est une maniere de parler assez ordinaire de dire qu'une personne en reconduit une autre jusques chez lui & à sa maison, bien qu'il ne passe pas la porte : & même dans le texte selon la Vulgate, il y a *cum venisset domum*, au lieu qu'un peu auparavant lorsqu'il est dit que notre Seigneur fut ressusciter la fille du Prince de la Synagogue le même texte porte, *cum venisset in domum*. De sorte que si l'on veut permettre au Peintre de se servir favorablement de ces deux differentes expressions, il a pû croire que dans l'une l'Evangeliste a voulu marquer que Jesus-Christ entra dans la maison pour ressusciter cette fille, parce qu'elle étoit en effet dans une chambre, mais que dans l'autre passage, où il se contente de dire *cum venisset domum*, cela signifie seulement que ces aveugles ayant suivi notre Seigneur le long du chemin il ne s'arrêta pour les guerir que quand il fut arrivé auprès de son logis.

Pour ce qui est d'avoir fait ce miracle en secret, & que même Jesus-Christ ne vouloit pas qu'il fût sçû ; l'Evangile ne dit point qu'il n'y eût personne, & ce n'est pas l'avoir représenté trop publiquement que d'y

admettre

admettre outre les trois Disciples quatre autres personnes qui peuvent être, ou de ceux qui accompagnoient ces aveugles, comme l'on voit qu'il y en a un qui conduit le dernier, ou bien des passans & des gens du voisinage. Mais supposé que ce miracle ait été fait dans le logis, & que l'on ne veüille point avoir égard à ces diverses phrases de l'Ecriture, la faute seroit beaucoup moins considerable d'être representé dans la ruë & près de la maison où logeoit notre Seigneur, que de voir qu'une action faite à la vûë d'une infinité de personnes fût peinte dans un lieu à l'écart & presque sans témoins. Quand à cette femme vétue de vert on ne doit point trouver à redire qu'elle ne soit pas fort surprise étant assez éloignée, comme on a déja dit, pour ignorer ce qui se passoit; & puis notre Seigneur ne faisant que poser les mains sur le premier aveugle, & le miracle n'étant pas encore fait, de quoi seroit-elle étonnée? Mais de plus, il faut penser que ce miracle se faisoit à Capharnaum où Jesus-Christ demeuroit d'ordinaire, & où le peuple étoit si endurci dans l'erreur qu'il ne consideroit point toutes les merveilles que le Seigneur operoit journellement à ses yeux, & ne changeoit pas de vie, quoiqu'il les prêchât souvent, & leur fit les horribles menaces que l'on voit dans l'Ecriture.

Pour

Pour ce qui regarde la Ville de Jerico qu'on pretend être representée dans ce Tableau, il dit, qu'il n'y a aucunes marques par lesquelles on puisse presumer que ce soit plûtôt Jerico que Capharnaum. Qu'il est vrai que Jerico au rapport de Joseph étoit une Ville bien bâtie & dans une situation agreable. Que cette fontaine dont Elisée changea la malignité des eaux, & les rendit salutaires & benignes, en arrosoit les environs, & contribuoit à la fertilité du Païs; mais Joseph, tous les Geographes anciens, & nos voyageurs modernes ne parlent point que sur la monntagne qui est proche du lieu où la Ville de Jerico étoit bâtie, il y eût ni des édifices, ni des arbres : au contraire, ils conviennent tous que cette Ville étoit au milieu d'une plaine, environnée de montagnes qui forment comme un Amphitheatre ; qu'il n'y a que le pied des montagnes qui soit orné de quelque verdure, que du reste elles sont steriles, seches, & inhabitées dans toute leur étenduë, particulierement celle qui est la plus proche de Jerico, qu'on appelle le Mont de la Quarantaine, laquelle est un rocher extrémement haut, escarpé, & presque inaccessible. Ce fut-là que notre Seigneur se retira après son Baptême, jeûna quarante jours & quarante nuits, & fut tenté du diable; & c'est d'elle aparemment dont parle Joseph,

seph, (1) lorsqu'il dit que Jerico est assise dans une plaine assez près d'une montagne qui est toute découverte, sterile & fort longue, qui est rude, qui ne produit rien, & qui n'est point habitée. L'eau qui est representée dans ce Tableau, & qu'on dit être la fontaine d'Elisée n'en pourroit être qu'un des ruisseaux : car cette source jette un gros boüillon qui ne se voit point ici, quoiqu'il fût assez considerable pour le faire remarquer.

Mais si Monsieur Poussin avoit voulu representer Jerico, il auroit fait paroître des marques plus significatives & plus singulieres que celles que l'on voit qui peuvent être communes à plusieurs autres lieux. Comme cette Ville est nommée la Ville des Palmiers en plusieurs endroits de l'Ecriture (2) à cause de la grande quantité de ces arbres qui croissent aux environs, il n'auroit pas manqué d'en representer quelques-uns, & d'embellir ces jardins & ces terrasses de ces beaux grenadiers, & de ces arbres odoriferans dont on tiroit le baume. Cependant l'on y voit rien de tout cela ; & parmi tous les arbres qu'il a peints, il n'y en a pas un qui ressemble au Palmier, quoique cette espece d'arbre ait un privilege tout particulier de s'y rencontrer. Il n'est pas vraisemblable

(1) *Histoire des Juifs*, livre 5. chap. 4. (2) *Deuteron.* 34. *Judic.* 2. & 3. *paral.* 28.

semblable auſſi qu'entre ces bâtimens dont il a pris tant de ſoin de faire voir la belle Architecture, il eût oublié l'Amphitheatre & l'Hypodrome qui contribuoient ſi fort à la décoration de cette Ville, lui qui en figurant l'Egypte n'a jamais omis les pyramides, les obeliſques, & les autres choſes qui font connoître ce Païs.

Or ſi l'on ne voit rien ici de ce qui eſt particulier à la Ville de Jerico, pourquoi donc ne croira-t'on pas plûtôt que c'eſt la Ville de Capharnaum que le Peintre a voulu repreſenter ; puiſque c'étoit une grande Ville très-peuplée & remplie d'une infinité de magnifiques Palais, & de riches maiſons, comme étant la Capitale & la plus conſiderable de la haute Galilée ? L'on ſçait qu'elle étoit ſituée ſur le bord du Jourdain à l'embouchure de la mer Tiberiade, dans le plus fertile & le plus agreable endroit du Païs ; que ces lieux maritimes ſont accompagnez de rochers, où d'ordinaire l'on bâtit des Tours & des Châteaux. Elle n'étoit diſtante que d'une petite lieuë d'une montagne qu'on appelle aujourd'hui le Mont de Chriſt, parce que notre Seigneur y alloit ſouvent, & que ce fut-là qu'il prêcha les Beatitudes à ſes Apôtres, & qu'il fit le miracle des ſept pains & des petits poiſſons. La montagne qui eſt peinte dans le Tableau, a beaucoup plus de rapport à celle-ci qu'au Mont

Mont de la Quarantaine, puisque ceux qui parlent de la montagne de Christ, disent qu'elle n'est haute & escarpée que du côté de la mer de Galilée ; (1) que du côté de la terre elle s'éleve insensiblement par des collines cultivées, & couvertes de plantes & de fleurs très-agreables. (2) Qu'au pied de cette montagne il y a une fontaine appellée de Capharnaum qui separe ses eaux en trois ruisseaux, dont le premier se va rendre dans la mer entre sa source & la Ville de Capharnaum ; le second passe par la Ville de Bethsaïde, & le troisiéme arrose la terre de Genesar. C'est du côté de la terre que le Peintre l'a representée, parce que l'aspect en est plus agreable que du côté de la mer.

Ce que l'on pourroit objecter est de sçavoir si le tems auquel notre Seigneur fit le miracle de Capharnaum est le même que Monsieur Poussin a pretendu representer. Mais on peut repondre à cela qu'il est bien difficile de dire au vrai à quelle heure Jesus-Christ fit ces deux actions. Car bien que Monsieur Bourdon ait comme assûré que ce fut le matin, néanmoins après avoir bien concilié ce que les Evangelistes ont écrit de l'un & de l'autre miracle, on demeurera toûjours dans l'incertitude de la veritable heure qu'il pouvoit être. Et l'on dira seulement

(1) Zualart. lib. 4. (2) Adricom.

lement que le Peintre a choisi le matin comme la plus belle partie du jour.

Mais ce qui doit convaincre tout le monde que c'est ici la representation du miracle que Jesus-Christ fit à Capharnaum au sortir de la maison du Prince de la Synagogue, c'est qu'il est dit dans l'Ecriture, que quand il alla pour ressusciter la fille de ce Prince, il ne mena avec lui de tous ses Disciples que Jean, Pierre & Jacques, & qu'au retour il donna la vûë à deux aveugles. Ainsi selon toutes les apparences il n'avoit avec lui que ces mêmes Apôtres qui sont ceux que Monsieur Poussin a fort bien representez : au lieu qu'au miracle de Jerico il étoit accompagné de tous ses Apôtres, & suivi d'une multitude de peuple.

De sorte que demeurant d'accord de toutes ces choses qu'on ne peut raisonnablement contester, il se trouvera que Monsieur Poussin a traité son Histoire dans toute la vraisemblance, & que bien loin de trouver quelque chose à reprendre dans son Tableau, on sera contraint d'avoüer que c'est un ouvrage très-accompli, & qu'on ne peut assez admirer. Car soit que l'on regarde la riche & magnifique situation de ce lieu, soit que l'on considere la belle & noble disposition des figures, soit qu'on se laisse attirer les yeux par la douceur & la vivacité des couleurs, soit que l'on s'attache à exa-

Tome V. V miner

miner les lumieres si naturelles & si bien entenduës, soit enfin qu'on se laisse emporter l'esprit par la force & par la grandeur des expressions, l'on voit que toutes les choses y sont dans un état très-parfait, & qu'en considerant toutes les figures en particulier, on croit même comprendre ce qu'elles font & ce qu'elles pensent. On reconnoît par l'action du premier aveugle sa foi & la confiance qu'il a en celui qui le touche. Dans le second on apperçoit à son geste qu'il cherche la même grace. Comme il est presque ordinaire à toutes les personnes qui sont privées d'un des cinq sens d'avoir les autres meilleurs & plus subtils, parce que les esprits qui agissent en eux, pour leur faire reconnoître ce qu'ils cherchent, se meuvent avec plus de force étant occupez en moins de differens endroits; ainsi ceux qui ont perdu la vûë entendent ordinairement fort clair, & distinguent assez bien ce qu'ils touchent. C'est ce que Monsieur Poussin a voulu exprimer dans ce dernier aveugle, & en quoi il a merveilleusement réüssi. Car l'on remarque dans son visage & dans ses bras qu'il est entierement appliqué à écoûter la voix du Sauveur, & à le chercher. Cette application de l'ouïe paroît dans son front qui est fort uni, & dont la peau & toutes les parties se retirent en haut: elle se connoît encore par une suspension

de

de tous les mouvemens du visage qui demeurent dans un même état pour donner le tems à l'oreille de mieux entendre, & pour ne pas troubler son attention.

Comme il est naturel aux vieilles gens d'être défians & incredules, le Peintre a representé un vieillard qui s'approche de fort près pour regarder la guerison de l'aveugle. Il ne doute pas du veritable aveuglement de ces pauvres gens qui sont connus dans la Païs; mais il doute de la puissance du Medecin, ne pouvant se persuader qu'un homme puisse redonner la vûë per le seul attouchement de ses mains. C'est pourquoi il prend garde s'il n'employe point subitement quelque remede; & la curiosité se joignant à la défiance, il tâche de découvrir de quelle sorte leurs paupieres s'ouvriront. Pour cela il est si attentif à regarder que ses yeux en paroissent d'une grandeur extraordinaire; ses sourcils sont enflez, son front est plein de rides, parce que tous les esprits étant portez vers la partie qui travaille sont cause que tous les muscles s'enflent davantage vers ce lieu-là.

Cet homme vêtu de rouge & coiffé d'une espece de turban, ne s'arrête pas à regarder l'aveugle, mais il considere Jesus-Christ, & l'action qu'il lui voit faire étant une action toute extraordinaire, il paroît étonné, & dans l'admiration. Il admire en

homme d'esprit qui médite sur ce qu'il voit: il a les yeux attachez sur le visage du Sauveur, comme pour y découvrir d'où peut venir cette vertu qui lui donne de si grands avantages.

L'on voit dans cette autre figure qui s'avance pour regarder l'aveugle, que son esprit & sa raison n'agissent pas tant à considerer la grandeur de celui qui guerit, que font ses yeux à remarquer ce qui se passe. Aussi la physionomie de cet homme ne paroît pas fort spirituelle : il a la tête grosse mais chargée de chair, ce qui n'est pas la marque d'un homme d'esprit.

L'autre figure qui tient le dernier aveugle, a la mine fort rustique : & pour les trois Apôtres ils ont des airs de visage très-differens. Il y a toute sorte d'apparence, comme il a été dit que, Monsieur Poussin a voulu representer Saint Jean, Saint Pierre & Saint Jacques qui étoient comme les trois favoris de notre Seigneur, & ceux qui l'ont toûjours accompagné dans les occasions où il a plus fait éclater sa gloire & sa puissance. Celui des trois qui est vétu de jaune peut être pris pour Saint Jacques, l'on ne voit son visage que de profil : maîs il y a un cerain air & une joye qui decouvre le plaisir qu'il reçoit voyant ces pauvres aveugles s'approcher de son Maître avec une foi si grande. Pour Saint Jean qui est

un jeune homme vêtu de rouge, il semble qu'il regarde avec compassion & dedain tout ensemble ce vieillard qui est si fort attaché à considerer les yeux de l'aveugle, & qu'il observe l'effet que ce miracle va faire dans cette ame incrédule & curieuse. L'on voit sur le visage de ce même Saint des marques veritables de cet amour & de cette pureté qui l'ont rendu le bien-aimé du Fils de Dieu : & soit que l'on regarde la serenité de son front, ou que l'on considere la grandeur & la vivacité de ses yeux, ou enfin que l'on observe cette couleur de chair si belle & si fraîche, il n'y a rien qui ne represente la bonté de son temperamment, & la pureté de son ame.

Quant à Saint Pierre quoiqu'on ne voye que le haut de sa tête chauve & un de ses yeux, l'on découvre pourtant dans cet œil & dans son sourcil quelque chose qui témoigne son indignation contre ce peuple si endurci.

Ce que l'on peut ajoûter à ce que Monsieur Bourdon a dit des couleurs & des lumieres qui servent à faire fuïr ou avancer les figures ; c'est que non seulement toutes les couleurs des vétemens sont amies les unes des autres, mais aussi que les figures sont disposées de telle sorte qu'on ne voit pas qu'une partie fort éclairée tombe aussi-tôt sur une autre aussi lumineuse, ni une

grande ombre sur une autre ombre de même force. Lorsque l'extrémité d'une draperie claire vient à se terminer sur une autre, c'est d'ordinaire sur l'endroit où il y a une demi teinte. Ce qui s'observe pareillement dans les parties ombrées, dont les extrémitez ne tombent pas sur les ombres les plus fortes. Et c'est ce qui sert à faire détacher le corps, & qui empêche que deux couleurs claires & proches l'une de l'autre ne viennent tout ensemble fraper la vûë, & ne confondent les espèces qu'elles envoyent. Car ce qui cause cette confusion qui éblouït d'ordinaire les yeux, c'est lorsque trop de parties illuminées sont près les unes des autres.

De même que les ombres étant confonduës ensemble, empêchent qu'on ne distingue pas bien les corps, & qu'il ne paroît qu'une masse obscure très-desagreable. Mais quand l'on garde une belle œconomie de couleurs & de lumieres, telle qu'elle paroît dans ce Tableau, alors l'on donne à son ouvrage cette harmonie & cette union qui fait un agreable concert & une douceur charmante dont la vûë ne se lasse jamais.

Fin des Conferences.

www.ingramcontent.com/pod-product-compliance
Lightning Source LLC
Chambersburg PA
CBHW051347220526
45469CB00001B/151